U0002790

喔，藝術，和藝術家們

曾文泉的美學生命及藝術旅行

謹以此書，獻給二〇一四年東京藝術旅行時過世的父親，

以及，

年邁身體康健的母親，熱情的大姐，少話的大哥，一生奉獻給我家的大嫂，

隨叫隨到的姐夫，沒有你們，我無法完成這些旅程。

目錄

章・壹／
我和當代藝術的旅行

讓自己沉靜下來，了解紐約這個城市

「長駐」紐約

「長駐計劃」（Long Stay）念頭，來自第一次紐約旅行。一九九八年還在迪士尼公司工作時負責電影發行業務，因爲成績好，新力哥倫比亞公司找上門，希望能在台灣爲他們代理影片發行。我需要一位行銷主管，於是去了一趟紐約。

一九九二年因爲發行《第六感追緝令》認識王文華，當年台大外文系剛畢業尚在等待入伍，幾次電視英文訪談，讓我留下深刻印象。他在史丹福大學拿到企管碩士學位後在紐約 AC Nielsen 旗下證券部門工作，我赴美找他，邀請他回台灣爲該部門掌舵。那段記憶有趣，也很戲劇化。

記得那次住在紐約下城最時髦的 Soho Grand Hotel，聯絡後他表示要來機場接我。我在入關時，遇見脾氣壞的移民官，前方一位年輕人不會說英文，折騰很

久，他最後給對方入境，卻把氣出在我身上。他看看我的入境表格地址欄，只寫

Soho Grand Hotel，沒填入地址，他問我，地址呢？

我回答，「詳細地址我放在行李箱裡，手邊沒有。」

他又問：「你如何去酒店？」

「朋友會來接我。」我說，他馬上回：「如果他沒來呢？」

我回答：「搭計程車啊～」，他又說：「萬一計程車也不知道呢？」我回

說，每個司機都知道的，是現在最時髦的酒店。

他很不客氣地又說：「我就不知道。」我也很不客氣地回說：「因為你不是

司機啊！」

這下子完了，他馬上說：「我不會給你簽證！除非你告訴我地址。」我心

想，糟了，王文華在等我，這下子入不了關，想著想著，我突然問他：「長官，

你知道白宮的地址嗎？」

他瞧我一眼，拿起我的表格，在上面蓋了章。拿到簽證，我笑笑地看看他，

對他說：「賓州大道一六○○號，晚安。」

記得那幾天，王文華白天帶著我跟一位不太會說英文的日本同事到處跑，晚

上參加幾個派對，認識一堆跟「當代藝術」有關的人。有中年退休，在紐約長住的日本藝術家。大體上，氛圍很好，只是像學校剛畢業的朋友聚會。夜晚在飯店時一人不敢出門，Soho Grand Hotel 的另一邊是中國城，暗暗的。快步行走的人影，背景是髒亂的漆黑街道，那年代，紐約有趣，但還是不安全。

我之後看了伊莉莎白·裘芮（Elizabeth Currid）寫的《安迪沃荷經濟學（The Warhol Economy）》，對紐約之所以可以發展成為「藝術之都」有多些了解。

二〇〇八年，跟王浩威與謝文宜去了魁北克旅行後，我飛往紐約，住進聯合廣場旁的 Hotel W 一星期。到達時已經晚上，很累，在櫃檯登記時，等了很久，有位客人在跟員工發脾氣，等到結束後，我一趨前，對方說，「我會盡我的全力，讓你愉快些⋯」，我臉臭臭地說，「你最好試試你最大的力氣⋯」。然後我問她：「我還沒吃晚飯，想出去附近走走，聯合廣場安全嗎？」

她一臉困惑地說：「安全？你說前面的公園？很安全啊。」

相隔多年，真的不知道紐約的改變，當年的紐約市長朱利安尼，用公車一輛輛把公園裡的遊民，載往其他州丟包，接著，派出警察密集巡邏，曼哈頓就這樣，一寸一寸的被清乾淨。幾年沒來，紐約的曼哈頓，已經跟新加坡一樣的安

二○○九年八月，還是有些炎熱，我接手台灣朋友位於第六大道，春天街（Spring Street）蘇活區的一間公寓。朋友在紐約住了很久，在古典音樂界當經紀。她的公寓位於A、C、E線春天街捷運站的上方，典型一房一廳大約十五坪的公寓，裡面的設備齊全。附近是熱鬧的下城，百老匯大道，蘇活區的正中心區塊就在旁邊。

這間公寓沒有電梯，雖然位於三樓，不覺得爬上、爬下辛苦。同時，喜歡樓梯間位於馬路旁，有明亮的窗戶。每個房間位於樓梯間後方，離馬路較遠也較安靜。

朋友不在紐約三個月，所以轉租我，房間除了她的衣物用品，其他物件一應俱全。我真正享受當一個道地的紐約客，在Whole Foods買食物、Dean & DeLuca買熟食。洗衣店在隔壁，連私密內衣褲、毛巾，都可送洗。我學著熟悉紐約地鐵，認識紐約的潮牌G-Star及John Varvatos。

有線電視與網路，公寓裡應有盡有。但是我的手機是很大的問題，常常預付美金兩百元，一下子就沒錢了。原來在紐約T-Mobile買的預付卡，手機待機有全。

待機費，接電話、聽留言都需要費用。後來好像到中國城，拿了新的號碼才把這事搞定。

記得到紐約下城的時候已經很晚，好友陳先生等在公寓裡，幫我把行李抬進樓上房裡。之後，我們在附近吃了披薩，一直到快十二點了，陳才說了再見跳上捷運。我回到公寓，在房間門口用盡各種方法，大約快二十分鐘，門就是打不開。進不了門，心想，不打電話給陳，應該進不了公寓，就撥了電話。陳住在聯合公園附近，他已經到家，於是，他再坐上計程車過來跟我會合。

為怕其他鄰居覺得奇怪，我在大樓外等他帶我上樓開門。後來，我真的傻眼了，公寓在三樓，我卻拚命想開二樓的門，他跟我都嚇出一身冷汗。還好二樓當時沒人在，否則，警察可能都來了。Steve Chen 日後成了我很好的朋友，他目前在４５６畫廊負責展覽規劃。

在紐約要是想念台灣的「刈包」，只要跳上七號地鐵，終點站法拉盛（Flushing）站，連排骨便當、港式飲茶點心都有。七號地鐵從時代廣場出發，沿途不同族裔的人上上下下，典型美國大熔爐，不同的站，有著不同的文化語言。終點站接近機場，卻是華人的集散地。曼哈頓的「中國城」太貴，也容不下越來越多的華人移民。台灣旅美藝術家廖健行（Jeffrey Liao），以地鐵七號為主

軸所拍攝的《Habitat 7》獲得紐約時報的攝影大獎。他帶著貴重相機，穿梭在不同地鐵站，「布朗克斯（The Bronx）」、「皇后區」、「布魯克林」。

在一次布朗克斯區市立美術館的展覽裡，他將洋基隊與紐約大都會棒球隊的地鐵大戰（Subway Series，是美國職棒大聯盟跨聯盟比賽中最知名的跨聯盟比賽）長時間曝光，集合上百張照片拼成一張照片。

美術館前面的兩排大樓，都是一九六○年代的重要建築，他將每件建築單獨入鏡，最後在空間兩邊，依建築體排列次序，將舊建築光景搬進空間。他說每次拍攝，都有警察過來，提醒他要小心攝影器材被偷。

第一次在紐約，其實並沒有許多跟藝術關聯的活動，我只想讓自己完全沉靜下來，了解這個城市。例如紐約人說話的口氣，如何把 Houston Street 說成「浩斯頓街」，而不是「休斯頓街」。當地消費的品項、穿著，想法很紐約客，很大蘋果，不是亞洲的，比較偏歐洲的生活形態。

記得當年秋季藝術節慶開始了，美金十元，就看到很棒的表演。那是一個現代舞的表演，開場好像是上海當代舞蹈群，超過五十位表演者，動作整齊的表演。壓軸，是來自台灣紐約瑪莎・葛蘭姆舞團（Martha Graham Dance

Company）首席舞者許芳宜的獨舞《單人房（Single Room）》，觀眾如痴如狂地喝彩長達十分鐘。

回想那年暑假剛過，尚帶些暑氣，慢慢地，放假的人回來了，我開始跟台灣的藝術圈接觸。像在司徒強蘇活區的OK畫廊的開幕。司徒強雖是香港人，但自認是台灣人，親和有活力。我記得與456畫廊老闆周龍章（Alan Chow）會合，他說今天是大日子，他需要買花，我傻傻跟著。到了花店，他抽選幾根花株，老闆隨便綁著。Alan不高的個子，拿著一束高聳的花，記得有很長的劍蘭，我還笑他說花束的樣子奇怪。這是當地紐約人的個性，「誰在乎誰」、「只要喜歡就可以」。把花拿給司徒強時，他也笑的很燦爛。

開幕來了很多人，陳張莉、楊識宏、陳龍斌、李小鏡、Josiane Lai跟徐瑞憲，連夏志清都跟太太來了，當時應該超過八十五歲了。我還記得，朋友幫我介紹，第一次跟他們見面，聽到我的英文名字Rudy時，問我，「你還唱聲樂嗎？」我有點一頭霧水，笑笑沒回答。難不成，也有個我相同年紀的亞洲人、相同名字、會唱聲樂？他們沒待很久就準備離開，站在門口想攔計程車，卻攔不到。這是我唯一一次跟他們交談，回台灣後不久，就看到夏教授過世的消息。

我的房東決定提早回紐約，通知我的時候，人已經在紐約取過一次私人物品，雖然她不說，可以感覺到自己應該要主動搬出。於是，在另一位朋友的協助下，我在 Noho 找到一間公寓，價格不高，但是卻必須支付一筆莫名妙地稅金，高達三十五％，總計一個月超過美金五千元。

公寓門禁森嚴、安靜，卻位於很熱鬧的區域。在 Bleecker Street 上，介於 Thomas Street 跟 Sullivan Street 之間。房間屬於 Studio 1 形態，比起朋友的公寓小很多。公寓附近，多家以爵士樂現場演奏聞名的餐廳。Blue Note，就在華盛頓公園的南邊，紐約大學的校區裡面。

每逢週末，街上到處都是人，在一堆餐廳、夜店前面排隊，一直到了十二點都還有人在外面等待入場。我對於 Live Music 沒有那麼瘋狂。不過 Noho 與 Soho 相比，我更喜歡 Noho 的學術氣氛。Noho 跟 Soho 其實只差一條街。North of Houston 簡稱為 Noho，South of Houston 就簡稱 Soho。早期 Soho 發展，原是工業用工廠大器械廠房，這些工業用空間因經濟因素遷移，留下的高挑天花板空間，適合當成藝術家工作室。

藝術家們因租金便宜首先遷入，改造成攝影棚工作室。之後，畫廊遷入帶動餐飲的入駐，然後是「同志酒吧」、「特色餐廳」。人潮來了，又陸續趕走最早

入駐的藝術家。後來精品店進駐，支付高額租金，花草出現在人行道，畫廊終於也支付不起租金，接連出走。這種發展，被稱為「蘇活效應」。

整個曼哈頓，處處是藝術。從 Soho 往西到「西村（West Village）」，然後是「肉品包裝區（Meatpacking District）」推到「雀而喜（Chelsea）」，High Line 一路往上到「地獄廚房（Hell's Kitchen）」，同時間蔓延到「東下城（Lower East Side）」包含中國城在內的區塊，再從曼哈頓，發展到河的另一邊布魯克林威廉斯堡。根據估計，曼哈頓區的商業、非營利機構畫廊、美術館、基金會總共超過三千家的數量。僅東下城（Lower East Side）的商業畫廊，就超過三百家。這些畫廊以代理或展示年輕藝術家為士，空間一般都不大，但可別因此小看了這些畫廊。

例如 Miguel Abreu 畫廊。第一次走進畫廊，整間畫廊都是煙味。第二次去，他在畫廊門口抽煙。不大的空間被分割成兩個奇怪的立方體，尤其是內部，超過四公尺高的牆壁，與入口小空間形成奇怪的比例。Abreu 本人對於錄像影片有獨特的眼光，他本身是藝術史博士，跟維他命創意空間的張薇同時負責瑞士巴塞爾藝術博覽會的委員會。新畫廊要進入巴塞爾區的 Art Feature 都是由他們決定。

東下城的畫廊，一般開幕時間與雀而喜很不同。雀而喜的畫廊開幕訂在週四

晚上。而東下城選在週日晚上八點開幕，吸引的是很年輕、跑趴的青年男女，時髦、會帶小狗來，有時，會有 Live Band 演奏，非常有活力。但是，這大群男女，有時會夾雜幾位中老年人，很熱衷當代藝術，只收藏有實力的年輕藝術家的藏家。或是藝術評論者與美術館策展人。這就是紐約，不放過任何了解新藝術家的機會。當晚，提供的是啤酒，與雀而喜或是東上城（Upper East Side）第一線畫廊提供的香檳以及昂貴的晚餐相比，更接近當代生活圈。

紐約嘉年華會

紐約萬聖節（New York's Village Halloween Parade）的遊行，出發地點就在第六大道與春天街的街口，也是我常駐的公寓門口。一九七四年，由格林威治村（Greenwich Village）木偶面具製造者拉爾夫・李（Ralph Lee）發起的年度文化藝術活動，遊行隊伍通常從蘇活區出發，綿延一英里長，每年現場吸引兩百萬人參與，電視轉播超過上億觀眾收看，徹夜喧鬧，超過六萬位變裝舞者、藝術家、馬戲團人員⋯參加，這是全世界最大的萬聖節遊行，同時，也是美國最大的夜間遊行盛宴。其中還有各種不同眞實穿戴，或者手控木偶，堪稱是「紐約嘉年華會（New York Carnival）」。

這幾年，已經不若往年狂野，但光是湧進來的人群，把蘇活區擠到連走路都有問題。紐約市區不管平日、假日一般不能在街上喝酒，光是拿著啤酒罐，警察可以上前制止。但這一晚是特例，所有酒吧都客滿，客人點了酒紛紛站到街道上。我坐在租來的公寓陽台上，看著一波波遊行隊伍。喝光一瓶紅酒後，往外看，似乎節慶才剛開始，真不知道這些遊行者是如何進城的。到了半夜三點，遊行終於結束，街面留下許多垃圾，市政府的清潔局車輛出動，清潔員馬上接手。天亮前，街道回復平靜整潔，超高的效率。

Gallery Hopping

紐約人參加週四晚間，在雀而喜區不同畫廊的（新展覽）開幕，叫做 Gallery Hopping。一家家的開幕，就像年輕人晚上去不同的 bar，像 Bar Hopping 一樣，差別是 Hopping 區域都在附近，而且，Gallery Hopping 是不必付錢的。

紐約東上城有些第一線的畫廊，會要求看邀請函，不過，只要穿著正式，即使對方要求你提供邀請函，只要表示「沒帶，我是藏家」，或者說「跟朋友約在這裡」，都是通關密碼。基本上，只有位於東上城的一線畫廊會問。雀而喜區跟東下城因為畫廊與畫廊間很接近，競爭激烈，都以「歡迎光臨」的態度接待

Hopping 的藝術愛好者。

在紐約，從第一線的商業畫廊提供香檳，到二線的提供紅酒，週四晚上 Hopping 之後，大約八、九點，一夥人才找餐廳吃晚餐，雀而喜附近的餐廳不多，當然，有錢的朋友，就會往肉品包裝區。而有預算考量的大多數藝術愛好者，會往西村甚至東村去。計程車在雀而喜也是不好叫的，紐約人其實走很多路，不會輸給東京人。

Gallery Hopping 很多人顧著喝酒寒暄、聊天論地，忘記看藝術品，這是多數人的習慣。我的作法剛好相反，我會先看展覽，全部看完後，才會跟認識的人間聊。在我 Gallery Hopping 過程中，交換展覽的意見、認識藝術家，同時，最大的收獲，是與美術館的策展人交流，就這樣一點一點累積自己當代藝術的知識。

畫廊開幕後，一般都會有「晚宴」，邀請重要的藝術評論者、美術館策展人、藏家、與藝術家，這些晚餐，如果在東上城，都是極貴的餐廳，須講究穿著。如果是雀而喜的開幕，就會安排在附近走路可以到的地區。雀而喜最好的餐廳只有兩三家，例如 The Cook，週四晚上，大多都被畫廊包場。有時候，也會到肉品包裝區，這個區塊連接西村，我通常晚餐後都可走路回家。

我在 Gallery Hopping 時常常會使用 App，這當然是近幾年的事。New

York Art Beat（NYAB）提供許多資訊，分成⋯今晚開幕、附近相同性質展覽、地圖、最受歡迎展覽排名、最後幾天的展覽，非常好用。第一次在雀而喜Hopping，建議找熟門熟路者同行，以免走冤枉路。至於餐廳部分，建議先訂位再前往，曼哈頓的餐廳有時座位難取得，我都是透過「OpenTable」訂位，非常好用，找區域、類型、價格、排名，都會有答案，直接在網路上完成。手機部分，建議先在台灣取得新號碼，經過第一年的教訓，我後來都在台北市忠孝東路三段一家店面取得 T-Mobile 的號碼，一個月新台幣一千五百元，網路通話吃到飽，還可以透過接線生打免費國際電話。

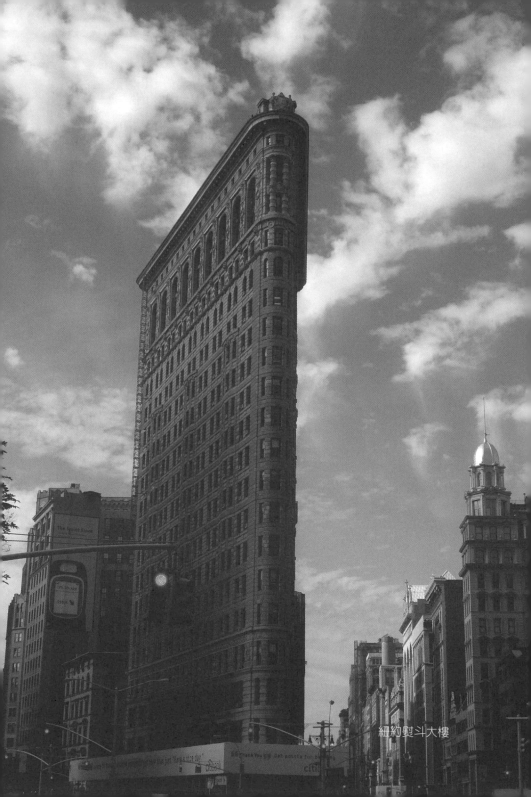

紐約熨斗大樓

我在秋天徹底愛上紐約

二〇一〇年第二次回到紐約長駐，真正原因是因爲我徹底地愛上紐約，一個充滿文化藝術養分的城市。我透過紐約時報網路分類廣告，找到一間位於西三街，華盛頓公園南邊，面對紐約大學圖書館的一房公寓。兩大排樓分成一、二、三、四號，西三街在此不稱西三街，地址就叫 Washington Square Park Village 。

我在華盛頓公園村一號的大樓十二樓，室內坪數大約二十坪，客廳跟廚房算一間房間，臥室含衣櫥，淋浴間是另一間，很舒服的公寓，是一位紐約大學「家政系」教授的校舍。她轉租給我，警衛也知道，安全方便，在 Noho ，很市中心，每月支付不到三千五百美元，非常好的條件。

第二年秋天，我又租了這裡一次，都是兩個月的時間，十月初到十一月底。我在紐約下雪前離開，那是紐約最美、顏色最豐富的時光，各個美術館皆推出精彩的展覽。

兩排公寓大樓的中間，是紐約大學為教職人員附設的托兒園，每天早上八點，充滿小朋友的歡樂聲。百老匯大道就在隔壁，我常常走路到東村，在那閒逛探買。Whole Foods 走路約五分鐘。如果要買酒，聯合廣場的 Trader Joe's 也不遠。我最喜歡的「每日麵包店（Le Pain Quotidien）」就在華盛頓公園出口，這家店觀光客不多，他們把有機食材標示很清楚，而且以「所有客人分享的大桌子（Sharing Table）」為目標，一個人在裡面小坐，有時會有人跟你聊天。

第二次長駐，想探索城市裡不同的區塊。雀而喜區首先讓我好奇，一個位於下城最西邊的區塊，過了第十大道往西沒有地鐵，從第十大道，走到十一大道，需要一些時間。如果從西村進入，會遇到肉品包裝區。往北，大約從十八街開始到三十街，從十一大道往水邊走，聚集全世界最密集的商業畫廊，預估大約有超過三百家以上的畫廊。每週都有展覽結束及新的展覽開始，除了暑假七月大部分畫廊都休息。每週的週日到週一是公休日，畫廊都是週二開始上班。週四晚上新展覽開幕，週六下午結束。每天開門的時間不一，大都從早上十一點，到晚上六點。週四新展覽開幕，大多是從晚上六點到八點。

舊空間重新被利用／歷史空間開放

曼哈頓美麗的歷史建築，雖然歸私人擁有與使用，市政府每個月的最後一個週末，會針對歷史建築（Open House）開放給一般市民參觀。這真是有趣，從辦公室、空屋、到住宅都有。有些空間的開放會限制人數，需事先預訂，有些會有人導覽。我知道得晚，只能挑沒有限制條件的。這活動每個月舉辦一次，當時是發傳單的，現在，應該有網站可以預先瀏覽登錄。

在參觀過程中，讓人驚艷的是這舊空間，如何被重新利用。這些歷史建築空間，讓學習建築與室內空間設計者，得到觀摩的機會。我跟朋友拿著地圖，一天跑了好多間。他熟悉紐約，找地址完全不浪費時間，我是路痴，還真要靠他。從下城，如何搭慢車到聯合廣場，小跑步、換月台、跳上快車直達上城。我像小跟班，無頭蒼蠅似地跟著亂飛。出了地鐵，對方很得意地說，節省了十分鐘。

來自世界各地的駐村藝術家／開放工作室

國際工作室與策展計劃（International Studio & Curatorial Program，簡稱ISCP）位於布魯克林區，一九九四年創建。剛開始，在曼哈頓區，二〇〇八

年後移到現址。威廉斯堡的東邊，一棟舊建築裡。從捷運站出口，走到該大樓，大約十分鐘。我挑選 Open Studio 的日子拜訪，雖然是大白天，走在路上還是很可怕，在這裡有工作室的人，每天進出都要膽顫心驚吧。

「開放工作室」（Open Studio）乃針對駐村藝術家，在一段時間後，開放自己的工作室，展示這段時間，工作的成果。我到訪時，參觀的人不多，所以，藝術家也很慵懶地展示自己工作的成果。香港來的關尚智不在紐約，他的太太展示這段時間兩人的創作，非常概念性的創作，與 Marina Abramović 跟她的男友 Ulay 的創作呼應。台灣來的余政達，本著以往創作脈絡，以國歌與世界地圖探討台灣認同。

二〇一二年，我看到周育正，原本很概念的藝術家，卻開始繪畫。更換場地後，藝術家常常會有不同的思維。台灣藝術家在 ISCP 占有極大比重，這是因為來自紐約的亞洲文化協會（Asian Cultural Council，簡稱 ACC）以及文化部的贊助。這幾年，ACC 也把觸角延伸到其他亞洲國家，這是洛克菲勒家族的基金會之一，贊助以當代藝術、表演藝術為主的基金會，台北、香港、東京、與馬尼拉都設有分部。

據說，二〇〇八年以前，ISCP 還在曼哈頓區時，開放工作室是曼哈頓的

大事，許多美術館館長與策展人都會去參觀，與藝術家或策展人對話，當時工作室數量少，很難申請。搬到布魯克林之後，我去了兩次，只遇到皇后美術館的日本策展人。紐約的駐村計劃有新崛起的地點，也是在布魯克林區。看來，曼哈頓的高物價，很難再有空間可以提供非營利機構使用。

深入都市中的閒置空間／MOMA的副館PS1

PS1 其實是「小學（Primary School）」的簡稱。紐約市因為人口流動，出生率降低，許多國小招不到學生，這個現象每個城市都存在。PS1 在一九七一年，由阿連納・海斯（Alanna Heiss）所創立，當時成立宗旨，除了為藝術服務，同時，也提供都市資源重新分配。以展覽為目標，深入都市內閒置空間的重新被使用。

一九七六年在永久地址，皇后區的長島舉辦第一個展覽，以「房間（Room）」主題，邀請藝術家透過創作，探討空間對當代藝術的意涵。這個展覽開展了PS1 以改變空間為目的，營造「場域委作藝術（Site-Specific）」2 的新觀念。PS1 的地點，其實從曼哈頓搭地鐵，過河就到了，很方便也解決曼哈頓昂貴空間的問題，只是皇后區當時並不是很好的區塊。

我記得第一次搭地鐵過河，下車後周圍荒涼的景況心裡極不踏實，總覺得以往電影裡的壞人，隨時會從小巷子裡跑出來。PS1 是目前美國最早成立，也是最大的非營利機構。比較是個替代空間，而不是以收藏為主的機構。目前極為有名的 James Turrell、Keith Sonnier、Richard Serra、Lawrence Weiner 等⋯作品與空間有著密切關聯的重要藝術家，都在這裡展出過。

之後的二十年，PS1 當代藝術中心被來自世界各地的藝術家利用作為工作室、表演場域以及展示空間。一九九七年重新改裝，成為全球改良閒置空間的典範。目前建築物保留當年教室的風貌，卻創作出不同的空間使用概念。二〇〇〇年，正式改名為 MOMA PS1，成為 MOMA 旗下的分支。二〇一〇年正式結合後，PS1 也開始展出 MOMA 的收藏，讓原先很實驗性的展覽，更多了學術性與商業性。

我第一次參觀 PS1，看到三樓的大空間，展示謝素梅（Su-Mei Tse）的作品，一個「似曾相識」的名字，好奇之餘，也對於作品非常簡單、卻極大的張力留下深刻印象。回家查了資料，才想到在金門碉堡展裡看過她的作品。這次跟她作品的邂逅，開始了我跟素梅與她的先生 Jean-Lou 長久的友誼。

新藝術家的誕生地／新當代藝術博物館

新當代藝術博物館（The New Museum of Contemporary Art）的設立，在一九七七年，是集歷史學家、藝術評論家、以及策展人一身的瑪西雅·塔克（Marcia Tucker）所創立。當時的目的，著重在尋找當代藝術新的創新與練習。瑪西雅女士同時任職該館的館長，直到一九九九年為止。

在一九七七年前，瑪西雅在惠特尼美術館擔任策展人，策過許多重要展覽，包含布魯斯·瑙曼（Bruce Nauman）、瓊·米切爾（Joan Mitchell）等人，後來的理查德·塔特爾（Richard Tuttle）的展覽評價不好，她決定離開美術館，創立新美術館。當年想法，是只展出還活著的當代藝術家，而且每十年處理掉舊的收藏品，以保持美術館的創新活力。草創期地點在第五大道六十五號。一九八三年後，移到蘇活區的 Astor 大廈一、二樓。二○○一年搬家到雀而喜區二十二街，雀兒喜畫廊的一樓。

二○○七年之後，移到現址，東下城的包里街（Bowery Street）與王子街（Prince Street）的新建築，由妹島和世與西澤立衛合作的 SANAA 建築事務所設計。展覽廳沒有柱子，是把「箱子」的概念，使用在建築空間裡。但是，動線

卻是極大的挑戰。來賓需要使用電梯，才可以進入展覽空間，到樓上後，再透過樓梯或電梯連接其他樓層。兩個電梯。每次開幕，來賓都被擠在一樓等待進入電梯。

新當代藝術博物館每十年賣掉舊作品的宗旨從來沒實現過。作為美術館，販賣作品需要謹慎小心，因此財務狀況吃緊，需仰賴企業及政府的捐贈。當年五千萬美金的建築設計費，其中美金兩千萬來自市長彭博的幫忙。另外，當時賣掉蘇活區資產收入美金一千八百萬元，其中的五百萬，用在購買現在的土地。目前典藏作品不多，約一千件。

館長為麗莎・菲利普斯（Lisa Phillips），而副館長馬西米利亞諾・吉奧尼（Massimiliano Gioni）為知名的策展人，光州雙年展的「萬人譜」，以及二〇一三年的威尼斯雙年展都獲極好、正面的評價。他展現年輕、無窮的發掘實力。透過朋友，我認識了吉奧尼，他當時不到四十歲，經常穿著白襯衫，英俊年輕，總是很忙碌，回我的郵件，常常只有幾個字母，例如⋯「Ok, another time⋯」。

新當代藝術博物館每周的開幕，吸引年輕、時髦的族群，門口常常大排長龍入場，許多攝影機等在那裡。吉奧尼到現在還常常發簡訊問我「Coming tonite ?」，以為我還住在紐約。

《比基督年輕（Younger Than Jesus）》是新當代藝術博物館的雙年展，邀請世界各地的當代年輕藝術家，第一屆由吉奧尼策劃。上一屆香港藝術家，目前居住在台灣的李傑被邀。而二〇一五年，來自香港的黎清妍（Firenze Lai）與唐納天（Nadim Abbas）都在名單上。當年，曹斐、儲云、劉窗都在展覽內，每次新的雙年展名單，是我很期待的，那宣告下一批活躍的新生代藝術家的誕生。

演繹創作的意念／表演雙年展

藝術的推進，行為表演形式，在當代藝術範疇裡，扮演越來越重要的角色。各地美術館與藝術中心，盡可能在傳統展覽空間裡，透過藝術家或專業、業餘表演者，利用其他不同媒材（舞台設計、繪畫、照片、攝影、聲音、光線…等）讓藝術家演繹創作的意念。

在紐約，「表演雙年展（Performa Biennial）」正式在二〇〇五年推出，第一屆的雙年展取名 Performa 05，由南非出生，作為策展人、藝術評論、作家及教授的 RoseLee Goldberg 女士負責。RoseLee 很容易認出來，高挑濃妝，常出現在重要的雙年展開幕。她早期在倫敦工作，後來到紐約，在 The Kitchen 3 擔任策展人。RoseLee 以出版專業的表演藝術史書籍，奠定在表演藝術的地位。

在二〇〇一年，她與國際知名、兩次威尼斯金獅獎得主斯瑞‧娜莎特（Shirin Neshat）合作，這也是斯瑞的第一個表演藝術計劃，造成極大的轟動。

RoseLee 創辦了表演雙年展，主要以委任製作新作品爲優先。我有幸遇到 Performa 09，以及 Performa 11 兩個雙年展。Performa 09 從十一月一日開始歷時三週時間，每天活動不同，都超過十個表演，發生在曼哈頓各個角落，戲院、公園、藝術中心，一般百姓的家裡和酒吧。有些表演需要事先預訂，而大部分表演，都只有一場「即興式」的行爲藝術。

第一次參加，在東下城的劇院，由南非藝術家康迪斯（Candice Breitz）發想的「等待果佗」。一群約八組的雙胞胎，表演一齣時代劇，房客們等待名叫「果佗」的房東。上半場由A組雙胞胎表演，下半場B組雙胞胎。作爲觀眾，看到極大的不同。當天晚上，全紐約美術館館長、策展人坐滿戲院，我因爲 Candice 代理畫廊周吾先生（Shugo Satani）的關係，才拿到入場券。

在 Performa 11，與台灣藝術家王虹凱從頭到尾追趕一個八場的連續劇演出，是由 John Cage 早期幫電視肥皂劇寫的劇本。第一場在「公園（The Park）」開始，當天早上天氣好，地點在華盛頓公園西側，接著是「戲院（The Theatre）」、「客廳（The Living Room）」在大瓊斯街（Great Jones Street）

某人的客廳。記得我擠在廚房瓦斯爐旁看表演，旁邊的一位老先生，瘋狂的跟著表演者念著台詞，讓我很好奇他的職業。最後的一齣，發生在「酒吧（The Bar）」，當晚大客滿，每人都要買酒當成是入場費用。這一路跟下來，我們認識了幾位一起移動的觀眾，包含一位遠從巴黎龐畢度中心來的策展人。

「通過」讓無法實現的計劃成員／迪雅培根美術館

迪雅培根美術館（Dia: Beacon）由迪雅基金會運作，該基金會是非營利機構，以發想、支持、贊助、執行、以及保存藝術計劃為宗旨。

一九七四年由 Lone Star 的創辦人菲麗芭·德·曼尼（Philippa de Menil）4，她的先生、藝術經紀商人海納·弗里德里希（Heiner Friedrich）與藝術史學家海倫·溫克勒（Helen Winkler）所創辦，針對一般預算無法支持的大型公共藝術計劃。

迪雅提供資金，長期間的支持著名的「地景藝術（Land Art）」包括一九七年在新墨西哥州一英里長、一公里寬，最常打雷的雷區裡，華特·德·瑪利亞（Walter de Maria）設計的四百根避雷針。該計劃《雷區（The Lighting Field）》一年只開放幾個月，每天只接待不超過十個來賓。參觀者登記後，須住在該處，

半夜專人帶你進入一處水泥房觀看。漆黑的原野，閃電在荒原裡的避雷針上撒野。

另一計劃，是英年早逝的藝術家羅伯特‧史密森（Robert Smithson）在猶他州大鹽湖（The Great Salt Lake）當地製作的《Spiral Jetty》，四百六十公尺長、四‧六公尺寬的巨型大地藝術作品。逆時針的環狀螺旋，由當地六千六百噸重的黑色玄武岩石頭堆成，在泥土與水的邊界。

迪雅基金會另一個偉大計劃的贊助，從一九七〇年代就開始，目前還在進行中。由 James Turrell 規劃，在亞力桑納州的火山口《Roden Crater計劃》。占地三公里平方，四千萬年的死火山口，藝術家試圖製作肉眼可以觀看星相、四季太陽光線變化的作品。原預計二〇一四年要對外開放，但是又被延後。

「迪雅」兩個字，來自希臘文，意思是「通過（Through）」，也就是經由這個基金會，許多無法實現的計畫都可以成真。

迪雅培根美術館，座落在哈迪遜河旁，離紐約市，大約一百公里距離，搭火車，大約八十分鐘。二〇〇三年開幕。是一九三〇年繼 MOMA 開幕後，最大的美術館，占地約七千坪，建築物坐落在三十二公畝的土地上。這裡有自然採光、

挑高天花板，在一九二九年時，原是 Nabisco 餅乾公司製作紙箱以及印包裝的工廠。新裝修後的展覽廳，只展示二十五位藝術家作品，九十％都是「永久展示」用途的展廳，只有十％的空間，作為新展覽使用。所以我每次回去，感覺不出美術館有更換作品。新館總共花費美金五千萬元，七十％由 Leonard Riggio 5 出資。至今，每年的營運成本，大約美金三百萬元。

我跟李明維約好早上九點，搭乘往北的火車，從中城的賓州車站出發，到達美術館時快十一點。進入美術館一樓，安迪·沃荷一九七八至一九七九晚期的《影子（Shadow）》系列作品把整面長牆包起來。美術館擁有許多安迪·沃荷作品，連後來沃荷基金會成立，還是由迪雅培根基金會捐作品回沃荷基金會。

美術館裡最讓人感動的作品，是在美術館裡四個巨大的黑洞。這是麥可·海澤（Michael Heizer）的《北，東，南，西（North, East, South, West）》作品，他在一九六七年起開始在「大地」上作創作。這些巨大的黑洞，有些裡面是圓形，有些是方形，跟他初期的繪畫相呼應。

以長形燈泡作為雕塑的 Dan Flavin 最有名的《紀念館到塔特林（Monument to V. Tatlin）》占滿整個足球場大小的展間，這是 Dan 最重要的作品。Richard

Serra 的《旋轉的橢圓型（Torqued Ellipses）》巨型雕塑，在百坪大的空間中，迷宮似地四米高厚鋼塊間，一種恐懼與尊敬油然而生。

河原溫（On Kawara）的「每日畫作（Day Painting）」以及明信片裝置。這裡是河原溫作品的最大收藏機構。

明維在索爾・勒維特（Sol Lewitt）牆上畫作前站立良久。幾間畫廊，有規律地鉛筆線條，看似機械、其實是人工畫上去的在地製作作品。

極簡主義代表之一，當過美術館管理員的羅伯特・萊門（Robert Ryman）占地兩個畫廊空間的作品，讓人看得目瞪口呆。大件廢鐵雕塑約翰・張伯倫（John Chamberlain）陳列在巨大的展廳裡。另外，我對於里希特（Gerhard Richter）的四件於一九八〇年後創作的大型極簡作品印象深刻。

迪雅基金會在運作上，也曾遭受財務的壓力。在一九八五年與蘇富比合作，拍賣包括巴內特・紐曼（Barnett Newman）與賽・托姆布雷（Cy Twombly）在內的十八件作品，得手一百三十萬美元。在二〇一三年的三十件作品，包括 Chamberlain 雕塑與 Newman 畫作，預估價兩千萬美元。但是，創辦人弗里德里希與曼尼後代一狀告到最高法院，要求撤拍，理由是這些作品不是基金會擁有。最後兩人撤告，作品以三千八百四十萬美元成交。

我跟明維去了兩次美術館。看完展覽，大約一點，在美術館的小餐廳點了咖啡與三明治，愉快地交談用餐，分享每件作品的看法，然後慢慢走回火車站，等待下午兩點的火車。到中央車站，四點不到，明維還可以回家煮飯，跟愛人一起晚餐。很悠閒、從容的半天藝術旅行，鄭重推薦給大家。

迪雅基金會其他著名企劃，包括曼哈頓島外，在 Bridgehampton，一間舊教堂改成的 Dan Flavin 藝術中心。在一九八○年由藝術家自己設計的藝術中心，整棟房子就是一件藝術品。一九八○至一九八六年間，由 John Chamberlain 跟 Donald Judd 合作，在德州馬法鎮（Marfa）的大型陳列物，需要美金三百萬元，由於財務吃緊，迪雅只得成立另一家名為辛那提基金會（Chinati Foundation）來支付這筆費用。一九八二年第七屆德國文件大展，德國重要藝術家約瑟夫·包依斯（Joseph Beuys）在卡塞爾的《七千棵橡木（7000 Oaks）》計劃，一九八七年延續到紐約西二十二街上，每棵橡木旁陳列一塊花崗石。二○○二年的時代廣場人行道上的一件聲音裝置由藝術家 Max Neuhaus 製作，也是迪雅提供給紐約市民的一件公共藝術。

二〇一一年秋天，爲支持李明維在布魯克林的《移動的花園》個展，該作品的藏家施俊兆先生也特別決定要參加開幕，於是，我挑在十月中，回到曼哈頓。

因爲明維幫忙，一位策展人好友，以低價轉租她的公寓讓我得以入住一個月。公寓很舊，爬樓梯。但是，從二十三街與 Park Avenue 交會口，走幾步路，就到格拉梅西公園（Gramercy Park），著名的「熨斗大樓（Flatiron Building）」在旁邊。往南，大約五分鐘就到聯合廣場。要到雀而喜畫廊區，坐公車可直達，如果天氣好走路，大約二十分鐘。四通八達，只是比起以往住的 Soho 與 Noho，稍微北了點。

之後，朋友告訴我位在二十八街的 Eatery，讓我把它當成自家廚房，這是以義大利食物爲主，集合超市以及美食街於一身的複合式賣場。有時朋友來，要輕鬆點用餐，這裡是最好的選擇。半夜肚子餓，韓國城也不遠。

這年紐約只待一個月，每天不停地聚會，舊朋友與新朋友，夜夜笙歌舞樹，每日與藝術爲伍。明維的開幕，酷酷嫂臨時出訪紐約，她眞正目的應該是「雲門」在布魯克林音樂學院（Brooklyn Academy of Music，簡稱 BAM）的演出，這是 Eugenie Tsai 策的展覽，卻礙於有限經費。Eugenie 跟我談過，需要經費印製畫冊，我詢問新竹貨運陳執行長，他很爽她的臨時到訪，讓開幕變得很盛大。

費。Eugenie 跟我談過，需要經費印製畫冊，我詢問新竹貨運陳執行長，他很爽

快答應跟我一起贊助這筆錢。陳先生為人低調，也常常為善不欲人知，抱歉在這裡出賣他。我著實喜歡他對於台灣當代付出的時間與金錢，台北市幾個非營利機構，或是另類空間，他常常關心同時情義相挺，出錢出力。當然，他身旁的得力助手莉貞，也幫他拉線，感謝兩位。

世界表演藝術前哨站／布魯克林音樂學院

來過紐約的人都知道，要看年輕的、正在崛起的音樂、電影、舞蹈、戲劇、歌劇當代或古典藝術表演，BAM（Brooklyn Academy of Music）絕對是首選。

一張票只要美金二十多元，卻可以欣賞到世界級的水平。BAM有幾個表演場地，交通以地鐵最方便。只是，我對於布魯克林的拉法耶街還是很懼怕，每每演出結束，快快衝到車站、跳上車。一直到進入曼哈頓，我的心才會安定下來。

我的恐懼心理導因於一位女性朋友。她與美國男友同住這一區。有一晚，一人在客廳裡，居然有人闖空門進入，把她嚇得不願再住下來。隔天晚上，我剛看完一場音樂表演遇見她男友，他強拉著我要在附近喝一杯，我嚇得跑掉，直說我有約。另外，李明維有一次，居然也在這附近，被一位青年持槍搶劫。當時，有路人看到報警，警察在二十分鐘內趕到，跟電影劇情不同的，警察抓到嫌犯，

所以，他必須去作證。警察問他，「職業？」他笑說，「我陪觀眾在美術館睡覺⋯」

在事件發生幾天前，紐約時報才刊登了大篇幅報導。警察驚訝地說：「哇，你就是那位藝術家！」

這個事件，讓我對夜晚的布魯克林充滿恐懼與敵意。

BAM作為紐約前衛藝術表演的中心，擁有世界表演藝術前哨站的美名。從一八六一年成立的BAM，宗旨是要作為藝術家、觀眾、以及創意三者融合的家。超過一百五十年歷史，被喻為是布魯克林的「林肯中心」。BAM集教育、表演功能於一體，同時也扮演國際表演與布魯克林社區服務的角色，每年超過五十萬觀眾買票進場觀賞演出。第一場歌劇，總統夫人出席。馬克吐溫也曾在這裡跟讀者面對面。當年表演場地在布魯克林高地，與布魯克林社區交響樂團共用一個二千二百席次的表演廳，直到一九〇三年的一場大火，才移到現址建起大樓。

一九三六年合併了布魯克林藝術科學協會（Brooklyn Institute of Arts and Sciences）。一九六七年任命哈維・利希滕斯坦（Harvey Lichtenstein）為BAM的總監與製作人，直到一九九九年，才交棒給凱倫・布魯克（Karen Brook）

以及約瑟夫・梅利洛（Joseph Melillo）。在他任內，菲利普・格拉斯（Philip Glass）、勞麗・安德森（Laurie Anderson）、碧娜・鮑許（Pina Bausch）、馬克・莫里斯（Mark Morris）大師都在這裡首演。二○○六年，勞柏・瑞福（Robert Redford）創立在舊金山的日舞協會（Sundance Institute）與ＢＡＭ簽約三年。二○○七年南非當紅藝術家威廉・肯特里奇（William Kentridge）執導莫札特的《魔笛》在此公演。

曼哈頓，多出一長條綠帶／高線公園

　　曼哈頓島以中央公園的「地廣物博」聞名於世，在擁擠的都市，成為紐約重要的綠肺。在布魯克林區，布魯克林高地公園也扮演相同角色，擁擠的市區如曼哈頓，要多一點綠地都是很奢侈的夢想，商業畫廊密度全世界最高的雀而喜區，由廠房改裝，在早年都市規劃裡，完全沒考慮這點。

　　一八四七年，紐約市政府為了曼哈頓西邊工廠的運輸，授權興建一條橫跨西邊工廠的平面鐵路。當年，僱用人員騎著馬，在火車前指揮交通，他們稱這些人為「西城牛仔（West Side Cowboy）」。然而，還是有許多交通事故發生，那時候，第十大道被稱作「死亡大道」。

直到一九二九年，經過許多討論後，紐約州政府與紐約中央鐵路局達成共

識，提出「西城改建計劃（West Side Improvement Project）」。由當年紅極一

時的公共工程大師羅伯特‧摩斯（Robert Moses）想出一條「西城高架快速道路

（West Side Elevated Highway）」，總長二十一公里，橫跨一百零五條街道，造

價爲美金一億五千萬美元，大約現在的二十億美金。

一九三四年開始營運。從三十四街到今日的春天街，火車可以開進大樓，

在倉庫與工廠屋內直接上下貨，牛奶、肉品、生材與成品可以上下貨而不影

響交通。當時火車到華盛頓街時，會走地下。直到一九五〇年代，州際公路

在美國的崛起，嚴重影響鐵路的發展。到了六〇年代，南部線從甘斯沃爾特

（Gansevoort）街到春天街完全沒使用，這段長度，占了全長的一半。最後一班

火車在一九八〇年，之後全面停駛。

八〇年後，由地主組成的團體，試圖說服政府，將整個高架鐵道全面拆除。

當時，社會運動家彼得‧奧布勒茲（Peter Obletz）挑戰這個說法，他更希望鐵路

可以重新營運。這時，北部段的高架，也因爲賓州車站改地下化而分離。到了一

九九一年，整段高架，被切成很多段，有些區段，像中國長城一樣部分不見了。

一九九九年，透過約書亞‧大衛（Joshua David）及羅伯特‧哈蒙德（Robert

Hammond）的游說，這條「高架花園」得以被開發，曼哈頓，多出一長條綠帶。就像巴黎的 Promenade Plantée，當產業沒落後，高架鐵路，慢慢被人遺忘。

二〇〇四年，紐約市政府出資美金五千萬元，在上面興建公園，便將這長達二·三公里的鐵路，變裝成美麗的高線公園（High Line Park）。現在，這裡成為熱門觀光景點。透過一群愛鄉愛土地的社運人士，二〇一四年又募到美金一億五千萬元，讓高線公園有更多資源可以運用。

在紐約遇見十七世千利休／杉本博司的茶屋

日本的茶道起源於多事無主的戰國時期，幕府彼此爭地奪權，無視皇族存在。豐臣秀吉為鞏固霸主地位，開始推廣茶會，茶道於焉興起。住千利休封為茶聖之前，茶道還只是上流社會每日的生活儀式。當豐臣秀吉領著幾千人在郊外舉行茶會，喝茶變成平民大眾的生活一部分，百姓開始有機會藉此攀爬進入上流社會，當年大阪的「堺市」變成茶的商業會社。

自此以下數個世紀，東瀛美學開始有文字記錄，藝術生活成為顯學。豐臣秀吉在宮中為正親町天皇獻茶，千利休也因為是茶道中的佼佼者，於是天皇賜號「利休」。

在岡倉天心的《茶之書》裡記載，利休當年居住在豐臣宮居隔壁，當時滿城的人，都在談論他新栽植的「朝顏」（牽牛花）。豐臣秀吉想親睹花園裡滿園朝顏的風景，於是託人跟利休提議拜會。

當天豐臣秀吉到訪，園子卻剛被犁過，光禿禿的園子一朵牽牛花也看不到。

豐臣秀吉氣得火冒三丈，利休當作沒發生任何事，延請他入茶室。新改裝的茶室，由四坪半縮小為兩坪半，可以拉近獻茶與客人的距離。陰暗的茶室裡，擺放一支宋瓷花器，上頭，一朵將開的「朝顏」，散放魅力。

這是利休的美學，無奈豐臣秀吉想稱王的心，沒放在這些「極簡美學」裡。

利休當年在大德寺供養，住持感恩多年金奉，為他雕人像木刻一座，置放在大門二樓的迴廊上方。豐臣秀吉當時家族遺骨也供奉在大德寺，經常「路過」大門，後來有人密告豐臣秀吉「從利休木像的胯下通過」，因而賜死利休。

當時利休已過七十歲，他如果求情得以免死，但他為東瀛的悽涼美學開下先例，選擇切腹自刎。二坪半的茶室太小，他的好友想替他提早結束痛苦，也無法在那麼小的空間砍下他的頭顱。一身白淨，口中咬著一張白紙，他慢慢地死去。

另一種切腹美學。

杉本博司熱愛日本古文化，原先也收藏、同時經手買賣日本古字畫文物，這些物件都與茶道有密切的關聯。之後，他選擇作爲一位當代攝影師，有「京都」系列的「三十三間堂」，及「戲院」系列作品——在舊戲院裡租放電影約三小時，讓相機長時間曝光，把一部電影的時間，縮進一張照片裡。

另外「海洋」系列在世界各地捕捉海的不同顏色、光景、亮度。海洋線在黑白相紙裡，詩意地呈現。我在高古軒畫廊（Gagosian Gallery）《七天／七夜（7 Days / 7 Nights）》的展覽裡，看到夜晚的海洋，散發詭譎、迷惑的氣息。這幾年他甚至不用相機。他在底片上「電擊」創作出如原野裡打雷般的「放電場（The Lighting Field）」系列，於是各地雙年展爭相邀約，在媒體界造成許多討論。

第一次見到杉本博司本人，是在瀨戶內海旁的高松市，一家在地的日本料理店，透過朋友介紹短短地寒暄。當天在直島上安藤忠雄建造的酒店裡又遇見。然後，幾乎每年都會看到他跟妻子小柳敦子相偕出席重要開幕。

紐約二〇一二年十一月初一場大雪，中央公園樹木倒了五十多棵。手機裡，傳來小柳畫廊（Gallery Koyanagi）老闆小柳敦子的聲音，邀請我參加一個茶

會。請帖送到我的公寓，看來很慎重，於是決定穿上西裝、襯衫赴會。

茶會辦在二十六街上，杉本博司的工作室，正好在格林·納夫塔利畫廊（Greene Naftali Gallery）的正上方。工作室位於頂樓，占地比起納夫塔利畫廊還大。由於天花板非常高，在屋主許可下，夾層作成一間傳統的茶室。我與杉本交談，他提到牆壁爲求平整，來回上過十次的油漆。紐約工人不了解，爲何需要這麼多次油漆。茶室的木頭，都是奈良古廟拆下來的木頭，有些是九世紀的物件。從樓梯走上去，屋內鋪著古磚，兩旁還養著一球球青苔與蕨類植物，讓人錯覺地以爲是在戶外。

接待我們的一群工作人員大約十人，全部著和服，「倫敦畫廊（London Gallery）」6的大老闆與小老闆也在其中。賓客只有六位，華盛頓前赫胥宏國家美術館館長7與夫人，古根漢美術館館長與夫人，我，以及一位歐洲藏家。

茶室有點像小型的日本能劇（Noh）舞台，上方有兩位著日本和服的客人坐在榻榻米上面。我們六位，坐在一般長桌上，這應該是體貼我們六人，眞的坐在榻榻米上不出五分鐘，一定會東倒西歪。

茶室的門打開了，出來一位當代最年輕（約四十歲）的千利休後代，從日本帶著徒弟，以及茶具、古杯來獻茶。開始前，杉本拿出一根掏茶的木頭茶具，解

釋這是今年，他在蘇富比紐約拍賣會購得的器物，原是千利休十三世傳人所有。

當天的茶師，應該是十七世傳人。

午餐是簡單的和食，盛餐木盒由杉本設計。當天剛好是暴風雨過後，茶室的花與文物，依照此主題設計安排。茶師的工作，像策展人、插花、張掛的畫作，都由茶師說明解釋。

午餐畢，我們走到樓下的工作室，欣賞杉本非常有系統地規劃管理作品的不同版次，現場也擺出大約十張大型攝影作品。十五分鐘後，我們又回到座位。這時，古地磚地板上灑過一點水，花也不一樣了，古畫作也被換成了杉本的作品。

真正的茶道開始。我們轉著茶杯。結束後，我過去跟十七世千利休後代道別，他改說簡單的英文，提到聽過我，也提到他的一位學生，我的日本好友。然後留下名片，說會來台北找我。

林明弘作品在十和田美術館（Photo by Mami Iwasaki）

日本藝術行旅

遇見宮崎駿

回顧最早去日本的經驗，是在華納兄弟公司工作期間，當時三十歲，到日本算是不容易，因亞洲區老闆邀請去開會，只待了幾天。第二次的日本行程待了兩星期，沒有任務，只是一個人找朋友。我住在新宿歌舞伎町，台灣人開的酒店Ken Hotel，一晚新臺幣兩千元，一張床、一間浴室的簡易旅店。一個人，每天跑幾個景點，跟安迪·沃荷的經驗一樣。有時也參加當地一日遊，那種會拍照留作紀念的巴士旅遊。當時對日本的印象，就是人多，複雜的地鐵，昂貴的物價，還有不停地九十度鞠躬、口裡念念有詞的東京人。

進了迪士尼公司後，出國開會的機會增加了，大多在香港與美國。去過東京幾次，是因爲開始代理發行新力哥倫比亞的電影，新力公司亞洲部門的邀請。過

真正跟日本密切連結，應該是代理宮崎駿動畫電影在台灣的發行。後來，家用錄影帶以及迪士尼頻道播放吉卜力工作室（Studio Ghibli）的所有作品，就比較常需要到吉卜力公司開會。

現在問我，吉卜力公司在哪裡，也說不清楚，因為每次前往，都有人到酒店接我。在新宿乘坐中央線往小金井市，換過幾次車子，只記得周圍都是矮房子。工作室由幾間房子連結而成，門口招牌小，連周圍住戶都不知道《龍貓》、《魔女宅急便》、《紅豬》、《神隱少女》、《魔法公主》、《風之谷》等重要動畫長片都在這幾間小屋裡完成。

我幸運地見到宮崎駿，那時《霍爾的移動城堡》（2005）剛殺青，他穿著白色內衣，在悶熱的辦公室裡跟我聊了很久，還給我看一段剛完成，還沒上色的黑白動畫。幾位海盜在划船，場景卻是天空，很奇幻的畫面。中間有位海盜喊叫了幾聲，他調皮地指著鈴木敏夫社長，抱怨製作人錢不夠，裡面的配音，還有他本人的聲音。

一直期盼可以邀請他到台灣旅行，但知道他對於國外旅行的排斥，就連當年獲得威尼斯影展金獅獎，也不願意出席領獎。當握獲悉他對「戰地」的嚮往，有次帶足金門的資料，希望能吸引他，最終還是被他拒絕。位於三鷹市的美術館，

我去過一次，也是吉卜力工作室負責國際部門的主管來酒店接我，記得接待員從後門帶我們進入，當時的門票需要半年前預約，否則無法進入美術館。

讓我更接近東京的另一次機緣，應該是在一九九九年，當年迪士尼電影發行公司在日本出了些狀況。日本是美國以外最大的市場，而那幾年台灣的成績亮眼，高層開始考慮由「非日本人」來管理。大老闆找上我，詢問我到日本工作意願。由於是來自大老闆的請託，就算許多不願意，也不該直接拒絕，於是答應對方，利用三個月時間擔任顧問。我其實是在辦公室觀察自己能否接下這個重任。

在這三個月內，進出頻繁，大都住在六本木的大倉酒店。從後門走過美國大使館，一個小斜坡的矮房，就到達位於「赤坂見附」的辦公室。這段時間的查訪，對於冗長的日式開會文化，不覺得自己會喜歡，最後還是婉拒了這個機會。

追著櫻花走的自助旅行

離開迪士尼公司的第一年（2006），我與當年負責新力公司的亞洲電影代表經常保持聯絡。他六十歲退休，一個長年在紐約工作的日本人。未婚。當許多人議論他是否是同志時，就在退休的第一年，他娶了不到三十歲的妻子，隔年生了

兒子。這巨大轉變，我在他身上看到他的適應。他在家裡寫書、照顧小孩，太太上班。我還是常與他見面，只見他頭髮慢慢變灰、變白。

我在四十七歲退休，剛開始的前半年，完全不知如何讓自己沉靜下來。拜訪他，看他如何開始新生活，給我極大的啓發，是我新生活的開始，也是我與日本的重新連結。

這一年，一場三週的旅行讓我開始啓動，雖然那二十幾天只是像觀光客般，遊走各個景點，但自助的行程，兩三天就要換酒店，全仰賴大眾交通工具。從城市到無人的鄉間小溪，人文景色美麗的讓人難忘。沿途自己照顧行李，從公車、捷運、火車一路辛苦的隨身攜帶著。

我的旅程從關西機場進入。京阪神，之後往西進到中國地區，就是日本人眼中國家的中間地段，包括四國、瀨戶內海、小豆島、高松、岡山，接著是更西的福山、廣島。回到名古屋，再進入北陸加賀屋、金澤。然後回到東京，再往伊豆半島去。

我朋友說，這個行程其實是在追著櫻花走。從大阪的造幣局開始，人山人海，廣播器裡日文、韓文、中文輪替播放，要賞花者慢行小心。那時節，是櫻花

的初期，走到了北部的金澤時，花季已經進入尾聲。金澤的兼六園，滿天飛舞的花絮，似是黑澤明電影《夢》的畫面。回到伊豆半島，櫻花還開著，是日本本島櫻花的最後一站。

進出東京次數頻繁，多到什麼狀況實在也難作解釋，舉福島海嘯（2011）那年吧，為了支持東京幾個重要畫廊和在日本的朋友，在許多人擔心食物和飲水，以及超過上千次的餘震時，我已經在一個月後到達東京。記得去到東京歌劇院畫廊（Tokyo Opera City Gallery），美術館的首席策展人見到我，感恩地跟我說，「你是第一個國際藝術圈朋友拜訪美術館」。那年我查看護照，去了日本九次。

我在二○○九年因南條史生的邀請，加入東京六本木之丘森美術館，成為國際部門的 Best Friends 委員會委員。每年一次的森美術館「藝術旅行」，跟著美術館創辦人森女士和她兩位女兒、南條史生館長、以及其他委員會委員拜訪過許多日本美術館。而東京藝術博覽會（Art Fair Tokyo）的當代部門，希望我幫忙規劃當代藝術展覽的部分，所以擔任藝術策略董事，讓我有更多去東京的機會。

一九七○年代，東京舉行過幾屆雙年展，後來停了。大城市中，除了大阪的堂島川論壇（Dojima River Forum）舉辦過兩屆雙年展，都是邀請日本學者館

長擔任。第三屆在二〇一二年，該論壇邀請我擔任堂島川雙年展的藝術總監，為了這個展覽，我在日本旅行，參訪不同策展人以及藝術家工作室。之後，為了布展，在大阪待了兩週時間。在二〇一三年，受邀到 Tokyo Wonder Site 以策展人身分駐村，在森下住了六星期的時間。這是東京都廳（東京市政府）旗下文化部門的組織，每年公開招募藝術家與策展人，有極高的申請人數，不過我其實是館長直接邀請的駐村策展人。

日本當代藝術家是我極度關切的，跟其他地區藝術家相比，環境更惡劣，因為日本收藏家不多，而且大部分口袋較深的藏家比較關注國際藝術家。過高的生活費用，逼著藝術家往城市外發展，因為住不起昂貴的市區，加上收入低的情況，往往都以鄉下地區作為工作室。短時間拜訪，我因為行程緊迫而要求藝術家在市區見面，常會覺得很內疚，對他們來說，來回經常超過三小時的時間，而且車資也是驚人。我另外關切日本當代藝術家的原因，也是因為作品的質感在亞洲地區是最好的，尤其是藝術教育的紮實。台灣大多數第一代繪畫藝術家，也是在日本受教育，經常可以看到日本當代與台灣的關聯性。

我在東京駐村

日本經濟泡沫發生的二〇〇〇年，藝術家經常面對沒有場地展出的窘境。當時東京都廳決定開始有計劃的開發文化、藝術、創意、設計等非傳統產業，於是在二〇〇一年開創了 Tokyo Wonder Site（簡稱ＴＷＳ），做一個新的藝術嘗試，以東京作為亞洲文化中心。二〇〇〇年五月，第一個公開的展覽開幕反應良好，都廳接續這個展覽同時開辦年輕藝術家駐村計畫，永續經營的概念被帶入，該協會於是誕生。

千禧年後，許多的另類空間如雨後春筍般出現，大部分的空間都是由藝術家創立，空間創立的動機，都是為了讓年輕藝術家有地方展出。ＴＷＳ也是這樣的想法，分別在本鄉（Hongo）、澀谷（Shibuya），以及森下（Morishita）都有展覽空間。

原先駐村的地點，位於亞洲地價高、租金昂貴的表參道，一棟市政府都廳管理的大樓，附近便利商店一瓶水要價三百日圓，嚇壞貧窮的國外駐村藝術家。同時，嚴格的警衛管理，進出都被監控，閒雜人士不得進入，房間裡暗無天日的居住空間，讓許多藝術家抱怨連連。

二〇一四年起，該大樓挪作未來奧運會國際顧問作使用，駐村單位搬移到森下捷運站附近，約七分鐘腳程的新公寓大樓。一樓作為工作室及開放空間，樓上的駐村，與當地居民混合在一起，警衛只透過監視器查看進出人員，少了之前的緊張氣氛。寬大的陽台，陽光充足。館長今村有策（Yusaku Imamura）學術地位重要，本身是建築師，在當代藝術圈極為活躍。

目前的駐村空間大約十二間。藝術家的駐村時間從一星期到長達一年，有時也與世界各地藝術家駐村中心交換，適時把日本年輕當代藝術家送到各地。本身也保留幾個名額，作為每年公開甄選時使用，因為名額有限，成為許多藝術家夢寐以求的駐村點。他們也與台北國際藝術村合作，每年會有幾個藝術家交換。

我在二〇一四年七月，以國際策展人的身分，由館長親自邀請做為期三個月的駐村，但我後來只做了六個星期。這是一段非常有趣的駐村經驗，雖然不像駐村藝術家，必須在駐村期間完成創作，但其實我給自己定下兩個狂野的目標。一個是完成我在二〇一四年十二月香港藝術中心的展覽，當時該中心剛剛邀請我策劃年底的年度大展 8。同時我希望在有限的時間，設計一份問卷，針對日本二十位重要館長、首席策展人和藝術家，透過跟他們的溝通，尋找繼具體派、Experimental Workshop、Dumb Type、物派後，另一個藝術主流。另一個目標是

尋找一九九〇年後日本重要當代藝術的軌跡。可惜，因為花太多時間在香港藝術中心的展覽，同時剛好遇到日本暑假，許多藝術人士不在日本，最後該計劃沒有完成，希望將來還可以有這樣的機會。

回想東京駐村，有許多愉快的經驗。東京物價說來還是貴的，雖然駐村地點已經改到森下，附近的超市提供了優良的食材，加上TWS館長特別的關注，作為第一批進駐這個新點的策展人，我找到最大的房間。屋內擺設、傢俱材料用色，像是「無印良品」的樣品屋，浴缸廚房樣樣俱全，我幾乎每天下廚。只是在東京短期居留，無法使用當地的通訊系統，我在機場租用短期的轉接器，一個小小的modem，出門要帶著它，外加一個充電備用器，我把它們一起裝在一個袋子裡。唯在地鐵站時，有一半機率無法處在3G的環境裡，這是最大的挑戰。到東京的第二晚，與三位好友聚餐後的照片被放上臉書，從那天起，東京熱情的朋友邀約沒中斷過。這六個星期時間，幾乎都有聚會，去了許多之前沒去過的畫廊、美術館。

駐村期間，我要求自己不得使用簽帳卡，每天使用現金不得超過一萬日圓，不得讓日本朋友出錢請客，盡可能一起分擔帳單。多走路，少計程車，有時向TWS借腳踏車。好幾次汗落如雨，也不願進咖啡廳小坐。這麼一來，苦了我台

灣來的好友施俊兆先生。他與施太太跟我一起到北海道，參加由森美術館安排的札幌國際藝術祭（Sapporo International Art Festival），卻遇到颱風無法回台灣，決定跟我進東京待兩晚。

駐村期間他與兩個小孩一起參加《工具展》又待了四晚。每次聚會都是他買單，讓我得以離開東京時，做到沒有使用簽帳卡的承諾，還有一點點日幣存留。也因爲他的兩次一起旅行，我得以還有錢到表參道剪兩次髮，保持瀟灑的外貌。

同時，當泰德美術館的李淑京（Sook-Kyung Lee）跟男友一起來東京駐村時，我還有餘力，在我房間宴請他們。

瀨戶內海藝術祭

當代藝術的潛移默化

二〇一一年七月十八日，我一大早從台北出發，在東京轉機，到達高松市機場時已經下午五點，友人到機場接我，在飯店 check-in 後便直奔餐廳。這間餐廳為我們保留用餐時間到八點，接下來都被杉本博司訂走了。不過他提早到達，所以我才有機會跟他短暫交談。第二天一早開幕式，由於現場只排了一百個座位，又是在大太陽底下，我索性站在後方，看主辦單位的執行委員會會長眞鍋武紀（Takeki Manabe）和總策劃人福武總一郎（Soichiro Fukutake）一一介紹政府官員上台說話。我只記得文化部部長有一段很長的講演。接著大家依照分發到的不同顏色的絲帶，魚貫進入酒店，享用不錯的日式便當。

在藝術祭開場前，一大早便去參觀傳聞以典藏聞名的高松市立美術館

（Takamatsu City Museum of Art），森村泰昌在此規劃了一個重要展覽《森村泰昌，我的美術史》。森村二〇一一年初的《安魂曲》展覽從東京寫真美術館，一路推進豐田美術館，之後十月轉進廣島美術館。而這次森村花了許多時間，研究高松市立美術館的典藏作品，並結合自己成長過程中，影響自己的藝術家和他們的作品，配合自己年輕成長創作一起展出。森村的母親，從小就典藏這些習作及創作，有幾件號數很大的油畫，保存狀況很好，是他年輕時參加美術比賽的落選作品。一路看下來，得以一覽一位大師成長的歷程，其中影響他創作的人，不乏國際大師如杜象等，以及七〇、八〇年代重要的日本藝術家，這是他個人重要的美術史。

瀨戶內海的藝術祭（Setouchi International Art Festival），這年是第一次舉辦。這個曾經風光，地處海運進出重要運輸的海域，因為商業活動，擁有極特別的人文色彩。這幾年人口外移造成老化現象，藝術祭的舉辦正是希望能改變這趨勢。一位策展人告訴我，其實他們知道藝術活動無法直接改變現狀，但是可以間接地「潛移默化」也算是當代藝術能提供的功能。希望將來的瀨戶內海藝術祭，可以像威尼斯雙年展般永續經營，影響整個亞洲的藝術生態。所以，大會為這次

的藝術祭定調為「海之復權（Restoration of the Sea）」。

男木島／雨之路地

瀬戶內海藝術祭總共涵蓋了七個小島（女木島、男木島、大島、直島、小豆島、犬島以及豐島），以及兩個海港城市（宮松港、宇野港），有些小島只剩兩百人，人口減少，使交通變得不容易。

首先踏上男木島（Ogijima），在港口邊迎接我們的，是西班牙藝術家 Jaume Plensa 所創作的《男木島之魂（Ogijima's soul）》，這個透明屋頂上方，鏤空著來自各國的問候語投影在地上，形成不同美術設計圖案。廢棄的舊公民館，裡面利用兩端鏡子的折射，產生無限延伸的視覺。

大岩・奧斯卡爾（Oscar Oiwa）將牆面塗白，同時，繪畫記憶裡的「大岩島」自然生活美景，單一色地勾勒出回憶裡的風景。我在現場遇見他本人，這位出生在巴西，而後轉進日本的藝術家，因為得不到太多發展機會，轉進紐約後，才漸露頭角。

男木島地形崎嶇，走在上行的小徑，雖然有海風送爽，但是太陽實在太大了，一行人沿路不停買冰吃。行進期間，有兩件作品不停地出現在眼前。一個是

谷口智子（Tomoko Taniguchi）利用配管，創作出如潛望鏡管的作品《Organ》，它分批出現在不同角落，彷彿可以透過這個管子從海平面的港口跟山上的人對話，如果把耳朵貼近，還可以聽到風的聲音。

另一位藝術家真壁陸二（Rikuji Makabe）則將脫落的黑牆重新塗色，拼花成很當代的牆面作品《路地壁畫（Wallalley）》。以為前方沒有路、已到盡頭，一轉彎，他的作品又會出現。

谷山恭子（Kyoco Taniyama）作品《雨之路地（Rainy Lane）》幾個不同形狀的滴水鐵罐，在豔陽下，能聽到雨水的聲音。

高橋治希（Haruki Takahashi）陶瓷材料製作的《海的藤蔓（Sea Vine）》廣布整個民居，蔓延出窗外的大海。

川島猛與夢中朋友（Takeshi Kawashima & Dream Friends）利用新聞雜誌和舊包裝紙，創作出一團團像切開的高麗菜般的裝置藝術，取名《記憶球的避難室（A Shelter for Drops of Memory）》。一九三〇年生的川島，在榻榻米床上迎接我們。

女木島／福武之家

女木島（Megijima）港口杵立著巨大船帆以及鋼琴，來自中國與日本的團體禿鷹墳上（Funjo Hagetaka）的作品《二十世紀的回想（20th Century Recall）》自動彈奏的鋼琴，與海浪聲彼此呼應。

木村崇人（Takahiro Kimura）作品《海鷗的駐車場（Seagull's Parking Lot）》，沿著海岸防波堤，製作許多成群的海鷗風向板，以藝術品加強了海島漁村常見自然景觀。

阿根廷國際藝術家 Leandro Erlich 是美術館中的常客，利用眼睛錯覺製作的大型裝置，他的游泳池，目前陳列於 PS1 美術館中。而他在瀨戶內海藝術祭的作品《不在之存在（The Presence of Absence）》創作出日本起居空間裡，眼睛錯覺所造成不可思議的奇妙旅程。

女木島上的重頭戲，當屬福武之家（Fukutake House）的展覽，這是二○○六年大地之藝術祭的延伸。二○一○年的福武之家找來數家重要的畫廊，由每家畫廊推薦藝術家，在放暑假的女木小學內舉行展覽。其中，小柳畫廊推出自家王牌杉本博司，他利用學校裡的廢棄物，做成玄關屏風。

ShugoArts 推出一線藝術家森村泰昌，他借位田中敦子（Atsuko Tanaka）最讓人印象深刻的電氣服，重新拍製成錄像。我以前以為森村的借位角色扮演是另一個雪曼（Cindy Sherman），其實，他的借位裡，包含許多更深入的意涵。森村在還沒成為藝術家前，經常路過田中敦子的工作室，高中時期的他，經常好奇這個工作室裡面到底在做些什麼？這個工作室，就是「具體派（Gutai Group）」的總部。

詹姆士‧柯安畫廊（James Cohan Gallery）推出維歐拉（Bill Viola）二〇〇七年系列作品《Transfiguration》。

小山登美夫以旅居英國的錄像藝術家辻直之（Naoyuki Tsuji）作品《風之精》動畫參加。我曾在前一年北美館「日台錄像展」看過他的作品，內容駭人。這次完全相反的題材，讓我有點調適不過來。

來自中國的維他命創意空間推出楊俊作品。出生中國、在維也納長大的國際藝術家楊俊，現在把重心放在台灣。新作《魅影島（Phantom Island）》整部影片在台灣拍攝。他製作了一個台灣島嶼，用漁船拖到一個台灣、日本、大陸都說是他們領海的公海上，讓其漂浮。

皮力畫廊推出邱黯雄的《新山海經（New Book of Mountains and Seas

Part II）》。澡堂畫廊推出攝影家石川直樹（Naoki Ishikawa）名為《Island, Mountain》的寫真作品。

展覽當天，所有參加的畫廊都到齊了，法國的 Galerie Thaddaeus Ropac 推出韓國藝術家全浚皓（Jeon Joonho）的雕塑裝置。來自墨西哥的 Kurimanzutto 推出庫里（Gabriel Kuri）的裝置作品。另外，Taka Ishii Gallery 與 Pace 合作，展出魯比（Sterling Ruby）的幾件雕刻。來自柏林的 Galerie Guido W. Baudach 推出以裝置為主的藝術家達倫（Bjorn Dahlem）的作品《島嶼（The Island）》。

離開女木島後到直島，幸福地住進了安藤忠雄為福武先生設計的 Benesse House 飯店。一踏上碼頭，杉本博司的照片《海景》掛在不遠的無人海崖上。這個飯店擁有四個區，分別為美術館區、OVAL 區、Park 區、以及濱海區，房間數目很少。

我住進濱海區，走出陽臺，可以看到好幾件大型、且色彩豐富的琪琪・史密斯（Kiki Smith）大雕塑，花園裡還有格拉罕（Dan Graham）立體旋轉門，而杉本博司的雕塑就在我房間陽台的正前方。

飯店大廳有洛夫（Thomas Ruff）的大照片，房間入口處為葛姆雷（Antony

Gormley）的人形鐵雕。在房間區的走道中，杉本博司在東京皇居拍的超大尺寸的《松林圖》展示在幽暗的長廊，杉本還特別設計了白色的發光裝置《光之棺（Coffin of Light）》擺在照片前方。幽微的光線，展現這位大師對於「光」的駕馭掌控能力。

通往餐廳的光之長廊，造型彎曲，陳列美國藝術家費爾南德斯（Teresita Fernandez）的作品《Blind Blue Landscape》。整面藍牆透過陽光，閃閃發亮。我曾在夜裡觀看，發現沒了光線，深藍盡黑裡，隱隱透出的風景，彷彿更能理解這件件作品。

當晚在 Terrace Restaurant 舉行開幕晚宴，由主人福武先生主持。會場來了許多國際藝術家，除了之前提到的波坦斯基（Christian Boltanski），另外，巴黎東京宮策展人也在現場。眾人對這個派對感到意猶未盡，索性移到 Park Lounge。Park Lounge 牆上吊著兩張極大的 Thomas Struff 的作品，安藤忠雄設計的空間，極適合張掛照片作品。

直島／安藤忠雄的地中美術館

直島人口數約三千人，展區集中在四區，包括酒店所在的 Benesse House

區、本村、宮浦以及積浦。直島上有幾個重要展點。宮島達男占據的一間角屋，已有兩百年歷史，裡面兩件裝置都跟時間有關。一個是大型的水景，紅綠色的數字出現在水底，取名《海的時間（Sea of Time）》。另一件是占據整面窗戶的數字，數字為當時的時間，透明塑膠板與霧面膠板在變化，可以看到窗外景物。

大竹伸朗（Shinro Ohtake）作品《Haisha / Dreaming Tongue / Bokkonnozoki》將一間舊的牙醫診所大肆變裝，集結繪畫、裝置藝術於一體，屋上還樹立許多天線。

James Turrell 的重要裝置《南寺／月的背後（Minamidera / Backside of the Moon）》排太長的隊伍，決定放棄，因而轉進杉本博司的《護王神社（Go'o Shrine / Appropriate Proportion）》。在神社下，挖出只容一人進入的地道，觀者必須拿手電筒進入，經過一段玻璃壓克力材料製成的階梯，到達神社下方，可見水不停地從階梯上流下來。

我之前讀過相關報導，一直以為神社建在高處，事實上這裡的水是連到海底的水。據說以前還可以沿著玻璃階梯一直爬上神壇，但聽說因為出過事，所以現在已經用繩子阻斷。但我還是有幾分懷疑，因為樓梯間的縫隙真的很小，不太可能讓人通過。

早餐後我們開始一天的行程。可能因為連絡的關係，這個團由昨天的二十多人變成四人，同時我們的導遊，居然是直島美術館的策展人，另外三人分別是維他命創意空間的張薇、胡坊，以及來自東京 ShugoArts 的周吾先生。我們先參觀了七月剛剛開幕的李禹煥美術館（Lee Ufan Museum），由安藤忠雄建構的美術館，可以窺見李禹煥對立體空間的實力。以往以為他屬於如美國極簡大師萊恩（Robert Ryman），著重平面空間的表現，但是這個新美術館裡，看到他如何將一些對空間的想法分區表現出來，聽說連庭園光線都是他與安藤忠雄的合作。而我們也幸運的遇到藝術家本人在現場。

直島重頭戲在地中美術館（Chichu Art Museum），安藤忠雄設計的美術館。取名「地中」，其實就是地的中間，即中文所謂的「地下美術館」。從空中俯瞰，只有幾個長方形、四方形與三角形的圖形。整個美術館的建造，考慮大地山丘結構，只是看習慣紐約美術館的我，常常不了解，極大的空間，僅僅只為幾件藝術品而服務!? 不禁讓人感嘆日本人對於事物的看法，不同於其他地區。

佔大的展廳，只陳列一件華特‧德‧瑪利亞（Walter De Maria）的《Time / Timeless / No Time》。莫內的五件晚期睡蓮，在雪白的空間中的自然光下觀看，非常有氣質。再來 James Turrell 的三件作品，其中有一件是二〇〇〇年創作的

《Open Field》。走進他的光雕裡是我的第一次經驗，這件作品在這裡得到最完美的陳列空間。不過，一間那麼大的美術館，卻只提供九件作品展出，真是一種形式包裝的浪費。

豐島／心臟聲音收藏室

上了快艇，往豐島（Teshima）前進。我們先前往較遠的地點，觀看法國藝術家Christian Boltanski的作品《心臟聲音收藏室（Archives of the Heartbeat）》。觀眾將自己心臟的聲音錄下來，收藏在電腦裡面。這一間黑色小屋，坐落在豐島的無人海邊，裡面有幾位穿白衣的工作人員，收集來自世界各地的心跳聲，然後放進電腦裡面。有間房間專門提供錄音，另有間可以聽已經收集好的紀錄。第三間房間，走進去時漆黑一片，但是清楚傳來的心跳聲忽大忽小，配合閃爍的電燈泡，很科幻、未來世界的感覺。

藝術家表示，這是世界上生與死的衝突處，每個生命的質感與特徵在死亡的瞬間消失，所以他想記錄一些活著的東西。

島上還有艾力森（Olafur Eliasson）在一間舊房子裡建構的彩虹作品，小小的雨幕，透過燈光，產生小小的半圓彩虹，比起之前花掉紐約市幾百萬美元所作

的大水幕，這件作品小巧可愛、執行完美，尤其在悶熱的夏天，讓人心情愉快。

跟水有關的作品，還有加拿大德國籍的藝術家卡爾地夫（Janet Cardiff）及喬治・米勒（George Bures Miller）創作的《風暴屋（Storm House）》。利用現成的舊屋，加裝不同設施，產生像遊樂園般的驚奇風暴屋。小雨、閃電、大自然殘酷的風暴，坐在屋裡，彷彿身在暴風雨中，有趣好玩。

豐島的新美術館正在趕工中，名為豐島美術館（Teshima Art Museum）是西澤立衛最新的作品。建築設計參考女藝術家內藤禮（Rei Naito）的作品《水滴》。現場看到即將完工的外型，像地中美術館的構想，極當代的綠建築概念，無奈整個建築物被土堆覆蓋，還看不到外觀。內藤禮曾在森美術館的交叉口雙年展展覽，以奇異的照片，引起許多討論。

既然住在海邊，就該到海裡泡水。我們見還有點時間，太陽也還沒下山，於是跳進瀨戶內海。海水是冷的，卻很舒服。泡在海裡，可以看到草間彌生一九四五至二〇〇五年製作的黃色大南瓜，立在私人碼頭上。太陽還沒下山前，我們步行到下個美術館。在路上，看到瀨戶內海的日落。沿途，經過大竹伸朗的濱海石雕作品，再往下走，可以看到蔡國強的《文化大混浴》，但因爲時間不夠，加上

還有一間美術館趕著要去參觀，所以就放棄了。

為配合瀨戶內海藝術祭，Benesse House Museum 將開放時間延長到晚上十點半，我們預先訂了美術館餐廳晚餐。用餐時我們將面對著杉本博司《海》的系列照片，而安藤設計的建築物相襯遠處的瀨戶內海，這一切好像在夢境般不真實。

用餐前，先走訪了這個同樣典藏豐富的美術館，可見福武總一郎收藏的實力。在這裡，有理查德・隆（Richard Long）的石頭裝置，與賈克梅第（Alberto Ciacometti）的雕塑立在入口處。但是讓人記憶深刻的，反而是位在一樓大廳 Bruce Nauman 的霓虹燈裝置《100 Live and Die》。這位獲得威尼斯金獅獎的美國當代藝術家，將 Live 以及 Die 作成不同文字，然後定時出現。每次亮一組「生」，之後一組「死」，循環到最後，全部加總一百個「生」與「死」會全部同時閃爍。

另外，日本當代藝術家須田悅弘（Yoshihiro Suda）所製作的 《小雜草（Weeds）》，不經意地出現在清水模的細縫上。這逼真的雜草，竟然是藝術家用木頭雕刻上色的結果，在紐約的 Asia Society 也展過。晚餐後走回飯店，是又一次舒服的步行。

草間彌生的大南瓜

宮浦是一個海港城，旅客進出都是從這裡。我們要離開海島，回到高松的港口也在此。港口的建築物簡單精緻，由妹島和世建造，完全考量天候，候船時會有海風吹來。不過簡單的結構，難免讓人有些擔心。雖然這裡鮮少有颱風，但是一旦席捲而來，難以想像它是否可以承擔。宮浦島上立著紅色大南瓜，是草間彌生的另一件作品。

另外，大竹伸朗的《直島錢湯（Naoshima Bath）》是藝術家再一次發揮想像力，將這個大眾還在使用的湯屋，改造成魔幻的城堡，可惜因為趕船，喪失進去泡湯的機會。

四天三夜的藝術祭結束了，我買了一本日文的目錄，可惜沒有英文版，不過裡面記載了每個景點的美食，真遺憾已經結束行程了才發現，所幸找到一家手打烏龍麵，臨行前還能品嚐美味的烏龍麵。

這個藝術祭活動的時間共三個月，不過，停留的時間可能要拉長。我這次跳過小豆島（Shodoshima），因為幾年前去過，知道那個島其實很大，來往的交通會是個問題。雖在開幕典禮的前一天傍晚見到王文志，卻沒見到他的作品《小豆

島之家（House of Shodoshima）》，極爲可惜。

另外，犬島（Inujima）的主要作品，是藝術家柳幸典（Yanagi Yukinori）、建築師妹島和世，以及ＭＯＴ首席策展人長谷川祐子（Yuko Hasegawa）的創作集合體，目前還沒完成。而大島（Oshima）也因爲沒太多作品被我割捨。如果能夠有更充足的時間，將每一作品逐件欣賞，就十全十美了。

航向忘卻之海／橫濱美術館

二〇一四年第五屆橫濱三年展（Yokohama Triennale）展出《華氏四百五十一度的藝術：航向忘卻之海（ART Fahrenheit 451：Sailing into the sea of oblivion）》由知名藝術家森村泰昌擔任策展人，森村提到「《我們往忘卻之海啟航》這本書，我根據原小說，引入整個三年展中，裡面，有兩篇前言與十一章。那些不能談論的，不能被看到的、平凡無用、失敗與挫折的⋯事件。航行，只是重新拜訪這些事件。邀請的藝術提供重新觀看這些事件的力量⋯」

開幕在七月三十一日，當晚，擠進世界各地媒體與策展人，加上藝術家與貴賓約五百人。「華氏四百五十一度」是書本完全被燃燒的溫度，三年展展場分布在橫濱美術館（Yokohama Museum of Art）以及新港展區。

兩篇前言在美術館外頭與大廳展出。比利時藝術家威姆‧德爾瓦（Wim Delvoye）生鏽的大卡車，對「消費主義」提出抗議。英國麥克‧蘭迪（Michael Landy）的《藝術箱（Art Bin）》邀請藝術家把以前創作、不好的作品往裡丟。

開幕時森村丟進兩件大型作品。

二樓是第一章「傾聽沉默與微語」。前蘇聯二十世紀初期「絕對主義（Suprematism）」大師作品，強調藝術不為任何人服務的純粹性。約翰‧凱吉（John Cage）《四分三十三秒》手稿。極簡主義繪畫大師格尼絲‧馬丁（Agnes Martin）《安靜的繪畫（Quiet Paintings）》。德國抽象繪畫巴勒莫（Blinky Palermo）《纖維繪畫（Fabric Paintings）》。二十世紀偉大的超寫實大師馬格利特（Rene Magritte）的照片，夢幻真實的結合。三年展的開頭，對當代藝術提出清楚的脈絡。

第一個展廳，展現策展人對當代藝術、美學的闊度。第二、三章，圍繞在「漂流（Encountering a Drifting Classroom）」。「四百五十一度藝術」。加希亞（Dora Garcia）把原小說正反顛倒，列印百本擺放在現場。Michael Rakowitz 以一九四一英軍轟掉的古大佛，作成石頭書本。

大谷芳久（Otani Yoshihisa）收藏的戰爭詩篇，是戰爭進行中頌揚戰爭的詩

作，一本本列名的年輕詩人對戰爭無理的歌頌，呈現那個年代政治對年輕人的「洗腦」，也看到那個年代知青如何把帝國戰爭當成跟生命一般重要的態度。

三十八歲早逝的松本竣介（Matsumoto Shunsuke）卻在戰爭最後，用幾封動人的家書，表達對於戰爭的抗議，他的家書像一股清流，但看在當年普羅大眾的日本知青眼中，多麼奇怪的面貌。

第四章「孤獨的勞動（Laboring in Solitude）」。中平卓馬（Nakahira Takuma）的動植物年鑑照片，挑戰拍照者與觀者對觀看照片的角度。這位跟森山大道（Daido Moriyama）同時創立《挑釁（PROVOKE）》攝影月刊的總編輯，後來拿起相機拍照，經常躺在地上拍攝動植物，他對被拍的物件提出自己的特殊觀點。

張恩利三件舊物件的油畫。勾勒「憶舊」的物件，簡單的床墊、水管物件，提醒觀者過往的記憶。

毛利悠子（Yuko Mohri）以結合日常物件，由簡單電流帶動的音樂巨型裝置，作為互動的裝置。以及阿里杰羅‧波提（Alighiero Boetti）、西蒙‧斯塔林（Simon Starling），到和田昌宏（Wada Masahiro）的家庭錄像裝置。

第五章「非個人的飄流（Impersonal Chronicles: Still Moving）」部分，

Temporary Foundation 在大型裝置間不定時的現場表演。

第六章「孩童痛苦的獨白（Monologues by the Enfants Terribles）」。柯內爾（Joseph Cornell）、墨里尼耶（Pierre Molinier）、松井智惠（Matsui Chie）、安迪・沃荷，以及史奈德（Gregor Schneider）的新作《德國焦慮（German Angst）》地下室，兩位表演者在淤泥房裡來回走動。

第七章在「光裡消失（Vanishing into the Light）」。藝術家三嶋りつ惠（Mishima Ritsue）與自己罹患自閉症的兒子，以繪畫與玻璃作精彩對話讓人動容。兩人作品擺放在咖啡間裡，在不經意時看到兩人的作品對話。

第八章為「飄流旅程（A Drifting Journey）」。高山明（Takayama Akira）將橫濱社會、語言與日本人的天性搬上舞台。攝影師 Toyoda Hitoshi 以「幻燈機」投影，以不做記錄方式展出作品。

第九章為表演，與札幌國際藝術祭結合。第十章開始，場地換到新港「洪水之後（Days after Deluge）」，試著問：亞洲當紅藝術在哪？。於是，結合以亞洲當代為主的福岡三年展以及美術館館藏作品，陳界仁的加工廠在典藏中。

尾章「漂流在忘卻之海」。柳美和 Yanagi Miwa 的電子花車。舞台劇《日輪之翼》，次年搬上花車。移動的電子花車在台灣製作，外面的彩繪，由台

北藝術大學與東京藝術大學學生共同完成。Dahn Vo 的雕塑《我們人民》，摩提（Melvin Moti）《被盜走的美術館錄像》。大竹伸朗新作《書之船》（Boat Book）裝置。薩塔利（Akram Zaatari）錄像影片《她＋他》（Her ＋ Him）以一組半裸女子祕密照片及過世友人的祖母，然後追查發現埃及攝影館，揭開伊斯蘭國度裡許多被忘卻的記憶。

最讓我動容的美術館／豐田市美術館

豐田市位於名古屋市東方約三十公里，人口約三十五萬人，一九三八年豐田汽車設置之後，城市以汽車工業為發展核心。豐田市舊名「舉母市」，古名「七州城」，七州城的古建築城堡已經損毀，但在豐田市美術館旁邊，有個「複刻版」的建築。一九五九年後更名為豐田市，本市的市長，豐田汽車有絕對的影響力決定人選，該市的許多建設，依照汽車發展而規劃。也就是當你決定要去拜訪美術館，最好的工具是開車過去。我在二〇一一年橫濱三年展後，從橫濱市出發，以為不遠的路程，卻讓我在來回在轉車、搭車間，花掉接近六個小時。從橫濱市到新橫濱市，然後新幹線到名古屋，從名古屋換了兩次火車，而且第二輛火車，還是慢車。早上出發，到達時，美術館的 Koyoko Kojima 女士以及 K.

Kondo 先生，兩位董事先帶我去美術館餐廳吃中飯，才參觀美術館。

這樣的舟車勞頓，在看到美術館的那一刻，一切都值得。這該是我參觀的美術館裡面，最讓我動容的前三名之一，難怪當年 MOMA 團隊參觀過美術館後，就決定邀請建築師谷口吉生擔綱設計 MOMA 的新館。

谷口吉生「現代主義」的概念，在豐田市美術館（Toyota Municipal Museum of Art）的設計裡隨處可見。入口非常低調，位於東方，可以俯瞰整個豐田市區。西側遠觀歷史古蹟，以及一間堅稱為「高橋節郎館（Takahashi Setsuro Gallery）」的茶室。美術館建物為南北座向，往前，通過整個入口後，迎面而來的是大水池。低淺、圓形的噴泉旁邊羅列了長方形建築體。水池上方九塊方形大理石，像書法的九宮格平放在水面上。松澤宥（Matsuzawa Yutaka）的作品《白鳥之歌（Swan's Song）》，與淺池對話，抽象地結合，為進入美術館營造極大的期待。

簡單的水平與垂直線條，四方或矩形平面，安靜的氛圍，非常日式極簡結構。隨著腳步慢慢走進建體，空間的展開還是長方形、正方形、圓形工整地出現。入口的丹尼爾・布罕（Daniel Buren）裝置作品《色之浮游：三間破裂的小屋（The Color Suspended: 3 exploded cabins）》（2003）為灰、白、棕色系空間

添加紅、黃、藍三個色調，還是以「現代主義」方式的矩形出現在作品中，低調卻帶著一點驚喜。

進入主體建築，看似一個大盒了，擺進大小不同的畫廊空間在裡面。總共十一間畫廊，觀眾在不同空間，感受美術館非常深廣的國際、日本近代與當代收藏。美術館強調的功能在提供一個理想的環境，讓參觀者可以直接並近距離感受與藝術品的關聯。

美術館在一九九五年開館，館藏品非常豐富。有歐美近代如培根（Francis Bacon）、格奧爾格‧巴澤利茲（Georg Baselitz）、布蘭庫西（Constantin Brancusi）、會田誠（Aida Makoto）、阿爾普（Jean Arp）、克里斯多（Christo）、東尼‧克雷格（Tony Cragg）、威廉‧德‧庫寧（Willem de Kooning）、馬克斯‧恩斯特（Max Ernst）…等大師作品。二〇一四年十月休館整修一年，計劃於二〇一五年十月重新開幕。

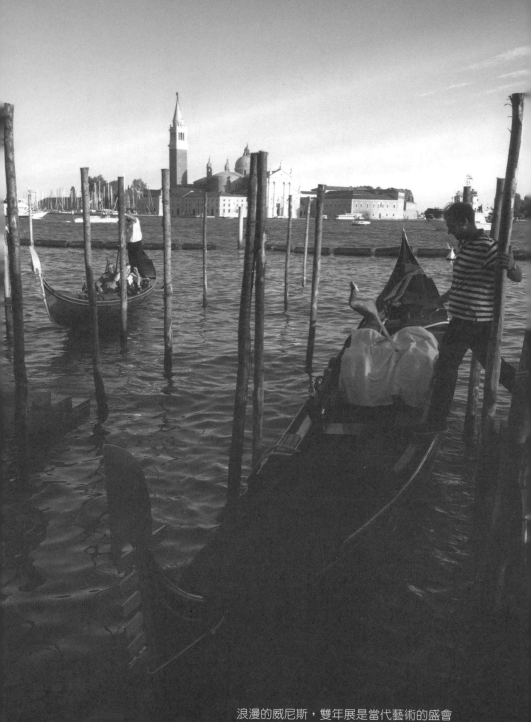

浪漫的威尼斯，雙年展是當代藝術的盛會

西歐藝術行旅

光明國度／百年雙年展威尼斯水都

二○一一年，第五十四屆的威尼斯雙年展又來臨了，一個已經執行了超過百年的雙年展，在一九九九那年，真正確立了策展人的制度，兩年一次的藝術饗宴。憑著過去經驗，早在半年前就訂好了一間兩個房間的公寓，位於里亞爾托橋（Rialto Bridge）旁，到聖馬可廣場走快一點約七分鐘。公寓以週計算，不可以少於七天，跟上回的五天比起來，行程可以比較寬鬆，而且價錢公道。上回一間房一晚就要價三百五十歐元，接近一萬五千元台幣，房間小，早餐差，可怕的是，沒人說英文。

這回到威尼斯，熱情的沙巴里阿諾，到碼頭來接我，走不到三十公尺，就是公寓。兩年前，跟好友 Simon Wu 帶著大包小包的行李，下了船，居然找了三十

分鐘都找不到飯店，比起來真是頂級的服務。兩間房跟朋友分擔後，費用眞是好少，參加威尼斯雙年展累積的經驗，總算有所値。

本屆威尼斯雙年展的女策展人是碧絲·克芮格（Bice Curiger），二○一○年在光州雙年展開幕時見過一次。她是藝術雜誌 Parkett 的創辦人之一，同時，也是該雜誌的總編輯。一九九三年起，她就擔任瑞士蘇黎世美術館（Kunsthaus Zürich）的策展人。

她爲這個雙年展定調爲《光明國度（ILLUMInations）》，一個非常有趣的主題，碧絲在策展論述裡面提到：「如果謹愼看待這個英文字彙，跟光明有關，說明學術機構發出的光亮，又涵蓋文學上的啟發，爲傳統提供挑戰，也爲那些還沒被發覺的力量，提供機會與沃土。」而亮光又直接跟文藝復興以降，畫師畢生追求「光的源頭」有密切連結。當然，後半部的字尾跟「國家（nation）」又連接在一起，國家內的事物，以及國與國之間的藩籬，尤其現在的當代藝術家，跳脫傳統地理上的國家界限，穿梭在不同的國度裡，提供多種面相。現今時下文化的旅行，概念上抽象的遷移，自我的認同，文化的傳承⋯這些當代藝術的重要議題，都連接在這個字裡面。

雙年展有幾個主軸，首先是國家主題館部分。位於嘉狄奈納花園區（Giardini），總共二十八個國家有常設的建築物在裡面。其他國家雖未在此區，但也是相當於國家展的地位。有些在軍械室裡面，有些則散落在威尼斯的各個角落，總計共有八十九個國家館。這年有幾個新參加的國家，例如沙烏地阿拉伯、孟加拉、海地、剛果、辛巴威、南非、哥斯大黎加，以及古巴。國家館部分，主辦大會不干預，而由各國自行規劃，以策展的概念規劃展覽。

第二個主軸，是策展人的國際展覽，位於 Giardini 花園中間的展館區，有八十三個藝術家受邀參加，這部分策展人被邀請不分國界地來規劃這個展區。

第三個主軸，利用大空間來策展大型的國際展覽，主要位於軍火庫，創作不同的展覽與藝術創作。

第四個主軸，就是所謂的平行展覽（Collateral Events），其實，也不知是從何時開始，台北館有人開始稱之為平行展覽，其實沒關聯，比較像是大會保證的展覽。這個區塊，門檻不高，但有一定程序，當然必須有預算，因為在威尼斯，承租小塊空間，六個月下來，是很大的一筆費用。

到威尼斯後，我規劃了一個月左右的旅行，接連到翡冷翠。開車到 San

Gimignano 拜訪常青畫廊（Galleria Continua）看孫原、彭禹的個展，然後羅馬幾天，再搭火車北上瑞士參加巴賽爾藝術博覽會。我的行李其實很重，為了怕麻煩，一下飛機就直奔海邊坐機場的水上巴士，再轉水上巴士，但天啊～船行的速度龜速！建議如果去威尼斯，下飛機先乘巴士，再轉水上巴士，速度會快很多。

到達威尼斯的第一晚，就有排不完的派對，我選擇了南非攝影大師大衛·戈德布拉特（David Goldblatt）的晚宴，在一家貴又難訂的 Trattoria Do Forni 餐廳用餐，上餐又慢又長。幾位重要的策展人都在裡面。晚餐後又跑了兩個開幕酒會，快兩點才回到公寓裡。

英國館

我的第一天，將重點集中在 Giardini 花園區。開放入場的一刻，往英國館跑，只花了三十分鐘，就進入館內。邁克·尼爾森（Mike Nelson）在二〇〇一年時的平行展《The Deliverance and the Patience》建造了六個房間，標題其實跟十七世紀的兩艘從百慕達航行到維及尼亞的船有關，這六個房間建構出當時貿易，探討當下社會狀態、貿易形式，以及烏托邦社會的帝國。

尼爾森擅長使用「現成物」以裝置的藝術形式，來探討他對地域性的檢驗，

作為藝術創作的演練。這次的主題「我，複製者（I, IMPOSTOR）」是他在伊斯坦堡雙年展時構想的新作，靈感來自「Buyuk Valide Han」一個有三個院子、上百間房間的建築物，二〇〇三年時作為雙年展的場地。

Robert Smithson 曾說過「裝置，不是要填滿空間，而是要把空間留下來。」

尼爾森的作品裡可以很清楚的看出這個論證。他的作品，帶著強烈的故事性。「記憶的國度」點出尼爾森將兩個藝術家的家裡，透過裝置，引導觀者走進不同的房間、工作室、傭人房。這裡面，去除西方人看東方中東世界的觀點，詭異奇特。透過裝置，帶你進入十七世紀的建物。但是卻透過照片來推估八年前消失的都市景觀。這個作品，像鏡子映照著原先的建築相貌，但又非真正的原貌，而是一種建築與外觀的重建。

日本館

日本館推出束芋（Tabaimo）的個人秀《電信湯（teleco-Soup）》，束芋的作品以動畫、結合裝置，經常在特殊空間裡，呈現不同的想像風貌。我個人喜歡她二〇〇六年的作品《Public Convenience》，跟公共廁所有關，不動的牆壁，動畫巧妙的前後轉動，像變魔術製造出奇幻的旅程，製造奇幻的公廁文化。這次，

束芋巧妙的利用天花板，以及兩側的小牆，海浪一波波升起、下降，二度空間變化出三度的立體場域，營造奇特的動畫世界。第二天經過時，出現大排長龍的景象，想該是口碑開始傳播了。

美國館

美國館當是最受矚目的國家館之一，今年推出年輕夫妻檔阿羅拉與卡札德拉（Allora & Calzadilla），名稱為《光耀時刻（Gloria）》，這對目前住在波多黎哥的夫婦之前在台北非營利空間 TheCube（立方計劃空間）展過兩支錄像作品。二〇〇四年獲得過光州雙年展的大獎，及二〇〇六年的 Hugo Boss 大獎最後入圍名單。

這應該是美國第一次推出非住在美國本土的藝術家參加展覽，兩位藝術家都有美國國籍，同時，由明尼亞波士州美術館推薦，總共六件作品。館外的坦克車健身器，坦克被顛倒過來，上方的履帶，變成跑步健身器，不同時間由不同男女在上面表演。慢跑時造成很大的噪音，像坦克車開過的聲音。

館內有他們另外一件作品，一個商務艙及經濟艙的座椅。同樣地，不同時間會有體操選手在上方表演像單馬的動作。另一件是上下雙螢幕的錄像，透過兩個

螢幕的連結，表演者在一根上下螢幕連接的竿子上表演。這幾件作品，說明人類對於瘦身這件事，已經到達無可救藥的地步。

他們還有一件作品《ＡＴＭ提款機》，當你放入任何卡片時，會製造出很大的、教堂內管風琴的聲音。物質世界其實才是我們信仰的神，而外面的坦克車，表示我們會盡所能地保護這些利益。

德國館

德國館一向都是最被矚目的國家館之一，推出的是剛過世的藝術家克里斯多福·史林根西夫（Christoph Schlingensief），一個集藝術電影、舞台劇導演、演員等不同身分的藝術家，他在二〇一〇年因肺癌過世。策展人蘇珊·根斯海默（Susanne Gaensheimer）將他的三件作品，布置成一間教堂，裡面有二〇〇八年《憂心教堂（A Church of Fear）》的裝置作品。一個播放電影的牆面，不時播放六部影片，分別是十六厘米《少女的祈禱（Fur Elise）》（1982）、十六厘米《Manu Total》（1985-86）、十六厘米《百年希特勒，最後的一小時在牛仔碉堡（100 Years Adolf Hitler - The Last Hour in the Führerbunker）》（1988-1989）、十六厘米《德國電鋸殺人狂，德國統一後的第一個小時（The German

Chainsaw Massacre: The First Hour of Reunification》》（1990）、十六厘米《恐

懼二〇〇〇‧德國密集車站（Terrior 2000）》（1991-2）、三十五厘米《總結垃

圾（United Trash）》（1995-6）。

第三部分，則是《Remdoogo》，一個計劃在布吉納法索的西非小國，建造

一間歌劇院的紀錄，裡面有紀錄片、歌劇院模型…等，這是從二〇〇八到二〇一

一年的計劃。

我想花些時間解釋這三件作品裡面最重要的元素。《憂心教堂》，這是史林

根西天二〇〇八年的作品，藝術家將他的病狀以影片紀錄，坦然地探討生與死的

不同面向。其實，藝術家本人邀請其他工作班底，幫忙製作不同的項目，例如舞

台由 Thomas Goerge 及 Thekla von Mülheim 設計，燈光由 Voxi Bärenklau，影片

剪輯拍攝由 Heta Multanen 跨刀，藝術家就是導演的角色。這在新世紀裡，成為

未來藝術創作的新道路，一個很成熟的團隊，可以將一間作品完成的很徹底。

《憂心教堂》是他生病後作品三部曲裡的第二部，是他最個人私密的作品，

探討他對於生命循環的看法，自己面對病痛的紀錄。教堂的裝置，比照他幼年以

及青少年時對教堂的記憶，當時他是教堂裡的神壇服務工作人員，當年對未來充

滿野心與自信。但是，上映的不只是他的童年、他的病痛與信仰，還有藝術家對

於一般藝術以及視覺藝術的看法，以及他對於理查‧華格納（Richard Wagner）

音樂的崇拜，還有約瑟夫‧博伊斯（Joseph Beuys）和德國 Fluxus 運動的關心。德

所以，這是他生命的總結，不只是一件裝置，而是許許多多作品的總結。

國館後來獲得最高榮譽的金獅獎，藝術家本人也獲得最高榮譽的金獅獎。

台北館

　　台北館由鄭慧華擔任策展人，主題為「聽見，以及那些未被聽見的─台灣社

會聲音圖景（The Heard & the Unheard : Soundscape Taiwan）」，分三部分組成。

王虹凱的《咱的做工進行曲（Music While We Work）》（2011）以雲林糖廠為場

景。這個糖廠有長久的歷史，建於日據時代，藝術家的家人當年就在糖廠工作，

她邀請當年在糖廠工作的退休工人，進行周圍環境聲音的錄製。藝術家先以工作

坊的方式與八組不同工作人員進行訪談，選擇當年工作環境裡熟悉的聲音進行錄

製，同時教導他們如何使用錄音設備。作品誠懇忠實的紀錄下這些訪談過程，同

時搭配錄像作品投射在古老的石牆上，說明這些陳舊的影像。

　　蘇育賢從都市邊緣人的角度，以幾組不同的 MV 拍攝，為這群都市邊緣人出

版錄像影音作品《那些沒什麼的聲音（Sounds of Nothing）》（2011）。其中有

身為遊民、鼓手出身的十號鼓手，雖在都市邊緣的高架橋下，還可以很專業的擊鼓拍MV。第二組則是在台灣工作的印尼勞工「臭髒鬼樂團」，自編自唱的演出「討海人的心情」。MV在屏東東港拍攝，很異國情調的流行歌曲，十分專業完整。第三組為撿破爛的「塑膠人」，他以打擊為其專長，根據不同垃圾成份，專業地瞭解會發出的不同頻率高低的敲擊聲，將這些聲音集結成音樂。蘇育賢同時在現場販賣這些CD，以自由樂捐方式幫這些團體推銷。

第三部分，現場布置成一間聲音資料庫酒吧。坐在酒吧上，可以看不同的影音，都是來自非主流的影音，裡面有「失聲祭」、黑手那卡西的「福氣個屁」、王福瑞的「超響2009」、濁水溪公社、「白海豚之歌」等社運音樂。台北館位於聖馬可廣場渡船頭上，地點非常方便，是很好的場地。

中國館

　　六月一日下午，我先參加在軍械室的中國館開幕。開幕由彭鋒策劃，邀請五位藝術家，分別是蔡志松、梁遠偉、潘公凱、楊茂源，以及原弓，主題為「彌漫（Pervasion）」。這五位藝術家，分別以香、酒、藥、茶、荷五種氣味為主題創作。走進這個滿是巨大工具、機器設備的展場，暴露出先天不良。楊茂源的作品

《器》陳列在地上，觀眾可以拿起這些陶器吹出聲音。然後梁遠偉的《我請求，雨》以及原弓的《空香》迎面而來。像夏天走在炎熱的夜市，賣冰小店的噴霧器，九份的陶器小店，讓中國館看似「夜市人生」。

我在一篇國外的報導中看到，中國館與印度館都在 Giardini 花園尋找場地，但必須支付天價，希望中國館可以找到好場地或可以改良現在的空間。二〇〇七年我看到侯瀚如所策的展覽，都是女性藝術家，極為精彩。

香港館

香港館位於軍械室的入口，地點極好，但是這次的藝術家蛙王郭孟浩卻是一個錯誤。開幕時來了許多人，我看到中國館的藝術家以及方力鈞、徐冰都在我之前提早離開。我是在前往台北館的開幕途中遇到他們，想是去了香港館。

台北館的開幕極為政治，我忍住不願意提早離開，但在還沒介紹藝術家前，有駐義大利代表致詞、然後副市長、接著文化部副部長、然後北美館張芳薇……好玩的是，只有中文及義大利文，沒有英文翻譯。當然我覺得沒有也好，這種官場文宣，其實都是多餘。大家來參加開幕，其實是想聽策展人的陳述，以及認識藝術家。還好策展人鄭惠華用專業的英文介紹自己的論述，同時介紹現場的幾位藝

術家，讓留下來的人覺得值得。

西班牙國家館

西班牙國家館這年很特別，記得以前，他們會推出前輩藝術家個展，總是讓人失望。這次的主題「不足（The Inadequate）」是藝術家朵拉・格西亞（Dora Garcia）的作品，一場永遠不夠的表演。朵拉以六個月的時間，集合了約七十場表演。利用現成的道具，以及不同的元素進行即興表演，最後會集合成冊印製出版物。朵拉表示「不足」的企圖心，在於說明現場空間的利用，在展現社會國家歷史的不足，同時也說明現今世界，一個巨人的決定，會造成其他社會的危機。西班牙館的新嘗試，表現國家館進步向前的企圖心，我為他們喝彩。

第三天一大早就前往 Giardini 花園，想第一個排隊進入 Giardini。經過軍火庫時，遇見印尼目前當紅的藝術家 Jompet 本人，提著一堆零件，前往他的展場。因為還有時間，所以我就跟隨他，到他的場域，看他在 ArtHub Asia 支持下所創作的裝置《第三區（Third Realm）》（2011）。Jompet 應該是時下最重要的印尼當代藝術家，他來自峇里島，他的爪哇鬼魅軍團參加許多雙年展，本身玩

音樂，結合印尼歷史、文化等民間傳奇故事。

我進入場地時，Jompet 說他再幾天時間就必須回去。他到此地已經一星期，但是材料以及裝置物才寄來而已。他自己，帶著一個助理，除草、拉繩、鋪沙樣樣自己來，他還是很快樂。亞洲藝術家，在沒預算支持下，真的辛苦。

Jompet 的展歷比主展館受邀的歐洲藝術家還要精彩，里昂雙年展、橫檳三年展，幾乎都有他的身影。

Jompet 展場的隔壁，就是孟加拉館，這個在藝術國度裡被忽略的國家，受到的待遇，跟台灣差不多。經常，他們被放在印度單元。這是第一次能夠參加，有不錯的成績。標題《延伸意涵（Parables）》由瑪麗・安吉拉・施羅特（Mary Angela Schroth）及譚布瑞勒（Paolo W. Tamburella）兩位策展人合力完成，共有五位藝術家。首先是穆倫・哈山・畢並魯（Imran Hossain Piplu），透過武器的石化照片，說明武器槍枝在十九世紀到二十世紀中入侵地球的物證。

Kabir Ahmed Masum Chisty 將自己動畫成希臘時期的梅杜莎（Medusa），人類身體，變成資訊收集場域。

馬赫布卜・拉赫曼（Mahbubur Rahman）則利用牛、羊皮，製作成豬的形體。身為伊斯蘭教徒的他，對於豬的一切禁忌，來自童年的記憶。

述，印象清晰地以照片方式呈現當年的歷史事件。

Promotesh Das Pulak 則對於當年獨立建國的故事，透過許多年長者的故事傳

塔耶巴・里根・里皮（Tayeba Begum Lipi）則對性別提出嚴正的質疑，認為性別不是天生，而是後天決定的。在她的影片中，男女結婚典禮上的性別混淆，變成多媒體，投影在牆上。

伊拉克館

旁邊的伊拉克館，以名爲「受傷的水（Wounded Water）」推出六位藝術家的作品，這六位藝術家分別來自兩個世代。一九五〇年代出生，在歐美受教育，經歷政治動盪的時代，孕育在豐富的伊拉克文化裡面。另一個年代，是一九八〇後出生的藝術家，在戰爭中成長，兩伊戰爭、科威克戰爭、聯合國的經濟制裁⋯⋯等，他們約在二〇〇三年逃離祖國，成爲美國或歐洲的難民。

艾・索戴尼（Ahmed Al Soudani）以四張抽象油畫參加展覽。愛卡瑞（Halim Al Karim）以《國家洗衣店（Nations Laundry）》的雙頻錄像作品，呈現國旗手洗的畫面。而阿札德・奈奈卡利（Azad Nanakeli）的雙頻錄像《Destmuej》，是藝術家本人透過淋浴——一邊以乾淨的水，一邊以有顏色的顏料水，展現人類被渲染

的後果，讓人動容。

第二代藝術家，則透過不同方式，呈現不同時代背景的主題。阿比丁（Adel Adibin）取材星際大戰，推出以燈管爲戰爭的《消費戰爭（Consumption of War）》。而西堤（Walid Siti）將紙鈔與觀光景點結合，成爲裝置錄像作品的《美麗景點（Beautiful Spot）》。阿薩福（Ali Assaf）則透過具詩意的錄像《Narciso》彰顯時間跟水的關係。

法國館

Giardini 公園裡，法國館推出由名策展人讓・修伯特・馬丁（Jean-Hubert Martin）策的展覽《機會命運（Chance）》。法國館上屆被紐約時報列爲最差的三個國家館之一，此次抱著雪恥的心，由國際級藝術家克里斯汀・波坦斯基（Christian Boltanski）擔綱。波坦斯基沒有學院背景，卻在一九六〇年以出版幾本小冊子而成名。之後，他以裝置、照片搭配燈、電線，製造記憶的主題。

波坦斯基將整個館分成四個部分，Room 1 叫做「命運之輪（The Wheel of Fortune）」。長卷的嬰兒照片，以高速度轉動，由電腦負責。隨機的門鈴響起，畫面停住，小孩的臉出現在螢幕上。小孩被機會選中，但是，他未來的生命

還是空白。

Room 3 叫做「全新的（Be New）」。藝術家把六十個波蘭新生兒照片，加上瑞士五十二個老人的照片，分成口、鼻、眼三段，按鈕啟動，會隨機配組，成為一百五十萬組畫面。當觀眾啟動按鈕，會出現不同的組合。小孩跟老人的嘴臉，成為新的人類。如果組到原本的人，音樂會響起，而觀眾可以得到該照片作品。

Room 2、4 名為「人類的新消息（Last News From Humans）」。紅色以及綠色的兩組數字。快速變動地綠字表示當下全地球出生的人口數字，紅色則是死亡數字。每天兩者相差約二十萬人，也就是說地球人口每天都在增加。波坦斯基作品包裝在一堆鐵架中，十足工業味。我想這是藝術家的意圖，但是與他過去的作品相對照，缺乏藝術味。

Giardini 花園的另一個大型館，也是大會規劃並邀請的展覽。

義大利當紅藝術家莫瑞吉奧·卡特蘭（Maurizio Cattelan）的舊作《Turisti》（1997）以許多鴿子標本，陳列在展場的天花板上各個角落。美國藝術家，八〇年代紅極一時的畫家克里斯多佛·沃爾（Christopher Wool），雖以英文文字作品

成名，如「Sell the House, Sell the Car, Sell the Kids」等來自《現代啓示錄》書上的文字，但是，卻是個不折不扣的抽象畫家。此次的新作《無題（Untitled）》（2011）以墨水在尼龍布上作畫。尺寸巨大，四件相互對稱的大作品，檢視血紅、黑、灰色間的平衡關係，十分難得的作品。

美國波普（Pop）藝術家林恩・福克斯（Llyn Foulkes）是擅長繪製探討「美國夢破碎」的藝術家。此次則以作品《幸運的亞當（Lucky Adam）》（1985）為題受邀參加。

瑞典藝術家卡爾・霍克維斯（Karl Holmqvist）集詩人、演員，以及社運人士於一身。他展出雕刻作品《無題（紀念館）（untitled〔Memorial〕）》。這件新作是以一比三十六作成的建築物模型，參考羅馬義大利市議會皇宮為藍圖。上面的羅馬字說明是「由一群詩人、藝術家、英雄、聖人、沉思者、科學家、境外移民組成的國家」。

洛杉磯藝術家諾瑪・珍（Norma Jeane）與瑪利蓮夢露同名，也來自同個城市。她取用《Who's Afraid of Virginia Woolf》為名的作品《Who's Afraid of Free Expression》，一間白牆空間，參加者可以塗牆，或是將紅色黏土在地上玩弄。

瑞士裔美國藝術家 Christian Marclay 遊走在視覺藝術與聲音藝術之間，同時

也做表演藝術。作品《時鐘（The Clock）》（2010）邀請觀者走進戲院，觀看時鐘的走動，觀者會反應時間快了，或慢了，藝術家就調整正確的時間。但是對於觀者，身在傳統的舊戲院，可以檢視「當下時間」，沉思其中的意義。這件作品同時獲得大會的銀獅獎。

埃及館

埃及館推出一系列名為「在空間裡跑步三十天」的表演錄像作品，藝術家艾哈邁德（Ahmed Basiony）所製作的雙頻錄像。他在二○一一年一月二十八日的埃及茉莉花革命裡，被殺身亡。館內同時呈現他在一月二十五至二十七日被殺前的遊行紀錄片。埃及館因為這個事件，在開幕前成為話題。

以色列館

以色列館的開幕引起很大的轟動，因為總理出席，保安變成一個大問題。藝術家斯格列特·朗度（Sigalit Landau）將館內外變成一個很完整的裝飾空間。她用水、鹽、泥土作為裝置媒材，巧妙地把社會、政治議題擺進去。《某人的地板是他人的感覺（One Man's Floor is another man's Feeling）》，她將入口裝置成機

器房的入口，充滿幫浦器材，展演空間延伸到中庭。館裡則很機智的使用投影方式，將日常休閒生活裡，水、沙灘的錄像，詩意地投影在不同空間裡。

奧地利館

奧地利館讓人吃驚，因為以前也經常展出前輩畫家的個展。此次推出馬庫斯・辛瓦爾德（Markus Schinwald），由施萊格爾（Eva Schlegel）策展。很精彩，打破原來的動線與隔間。

馬庫斯的作品，對於人類身體的自我控制、原則規範、自我改良提出辯證，進而延伸到精神層面——內心世界、看得到、看不到的面向。這樣的探討，被巧妙地擺置在館空間的不同角落，觀者走在走道上，可以看到其他觀者的腳，隨著這些腳的移動，形成一種表演。牆上的畫作與雕塑，又對十九世紀人類的身體與精神面提出他的看法。

波蘭館

波蘭館推出以色列籍的藝術家葉・芭塔娜（Yael Bartana）的個展，名稱《⋯而歐洲將為之震驚（⋯And Europe Will Be Stunned）》，結合三支舊的錄

像作品，《夢魘（Nightmare）》、《牆與塔（Wall and Tower）》，以及《暗殺（Assassination）》，整體性十足。

在威尼斯雙年展期間，富特尼皇宮博物館（Palazzo Fortuny）已經連續三次推出他們的典藏展，每次都成為最好的展覽。

佩薩羅·富特尼（Pesaro Fortuny）從一九四〇年代起，就慢慢收購目前的建築物，一間間的房子收購後成立基金會。二〇〇八年，基金會跟市政府連結，成為市政府規劃宣導的活動之一。我因為往年都拜訪，趁著他們開放給媒體的時間，我進入觀賞這次的展覽，非常精彩。但因為隔了兩年，居然一下子找不到地方，卻誤打誤撞地走進葡萄牙館。

葡萄牙館

葡萄牙每次都推出優質的展覽，這次也不例外，標題「模凝狀況（Scenario）」由藝術家托爾巴（Francisco Tropa）一個人負責。托爾巴是一九六八年出生的藝術家，早期藝術的創作集中在雕塑，但是經常結合表演藝術、手繪、以及與科技有關的影像製作。這次的「模凝狀況」結合以上創作練習元素，

利用物件與影像的關係，找尋另一種對於大自然的瞭解方法。這個展覽同時探討跟空間的關係，透過七個投影機，將微粒的世界，放大在螢幕上，呈現活動的眞實投影，卻像錄像的模擬。這些物件，例如活動的蒼蠅、水杯上的水滴、細小的鐵絲線…等，在七個螢幕上活躍起來。

主展館

威尼斯雙年展這年的大動作，就是將一幅原來展掛在聖喬治・馬焦雷島（Giorgio Maggiore）同名教堂裡的巨幅古畫，移到雙年展展場。

這幾張古畫由丁托列托（Tintoretto）在十五世紀末年所完成，《使徒馬克聖體搬移》作品的展出，造成當地居民的反感，船行走在海面上、嚴重的濕氣…都可能造成極大的傷害。但是，油畫的修復由雙年展買單，加上今年主題跟「光」有關，又圍繞在此教堂畫上，這幾件油畫，就成爲主角。

走進主展館，迎面第一件作品，爲宋冬的兩件裝置作品《窮人的智慧（Intelligence of the Poor）》，展現中國窮人如何有智慧地將生活空間，很有創意地規劃與使用，充分與都會當下消費主義形態相對比。另一件作品《圍籬行動（Enclosure Movement）》則是將北京市裡居民用的一百多面居家的、衣櫥門

板，重新圍成爲裝置。衣櫥門板上有些還有鏡子在。私密的延續北京居民如何在有限空間裡，營造自我的居家城堡。第一個計劃還持續在進行中，兩個計劃都是他 Para-Pavillion 項目的一部分。

今年大會創造了四個 Para-Pavillion，提供給四位藝術家，作爲創作大型作品。有點像國家館的概念，但是卻在主館的項目裡。

宋冬另建構了一棟兩層樓的中國樓台。這個樓台有一百年歷史，而樓台上方建構了一個違章，顯見中國人對於現有規定下，如何在都市裡的私密空間，保護自己的財產是個重要議題。這個樓台裡，展示其他藝術家的作品，分別是埃西爾・蒙迪薩巴（Asier Mendizabal）、蓋拉德（Cyprien Gaillard），以及巴拉達（Yto Barrada）的幾件小作品。

在宋冬作品旁，一間很暗的房間由上屆在捷克國家館種樹的藝術家昂達克（Roman Ondak）規劃了兩件作品。《Stampede》是一間很大很暗的房間，但是當人慢慢增加時，螢幕會慢慢亮起來，同時錄像在銀幕上播放人走動的畫面。觀眾感覺好像自己被「即時播放」的錄影機轉播到大銀幕，於是會加快走動，然後大空間變空了，燈光會再暗下來。

另一個造成觀眾走快的原因，是在遠處。微光下會看到一個很大比例的 《時

空膠囊（Time Capsule）》紀錄二○一○年智利三十三位礦工被困在七百米下坑道兩個月的事件。作品有如一件大型雕塑作品。昂達克的作品需要觀眾參與，沒有觀眾的作品，就失去作品的精神。

走出黑暗的房間，拉脊德・強生（Rashid Johnson）的三件大型牆上裝置出現眼前。二○○九年，我在紐約的 Chelsea 畫廊區看完展覽，他請我去了在 Meatpacking 區裡的英國俱樂部吃飯。當時對他不熟，後來才知道，他是美國非裔藝術家中，很早提出「種族」討論的藝術家，經常使用照片、雕刻、裝置、錄像…多種媒材創作。這次的三件牆上裝置，帶著許多非裔種族色彩。而三件作品的靈感來源，來自三位名作家家裡的地房間平面圖。

旅居瑞士來自蘇聯解體後喬治亞共和國的藝術家維庫瓦（Andro Wekua）的雕塑模型，以十二件石膏或是陶瓷材料的建築迷你版模型《粉紅潮獵人（Pink Wave Hunter）》，紀錄他從喬治亞逃出後記憶的建築物。比例不對、蒼白造型、與記憶中失落的片段相關聯。

潔淨謹慎的構圖是德籍藝術家柯爾姆（Annette Kelm）作品的特色，常見的日常用品被重新解構，賦予其他功能。她常跟德國攝影教父籍夫婦伯恩與希拉・貝雪（Bernd and Hilla Becher）（拍黑白工廠建築物）以及他們的學生安德瑞亞

（Andreas Gursky）、洛夫（Thomas Ruff）連結在一起。

《無題（Untitled）》

這是雙年展展出的六張照片，木製的檯燈，以不同的角度，歪斜的排列著，看似簡單的圖片，因為白底背景。這些木製、很重的檯燈，都像浮在空中一樣，可說是結構主義的代表作品。

來自上海的藝術家宋濤與季煒煜在二〇〇四年共同組成的團體「鳥頭」，把上海都市生活從一九八〇年代、他們的生活與身體、跟空間的關係，以攝影方式紀錄上海城市的變遷歷史。

以色列裔的藝術家伊達‧賴瑟瑞（Elad Lassry）透過攝影以及錄像的藝術語言，嘗試並探索已經建立的傳統媒體觀點，作品《無題（鬼魅）（untitled〔Ghos〕）》（2011）簡單的現代芭蕾，因為不同的衣服顏色，改變觀者的認知。

第二位受邀在 Para-Pavillion 展出的藝術家為弗朗茲‧韋斯特（Franz West），奧地利籍的藝術家製作一間房間作為展覽用途，經常被威尼斯雙年展以及德國文件大展邀請。弗朗茲將他自己在奧地利的廚房，以一種藝術家常有的心理狀態，呈現在軍械室裡面。他同時邀請他的朋友來幫忙陳列張掛在外面牆上

的作品。這房間同時擺放印度藝術家戴雅妮塔・辛（Dayanita Singh）的裝置作品。這位印度女攝影師，台灣觀眾應該不陌生，她曾參加台北雙年展。辛曾任職紐約時報的攝影，原先只專注在黑白照片，之後，也拍彩色攝影。這次在弗朗茲房間內展出系列彩色照片。詭譎的夜晚，印出城市裡不同角落的奇幻光影。而十八大張黑白作品占滿另一面牆，照片都跟印度的物品包裝有關。

弗朗茲作品的旁邊是挪威女藝術家艾達・埃克布萊德（Ida Ekblad），成名錄像作品是《礦石王國（Mineral Kingdom）》。她檢視不同材料的個性，作為每天日常的練習。在雙年展裡，展示她在印尼製作的一系列作品，包含白色雕塑、具象粗糙的繪畫。帶著非職業的、藝術創作色彩的桌子以及裝置，強調這些作品的閒情心境。

義大利藝術家盧卡・弗蘭切斯科（Luca Francesconi）經常探討物件與空間的關係，這樣的對話，在軍械室展出的三件女子雕塑物件中，可以更清楚看到他對三者的空間對話。《歐洲（Europa）》（2011）女子的頭像與身體雕塑，都是用黑色比利時大理石製作。而另一件完整的全身雕塑，則是鍍黑的銅製塑。三物件被隨意放置，頭像與身體雕塑以簡單的支撐物品支撐著。地上的電視、微波爐物件彰顯出傳統居家的對話關係。

旅居荷蘭的伊朗裔藝術家努爾（Navid Nurr）作品《Hivewise》以日光燈管作爲創作主軸。作品總是關注於如何將一個游動的時間點，定格成爲藝術形式。

美國當紅國際藝術家 James Turrell，被稱爲「光的雕刻師」，創造不同因場地而變化的專案，精彩無比。這次爲「光的國度」選用了他二〇〇八年作品《The Ganzfeld Piece》。走進紅色的空間裡，藝術雕塑的元素全部不存在了，只有無邊的紅，在有限的空間裡。

南非籍開普敦藝術家賀羅伯（Nicholas Hlobo）以裝置見長，師承伊娃・黑塞（Eva Hesse），使用織品、蕾絲、絲帶…等材料。爲了與大會呼應，他引用 Tintoretto 的畫作《創世紀》，裡面上帝造萬物的畫面，加上南非傳說的怪物「Iimundulu」吸血鬼，在現場搭起裝置。

來自西班牙的藝術家 Asier Mendizabal 是高加索地區藝術家裡傑出的當代藝術家，他重視藝術的風格、形式、以及理想性。他的雕塑作品《硬邊（Hard Edge）》（2011）以長條板凳狀的雕塑，與西班牙現代藝術家相呼應。

瑞士籍藝術家夏雅・奈斯哈（Shahrya Nashat）旅居柏林，作品《工作長凳（Workbench）》（2011）外型看似是水泥長凳，其實應該是石膏製成的。以「混淆」觀者對事物的看法，來跟觀者對話。

目前旅居紐約的瑞士籍藝術家烏斯・費雪（Urs Fischer）經常以現成物製作出讓人驚艷的作品。他為了雙年展的「光明國度」，製作了三件大型蠟燭雕像。

其中一件參考義大利大師喬安・伯羅梁（Giovanni Bologna）的曠世名作《強奴薩賓婦女（The Rape of the Sabine Woman）》裡的人物。另一件是他的好友魯道夫・施丁格（Rudolf Stingel）工作室的椅子。這些物件上都點上蠟燭。每天，雕像都不相同，形式也一直變化著，最後變成一堆抽象的蠟油，看不清形式。

義大利女藝術家莫妮卡・邦維尼奇（Monica Bonvicini）已經第三次參加威尼斯雙年展了。她經常在寫作或是藝術創作上，結合對於劇場、政治、藝術、建築的特殊參考，作為創作的靈感來源。這次的幾件大型裝置雕刻，結合建築與舞台設計，同時比擬畫家 Tintoretto 創作的巨作《處女獻祭（The Presentation of the Virgin）》（1553-1556），創作了名為《十五個階梯到達處女（15 Steps to the Virgin）》。威尼斯古畫家 Tintoretto 曾說他當時創作該畫時，希望繪出的台階像海洋風暴。莫妮卡參考這些對話，並轉為自己的裝置。幾件大型的階梯裝置像外，還有兩件日光燈裝置《盲目保護（Blind Protection）》以及一件滿牆的《粉紅布簾（Pink Curtain）》，上面印有像鐵鏈的手繪抽象圖樣。

德國女藝術家羅斯瑪麗・特羅克爾（Rosemarie Trockel）是七〇至八〇年

代，活躍的兩性議題藝術家，她的作品經常使用女性化的編織。有時，會以人類的毛髮做媒材。當年，連 Cindy Sherman 都很樂意提供她頭髮創作作品。健美的男子育嬰，照探討兩性的關係，兩張加長沙發，披毯隨意地擺置在上面，樣子像隻蜘蛛，但更像在保護什麼，作品取名《取代我（Replace Me）》（2011）。

另外值得一提的國家館

國家館部分，在軍械室。義大利館奇慘無比，比不入流的藝博會還糟糕，在此不描述。阿根廷館由 Rodrigo Alonso 策展，展現很大膽的企圖。藝術家羅哈斯（Adrian Villar Rojas）慣常使用黏土、水泥做出像紀念碑類的巨型雕塑，同時會杜撰出許多傳說與故事。這些，可說是物質宣言，物質比例過大，經常會挑戰我們的傳統認知。這些巨大的物件，又像古老帝國的產物，也可能出現在現今的社會，同時也影響未來的建物概念。

印度館由策展人霍斯寇特（Ranjit Hoskote）負責，標題「大家同意：準備發射（Everybody agrees : It's About to Explode）」四位藝術家作品，強調全球化下的一些想像。我有機會跟他一起晚餐，一個很小的聚會，他學富五車，英文非常好，是印度有名的詩人。當晚，另一位重要的女策展人阿達扎尼雅（Nancy

Adajania）也在場，她是光州雙年展「圓桌」（Round Table）中五位女性策展人之一。

其他分散在各個角落的國家館以及平行展實在太多，我想盡辦法走完約九十％的展館，其中，比較值得提的展覽，除了葡萄牙、孟加拉、台北館已經提過外，還有幾個值得參觀的館如下：

新加坡館由葉德晶（June Yap）策展，藝術家何子彥（Ho Tzu Nyen）的個展。他曾獲得法國影展短片類的金棕櫚獎，這是很難的獎項。《不知的雲（The Cloud of Unknowing）》（2011）以一部短片，敘述未知的想像世界，真實、虛幻、夢境夾雜在現代都市新加坡多文化、擁擠的不同角落裡，很精彩的影片。

墨西哥館也讓我難忘，以「紅場，不可能的粉紅（Red Square, Impossible Pink）」主題，推出英國出生的藝術家史密斯（Melanie Smith），她的三件作品，引發極大的反響。第一件作品以一系列的油畫，檢視粉紅色在繪畫上的可能性，企圖與繪畫歷史連結。第二件作品，則以錄像表現，取名《綑綁（Bulto）》一包具象又抽象的紅色包裹，被傳送在利馬，祕魯（Lima, Peru）山間城鎮，被一輛奇怪小車乘載的過程。第三件作品，《體育館的拼圖成就（Aztec Stadium/Malleable Achievement）》（2010）透過一群高中生在體育

館裡的拼圖，嘗試對繪畫的主題與象徵形勢提出質疑，圖案爲傳統現代繪畫（Modern painting）作品，拼圖的學生，每個個體互相謾罵、不合作、最後棄板而去，非常有趣。

泰國館推出印度裔的泰籍藝術家納文‧羅望查庫（Navin Rawanchaikul），他擅長處理跟大衆通俗電影有關的議題。這次，他以「納文新天堂樂園（Paradiso di Navin）」爲主題，推銷他的納文樂園。

在其他平行展部分，英國藝術家卡普爾（Anish Kapoor）在 Giorgio Maggiore 教堂裡的裝置作品《上升（Asension）》（2003-2007）很精彩，在超過十公尺高的空間裡裝置這件作品很不容易。

另外，德籍藝術家基弗（Anselm Keifer）的個展，雖然只有三件作品，卻精彩無比。由兩位年輕荷蘭策展人卡琳‧德容（Karlyn De Jongh）以及莎拉‧戈爾德（Sarah Gold）策劃的「私人結構（Personal Structures）」，集合十二個國家，共二十八個藝術家的聯展。這個展覽規劃了一年多，其中一些文件論述，甚至長達兩三年時間才完成。

威尼斯雙年展開幕的三天內，派對晚餐不斷。這是兩年一度的藝術界大盛

會，三天後主展館開放給一般人買票入場，還留在威尼斯的人，開始靠著地圖，尋找每條密巷裡的展覽。有些展覽，體貼地在地上貼貼紙，指引觀者方向。我記得週一去了蘇格蘭館，好不容易找到，結果卻沒開門，只得第二天才前往。

有一天在路上被淋成落湯雞，只能進去一個不想進去的展場，因為藝術家很多，陳列很差，有些作品相互重疊，畫作在半空中，像裝置作品。我被雨困在裡面，逃不出來。雨一停馬上跑進旁邊的珮姬·古根漢美術館，讓自己的腦子，回到純淨地藝術世界裡。

這七天的時間，遇到許多人。有一晚，跟下屆光州雙年展的兩位策展人晚宴，說到此次的雙年展還是歐美策展人的觀點，我甚至還說，目前亞洲最重要、而且經費最多的雙年展中，當屬光州。期待下屆的光州能有濃厚的亞洲觀點。

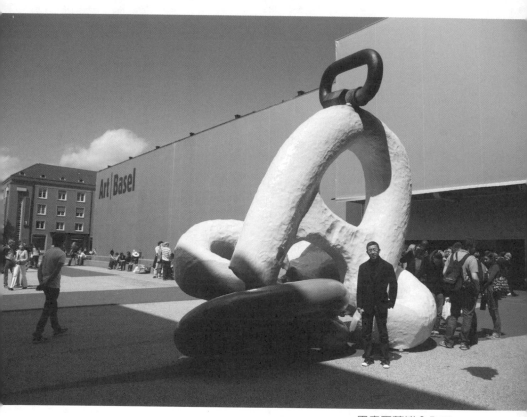

巴塞爾藝博會入口

歐洲藝術交易最佳舞台／巴塞爾藝博會

從第十三屆德國文件大展開始說起

每五年舉辦一次，第十二屆德國文件大展於二○○七年舉行，當時參加由陸蓉之組團的藝術行旅，大約有十五個人。從威尼斯雙年展開始，首站住在離威尼斯有點距離的小城，需要先乘坐汽車、再換火車、然後船，一趟行程超過一小時。可能是開幕期間，旅店難訂，晚上十點就需集合。這在威尼斯開幕期間是極大的困難，因為所有開幕後的活動，大多發生在十點以後。威尼斯人的晚餐，其實十點才開始，失去參加聚會、與來自其他國家的藝術同好交流。

威尼斯之後去了瑞士巴塞爾藝博會，而且住在很遠的地方，光一趟車到巴塞爾，也是超過一小時。同團之後去了文件大展。我因為美國策展人希爾（Joe Martin Hill）在芬蘭策劃一個重要的中國當代藝術展，借了徐冰與吳三專的兩件

作品，就決定脫團參加，回程再一個人拜訪文件大展的卡塞爾。

這一脫團，沒趕上由法蘭克福直飛的廉價航空，只得在機場當場買機票、在赫爾辛基轉兩小時的汽車。回程帶著大行李，從法蘭克福搭火車到了卡賽爾，人已經快虛脫。因為一早兩個多小時車程，抵達赫爾辛基機場，然後飛機到法蘭克福，接著再拉行李趕火車到卡賽爾，都發生在一天裡。找到酒店，對方居然說，沒有我的訂房資料。當時訂房是透過卡賽爾市政府，以記者採訪名義，而旅行文件都在電腦裡。櫃檯人員另外幫我找了一家旅店，我之後拉著行李，咚咚咚走在凹凸不整的石頭街道快二十分鐘，才找到了新的旅館，累壞了，時刻已晚。在酒店用餐，服務員說，他們只有「冷盤」。到這時，我心中浮現的是布魯斯・威利在終極警探裡的一句對白：「I am having a very hard day.」。

當晚心情糟透了，打開電腦，市政府來函抱歉，問我要不要回原先的旅店，我拒絕了。第二天開始的經驗，讓我沉醉在每件作品中。那時節已經過了開幕期間，訪客非常少。我慢慢、優雅地欣賞每件作品，甚至是位於山上的小畫廊。

二〇一二年，手機更進步，所有資料儲存在手機上，包括酒店房間。下了飛機，我透過 Lombard Freid Gallery 的 Jane 訂到記者會會場隔壁的酒店。我透過 Lombard Freid Gallery 的 Jane 訂到記者會會場隔壁的酒店。上了車，才發現我的手機沒電站買票時，遇到 Agnes Lim 9，她幫我買了車票。上了車，才發現我的手機沒電

了，哇～快哭出來，為何每次來卡賽爾，都出問題?!還好，Agnes 帶了充電器幫我度過難關。

那次旅行後一定攜帶充電包。不過要記得當作隨身行李，如果放進行李箱，安檢檢查到，會要求旅客將充電器隨身攜帶，所以也是個大問題。我順利住進酒店，之後有天走了太多路，也是她提供我一條藥膏。真好奇她到底帶多少東西出門?

文件大展期間，天氣非常好，見到很多藝術家，比威尼斯雙年展期間還多的藝術家都聚集在卡賽爾。這個從法蘭克福約一小時火車的安靜城市，每五年湧進全世界、藝術界的精英。最後一晚的派對很有趣，以整個火車站作為派對場地。一入場，看到兩堆很高、看似馬鈴薯的山丘，我想，也許這是德國的特色吧！近看，是兩堆德國麵包，太猛了。兩個 DJ 在現場炒熱氣氛。終於看到策展人時，她應該累壞了，交談幾分鐘後她就離開。

晚會第二天，原先計劃搭火車回法蘭克福，但是 Jane 叫了一台出租車，我順利地搭了便車，直達法蘭克福火車站。接上飛機到瑞士蘇黎士，再從蘇黎士搭火車進巴塞爾，參加接下來的全球最大的巴塞爾藝術博覽會。

組織嚴密的專業團隊

　　每年的六月，全世界最大的藝術博覽會 Art Basel（巴塞爾藝術博覽會），在瑞士蘇黎世南部約一個多小時火車車程的小鎮巴塞爾舉行。Art Basel 這幾年不斷地擴大，往國外發展，以北美洲為主的 Art Basel Miami 十二月初在邁阿密舉行。在亞洲，Art Basel 也將觸角伸進香港，買下了香港藝博會，在二○一三年改名為 Art Basel Hong Kong。

　　第四十二屆的巴塞爾藝術博覽會，相較於以往 Art Basel 的舉辦時間與歐洲的大型年度藝術展覽拉得很近，這次接在威尼斯雙年展之後，相隔約九天的時間。我在六月十二日住進巴塞爾，六月十三日下午參觀了「藝術無限」（Art Unlimited）以及相連的「藝術論述」（Art Statement）兩大區域。

　　擔任巴塞爾藝術博覽會主席長達十年的羅倫佐·魯道夫（Lorenzo Rudolf）轉換跑道，目前負責藝術登陸新加坡博覽會（Art Stage Singapore），也曾擔任第一屆的上海藝博會主席。在羅倫佐之前則是目前擔任拜耶勒美術館（Beyeler Museum）的館長 Samuel Keller。當年的兩位副主席，分別是 Annette

Schonholzer，以及 Marc Spiegler 負責業務的推動。Annette 在二〇一四年離開，目前只有 Marc 一位主席。

這個博覽會有很強的組織結構，結合專業的畫廊及美術館專業經理人，組成不同功能的委員會，監督負責所有項目的執行與推廣。其中有幾個有趣的例子，二〇〇九年，佳士得拍賣公司負責人暨大藏家皮諾被一家重量級畫廊以工作證的方式蒙騙進場，大會知道後，這家畫廊就被列為「拒絕往來戶」。

另一個例子，美國紐約一家很重要的畫廊，有一年沒有進入 Gallery Section，他們很驚訝，詢問了 Art Basel 大會，得到的答案是，他們前一年展出的藝術家，跟提案的藝術家名單不合所以被拒。還有一家畫廊因為開設拍賣會，也被拒絕在門外。

巴塞爾藝術博覽會的組織嚴密又專業，有些工作由遴選的畫廊負責人或美術館的館長負責擔綱。整個藝博會分成幾個區塊，最主要的項目是位於主展館的四個部分，分別是：畫廊區（Art Gallery）、藝術版次區（Art Edition）、藝術初演區（Art Feature）以及藝術論述區（Art Statement）。

畫廊區每年都需要專案提報該年度想要展出的藝術家以及藝術品，台灣地區的畫廊目前還沒有一家進來過，非常困難。我曾問過目前擔任主席的 Marc，他

說每年全世界約有三千多家的畫廊提出申請，但是只有兩百六十幾家畫廊可以進來，所以真的很競爭。同時，這些高質感的畫廊中，隔年不申請的大約只有三十多家，所以機會真的很渺小。因此，Art Basel 開放了藝術初演區給大約二十家畫廊提出專案申請，但是這個區塊位於畫廊區的邊界，比較不容易被注意到。之前誠品畫廊以及結束營業的印度夏可喜台灣區畫廊，就是申請這個項目。

畫廊篩選制度嚴謹

要提案申請進入畫廊區，同時需要提報該年度、過去一年裡展出的藝術家以及作品，透過這些篩選，畫廊的品質得以獲得控制。目前在亞洲，進入該區塊的除了日本、韓國以及中國外，香港奧沙畫廊推出李傑的作品，能夠進入藝術論述區裡面算是難得的。但是藝術論述區，其實是提供給新興畫廊。而藝術無限區則是展出擁有多年經驗的畫廊。除奧沙外，長征空間也推出周嘯虎的作品。我記得好像是在二〇〇三年，林明弘曾經進入藝術無限區。不過，是由慕尼黑的一家畫廊提出申請的。「藝術論述區」與「藝術無限區」放在一起。

藝術版次區，顧名思義就是有版次的藝術品專區，主要為印刷品或有版次的限量作品，大會只提供非常少的機會，所以作品質感非常好，這部分與其他藝博

會的版畫作品差別相當大。我這次看到塞拉（Richard Serra）的版畫，質感好到連美術館都會收藏。二○一一年的「藝術初展區」（Art Feature）裡，有兩家畫廊來自亞洲，分別是來自泰國的 100 Tonson Gallery 推出當紅泰國藝術家提拉凡尼加（Rirkrit Tiravanija）的作品，現場繪製牆面並煮咖哩飯，很熱鬧。另一家日本畫廊 Nanzuka Underground 推出動畫作品。

遴選畫廊區的工作，由五人組的委員會負責監督，其中三家畫廊來自柏林，分別是 Meyer Riegger、諾加林・施耐德（Neugerriem Schneider）及 Galerie Nordenhake，加上來自瑞士的伊娃・普雷森哈伯畫廊（Galerie Eva Presenhuber），以及布魯塞爾的胡夫肯斯（Xavier Hufkens）。

為延續傳統，委員會每年變動不大，「藝術論述區」以及「藝術初演區」則由三個委員組成委員會，分別是紐約的 Miguel Abreu，義大利的弗蘭克・紐若（Franco Noero），以及來自中國維他命創意空間的張薇。

「藝術版次區」則由柏林的畫廊 Niels Borch Jensen 以及紐約的埃德溫・胡克（Edwynn Houk）負責。當然，為了展出的公正性，Art Basel 設立了名為「監督委員會」（Appeals Board）的組織，任何不合理的事項都可以申訴，該委員

會是三人小組，分別是現任的 Art Basel 董事長 Cyril Haring、阿爾薩斯的 Toni Stooss 以及巴塞爾的 Peter Liatowitsch。

亞洲畫廊入選以日本居多

亞洲入圍畫廊區的畫廊，中國有維他命創意空間，這年推出曹斐的互動裝置作品。同時在北京的畫廊有瑞士麥勒畫廊，義大利的常青畫廊（Galleria Continua）、佩斯畫廊（Pace Gallery）也在畫廊區裡。還有韓國的國際畫廊（Kukje Gallery）。

日本的畫廊，每年都有幾家常客。ShugoArts 帶來陳界仁的《魂魄暴亂》系列照片三張，引來許多詢問。其他還有在台北誠品畫廊展出過的金氏徹平雕塑作品，以及池田光弘的四件油畫。其中池田光弘的油畫全數賣出。

小柳畫廊（Gallery Koyanagi）推出三件杉本博司的不同系列照片，很難得的「三十三間堂照片」，三件中尺寸海的系列，以及大張海的照片，成績很好。他們展出的鈴木理策（Risaku Suzuki）的櫻花雪景作品，也都賣掉。

Taka Ishii Gallery 則主推木村友紀（Yuki Kimura）的照片裝置，詢問度非常高。小山登美夫畫廊（Tomio Koyama Gallery）推出奈良美智的作品。近七公尺

長的 Satoko Nachi 大畫，賣給一位瑞士藏家。

澡堂畫廊（Scai The Bathhouse）展出李禹煥的大件新作，他在二〇一五秋天於古根漢美術館推出回顧展。宮島達男（Tatsuo Miyajima）的作品也展示在主牆面上，聽說第三天就賣出了。

高端畫廊及名牌藝術家主展區發光

主展場畫廊區分成兩個樓層，一樓主要以高金額的藝術品為主，例如以傳統繪畫以及雕塑為主的現代藝術品（Modern Art）。裡面有幾位重要藝術家，甚至連印象派藝術家也會出現在這個區塊裡。記得二〇〇七年第一次參加巴塞爾藝術博覽會，就被非常多的畢卡索畫給嚇到了，還一直質疑，這麼多畫到底是真是假?!其實這些專門處理現代藝術買賣的畫廊，都專業性很高，大都直接與藝術家、過世藝術家家屬，或者藝術家基金會有直接往來關係才能進入該區。當然，一樓畫廊的高金額也讓人喘不過氣來。

一樓展區裡面有幾間重要的當代藝術畫廊，最大的高古軒畫廊（Gagosian Gallery），以及居第二位的豪瑟和沃斯畫廊（Hauser & Wirth Gallery）都在該樓層，且占有極大的空間。豪瑟和沃斯第一天就賣掉一張六百萬美元的李希特油

畫，他們帶來 Louise Bourgeois 的幾件雕塑作品、古普塔（Subodh Gupta）的油畫，以及美國藝術家、上屆威尼斯金獅獎得主布魯斯‧諾曼（Bruce Nauman）的裝置燈箱作品。

藝術無限／精采出擊

「藝術無限」（Art Unlimited）在二〇〇〇年首先被引進藝術博覽會，從那年開始未曾間斷。此區主要展示大型計劃──受限於博覽會空間而無法實現的企劃。每年有不同的人負責策劃，很學院的做法，但是專業精準，大部分的計劃幾乎都可以進入美術館或當代中心。

連續十二年擔任策展人的拉慕尼爾（Simon Lamuniere），這年將是他負責這個項目的最後一年。這次約有超過六十件藝術品，在這個很大的白色城市裡展示。城市裡的街道巷弄，與 Art Basel 相連，展現城市街道的面貌。這個城市的規劃，都考慮到了藝術作品的呈現、空間與作品的對話。這次建造的白牆長度超過一‧五公里，只有一週的時間。藝術家跟他們的團隊，在四天內，將作品完整無缺點地陳列在白空間裡。

威尼斯雙年展的美國館藝術家夫婦檔 Jennifer Allora & Guillermo Calzadilla 作品，《被海邊泡沫撐住的天秤（Scale of Justice Carried by Shore Form）》（2010），一堆白色的泡沫上面放著一個象徵法律的天秤，靈感來自這幾年發生的石油漏油事件。

美國藝術家安德勒（Carl Andre）的裝置雕塑作品，由兩百四十三塊五十公分的鐵片鋪成的裝置作品，整齊排列在地板上，像 2D 建築物，讓觀眾可以直接踩在作品上面。

幾年前當紅的法國藝術家丹尼爾·布罕（Daniel Buren），一九八六年替法國皇家協會（Le Palais Royal）製作的大型裝置《Inscriptions》圍成一個巨大約三十公尺的長牆，裡面鋪設紅色大地毯。而牆的外面，面對觀眾，一堆塗鴉文字。

德國藝術家伯格（Stefan Burger）巨幅照相輸出作品，以壁紙方式張貼在一整面長達三十公尺的長牆上。

法國藝術家艾蒂安·尚博（Etienne Chambaud）展示大型移動的懸掛雕塑作品，透過鋼管、尼龍線作成裝置，而平衡的重量，卻來自旁邊一角，被拆下的小屋材料。

我喜歡的德國藝術家費德曼（Hans-Peter Feldmann），獲得光州雙年展的大

獎。此次他以《郵票上的女體油畫（Stamps with Paintings）》參加該項目，一百八十張旅遊收集來的女體油畫，以裝置方式陳列在木架上。

已過世的美國燈光藝術家 Dan Flavin 推出作品《無題》（1972-1975），由兩種不同顏色（黃、橘）燈管組成牆的空間。

另一位光的雕刻家 James Turrell 推出作品《Joecar Blue》（1968），藍色的光柱，讓人產生對於藍色的不同認知。

常青畫廊推出的南非藝術家吉斯（Kendell Geers）的裝置《懸掛物（Hanging Pieces）》（1993），一堆懸掛在尼龍線上的紅磚塊，象徵當地年輕人的暴力行為。

瑞士藝術家 Daniel Robert Hunziker 作品《Grat》將天然和人工透過雕塑作品，連結在一起。

英國藝術家英納斯（Callum Innes）慣常將已經塗在畫布上的油彩，透過水洗掉。這位「代表藝術家」這幾年因紐約代理畫廊 Sean Kelly 與文學家科爾姆·托賓（Colm Toibin）接上頭，後來做出這系列作品《水／彩》（Water / color, 2010）。

兩位前蘇聯藝術家組成的團體 Inspection Medical Hermeneutics，推出作品

《The Pipe or the Alley of Longevity》（1995），透過長的鐵管以及望遠鏡，窺看人的生死病症。

卡普爾作品《推－拉（Push－Pull）》（2008）結合樹脂、蠟、油墨作成這件長六公尺的大作品。

波蘭女藝術家卡特爾‧季娜（Katarzyna Kozyra）十年前在威尼斯雙年展以一部將自己變裝成男性，走進回教男澡堂的錄像作品，引起極大的震撼。這次展出二〇〇二年的作品《The Rite of Spring》，三個老男人，在七個螢幕的大型裝置裡，全裸配合圓舞曲跳舞的錄像。她透過一萬兩千張照片作成動畫，直接挑戰原編劇尼金斯基（Nijinsky）理想處女舞者的理念。

義大利藝術家梅茲（Mario Merz）的大型裝置作品《74 gradini riappaiono in una crescita di geometrica concentrica》（1992），透過七十四塊花崗岩長石，組成系列圓規圖形，長鐵絲線組成八個半圓形體，也裝置出河流、山丘的地景。

英國女藝術家莎拉‧莫利斯（Sarah Morris）透過錄像作品《線上的點（Points on a Line）》（2010）檢視建築師菲利普‧強生（Philip Johnson）以及密斯‧凡德羅（Mier Van der Rohe）建築物的異同。

比利時藝術家貝克（Hans Op De Beeck）推出三十分鐘長片錄像作品《平靜

海（Sea of Tranquillity）》（2010）。平靜海是藝術家創作的船的名稱，代表著後現代時期大眾對於時間與空間的態度，我們對於勞動、休閒的概念、以及永生看法。這部影片複雜、灰暗，但卻詩意十足。

美國已過世大師羅森伯格（Robert Rauschenberg）於一九七〇年創作的《當下（Currents）》也參展，他把一九六九年秋天的報紙用手工印刷在十八公尺長的木板上，裡面有當天的時事、廣告、新聞⋯等內容，這件作品很少見到。

除了這些專區外，Art Basel 每天推出不同題目的論壇，分成兩個大項目：藝術會談（Art Basel Conversations）以及藝術沙龍（Art Salon）。這次的 Conversation 部分，由泰德美術館館長 Chris Dercon 及紐約古根漢美術館副館長史佩克（Nancy Spector）擔綱主講的〈美術館如何收藏藝術品?〉是精彩的對話單元。

在藝術沙龍，每天都有不同的題目，受矚目的是小漢斯（Hans Ulrich Obrist）與藝術家汀諾‧塞格（Tino Sehgal）的對談。這次藝博會同時也邀請藝術家瓊‧喬納思（Joan Jonas）、因卡‧修尼巴爾（Yinka Shonibare）參與不同場次的藝術對話。而值得期待的，則有香港西九文化園區的負責人李立偉（Lars

Nittve）、策展人托拜・厄斯伯格（Tobias Berger）與田霏宇（Philip Tinari）主談的〈全球藝術（The Global Art World）〉。

在巴塞爾藝術博覽會展覽期間，還有這個博覽會其實是針對無法進入巴塞爾展覽會展覽區裡的二級畫廊所設立的展區，以往都在火車站旁邊，今年移到外圍區，搭乘火車比較方便。當然，會場也有接駁車來往兩區之間。另外，第三個與 Art Basel 有關的展覽，叫做 Liste，走路約十分鐘。Liste 固定在藝術大學裡舉辦，很容易找到。由於鼓勵創新，許多年輕畫廊都會參加這個展覽，此次有來自中國的「站台中國」參加。至於同時舉行的 Scope 則跟 Art Basel 沒有任何關係，記得上次去參觀該區，品質落差很大，我沒走完展區就離開了。

巴塞爾市擁有全球密度最高的美術館

私人美術館中「拜依勒基金會（Fondation Beyeler）」為首選，該館推出傑夫・昆斯（Jeff Koons）以及阿爾及利亞藝術家菲力普・帕利諾（Philippe Parreno）個展，由倫佐・皮亞諾（Renzo Piano）設計的極簡建築，雖成立不久，卻擁有重要典藏作品。

火車站附近的巴塞爾藝術美術館（Kunstmuseum Basel）典藏全瑞士最好的現代畫作，藝博會期間推出雷諾瓦個展。

萊茵河左岸的巴塞爾當代館（Museum of Contemporary Art and Media）以展示收藏錄像作品為主，一九八○年成立的非營利當代空間，推出希拉里・洛依德（Hilary Lloyd）裝置錄像個展。鳥巢設計團隊赫爾佐與德梅隆事務所所設計的蕭拉格藝術中心（Schaulager）剛好休館。而萊茵河右岸，出生瑞士活躍於義大利的建築大師瑪利歐・波塔（Mario Botta）設計的丁格利美術館（Tinguely Museum）以收藏展示瑞士機動（Kinetic Art）藝術家丁格利作品為主，六○年代他與杜象在巴黎的「運動」展覽確定藝術地位。

喜歡傢俱的藏家，維特拉設計美術館（Vitra Design Museum）不可錯過，園區很大，許多如法蘭克・蓋瑞（Frank Gehry）、安藤忠雄等大師都有獨棟建築作品。藝博會期間，大會有安排專車前往。

巴塞爾是瑞士土地面積最小的州，擁有全球密度最高的美術館，生物醫學或生物科技（Bio-Tech）占極重要比例。巴塞爾州裡的美術館，典藏範圍廣闊，主要以十六世紀以降的繪畫、雕刻為主。每年，因為美術館而吸引大約五十萬的旅客。

巴塞爾市從十六世紀開始，就吸引超過三十間以上的藝術中心或是協會在此運作。之後，不論公立或私立美術館相繼成立。一九七〇年巴塞爾藝術博覽會的成立，每年更吸引許多藏家、藝術家、策展人、館長到此互相觀摩、交易。一九八〇年代後，知名建築師相繼在此設計建築美術館，幾個重要的美術館，值得前往拜訪。

每到必訪／巴塞爾藝術博物館

巴塞爾座落在瑞士德語區內，接近德國與法國的邊界，Kunst 在德國、丹麥、荷蘭、北歐都是「Art」的意思，所以如果直譯，是巴塞爾藝術博物館（Kunstmuseum Basel）。這是瑞士國內擁有最大藝術收藏的美術館，該地標被瑞士政府指定為「國家歷史古蹟（Heritage Site National Significance）」，每年累積、典藏藝術品的傳統，遠從一六六一年開始。該美術館也是瑞士第一個開始典藏藝術品的美術館。

遠從收藏德國畫家漢斯·霍爾拜因（Hans Holbein the Elder）的畫作開始，很有系統地橫跨從十五至二十世紀的繪畫與素描，以萊茵河上游的藝術家為主要目標，尤其是十九世紀到二十世紀的繪畫，居世界美術館的牛耳。從文藝復興時

期畫家，到荷蘭林布蘭特（Peter Paul Rubens），愛德華・馬奈、莫內、高更、塞尚到知名的梵谷。二十世紀則是立體派人物，如畢卡索、喬治布拉克。表現主義的孟克、法蘭茲・馬克、奧斯卡・柯克西卡、埃米爾・諾爾德。

館中藏品也包含一九五〇後，解構主義與達達主義時期，美國藝術以及超寫實主義作品，如畢卡索、費爾南・萊熱、保羅・克利、賈可梅第，以及夏卡爾。

這是我每年到巴塞爾都會拜訪的美術館，位於巴賽爾車站與會場之間，電車非常方便，下車就在美術館正門。二〇〇八年，美術館在對街獲得一塊土地，於是公開招標，安藤忠雄、札哈・哈蒂（Zaha Hadid）、簡普・魯威（Jean Prouve）都來參加，結果由一家年輕本土公司得標。新的建築預計在二〇一六年完成，比現在空間大四十六％，總營建成本為美金一億一千萬元。新建物的大建築物外觀，由磚塊搭建，灰白色磚塊，看似像「數據」編排的當代照片，又能與現有舊建物對話、很機能性。原稿建築設計也考慮當地的建築。

代代傳承，不隨機收藏的 Ulla Dreyfus Collection

作為瑞士巴塞爾藝博會的 Grobal Art Patron Councel 有許多好處，大會代表幫我安排了一個很私密，卻讓我回味無窮的藏家拜訪。在約定時間到達會

場旁，大會安排車子接送，搭上車、前往當地重要藏家的家裡——參觀理查（Richard）以及他的妻子烏拉·瑞佛斯（Ulla Dreyfus）家族的收藏。

當天，女主人烏拉穿著牛仔褲，看起來應該超過七十歲，在門口迎接我們這大約六人的小團體。烏拉目前擔任蘇富比拍賣公司的董事，這個職位，除了要有很好的收藏外，也須持有一定比例的股票。屋子其實不大，木造房，有些歷史，看起來不是很堅固。但是，一進門，我被玄關處連接二、三樓的樓梯空間中，垂吊下來的傑夫·昆斯（Jeff Koon）的雕刻作品游泳圈震攝。剛剛覺得「不堅固」的木造房，卻承載了這件從天而降作品，看來我的直覺是錯誤的。昆斯作品外觀經常看似輕盈如氣球狗或游泳圈，其實材料非常重，許多都超過一噸重量。

進入客廳後，烏拉解說，「左邊的收藏，是先生理查家族的，右邊是我的家族，當然夾雜幾件我家的、他家的…」總之，這是兩個家族的收藏。上百件作品，偏重繪畫，從文藝復興時期畫家彼德·羅柏蓋爾（Pieter Bruegel）、法國十九世紀象徵主義畫家居斯塔夫·莫羅（Gustave Moreau）、十八世紀英國畫家約翰·利希·菲斯利（Johann Heinrich Fussli）、比利時超現實主義大師雷內·馬格利特（Rene Magritte）到當代的馬修·巴尼（Matthew Barney）。中世紀以降到現在，文藝復興到巴洛克時期大師手稿。超寫實主義大師的油畫，從十五世紀

繪畫大師漢斯・巴爾東・格里恩（Hans Baldung Grien）、超現實主義大師之一的漢斯・貝爾默（Hans Bellmer）、瑞士繪畫藝術家伯克林（Arnold Bocklin）、義大利超現實畫派代表人物喬治德西爾柯（George de Chirico）、義大利當代藝術家克萊門特（Francesco Clemente）、達利、達達與超現實主義代表人物馬克斯・恩斯特（Max Ernst）、一路到曼・雷（Man Ray）與安迪・沃荷的收藏。

第一次看到那麼多張 Max Ernst 的作品。同行的藏家不停的發問，我是唯一的亞洲藏家，一句話沒說地聽著她的導覽。途中，她問了我三次「你懂英文嗎？『Do you understand』」我都點點頭也沒說話。她可能覺得我應該不會說英文。

三層樓的建築空間隔成不同生活機能的小房間，卻價值連城。在私人家中，結束後我跟她交談，說明一路都很安靜，是因為被她的收藏嚇到了！她笑笑說著謝謝。這個旅行，見證收藏需要時間，需要累積經驗。收藏，是代代相傳，這在沒有經歷戰爭的瑞士無所不在。在亞洲，真的很難看到。亞洲人富有後，先買房買車、買貴重的鑽石黃金以及珠寶首飾。瑞士人，先買藝術品，兩三代的收藏品，代表家族的堅持與一致性，不會「隨機」收藏作品。不同時代，卻傳承相同的收藏主題，作品都俱有特殊的 artifice，技巧嫻熟卻有人工味。

追蹤，當代城市對話／比利時根特市

離開巴塞爾充滿不捨，住了一星期，走遍各家美術館後，我回到蘇黎士火車站再接機場、換飛機抵布魯賽爾，預計待四個晚上，借住好友藝術家林明弘（Michael Lin）的公寓裡。他帶著比利時老婆，也是當代藝術家海蒂・沃特（Heidi Voet）以及四歲的男女雙胞胎，剛從上海回到布魯賽爾，還沒找到褓姆、家裡事情一堆還熱情接待我，十分感動。

Michael 在東京出生，加州藝術學院畢業，台中霧峰林家的後代。同家族裡林壽宇（Richard Lin）也是知名藝術家，應該是第一個台灣籍參加一九六八年德國文件大展的藝術家。不過，當時林壽宇已經住在倫敦，還在倫敦的 Marlborough Gallery 畫廊舉辦過幾次個展。這家畫廊當年代理馬克・羅斯柯的繪畫，一九四六年成立於倫敦，現在還是第一線的重要畫廊，時間更迭，只剩紐約第五十七街的空間。Michael 的母語是英文，非常流利，中文可說可聽，法文也

是。太太的緣故，也會說一點佛萊明語（Flemish）10。

由於 Michael 還沒找到褓姆，所以這四天我住在他們家，夫妻兩人輪流帶我出門，沒出門的那位，就負責帶小孩。Michael 跟 Heidi 都是很有耐心的父母，也是重要的國際當代藝術家。

第一天，Michael 帶我出門，往根特市出發，搭火車從布魯賽爾車站大約半小時，Michael 公寓離火車站走路大約十分鐘，途經哥德式建築的大廣場（Grand Place），這個曾被大文豪雨果稱讚為「全世界最美的廣場」。還沒出發前，知道要去 Gent，但我以為要去 Genk，因為我跟 Michael 提議的城市，剛好在舉行「歐洲雙年展（Manifesta）」，城市名稱為 Genk，但買車票時，我看到 Ghent，又跟 Gent 不一樣，非常困擾。Michael 這才跟我解釋，Gent、Ghent 都是相同的城市，只是當地人不同的拼法，甚至法國也還有不同的拼法，可以看出複雜的城市歷史。

「追蹤展覽」主要以公共及半公共空間為展出場地，遍布在根特市區的角落。展覽的訴求，在追蹤這個過去以紡織為主的工業城市的歷史，由兩位策展人菲利普・萬卡倫特（Philippe Van Cauteren）及米拉揚・瓦拉帝尼（Mirjam Varadinis）共同負責。

首先，他們花很長時間在根特市先找閒置空間，再挑選當地的以及國際藝術家針對主題內容創作，共有四十一位藝術家。策展人希望觀眾不必預先設定從哪個作品開始看，可以建立自己的追蹤路線。

這個展覽由 S. M. A. K. 11 美術館主導，也連結過去一九八六年一個大的展覽《朋友的幽房（Chambers d'Amis）》以及二〇〇〇年的《在邊緣（Over the Edges）》，都跟建築物或空間有很大的相關性。

談到《朋友的幽房》這個展覽，就不能不提比利時一位重要的國際策展人以及館長楊互（Jan Hoet，發音為 Yan Hoot），年輕時是一位拳擊手，他是 S. M. A. K. 的創辦人，當年策劃《朋友的幽房》時曾經轟動一時。他邀請了五十位美國以及歐洲的當代藝術家，以根特市區裡面的五十間民宅作為作品創作、陳列的地點，之後現場開放參觀數星期。楊互曾經在一九九二年被比利時媒體評為前十位最性感的男人。當年，他也策劃了德國文件大展，邀請一百四十一位國際藝術家參與。二〇〇〇年時的《在邊緣》也是他策劃，他讓藝術家 Jan Fabre 製作火腿肉狀的柱子，垂吊在大學的體育館裡。

《追蹤》（Track—A Contemporary city conversations at Gent）看來像是前兩個展覽的延續，在 S. M. A. K. 館裡，也重現第一次展覽的部分物件。楊互退

休後，二〇〇三年擔任德國黑佛德·瑪塔美術館（MARTa Herford）12的創始館長。該建築與法蘭克·蓋瑞合作。他於二〇一四年過世，過世前兩年，身體不好，卻還接手中國首屆的銀川雙年展，該展覽評價不高。

我跟 Michael 下火車後，往車站後方走了約八分鐘，找到租腳踏車的地方，從這些小細節可以看出 Michael 在出發前已經做好功課，知道哪裡可以找到腳踏車出租的地方。這個大型群展看得出企圖心，預算應該很可觀，大都跟建築空間相關，亞洲藝術家只有日本兩位跟建築有關的藝術家，以及丹麥籍越南裔的傅丹（Dahn Vo），非常歐洲策展人口味。

日本藝術家西野達（Tatzu Nishi）在二〇〇五年時，將交通繁忙的教堂旁邊的耶穌基督銅像包起來，觀眾得以近看這座雕像。在《追蹤》裡，他把聖彼德車站（Sint Pieters Station）變身為酒店的房間，可惜我們到訪時，計劃內部可能出現狀況而沒有對外開放。我從圖片上看到，高高的時鐘變身床鋪後方的裝飾品。

傅丹的作品《我們人民（We The People）》，將紐約的自由女神，切割成兩百五十片，現場展示三銅片，「We The People」是美國憲法的前三個字，以此為作品名稱，加上他越南難民的身分，極有力對自由民主作見證。

美國當代概念藝術家極重要的人物羅倫斯・外納（Lawrence Weiner）作品以簡單的字體文句表達出主題延伸的新詮釋。而在這個跟空間與建築有關的展覽，他以幾何方塊突顯一棟建築物的外牆。原本水泥無窗的牆面，遠看像有幾何的窗戶，該建築與反對黨的黨報總部相距不遠。

根特市區中央，一塊綠園區，馬西默・巴托利尼（Massimo Bartolini）以開放性綠色書架陳列在中央。十幾排書架，供二手書出借、交換、與買賣。丹麥雙人組艾姆葛林與德瑞葛斯特（Elmgreen & Dragset）所設計的雕塑，擺放在林木群中。生鏽的鐵櫃中，玻璃櫃內的樹葉栩栩如生。

居住於根特市的非洲裔藝術家 Pascale Marthine Tayou，常常利用「廢棄物」作成巨型裝置。一九九六年受邀到美術館參展，他將塑膠袋、磚塊、漁網、紙板⋯⋯等帶有人類生活經驗歷史的廢棄物垃圾，變成美術館裡重要的作品。在《追蹤》裡，熱鬧的城市一隅，他在地上以過去建築工業用的紅磚磨成粉，在地上畫了一條很長的線，直到線碰到牆。這條線的出現，因為在室外，所以被當成運動使用的線條。

刻意保持的距離／歐洲雙年展

　　歐洲雙年展（Manifesta Biennial）顧名思議是發生在歐洲的雙年展。其實英文的字意，應該是宣言雙年展，但因為都在歐洲發生，所以大家都叫它歐洲雙年展。歐洲雙年展每兩年舉行一次，歷年舉辦的城市有荷蘭的鹿特丹（1996）、盧森堡（1998）、盧布爾雅那（2000）、法蘭克福（2002）、聖塞瓦斯蒂安（2004）、尼科西雅（2006，當年度取消）、特倫蒂諾─南蒂羅爾（2008）、穆爾西亞─與非洲對話、林堡（2010）以及蘇黎士（2016）。

　　雙年展選擇的城市，大多不是藝術大都市，這種刻意保持的距離，其實有其目的。歐洲雙年展總是尋求新的、土地肥沃的地區，可以創造出新文化的城市。每次雙年展都在探索以及反應未來當代藝術的發展，符合歐洲內涵、提供新觀念、以及新的當代藝術表現形式。

　　雙年展皆橫跨兩年或者兩年以上，期中出版物的發行、會議、研討會、以及講演，發生在歐洲不同城市，有時會跨區域。為期三個月的展覽會在指定城市舉辦。藉此，雙年展提供國際藝術家一個可以與外界溝通的介面與辯論機會，讓國際藝術圈有機會了解藝術創作的內涵。

雙年展依附了歐洲民族長久以來的游牧特性之外，也透過身心理上以及地理上國與國邊界，放大到討論特殊文化、種族間的邊界論，試圖強化在當代於未來無邊界與藝術無國度的概念。對於改變中的社會，提供理論與政治看法。歐洲國家從十二個，增加到目前的二十八個，目前朝向三十個國家邁進。透過歐洲雙年展，試圖連結與亞洲、地中海國家和非洲的關聯。

出發到亨克（Genk, Limburg）是由 Michael 開車，如果沒有他載我去這個布魯塞爾東北部的小城，我真不知如何到達這個城市。在歐洲雙年展開幕期間，我相信有巴士來回於兩個城市間，開幕一段時間後，這些服務都會被取消。

亨克在二十世紀前，是一個「塞特爾人村（Celtic Village）」，十世紀之後的基督教文明，早期出產作家以及畫家的區域，人口少於兩千人，二十世紀初由於煤礦的發現，頓時湧進許多人。一九六六年時，成為人口超過七萬人的都市，但是，一九八〇年後，礦坑全數關閉，城市又再度沒落。

「歐洲雙年展選擇一個煤礦城市，探討工業革命所帶來的資本主義現象，試圖讓藝術、社會現象和歷史產生對話，對藝術與文化在社會變革間產生的變化提出不同看法…」墨西哥國際策展人、評論家與歷史學者梅蒂納（Cuauhtemoc Medina）如是說。

德國文件大展的主展館

柏林長駐（Berlin Long Stay）

「好評」在柏林並不容易／柏林雙年展

　　從西歐內陸搭飛機進柏林非常方便，機場雖小，但是設備很好，地點又在市區，有點像松山機場。這讓以柏林為中心的藝術人士，覺得物價便宜、房租低、英語可以通行的西歐城市中，柏林變成首選。這個人口僅次於巴黎與倫敦的第三大城，總人口跟台北相近，也因此藝術家、藝術評論者、國際策展人群集，成為二十一世紀最重要的當代藝術重鎮。

　　柏林雙年展（Berlin Biennale 或 Berlin Biennial）從一九九八年創立後，每兩年或三年舉辦一次，遴選策展人邀請柏林或國際當代藝術家參與，目前由德國州立文化基金會（Federal Culture Foundation）負責，這是德國繼「文件大展」後，第二大的藝術盛會。

一九九八年九月的第一屆雙年展，網羅三大策展人，包括 MOMA PS1 首席策展人畢森巴赫（Klaus Biesenbach）、蛇形畫廊（Serpentine Gallery）首席策展人小漢斯（Hans Ulrich Obrist），以及紐約古根漢美術館首席策展人 Nancy Spector，在 KW 當代藝術中心（Kunst-Werke Institute for Contemporary Art）以及柏林藝術大學裡的展廳展出。超過七十位當代藝術家參與，包括許多知名國際藝術家。例如在德國以動漫聞名，於 MOMA 舉行過個展的知名繪畫家 Franz Ackemann、德國知名攝影師及雕塑家戴曼（Thomas Demand）、丹麥／冰島藝術家歐拉弗‧艾力森（Olafur Eliasson）。開幕當晚，泰國藝術家 Rirkrit Tiravanija 在郵局體育場，準備了一千人的晚餐，堪稱與當年在 MOMA 前煮泰式河粉一樣盛大空前。接連三晚的研討會以及節慶，在「世界文化屋」裡舉行。

第二屆柏林雙年展在二〇〇一年四月到六月，共五十位藝術家，由波絲（Saskia Bos）策劃。這位策展人曾在荷蘭的蘋果藝術中心（de Appel arts centre）13 擔任負責人長達二十年，期間一個長達九個月的五至六位策展人培訓計劃讓她享譽國際。曾擔任香港 M＋策展人的 Tobias Berger，以及前廣島當代美術館首席策展人，現任紐約 Japan Society 負責人神谷幸江（Yukie Kamiya）都是當時的學員。她也是紐約著名的 Copper Union 科學與藝術科系的教務長。雙年

展主題「連結，貢獻與承諾」企圖拒絕商業、強化藝術與公眾關係。展出地點除了第一屆使用的場地，多了一個新空間 Treptower。

第三屆在二○○四年的二月舉行，由鮑爾（Ute Meta Bauer）14負責，主題包含五個面向，「中心，移居，都市狀況，綻放的地景，型式，景象，其他劇院（Hub, Migration, Urban Condition, Sonic Landscape, Modes and Scenes and other Cinema.）」，企圖在冷戰結束後的柏林，進行藝術導向的對話。此次除了KW藝術中心的展場外，多加了 Martin-Groplus Bau 展出場地。同時也在基諾‧軍火庫戲院（Kino Arsenal Cinema）放映三十五部影片。該屆雙年展媒體不看好，覺得策展人鮑爾不能清楚地分辨，什麼該是她的策展論述，什麼該是教科材料。而雙年展由天氣美好的夏天一路移到寒冷刺骨的二月，顯示預算嚴重不足，前置時間不夠。

第四屆雙年展在德國州政府支持之下，回到四至六月美麗的春夏季節。

這次由紐約一個叫「錯誤畫廊（Wrong Gallery）」的展覽為引子，參與的是義大利國際大師馬瑞修‧卡特蘭（Maurizio Cattelan）與新美術館的才子策展人 Massimiliano Gioni 以及蘇波尼克（Ali Subotnick）。

當時由於在紐約一個有趣的案子，三個人被邀請擴大舉辦。展覽非常成功，

《紐約時報》甚至以「美國夢的成功」來讚譽這次的雙年展，也因為這個雙年展，Massimiliano 接續威力，策劃另個成功的光州雙年展《萬人譜》並擔任之後的威尼斯雙年展藝術總監。當年四十歲，是最年輕、活動力最強的義大利裔策展人。

「好評」在柏林並不容易，太多專業的藝評家住在這個城市，藝術史博士比比皆是，所以這應該是柏林雙年展少數獲得好評的展覽。

第五屆由瑞士幫的 Adam Szymczyk 以及菲利波維奇（Elena Filipovic）擔綱，白天的標題「事物被塑造沒有陰影（When Things Cast No Shadow）」，五十位藝術家。晚上的標題，從一部電影裡取材的「我的夜晚比你的白天美麗（My Nights are More Beautiful Than Your Days）」，一百位藝術家，六十三場未完成作品的發表。

這個雙年展，被批為「時髦的垃圾藝術，像是一九九〇年代的末日」，真是毒舌幫。Adam 接下來策劃第十四屆德國文件大展，覺得德國的藝評人，應該還是不會饒過他。

第六屆柏林雙年展在二〇一〇年的六至八月，一年裡最舒服的季節，但並沒有改變藝評人批評的態度。奧地利獨立策展人隆貝格（Kathrin Rhomberg）擔

任藝術總監，由歐洲文化部支持，橫跨七個城市，包括阿姆斯特丹、伊斯坦堡、斯洛伐克的 Pristina、哥本哈根、巴黎與維也納，上標題是：「什麼在等哪？」（What Is Waiting Out There ?）」，下標題則是：「你相信現實嗎？（Do You Believe in Reality ?）」。超過四十位藝術家，探討歐洲城市的移民。同時，加入許多表演藝術，這個雙年展被譏諷為「一個容易忘記的雙年展」。

第七屆柏林雙年展創下參觀人數最多的記錄，四月二十七日到七月一日。二○一二年六月下旬我到達柏林，計劃在瑞士巴塞爾與盧森堡藝術家謝素梅見面。我在二○一一年暑假在柏林素梅家待過一次。那時，她先生 Jean Lou 在盧森堡忙，素梅帶著我她在柏林有間公寓，見面時拿她家裡地址以及大門跟二樓鑰匙。到處閒逛。四天的旅程輕鬆自在，兩個人騎著腳踏車，她說德文，去過許多藝術空間與美術館。這次一個人來，多了自由，卻比較孤獨。好在白天許多朋友在，時間過得很快。

新加坡藝術家張奕滿（Heman Chong）與黃漢明（Ming Wong）都在柏林，兩人德文都說的不錯，所以點菜、尋地址、找新空間都很容易。新加坡另外一位在ＤＡＡＤ駐村藝術家李鴻輝（Michael Lee）也在。每天從中午開始，忙著看展覽，及雙年展之外的商業空間。我同時也認識幾位德國重要藝術家，感覺那年的

夏天，過得特別的快。

張奕滿先帶著我。他在柏林非營利空間當過策展人，經常有大半的時間在國外。剛認識他時，他跟前妻住在布魯克林區，老婆在美國運通上班，那時他也常去杜柏貞家裡做客，我不知道他可以講德文。他在歐洲待過很長的時間，對於提攜後進，從不吝嗇，極度大方的藝術家。

二○一四年，張奕滿參加了光州雙年展，由摩根（Jessica Morgan）策劃主題為「燒掉屋子（Burning Down The House）」，在光州待了一個月。他說住在摩鐵裡面，隔音差，晚上都睡不著。二○一四年對張奕滿而言，是忙碌跟豐收的一年，由倫敦ＩＣＡ館長莫爾（Gregor Muir）以及長谷川祐子針對全球當代藝術家，挑選「明日的百位畫家（100 Painters of Tomorrow）」，亞洲入選的藝術家少於十位，而張奕滿是其中的一位。他的小說封面抽象繪畫系列，非常特別精彩。

第七屆柏林雙年展的策展人由藝術家亞特‧祖米卓斯基（Artur Zmijewski）與歷史學家華斯莎（Joanna Warsza）擔綱，十足的政治味。三百二十棵「白楊木」從 Auschwitz 集中營移植到柏林各個角落。

開幕前，主辦單位還先行出版一份報紙，邀請柏林當地文化人士及各專業

領域，討論柏林的文化政策，不同「占領行動（Occupy Movement）」被邀請到 KW當代中心，占領該中心。甚至有個週末，被全球列為觀察名單的恐怖組織還舉行圓桌會議，會場還陳列不同恐怖組織的旗徽標誌、章程等，讓人看的毛骨悚然。

費德烈大街、查理檢查哨附近觀光客多的大街，藝術家 Nada Prija 建造了一個五公尺高牆，長度為十二公尺，堵掉來往的汽車，連附近商家都遭殃。我跟張奕滿找到現場時，高牆已經被拆，不過該作品引發當地人不滿。布倫登堡旁的藝術大學，展出一件錄像，垂死的人以及即將出生的柏林小孩，兩相對照，生命的輪迴。只是，看完錄像，媽媽死了，小孩出生八個月後也過世。我騎著腳踏車，特別來這個點看作品，看完當天心情非常不好。

這個雙年展，雖然人數破紀錄，但是評價依然很差。有一說法是，看見的「藝術品」很少，還比不上同時在柏林開幕，由商業畫廊舉辦的「柏林藝術週」裡面的藝術品。

章・貳／跟著光生活作息的人／家與當代藝術

我的家

在「雲霧繚繞」中

　　台北近郊華城生活的時光，春秋美的讓人感動，許多顏色染就山川樹林，早春裡山櫻花先報到，連接著，成串白色李花與粉紅桃花，吉野櫻要到三月，廣東紅或粉白的茶花在春天綻放。天晴時，藍色天空成為最佳背景，鳶尾花在池邊或白或藍的站立，杜鵑更是放肆，純白與嫣紅，把整片山坡從綠妝點成誇張的花海。

　　山林裡，月桃花從黯綠的葉片中串出，不起眼的野生植物，變身為高級貴婦，滾金邊橘紅蕊成串的垂掛在芒草叢中。君子蘭躲在樹下，長年深綠不引人注意，冒出的菊色鮮豔花瓣，提醒主人它的存在，飄香的含笑與柚子花，花香撲鼻「春天坐著花轎來」。一年的開始，從植物生命新生，開啟整年生生不息的新

157　我的家

意。

　夏天裡，花慢慢退去，剩下翠綠的植物撐腰，梔子花綠裡透白，清香驅暑氣，夏菫像野草般冒出，夏天裡成為少數的顏色，向日葵高高舉起的花心，隨著太陽搖動，水池裡的蓮荷，遠處的雞蛋花，與石榴花，在仲夏裡獨撐大局。華城的夏天，我常在樹下度過，連三餐有時都在樹下解決，山間比市區低五度的天候，是台北市區最佳避暑山莊。

　秋天裡楓槭紅黃，茉莉玫瑰，火鶴天堂鳥以誇張的顏色宣告夏天的結束，白黃菊花滿地，瑪格麗特與萬壽菊接棒，讓秋天的顏色更豐富多彩。秋高氣爽藍天少雲，一年裡最乾爽的時節，遠山重重疊嶂，清晰可見，層層堆積，顏色相近，天空翱翔的大冠鳩，先聽到嗷嘯聲，抬頭，三兩隻迴旋天際。清晨，天際線剛破曉，紫嘯鶇已經起身，站在避雷針上吹著口哨，漆黑泛著藍光的羽毛，在花園裡跳上跳下，挖開草地找蚯蚓，隔壁鄰居白先生剛搬來搞不懂，有天問我，怎麼我都在清晨吹口哨？

　華城也不是萬般美好，夏秋颱風登陸，橫掃整片山巒，遍地樹枝殘葉，滿目瘡痍，需幾天才得以清理乾淨，之前租的屋子，位於山坳，得以避過災難，雖這麼說，整晚的風狂雨驟，像在耳邊嘶吼。有幾次，帶著愛犬，住進台北的酒店，

才得以安眠。

冬季雲層低，五百公尺海拔，家，其實處在雲霧裡，溼冷多雨寒冬，需要大量除溼，以及暖氣系統，一個冬天卜來電費驚人，幾天不在，沒人處理除溼機，室內變得冰冷，冬夜臥床，半夜翻身，臉碰觸枕頭，經常被溼冷的枕頭套凍醒，沒有良好的保溫隔熱，冷風從門縫下入侵，夜裡常常睡不好，待到太陽出來，也不願意離開被窩。冬天十二、一、二月有太陽的機會少，大約二成機率，看不見陽光，我爲了冬日難得的陽光，在房子附近，種植落葉植物，楓樹、槭樹與落羽松，一到落葉季節，每天就要花許多時間清理，清完後，冬季光禿禿的樹木，陽光可以照進屋裡。

其他不好的地方，例如距離市區遠，簡單的水電工程，經常沒有人願意上來修理，難免自己也需動手更換簡易家電故障品，同時，需要儲菜，以備「意外」訪客的出現，戶戶兩個冰箱，因爲實在不夠放。春天多餘的植物肥料包、夏天風扇、外出冰桶、秋天烤肉架、冬天炭火暖爐電熱器、耶誕燈飾、春節應景物件……常常需要許多儲物空間，感覺華城每個家都像雜貨店。

過碧潭橋，往山上的路，長達六・五公里，開快些也需要十五分鐘，一條路如果遇上卡車，超車很危險；不超，上坡時速二十公里的牛步，忍無可忍。到了

二至四月間，夜裡起霧，能見度不到三公尺距離，回家路遙遙，我曾經騎腳踏車「放車」下山，以時速五十公里下滑，不到十五分鐘就在山下。往山上騎，一路高檔「拉車」，需要一個半小時。華城眞的是位於在「雲霧繚繞」中，種種不好，其實讓我對「好天氣」有期待，冬天過後，春夏秋的景緻美麗，上下山的路上，不同顏色的花開滿兩旁，從杜鵑、櫻花、山牡丹、梔子花、紫荊花、莿桐、月桃、油桐花，與火焰花一路陪伴，心情愉快，讓我找到理由住了下來。

在華城租的第一間房子經歷春夏秋冬四個寒暑，因此習慣山居歲月，平日工作繁忙，回家後得以放鬆，習慣早起。天剛亮，帶著黃金獵犬散步，幾位鄰居碰面，狗狗玩耍，我們聊天。

晨間漫步，聽風聲，看山嵐，微熱山丘，人間喜滿，台北近郊，一個鄉居需要的條件都有。早上八點半出門，九點十分左右已經到新公園附近辦公室，也開始把收藏的藝術品放進起居空間，不過只是幾張畫、幾件雕塑，還不敢大膽地將當代收藏的裝置加入，到了第三年一切順利，當年在《民生報》擔任記者的麥若愚，提議來家裡採訪，第一次把家攤在陽光下讓讀者品頭論足，不過，感覺上反應良好。

我是一個跟著光生活作息的人

華城租屋第三年，開始與房東周旋購買的可能性，其實房屋有許多問題，例如屋況極差，需大動土木，「無景觀」也是缺點，正面景觀被前方的屋子擋掉一半，尤其在一樓，看到的只是前屋的後背。但由於住的習慣，同時旁邊有極大的可能構築一個樓梯進入原始林區，這個樓梯，只有從家裡才可以通過。

經過幾次努力，當價格接近時，房東就後悔、抬價，幾次卜來，覺得應該「斷念」，尋找新屋。當年許多空屋以及「銀拍屋」，那種銀行貸款付不出斷頭的案件，每天有空，東問西尋，勤找屋主或仲介，終於在一年後，透過房仲找到現在居所的屋主，進行議價，三個月後成交。

該屋其實屋況比第一個屋子還差，「土胚屋」簡易可怕的隔間，屋內陰暗，漏水嚴重，花園芒草及肩。當年看到的好處是，挑高的天花板，開闊的景觀，坐北朝南。我於是買下房子，找來朱晏慶（瑪黑設計公司負責人），開始為期接近一年半的整修工程。

開始規劃設計房子之前，我跟設計師有許多的對話。我與晏慶過去配合過許多案子，兩人的思維相近。他巴黎念書，畢業後與妻子在巴黎瑪黑區，工作一段

時間才回台北。

首先，我解釋當年每件收藏藝術作品的來龍去脈，強調「白色空間」的概念，空間除了展覽功能，也具備生活功能與個性，像個商業畫廊，作品需要定期更換。室內規劃，參考小型美術館概念，卻是可以居住在裡面的。每層樓的花園，哪些需要像京都「借景」，哪些可以開闊。「聚樹成林」的後院，比照綠建築，水池如何聚水澆花澆草，同時，也是狗狗游泳戲水的水池，這些基調的建立，有利將來空間的規劃。

另如何在溼冷的冬季，保持屋內乾爽溫暖？為了解決這個問題，晏慶研究目前市場上引進的國外技術，建議將整個建築體，以不同材質包括保麗龍、塑膠網、鐵網、發泡式海綿膠⋯等，整個包裹建築物之後塗上室外特別漆，才掛瓦開窗。這樣的基礎工程大約進行了半年，才慢慢進到一百五十坪的室內工程。同時，華城社區規範嚴格，除非整棟屋子改建、重新申請建照，否則社區西班牙式的紅瓦白牆外觀不得改變。施工前繳保證金，施工時間⋯等細節的推展，晏慶甚至專派一位監工每天在現場，緊盯進度。當時我還住在第一間租屋裡，每天上班前下班後，看著自己的屋子非常緩慢的成型，但當時自己在迪士尼的工作壓得我喘不過氣來，搬家的喜悅，變得很淡。

現在想起來，擁有自己房子的愉悅，卻輸給工作上的壓力，實爲可惜。這間房子，目前住了十年，我非常高興與快樂。當年搬家的不安、對未來的不確定都在住進新家後，負面情緒慢慢沖淡遺忘，開始欣賞屋子每個角落帶來的驚喜與歡愉。

對於把家曝光在媒體上存在一些疑慮，被讀者閱讀自己的生活空間，好像隱私攤在陽光下，沒有秘密。但如果媒體曝光，增加設計團隊的能見度，也幫助設計團隊，多一些新客戶，兩難情況下，選擇先在國際設計類媒體曝光，然後再回到台灣媒體。

晏慶每個案件結束前，都會拍照存檔，公司內部使用外，也提供給客戶，將這些美麗的設計以照片方式記錄。當年，他找了一位專業地荷蘭攝影師湯馬克（Marc Gerritsen）記錄家中的每個角落。攝影師花了兩天時間，從白天到晚上，清淡的燈光，冷峻中帶著當代氛圍。由於湯馬克是專業攝影師，他將這批照片放在所屬的 Cam Partners US. 以及 Lived in Images US. 兩個攝影協會裡，預期會有設計類媒體詢問。時間過了，沒有消息，一直以爲當時的《Interior Design》應該會有興趣，卻在一年多後《建築師文摘（Architectural Digest）》確認選用該批照片，文字由資深文字撰寫史蒂芬 M. L. 艾倫森（Steven M. L. Aronson）負責

採訪，二〇〇八年在多次電話採訪後，文字定讞，標題「台灣再發想——都跟光有關的台北當代建物（TAIWAN REENVISIONED -A Contemporary House Outside Taipei Is All About Light）」，該文章登載於二〇〇八年十二月號的美國版雜誌。

現在回憶起當年電話採訪時間，長途電話費用驚人，可是實在不懂，視訊已經發達的年代，這位老先生還是用打電話的傳統方式採訪，沒有來我家看現場。他發問的問題非常仔細，我提議透過視訊可以看到家裡設計，他拒絕了。這個電話採訪，進行了三次，每次超過一小時以上，接著來往的郵件，耗費許多精力，但是出刊的文章配合湯馬克的照片總共九頁，文字簡練有深度，不愧是名家之手。

雜誌出刊之後兩年我在紐約長住，約他見面，才驚覺當年老先生已經年過七十五歲，採訪過迪士尼公司前執行長歐維茲（Michael Ovitz）的紐約公寓與收藏。他一輩子只在紐約上城以及波士頓活動，難怪採訪時跟他說到書桌前方的「借景窗」可以看到香蕉樹時，他打斷我，不停問我香蕉樹葉子長的如何。餐後過了午夜，要幫我叫車，我說要「坐地鐵」把他嚇壞了。當我真的走入地鐵站，他說，現在地鐵站都是「有色人種（Colored People）」，我回應，「別怕，我也是」時，他的下巴拉的好長，驚恐地說不出話來。也許，我是他採訪的對象

裡，第一個需要在午夜搭地鐵回到「下城」的人吧！

從史蒂芬口中得知，《建築師文摘》總編輯非常喜歡那篇報導以及照片，內部進行許多討論，在他的支持下，一張主臥室裡的浴缸及玻璃牆，加上加高屋中屋的照片，最後被考慮成為該期的封面。總編輯希望新的開始，將《建築師文摘》傳統建築設計的刻板印象帶往新的定位。該期是美國雜誌最熱門的月份，耶誕節加上新年的長假，發行量會達到新高點，可惜在最後一輪的討論裡，覺得十二月的季節，應該搭配溫暖的客廳照片，於是作罷。

文章標題「光」確實是當時跟晏慶討論時，兩人一致認同的方向。我是一個跟著光生活作息的人，太陽升起就起床，日落會將步調放慢，讓身心獲得休息。為當代白空間需要許多自然光，透光卻不讓光傷害藝術品成為室內設計的基調。為滿足這點，屋子每層樓都有許多落地窗，許多門通往室外花園。許多窗，極大的空間留下來。

一樓挑高六米的客廳，落地窗高四米，只有一個客廳與傭人房，連接工作間與車庫的樓梯。除了大門，還有四個門可以走到外面。二樓整個開放，只有一個沒隔間的空間作為第二客廳及餐廳與廚房，外加盥洗室。二樓一邊背著山坡，其他三面都可以走到戶外。面對山，正前方有個大陽臺，我會在陽台宴客，喝著香

165　我的家

檳看日落。另外兩邊通往小花園。

三樓是極大的主臥室，裡面有起居室、臥室、更衣間、屋中屋的盥洗室，以及書房與客房。盥洗室裡面有落地浴缸、衣帽間、蒸氣間與烤箱，以及一個大型盥洗台。主臥室裡一張大床外，一個工作圓桌，起居室，音響電視以及簡易運動設備，還有一間大型衣帽間。三樓樓板面積超過七十坪，主臥室前方面對大山，露臺為增加陽光進入屋內，採用強化玻璃，可承載兩百公斤，同時可以三人站立，屋外光線可以「透過」玻璃，進到二樓的屋內。主臥後方是一間套房有獨立的盥洗淋浴間。一扇大的落地窗，開往後花園，樹幹直徑四十公分的落羽松，一排十棵大約八公尺高，站立在後花園裡。

這間屋子是依著山坡建立，像馬路邊一堆土塕底下挖了洞當車庫，延著戶外樓梯到達屋子的一樓。當年購買時，屋主並沒裝潢，土胚屋及簡易隔間，原始工程圖早已不見。為了找建物一樓的地基，只得以「探測」方式完成。由於華城多雨，不想開車到家後，從濕滑的室外樓梯進入屋內，於是思考在車庫與建物間，構築一個樓梯，直接走進屋內。為挖通這通道，挖到地底的天然水源，出水量大，決定先引水入池，在車庫前較低處蓄水，再以馬達抽到建物一樓前的水池，當作灌溉使用。

原建築的三樓隔成五個房間，拿掉大部分的隔間後，結構技師重新計算屋頂支撐力度，在空間裡以H型鋼重新架構也花了不少時間。屋內窗戶形狀與新當代風格相悖，於是先封窗，再依新隔間空間的比例開窗。

舊的陽台外欄杆也全部拆除，留下可以透視的當代不鏽鋼欄杆，結合原本的水泥牆及鋼條結構，作為新的陽台空間以及欄杆。基本上，去除多餘舊物件，只留下室內挑高的空間。樓板以接近白色的「盤多磨」作為主體，部分搭配花崗石與大理石，傢俱設備以單色為基調，配合木頭原色傢俬，構成居家的整體物件。

收藏會因為旅行、閱讀與見聞改變

家中的藝術陳列，經歷過幾個時期，也依著這幾年收藏方向的改變而微調。我不是一個「買了東西就要擺出來」的藏家。收藏會因為旅行、閱讀與見聞改變。剛開始搬入時，以繪畫、雕刻為主，集中在「年輕英國藝術家」（Young British Artists，簡稱YBA），有馬丁（Jason Martin）、貝確勒（David Batchelor）、達文波特（Ian Davenport）、哈定（Alexis Harding）…等。接著中國海外當代，這批一九八五年出國、待在紐約、巴黎、冰島的藝術家例如徐冰、黃永砅、吳三專等人，延伸到台灣當代，日本與其他亞洲當代藝術、歐美當代藝

術，豐富了我的空間。台灣當代有從李元佳以降的重要當代藝術家，謝德慶、陳界仁、吳天章、袁廣鳴、林明弘、李明維，到年輕輩的饒加恩、蔡佳葳、吳季璁⋯等。

緣於自己對於「策展」，我會在自己的空間裡，針對自己的收藏，演練如何將作品，以「說故事」的方式，在自家空間陳列。這樣的思維練習，有助於自己在公共空間的陳述。

「說故事」就像在拍電影，鋪陳或直述，暗喻或明示都需要練習，成為自己的風格外，也讓外界了解。例如之前想過將收藏裡面有關政治議題的，與中國的民主政治發展歷史連結，想到一個稱為「英法聯軍」的小展覽。從清朝時期的英法入侵中國說起，想到以傅丹（Dahn Vo）的《中國狗（Chinese Dog）》照片開頭。傅丹是越南人，出生後沒多久跟父母逃出越南，海上遇船難被丹麥貨輪救起而成為丹麥人，在丹麥成長就讀。這幾年火速爆紅。有年他在倫敦找到這張舊照片，一隻雜色北京狗，是英國維多利亞女王的愛犬名爲 Looty。這隻北京狗是英國聯軍攻入北京紫禁城時，從宮中搶走的五隻宮廷狗之一。當年養北京狗，必須是皇族，Looty 在倫敦成爲重要皇室的代言人。

接著陳界仁的錄像與照片《凌遲考》，述說一九〇五年法國中尉拍攝的一張

北京街頭「凌遲」的照片。界仁利用一年時間，重新在電腦上繪製，放大成接近三公尺的黑白照片，錄像，十二分鐘的黑白膠卷，行刑過程驚悚程度破表，詭譎的暴力美學。

再來，黃永砅的裝置作品《大限》，委託東印度公司製作放大的碗，暗示「民以食為天」。一百公分高，一五十公分直徑的大碗外頭，繪製美麗地中國庭院樓閣，卻是油彩鮮豔的西方材料。碗內一堆在倫敦購買的垃圾食品、飲料、玉米片…等，產品有效期為一九九七年七月，象徵香港的回歸。

這個構想，最後以傅丹一件三公尺銅雕《我們人民（We The People）》結束。傅丹將紐約的自由女神，一比一比例，拆解成二百五十件雕塑，以銅的材質製作，象徵「自由民主」的法國送給美國的象徵物，目前分散在世界各地。

對YBA的認識與了解，開啓了我的當代藝術收藏。之前，我徘徊在近代繪畫雕塑裡，讀著過世藝術家的傳記，手中有限的資料一再重複，都是拍賣公司使用的資料，像是「考古」工作，找到一些線索，卻很可能是錯的資訊。當代藝術不同，藝術家多半還活著，可以見面，發生的展覽不是給「現在」時空，而是給「未來」，所以不管藝術創作或是企劃專案，存在許多的可能性。

談到收藏，中國藏家喬治兵說過「收藏收藏，要能收但也要藏的住」。我常

169　我的家

常想到當佐佐木次郎與宮本武藏要做世紀決鬥時，要到山上練劍，女人抱著他的大腿、苦求讓她上山照顧他，他一腳踢開，說著「練劍的道路，是狹窄的，容不下兩個人通過」。不知道為什麼常常想到這個畫面，收藏的道路，要堅決地走下去，需要許多條件，我慶幸自己還繼續朝著自己的目標往前走。

狹窄的收藏道路

談到收藏，舉凡日常用品、傢俱、藝術、勞動與服務，都可以列入收藏項目。小時候的集郵，其實就是許多人收藏物件的開始，多的郵票以「交換」方式，跟其他同好「交換」以增加品項種類，規模大了，開始有系統地增加數量，成套的新郵票，就這樣一組組買進來，也開始賣出價格好的項目。

跟當代藝術很類似，先是因為喜歡，在拍賣會或畫廊買進作品，剛開始都會說「不在乎未來市場，反正我喜歡」。買進這件作品的主要原因都相同：「我喜歡」。反正搬家，牆空空地。

擁有第一件作品，雀躍，覺得自己開始跟「藝術」拉上線。假日全家一起逛畫廊、拍賣會預展，接著出手，一件件增加，到了十件的量時，牆滿了，怎麼辦？繼續嗎？還是停下來？這時，如果遇到很好的畫廊或拍賣會，繼續的成分很

喔，藝術，和藝術家們　170

大。這中間如果遇上挫折，例如想要賣作品，拍賣會不願意承接，或是畫廊沒有給予對的建議，這時，小心呵護的「未來藏家」很可能就陣亡了。而早期開始收藏作品，多由於個人因素，或直覺地喜歡某個題材，亦或某位畫廊或拍賣會工作人員的過度熱心，收藏的物件可能不是自己喜愛的──就是所謂的「預繳學費」了。如果金額過高，收藏的熱誠不見了，換來的是挫折與打擊，樂趣不再後，藏家提前出局。

喜歡跟朋友分享一對美國中產階級、有名的藏家沃格爾夫婦（Herb & Dorothy Vogel）一輩子收藏作品的態度。Herb 在郵局擔任分信員，太太 Dorothy 則是圖書館管理員，兩人沒有小孩。對於當代藝術，尤其極簡主義、概念性當代藝術投入深透。兩人的收入微薄，他們只收藏兩人喜歡的作品，同時作品必須可以放進當時他們居住在紐約上城的兩房公寓裡。就這樣不停地收藏直到晚年決定捐出所有作品給美國華盛頓國家畫廊（National Gallery of Art）時，美術館派專人開始清點作品，居然有六台卡車，共三千件作品。未成名前的藝術家，對於能獲得兩位的拜訪，比國家美術館館長蒞臨還要雀躍。而成名的藝術家，常常希望兩位對於新的展覽，提供意見與看法。

日本東京工薪族宮津大輔是另一個例子。薪水階級的宮津，透過許多方式，

讓自己的收藏數量，爬升到三百件。四十多歲的他，目前在日本的 Soft Bank 上班，薪水不高卻花大部分的錢買作品。他花許多時間了解藝術家，有些藝術家以被他收藏而感到驕傲。當然，有限的預算下，他的收藏集中在「年輕藝術家」，也幫助年輕藝術家成長。他的收藏計劃把時間軸拉的很長，放眼二十年後這些藝術家的崛起，因為「大牌的老藝術家，也曾經年輕過」。這樣的策略，必須著眼於藏家本身具備藝術美學素養，才得以比畫廊更早看中年輕的藝術家。當然，也需要能夠忍受一些不錯的年輕藝術家，幾年後轉行，作品無法繼續被關注。

太平盛世，經濟能力許可，典藏藝術會成為生活的一部分。古人琴棋書畫，文房四寶，士紳賞略藏品成為每日生活大事。看看歷史，許多藝術家與藏家曾經風雲一時，物換星移，這些人都不在了。旅法的中國重要藝術家楊詰蒼說過，一百年後，中國當代藝術家到底還有幾位可以留在歷史上？如果說，收藏也是投資，在投資上的短中長期，會計學上大略以一、三、五年為期限，這在收藏的道路上，算是太短了。

我收藏的一件李元佳的油畫，誠品畫廊還在敦南時買的，現在屈指一算，已經超過十五年，這類作品賣一件少一件，如何割捨？短短幾年時間，一些當紅的藝術家，二手市場沒人理睬。例如藍陰鼎先生的台灣水彩風景寫生作品，一九九

〇年代佳士得蘇富比的落槌價常在新臺幣兩百萬元以上，而二〇一五年香港蘇富比春拍《台灣寶島》預估價只有新臺幣三十二萬到五十六萬之間。藍先生獨創以中國水墨畫精髓創造嶄新的水彩畫意境，堪稱創舉，可是隨著當年書籍暢銷以及畫廊運作，價格高攀後，漸漸與市場價格脫節。現在，卻又低得離譜。

收藏到底該注意「市場導向」，還是「學術導向」？生硬的學術機構收藏作品，都從歷史眼光看待每件作品。拍賣會或二手市場，則是很直接地以市場接受度定價。畫與雕塑15等架上作品容易被看懂、被陳列，價格易水漲船高。年紀、展覽資歷、經驗、教育不重要，只要市場有人承接，價格得以一再創新高。

以朱銘的雕塑為例，價格高出他的老師楊英風。台灣藝術史上重要的藝術大師，一九七〇年大阪的萬國博覽會中國館，一九七三年作品《東西門》陳列在華爾街大道上，國際活躍雕塑大師，結合地景、建築的楊英風大師，作品辨識度高，卻不敵朱銘的價格。

亞洲區專業學術單位與美術館已經慢慢崛起形成，目前的轉型期裡人員水平參差不齊，影響未來當代藝術發展。「軟實力」會是下一波亞洲當代藝術發展競爭的主項，這裡面包括美術館專業策展人的素質，藝評人與布展團隊的專業程度與分工，當代學術研究藝術機構的建立與發展，都將是繼美術館硬體建立後會遇

到的議題。

亞洲國家或地區裡，日本國立、私立美術館的經驗傳承與專業論述，新加坡國家美術館開啓東南亞近代與當代的研究與收藏，香港西九文化區在李立偉（Lars Nittve）館長的努下建構下，菁英團隊的組成素質完整外，其他地區美術館依然還處在「增加客流量」的議題上，遷就結果，符合大眾口味的「流行通俗藝術」變成主流。在香港，同時間由西九文化園區策畫的「充氣藝術（Inflatable Art）」，國際一流藝術家的群展，居然不敵赫夫曼（Florentijn Hofman）的「黃色小鴨」。這隻小鴨讓人錯覺，也是「充氣藝術」作品其中的一件。而小鴨風潮居然席捲全台，成為政治人物討好大眾選民的重要施政之一。

美學啓蒙時代／『只須感知，別判斷（Don't Think, But Look）』

我跟藝術家陳界仁的年紀差不多，他在早期「魂魄暴亂」系列作品的訪談中，提到為什麼製作這一系列黑白、人頭、殘肢、意淫的照片時，提起他的小學記憶。他說他人生中，第一張看到的照片，是學校逼著全班同學，魚貫進入一個會場，觀看文化大革命一堆無名屍漂在江上的照片，這是他創作這系列可怕圖片的緣由。這讓我想到蘇珊・桑塔格（Susan Sontag）《旁觀他人之痛苦

〈Regarding the Pain of Others〉》書裡提到的「透過攝影這媒體，現代生活提供

了無數機會讓人旁觀及利用——他人的苦痛。」16 記憶中，我好像也看過。然而

我當年頑皮不懂事，不像陳界仁的敏感，不覺得這些浮屍可怕。

年紀大了，想了好久對方的名字，真的想不起來，他的名字裡有個「棠」，

姓李，叫李○棠，不是很確定。高一，我們被要求中午需要「午睡」。對於一

個精力旺盛的高中生還真是不容易。他坐在我隔壁，每天午休，我們頭趴在桌

上假寐，口裡背著唐詩宋詞，那段時間，背這些詩詞歌賦，成了午休時很大的樂

趣。李同學精實瘦小，跟我差不多身材，下課放學時，他變身成中興中學的「打

手」，穿著訂製緊身制服，大盤帽扳的像條船，帽裡的圓管，夾著幾管香菸。早

上進校園，教官常常站在入口檢查書包，他是常犯，帽子裡的香菸常被沒收。有

時早上在門口遇到我，會叫住我，幫他帶香菸進學校。

我當年，穿著土氣的校服，戴著粗框學士眼鏡，高度近視，個子瘦小，不會

是檢查的標的物，幾次幫忙，就成了「義氣朋友」。李同學有時會失蹤一小段時

間，他不說我也不問，當做沒發生，繼續背我們的詩詞。有次，他跟我說著李清

照的「尋尋覓覓，冷冷清清…」，談起為何他記得那麼多詩詞，才道出他的父親

擁有文學博士學位，小時候，常常要他背不同的作品。後來，他發現自己的母親

其實是小老婆，開始跟家裡疏遠。雖然，他的父親是跟他們住一起。

李同學升高二時，就沒再出現，而我的中午午休詩詞背誦，「林花謝了春紅，太匆匆，無奈朝來寒雨晚來風…」，獨自一個人，持續了一段時間，成爲我的一種習慣，直到高中畢業。這應該算是我美學課程裡，記憶中最早的階段。

到了大學時期，因爲是重考生，比起同班同學，我的年齡較大，對於同學提出的「郊遊」、「舞會」，那些高一就已經玩過的活動，非常沒興趣。大一，我開始疏離同學，因爲追求時尚，在班上同學中更顯得成熟而不融入。我就像是一個急著出社會的少年，他們卻像是拒絕長大的小飛俠彼得潘（Peter Pan）。

大一有許多共同科目，課程都是一起上，當同學看到我留著耶穌的長髮，穿七分褲，捲著短袖作流行樣，覺得不易親近，看似「怪物」。記得大一投稿校刊，一篇署名「蘆荻」的現代詩，標著企一丙班的名字，許多人都在猜測，企業管理學系的一年級裡，居然有位詩人才子，卻不知是誰，我已經忘記寫了什麼，只記得出社會後，我跟侯吉諒編輯《創世紀》詩刊時，遇見向明、商禽、洛夫時心裡的悸動，像遇見失散多年的親人，夜裡興奮地睡不著覺。

新詩寫作，現在想起來，其實是高中午休背詩詞的一種延續，比起詩詞歌賦

的嚴謹例律，新詩的開闊自由，極容易上手。

我在大一時，父親買了內湖新的公寓，一樓及二樓。我的父親在四歲就失去父親，母親在無力扶養四個小孩的情況下改嫁。對一個南投鄉下長大的孤兒來說，是多麼不容易的事。父親是夜教班畢業，國字認得不多，與不識字的母親，生下兩個早夭小孩後，又生了四個小孩，白手起家。大學那年，我第一次有機會「安排」自己的傢俱，房子在父親的美學下完成，很六○年代的 Art Deco，壁紙、木作、天花板、衣櫃、玄關，這些都在父親以及他的友人建議下完成。當時，覺得很高興，有自己的房間。

直到哥哥結婚，我便搬出主臥室，跟他們住了幾年，一直維持那樣的狀況直到上班後，才在父親的頭期款贊助下，買了第一個房子。我開始可以安排我的居家、隔間、傢俱。記得把家裡弄得很復古的台灣式，台式「八腳床」，台式梳妝台，幾張從茶藝館買來的竹椅。從鹿港委託老師傅製作的大燈籠，讓家裡，都是鎢絲燈泡溫暖的溫度。

寫到這裡，好像我年輕時的美學養成脆弱，沒有實際的理論學術支持，其實也不對。我對古典小說的著迷，從高一就開始。大學不是中文系，卻囫圇吞棗，大量閱讀，常常關心紅學的研究，除了張愛玲當年可以取得的小說，甚至禁書的

「台灣三部曲」與「濁流三部曲」等。

提到「濁流三部曲」，想到一段故事，鍾肇政的女兒鍾雪芬當年在我重考補習班當班導，她當時是師範大學中文系學生，經常手裡拿著不同的世界名著，影響我對於外國古典文學的閱讀。第一次看她讀著很厚的《希臘左巴》，開始好奇她受影響。細節，不記得很清楚，大略是我有潛能，可以多多動筆等建議。知道她父親是作家，好像還曾經把我寫的作品，透過她交給她父親指點過。

不過當年，倒是拉著她，開了一堆很棒地書單給我，內容大都以國外著名古典長中篇小說為主。那時真的很有耐心，在課業壓力下，閱讀厚重的小說。

哲學基礎的建構，來自於一位目前在中央研究院歐美所的研究員何志清，認識他是出社會工作後的事。我是先認識他的妹妹何柏君，一位日本慶應大學畢業回來的同事。有次他來公司找妹妹，之後，他們父母金婚週年慶，柏君出主意，在不讓父母知道的情況下舉辦派對，我幫忙準備，當晚還上台唱歌娛樂親友。那年，他在紐約攻讀博士，我經常跟他通信，在那個網路還沒開始的年代，他不太回我的信，只是一回，就是十幾二十頁手寫的工整稿紙，精彩得可以馬上排版印刷。有次，還把我寫的信，黑白影印後用紅筆做註回應寄回。志清是我人生中重

要的朋友，他的家人在我三十五到四十八歲的生命裡，像家人般經常出現。或者應該說，我經常去他家吃飯，一周有時好幾次。他的父親何既明先生，像我的第二個父親，是一位退休的外科醫生，林天佑醫師的學生，李前總統登輝的摯友，王永慶的好友，與日本政府民間團體關係密切。

有一年，我幫何志清訂了一年份，由陳映真主編的《人間》雜誌，直接郵寄紐約州給他，他很興奮。當期的「台大學生運動」忘記是什麼事件，他回信，說著要「響應」台大學生，索性剃了大光頭，讀著信把我給嚇呆了。我跟他的交流，開啓我哲學的新視野，到現在，如果需要沉靜思考，或是整理思緒，志清是我最好的指導教授。

志清還在念博士學位時，有一次回台灣，一群人要一起過街吃麵，紅綠燈壞了停在紅燈，他抵死不願過馬路。我們沒理會他，一伙人吃完回來，看他還站在馬路另一頭，我們生氣的問他，他居然說：「維根斯坦說：『只須感知，別判斷（Don't Think, But Look）』」17，他為了實踐這句話，餓著肚子，被朋友譏笑的站在馬路邊，被故障的紅綠燈玩弄。志清經常提供書單給我閱讀，偶爾見面，手中都會帶著要送我的新書，他扮演我的私淑良師，自始自終，專一不變。

從今天起，我只為我自己生氣、快樂、流淚、吃苦、受罪

從奧美廣告公司，以及後來的李奧貝納廣告公司，要感謝蕭鏡堂老師幫我打下的行銷基礎。奧美是我的第一個工作，當年剛從國泰建業改為奧美，在忠孝東路四段介於復興北路與延吉街之間，旁邊還有一條廢棄的鐵軌，離華視不遠。公司位於頂樓，我在業務部擔任業務執行（Account Executive，簡稱AE），當年，莊淑芬是業務部協理，因為家裡因素，我沒待多久就離開了。之後，在李奧貝納待了兩年多，爬升到業務經理後，太忙的工作，不高的薪資，看不到遠景，我再度離開了。

當時「獵人頭公司（Head Hunter）」剛引進台灣，我跟一位中文說的很好的法國人見面，他提供三個工作問我意見，我選擇了華納電影公司。那時候，沒人知道什麼叫做「內容提供商（Content Provider）」。我只覺得，這樣的公司，產品那麼多樣與豐富，是個可以提供我許多學習的機會，事實也證明如此。

義大利詩人與電影先驅喬托·卡努杜（Ricciotto Canudo），在建築、音樂、繪畫、雕塑、詩詞、舞蹈這六門藝術之外，將電影作為「第七藝術」。加入華納電影公司之後，證明我後來的工作，跟電影分不開。進入電影界，一個大眾媒體

娛樂事業機構，一開始，負責電影的行銷，經常需面對一些專業的影評人，於是，我開始大量地觀看電影，有系統的從導演、年代、類型下手。當年的「太陽系」，是我週末必去的地方。

有時到半夜才回家。一批批歐洲藝術電影，尤其是法國片、日本的黑白片，專業影評與電影書籍，還跑去上黃建業老師的電影分析課程，累積日後充沛的電影知識。我在年代影視幫邱復生先生工作過兩年，與當年的芭芭拉・羅賓森（Barbara Robinson）一起工作。《悲情城市》我沒趕上，但是，之後的《秋菊打官司》、《活著》都是出自這個團隊。邱先生極富創意，我又有企業知識，相得益彰。之後芭芭拉到香港，投入哥倫比亞亞洲製片部負責人，當年陳國富還在她手下工作。

迪士尼公司旗下的博偉電影公司後來找我創立公司，當年三十五歲，當上總經理。公司剛成立時，只有四名員工，後來慢慢補齊到十二名，公司位於公園路襄陽路口的國泰大樓，窗景面對新公園。當年電影部門與博偉家庭娛樂公司（家用錄影帶）合用一層大約二百五十坪的空間，電影公司還有一間二十二個座位的特別試映室，用於影片未發行前，提供放映讓戲院業者，以及合作廠商、媒體

公關的「先睹為快」機會。

公司一年大約發行十到十五部影片，到了一九九八年之後，開始代理新力旗下的哥倫比亞電影以及三星電影，一年合計影片大約二十五到三十五部不等，所以，大約台灣發行的美國電影中，我們占了一大半，也是從一九九八年之後，因為新力公司的加入，我找了王文華擔任這部門的主管。新力公司的工作繁瑣，如果有新片週五晚上上映，週六、週日均須到辦公室報告前日的票房。

迪士尼公司當時在台灣，除了電影、錄影帶部門，還有迪士尼授權商品部門，位於西華飯店對面的富邦銀行大樓的頂樓，以及迪士尼頻道部門，與電影部門的同棟大樓裡面，之外，尚有人數少的 Disney Mobile 以及出版部。到了二〇〇〇年，公司決定針對美國以外的區塊，成立統合各部門功能的國際部（Walt Disney International），我被指派為迪士尼公司國際部台灣地區董事總經理，管理所有迪士尼公司在台運作。董事總經理的頭銜很大，但是，公司交給我的第一個工作，就是將會計部門統合在一起，由原先二十個人的組織，變成五個人。同時人事、預算開銷控管，全部在一個 SAP 的平台上完成。

以往，出國買機票，各自辦理後結帳。方案後，在平台輸入你的需求，上面老闆同意，第二天機票會在你桌上，採購全部統一在亞洲總部執行。SAP 的推

動是全面性的，每個人都需參與，但是，前提，要有人先知道如何使用。我的首要工作，是讓這二十位會計人員學會如何操作複雜的平台，然後教會其他不同部門的同事，三個月後，二十位會計人員只留下五位人員。我的工作倍數增加，但人員減少。許多的英文報告要處理，每週與洛杉磯總公司的全球「視訊會議」，總是挑在一大早。許多的業務旅行，不停的會議，猜不透明天會發生什麼事情，這些工作，跟我喜歡的電影完全無關。我開始不知道，自己在忙什麼？

五年後，在二〇〇五年十二月三十一日，我正式離開公司。前後在迪士尼，總共十三年，從剛開始的四人公司，到離開時，大約七十位正職員工，年營業額新臺幣十五億。四十七歲決定退休連自己都嚇一跳。記得後面幾年擔任迪士尼公司台灣代表之後，工作開始有壓力，一種不願意承受的壓力，常常反抗它，無法成為我的正向能源。許多的國際會議，在我看來極度無聊，不停地說話開會簡報…好像工作就是做簡報，沒時間真正做事、創造業績。

總經理與部門主管都直接回報總公司，總公司裡業務或行銷部門也直接與台灣業務行銷主管聯絡，作台灣代表的我，只剩下穿著西裝，參加媒體記者會的公關活動。離開行銷業務的主流工作，真不知道自己對公司的價值在哪裡？我決定不再為任何人或公司工作。歷經大約半年的交接，一切都發生了，從二〇〇六年

一月一日，我進入了「無業」的狀態，生活只為我自己。當年，一位聯合報的主任給我過一句話「停下來，才聞得到花香」，感動著。

我告訴自己，以前生氣、快樂、流淚、吃苦、受罪，是為了公司；從今天起，我只為我自己生氣、快樂、流淚、吃苦、受罪。本書中的旅行與見聞，是我退休後十年的累積，跟讀者一起分享。

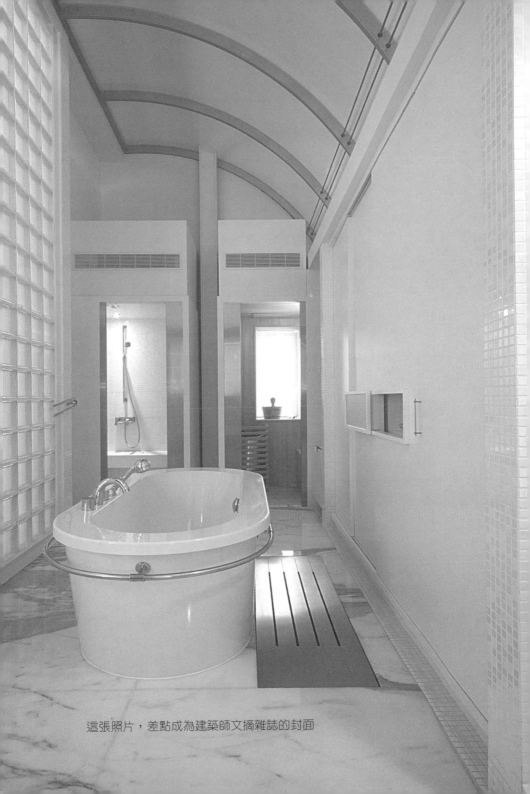

這張照片，差點成為建築師文摘雜誌的封面

造訪各大城市的國立、市立國營美術館，當代藝術中心，私人美術館，以及非營利

機構或另類空間經常成爲我到達一個國際都市必做的行程，透過這些參觀，從開始的一

般觀衆訪客，到後來預先安排與策展人的對話，總會獲得不同的收穫。我開始悠遊在每

個展覽裡，策展裡的細節，藝術家的選擇與合作，藝術品與藝術品間的對話，預算安

排，前置時間，許多不會公布的訊息，在對話裡出現。每個美術館機構裡的組織建構，

私人與國立美術館差異與風格都會慢慢呈現。歐美地區美術館成立歷史久遠，有些更長

達好幾百年，這些經驗累積，值得亞洲國家借鏡。在亞洲，日本的美術館策展專業度

高，美術館典藏與策展歷史較其他地區久遠，也常常是我關注的對象。

接下來的這章節，以日本、美國、以及歐洲專業當代藝術中心美術館爲對象，整理

出每個城市裡，重要的藝術展覽機構，有些號稱美術館者，有豐富的館藏；藝術中心類

別，則可稱爲該城市重要的當代藝術展覽空間，一般藝術家被邀請能進入展覽項目者，

都是優良，能見度高，在學術上得到認同的藝術家。大體而言，成名藝術家，因爲論述

豐富，作品質量平均，較容易受到美術館關注，會以群展，或是個展方式出現；而年輕

藝術家，或是還在嘗試實驗某些想法或項目的藝術家，會出現在藝術中心類與非盈利機

構。所以，如果我的目的，是尋找新想法的藝術家，我會往藝術中心類的場域中尋找。

閱讀美術館或藝術中心過往的歷史，可以找到該機構的特質，希望經營的方向與道

路。一般旅客拜訪美術館，只看當期展覽，有時候很可惜，因爲看不到該館的歷史軌

跡，我總是覺得，整理這些資料，其實很重要。

章・叁／
在當代藝術場域中的尋找／閱讀與對話

閱讀日本當代藝術

東京都美術館

　　東京都美術館（Museum of Contemporary Art Tokyo，簡稱ＭＯＴ）為東京都現代美術館前身，位於上野公園，在日本東京都江東區，古江戶時代的三好區，離都營捷運清澄白河站，走路大約需要十二分鐘。東京都美術館在我二〇一四年九月路過上野公園時還在整修。東京都當代美術館位於一個大公園旁邊，當地有名的「抬神轎」慶典，成為東京夏天重要的慶典活動，每個小區裡的活動神壇會在八月「遊行」各個巷弄保佑村民。江戶地區出產有名的深川釜匠飯，漁夫在江邊捕到蚌，在船上烹煮的簡易漁夫料理，一種蚌肉炊飯。如果自己搭都營地鐵前往，在清澄白河站出口，依照出口的指示地圖，往後方巷弄走，會看到幾間以蚌肉為主的小食館。

東京都當代美術館成立於一九九五年，當年因為收藏作品數量增加，得以另覓新址，館內共三層樓層由建築師柳澤孝彥（Takahiko Yanagisawa）設計，這是目前在日本單一建築體裡面，最大的美術館。柳澤的建築，以結合東西方意境聞名。大樓的入口和前方的水池，看出其用心。高挑的展間，給當代藝術最好的空間。兩層樓的館藏展覽場地，是日本最大的當代收藏展覽空間。館藏作品約五千件，都是從東京都美術館接收來的收藏，藏品有系統地代表著日本當代到近代藝術作品。

一樓挑高的中庭畫廊（Atrium Project）作品成列時間長達一年，地下室的藝術藏書高達十萬冊。我在TWS駐村期間，經常騎腳踏車從住處出發，不到十分鐘就到ＭＯＴ，可以待在圖書館裡閱讀找資料，需要列印時他們也提供服務。

該美術館也曾遭到詬病，首先花了近日幣六億元，購買了一張美國普普藝術畫家羅伊・李奇登斯坦（Roy Lichtenstein）的油畫，過高的收藏價，讓美術館好幾年沒有典藏預算。二〇〇六年長谷川祐子的加入，該年預算提升到八千萬日圓，同時開始日本當代收藏，進入極佳的歐美以及亞洲當代藝術收藏的狀況。

另一個被議論的，則是巨大的美術館，展覽空間卻不大，許多建築花費在外部花園水池上，過高的天花板讓一些作品（像是繪畫）不見得容易陳列。開館

後，由於地點緣故，經常無法創下高的參觀人次，這也是美術館的隱憂。

東京都當代美術館將屆二十週年，也將步入修繕期，預計二○一六年起休館一年。ＭＯＴ享譽國際，主要來自首席策展人長谷川祐子，這位日本當代重要的策展人，她帶領策劃的展覽無數，原先服務於21世紀金澤美術館（21st Century Museum of Contemporary Art, Kanazawa），ＭＯＴ因為她，成為國際當代重要的美術館。

東京森美術館

森建設公司（Mori Company）在東京市，是僅次於三井建設與大林建設的第三大建設公司，前兩家建設公司擁有悠久的歷史，森建設公司，算是年輕的公司。在二十世紀末期拿到六本木之丘這塊市中心土地時，董事長森稔（Mori Minoru）與夫人森佳子決定要將這個區塊，開發成文化與創意的區域，於是在整個區塊的最高的中心大樓頂樓，創辦一間美術館，「從東京每個角落都可以看得到的森美術館的想法」就產生了。

森美術館（Mori Art Museum, Tokyo）決定要展示全世界最好的當代藝術與建築，成為美術館的經營指針。在二○○一年，森美術館開館的館長大衛・艾略

191　閱讀日本當代藝術

特（David Elliot），任期五年（2001-2006），建立極佳的亞洲當代藝術典藏，對一個新美術館著實不易。英國出生的大衛，目前與女友居住在柏林，是活躍的獨立策展人，擔任過牛津現代美術館（Modern Art Oxford）館長五年，也是大英國協藝術諮詢委員會委員、CIMAM 的主席，也在倫敦的 Hayward Gallery 策展。當年的重要展覽《藝術與力量（Art and Power）》巡迴歐洲各個大城市，他的論述收錄在一本《歷史的今天（History Today）》裡面。

之後，他策劃二〇一〇年雪梨雙年展、二〇一二年紐約日本基金會的展覽《Bye Bye Kitty》被媒體選為當年最好的展覽之一。大衛在草創時期，建立許多重要美術館機制，記得當年的 Bill Viola 個展，光是隔間費用，就超過美金一百萬元。策展團隊、公共藝術與教育等與和當代社群的互動，都有極好的架構。

大衛著重在亞洲當代藝術、設計與建築上，隨著組織的建構、人員的招募，森美術館躍然成為亞洲最受矚目的當代私人美術館。大衛在二〇〇六年離開森美術館，目前依然擔任美術館董事。從二〇〇六年後，南條史生接任館長至今。森建設公司集團的董事長在二〇一二年心臟病過世，而美術館的董事長，從開館到現在，都是由妻子森里子兼任。

沒有畫布的當代藝術展覽／森美術館三年展／六本木交叉口展覽

東京六本木之丘的森美術館每三年舉辦一次的《六本木交叉口展覽（Roppongi Crossing）》，二○一○年邁入第三屆，邀請外界兩位獨立策展人窪田研二（Kubota Kenji）與木下智惠子（Kinoshita Chieko），搭配美術館策展人近藤健一（Kondo Kenichi）共同規劃，展覽主題訂為「藝術的可能性？（Can There Be Art？）」回顧這幾年來從各個城市冒出來無盡的雙年展、三年展現象，以及二十一世紀始，拍賣公司在數量上的崛起，藝術品價格新高、滿天叫價的情況，緊接著延續到金融海嘯的出現，對於藝術市場的重擊⋯，策展人試圖提出這樣一個重要的問題──到底藝術的本質為何？而藝術所該扮演的角色又是什麼？在討論中，八○年代成軍於京都的 Dumb Type 藝術團體之一的成員古橋悌二（Teiji Furuhashi），他提出的「藝術的可能性？（Can There Be Art？）」就這樣成為第三屆的主題。

事實上，藝術的形式於二○一五年在世界各地，吵得火熱。滿五十週年的古根漢美術館推出 Tino Sehgal 兩件作品。以表演藝術聞名的德英混血藝術家 Sehgal 二○○五年在威尼斯雙年展德國館推出名為《這是當代（This Is So

193　閱讀日本當代藝術

Contemporary）》的作品時，引發許多爭議。藝術家僅聘請幾位表演者在德國館內唱著「當代」兩字，沒有畫布、沒有裝置、沒有照片或影像，不准記錄、拍照或錄影，這就是他藝術的形式！當 MOMA 在一年多前決定收藏他的作品時，著實讓一群館內負責收藏管理的專業人士大傷腦筋。六本木交叉口展覽，策展人勇敢地丟出了上述的議題，同時邀請幾位藝術家，以不同的形式詮釋主題，讓整個展覽，充滿具有時代性的年輕氣息，整個展覽裡面，看不到一件油畫畫布的作品！

關西藝術家大集合

日本當代藝術其實東西相互對立、發展，造就不同藝術家的表現與性格。大體上，以東京為首的關東，媒體的鎂光燈，畫廊、美術館資源的匯集，造就國際觀、接近市場、務實的藝術家。而以京都為首的關西、京都、大阪與神戶選擇傳統，堅持學術路線，經常受到雙年展的青睞。

這次策展人之一的木下來自關西，又來自學院，她推薦來自關西的幾位藝術家，質量兼具，讓觀者耳目一新。例如參展的藝術家團體 Contact Gonzo，成立於二〇〇六年，起初由兩位舞者組成，現在每場表演都固定約有四個人。二〇〇

六年首度發表於大阪公園的第一場表演，初看像是一場雙人格鬥，其實他們要努力探討的，是人與人身體接觸、推擠後所產生的連鎖反應，以及兩人對彼此的信任關係。

他們早期的藝術創作形式除了表演外，也將影像放在 YouTube 供人下載，同時挑戰舊有的收藏與市場概念。藝術家在山上、捷運站、商場裡的表演再加入後製影像、裝置後，成了完整的形式。Contact Gonzo 的團體名稱代表的是「痛苦的哲學觀以及碰觸的技巧」，雖然其行為演出不是格鬥，看起來是四個人的碰觸，但在踢、推、打、擊後，加上觀眾的鼓譟，極容易失控見血。

在六本木進行的一連串演出，開展日時擠進零點三十分的午夜場，那天剛好有二十四小時的藝術活動，森美術館開放整晚，震耳的高分貝搖滾，現場成堆的竹竿斜放牆邊，下方擺放幾台螢幕。放映之前的表演。四人進場時，一人戴著黑布袋坐在輪椅上，被其他人推入場內，然後長達三十多分鐘的推擠、打踢接續出現，斜靠的竹竿被當成道具，有一人奮力踏上竹竿後，透過地心引力與反作用力，將力量集中在腳上擊中另一人；有時，又會有突來的一巴掌，用力地擊中另一人臉上，場上張力十足、一連串地攻擊與還擊演出，讓在台下的觀眾血脈賁張、連番叫好。

另一個參展的六人藝術團體「Chim↗Pom」近兩年密集地於日本媒體曝光。舉凡他們在廣島的上空，沒有預警地在天空以飛機的拖煙寫上日文的「閃光」字樣的作品，讓當地人聯想到核爆，驚動當地的政府機關。其二〇〇六年的《超級鼠》在原宿動用許多團體滿街抓老鼠，然後把老鼠作成標本，漆成黃色，像日本電視卡通的皮卡丘，挑戰嚴謹保守的日本社會，引發大眾對於城市老鼠「免疫」於毒鼠藥丸的關注，變成社會議題。

而此次的展覽作品，是其完成於二〇〇九年的《當人類真好（Good To Be Human）》系列作品的延續，作品探討人類的暴飲暴食，以及全球的飢荒與糧食問題。六個人當中的一名成員稻岡求（Motomu Inaola）在一場畫廊派對後，發現食物浪費的情形嚴重。他們將派對現場移植到展覽會場，一些例如「藝術存在派對裡」的論述，在此被提出。現場並展出藝術家稻岡求裸身打坐的照片。

照片中的他絕食靜坐，如同變身體菩薩坐在一堆被浪費的食物模型前面，無疑產生了極大的視覺衝突，突顯了稻岡企圖呈現的議題論述。「Rogues' Gallery」兩人小組，濱地靖彥（Yasuhiko Hamachi）與中瀨由央（Yuki Nakase）組成，來自大阪，執行《夜間城市汽車巡行》表演時每次邀請兩位觀眾，坐上一輛藝術家改裝後加裝聲音擴大器與音響的雪鐵龍黑色跑車，藝術家一人掌管駕

駛，另一人坐在旁邊主控聲音，帶領觀者參與一場結合音樂以及實體汽車巡航的表演。車體行走的路線，出發前約兩週的詳細規劃，透過擴大器、音響，參加者可實際感受車內的巨大引擎聲、音樂聲、五光十色的城市夜景。車外道路景觀的變化，以及車內車體的震動，彷彿參與一場震耳欲聾的搖滾派對，一趟「夜遊車河」音樂之旅。

參與表演採預約制，我有幸在天氣不錯的時間，搭上了這輛車，從大阪出發，到神戶，然後回到大阪。結束後，跟他們喝茶，知道兩位是藝術大學畢業，一直堅持這樣的創作方式已經十年，執行了六百多場。二〇〇六至二〇〇七年他們的《汽油、音樂與航行，日本橫斷》引起外界的關注。至今他們的「夜間遊車河」的旅程遍布全日本，而因為他們多在行動中使用電子音樂，被稱為「電音類行動藝術家」。

以政治為訴求的創作題材

除了不同形式、前衛的藝術表現，展覽中的作品也特別突顯了一直以來未被策展人重視的日本社會政治議題，例如活躍於國際的森村泰昌（Morimura Yasumasa），選擇以錄影為媒材，呈現一件雙投影的作品《獨裁者》。在作品中

他假扮成卓別林，同時，又以卓別林的身分扮演希特勒，雙投影銀幕出現黑白與彩色雙畫面。當黑白銀幕放映時，彩色的銀幕播放時，黑白則定格。森村的表演出神入化，黑白銀幕上顯示的演講，忽德忽日，盡是讓人聽不懂、無意義的語言。彩色畫面上則特別以英語字幕說明二十一世紀對獨裁者的定義，嚴肅但又好笑地嘲謔政治。

以刺繡為媒材的青山悟（Aoyama Satoru）透過繁複地刺繡手法，完成以社會主義大師、英國藝術與工藝運動的創始者莫里斯（William Morris）形象為主的作品。展場裡，漆黑的房間襯著金、銀絲線的閃亮光澤。

以創作一系列名人鏡片與簽名作品（佛洛依德當年的鏡片及放大的榮格簽名手稿）揚名海外的米田知子（Tomoko Yoneda），花時間研究歷史與現在衝突的地點，然後以照片形式呈現。這次她選擇一間曾是韓國政治監獄的場景（後來該建築就是現在南韓國家美術館ＭＭＣＡ），現場一面面牆上的彩色照片呈現詭謔、幽暗、密不通風的氣氛，讓人喘不過氣。

照屋勇賢（Yuken Teruya）則以隨手可得的麥當勞紙袋，雕刻成樹林景致，並在展覽入口，掛了一面日本國旗。藝術家特意把日本國旗放成顛倒的形式，以此來嘲諷日本政治。

Dumb Type 這個藝術團體在一九八四年成立於京都，最初由一群藝術大學的藝術家組成，透過團體合作表演，對音樂、舞蹈、戲劇、電影、建築、設計等提出自己的見解。組織裡沒有階級，每個人都平等。在那個高科技以及消費主義抬頭的年代，他們探討愛滋與性、生與死、記憶與回憶⋯⋯都很膾炙人口。藉由過往記錄表演的影片裝置陳列，呈現團體共同合作成果。此次展覽中放映的是他們一九九四年的作品《愛人》、《S / N》，以及一九九九年的《備忘錄》裡出現的語錄集。

高領格（Tadasu Takamine）活躍於國際藝術圈已久，也是 Dumb Type 的一員，妻子是韓國裔，二〇〇四年的作品《Baby Insa-Dong》也在展覽作品之列，此作探討韓裔人士在日本定居的狀況。在日本有不少的韓裔居民，他丟出的社會議題，吸引極多討論，作品以照相以及錄像為主，記錄他與妻子真實與魔幻想像的婚禮。

另一吸引人目光的，是被稱為音樂雕刻家的宇治野宗輝（UJINO）的作品，收集世界各地與音源相關的物件，集合重組。他相信最好的重複音源來自當物件被放棄使用時。汽車、黑膠唱盤、電源線等物件，都是他創作的媒材。

策展人也企圖平反一向不被藝術界特別重視的街頭藝術，在此展中特別找了

幾位街頭塗鴉藝術家參與。塗鴉雙人組「HITOTZUKI」活躍日本街頭十多年，以繪製街頭塗鴉為主，內容顏色強烈、線條柔軟。另一個塗鴉藝術家沒有名字，以符號「ㄥ」當作識別，收集許多物件，呈現自己眼中的特別世界。裝置作品裡以電視播放之前做過的塗鴉，以及一個簡單的油燈。

這展覽中，來自日本各地的藝術家，提出藝術如何打動人心的創作根源。藝術如何結合行動主義，以及藝術的可能性，令人格外有所感觸與感動。曾經有朋友問我，「為什麼現在的當代藝術，總是讓人看不懂？」其實，好的當代藝術家，可以看到未來的藝術形式，同時提前反應出來。如果回到梵谷的年代，第一次看到他的作品，那個時候的人們，不也難以體會他的創作？!但是現在，大家都知道他的創作根源。相同地，當代藝術代表的是未來。所以，坊間的拍賣會，充斥著所謂「架上作品」。但我深信，藏家更該思考「藝術的可能性」，千萬不要只收藏油畫。多參加雙年展類的活動，別在乎藝術的形式。不是只有油畫，才叫做藝術品！

原美術館

原美術館（Hara Museum）是日本歷史最久的私人當代美術館，坐落在品川

站附近。如果搭山手線，高輪站出口，先過馬路，然後左轉，順著上坡路直走，經過三菱關東閣後，往前遇到「御殿山交番前」路口左轉，再直走一百公尺，美術館就在右手邊。高輪站出口到美術館步行大約十五分鐘，整個區叫作御殿山，比起品川車站附近，這裡地勢較高，都是高級別墅型矮房子。

美術館建築在一九三八年完成，由渡邊仁（Watanabe Jin）所規劃，他當年設計了東京國立博物館以及銀座的和光百貨。當年，是原邦造私人宅院，二次世界大戰後，被美軍接手，成爲了麥克·阿瑟的私人住宅，美軍撤退後，才交回給原俊夫（Toshio Hara）。一九七九年，將其改爲私人美術館，同時，對外開放。

一九八八年，美術館所屬的基金會在群馬縣澀川市建造了另一個空間。到二○○八年，該空間又擴建，以收藏東亞古藝術爲主，是開放的收藏空間，提供學者與研究人員可以作研究使用。二○一○年，爲日本雜誌票選最受歡迎的美術館的第一名。

美術館每年舉辦大約五至六個展覽，以國際藝術家爲主。館內有一部分永久陳列的收藏品，包括森村泰昌的兩件作品。一件利用一樓的廁所間改成裝置作品，森村泰昌的人模，坐在馬桶上面。另一件在入口處，捐款投幣進投幣孔，會出現聲音。

陳列。佐藤允（Sato Ataru）的裝置作品在二樓一間儲藏室，施工到一半的空間裡，地上一塊黑色大理石上有一朵盛開美麗的茶花。

奈良美智的《從A到Z》、宮島達男的《時間倒數》在一間全黑的小房間裡

以目前日本私人收藏中，美術館的典藏應該僅次於直島美術館的武福先生。

美術館的館藏極為豐富，只可惜沒有對外開放，館藏清單在網站上有條列，

一九八九年，原美術館一個《來自台北的消息（Message from Taipei）》群展，包括吳天章、莊普、蘇旺伸、盧明德、郭振昌、張永村⋯⋯等在內有十四位藝術家，堪稱是第一次台灣當代藝術家真正進入日本美術館的大展覽。之後，原美術館收藏了張永村以及郭振昌的作品。

原俊夫（Hara Toshio），接近八十歲，卻經常看到他出現在國際藝術活動的開幕。例如威尼斯、文件大展、以及橫檳雙年展。他是個對藝術懷抱熱誠的前輩，在日本藝術界非常受到敬重。我跟原先生見過很多次面，但是，他個性拘謹安靜，沒機會互動，直到二〇一五年十一月CIMAM年會在東京舉行，最後一晚的晚宴，我們坐同一桌，他的女性友人問南條先生幾歲？南條反問她，「妳覺得我幾歲？」她促狹地把問題拿來詢問原俊夫先生，原先生很認真的想了一下，然後說「七十歲」，笑翻在場所有的賓客。

二〇一二年，英國泰特美術館亞洲典藏委員，決定去東京五天。其中一晚，由原俊夫作東宴請我們。我們先參觀原美術館的展覽，之後，從密道連結到後面的一棟大樓，他說，這棟大樓是由森建設興建，而土地當年是他的。目前大樓的一樓是高級餐廳，我們享用了和牛以及日本清酒，很難忘的一晚。當晚，他提到當年二戰後，美術館被美軍徵用的過程。

東京上野公園是個文化聚落

　　接下來，想介紹日本境內的「國立（National）」國家級美術館，分布在東京市、大阪市，以及京都市區。東京市區位於上野公園裡面的東京國立美術館（Tokyo National Museum）及國立科學博物館（National Museum of Natural and Science）；中城附近的國立新美術館（The National Art Center, Tokyo）、皇宮附近的國立東京近代美術館（National Museum of Modern Art, Tokyo, MOMAT）。在京都市區的京都國立博物館（Kyoto National Museum），國立京都近代美術館（National Museum of Modern Art, Kyoto, MOMAK）。大阪市的國立國際美術館（National Museum of Art, Osaka, NMAO）。除了以上這幾個大城市之外，還有以佛教文物為展覽收藏的奈良國立博物館（National Nara Museum）及位於福岡

縣太宰府市的九州國立美術館（Kyushu National Museum）。

東京上野公園是個文化聚落，除了正在整修的東京都美術館之外，公園內羅列大小重要建築。除了美術館，還有東京藝術大學，這是東京最重要的文化園區。東京國立美術館分成幾個不同的館，只要過過JR站，左邊是正在整修的東京都美術館，往前東京國立美術館就在眼前。主館以日本古文物為主，建築師渡邊仁設計，一九三八年建成開放。東洋館以亞洲為主的古文物，故宮文物就在這裡展出，建築物由谷口吉郎設計。平成館以特展為主，一九九九年完工。東京國立美術館收藏品共十一萬四千多件古文物，堪稱日本最重要的收藏。另外就是，在上野公園動物園旁的國立西洋美術館（National Museum of Western Art, NMWA）。

國立西洋美術館

提出「在日本需要有間西洋美術館」的是松方幸次郎（1865-1950, Matsukata Kojiro），一位非常傳奇的企業家。國立西洋美術館（National Museum of Western Art, NMWA）在一九五九年六月十日開幕時，他已經過世。他畢生用盡各種方式收藏西洋藝術，希望日本人可以不出國，在國內看到這些重要的西洋藝

術品。

松方的曾祖父，是明治時期重要的財務大臣，美國大學畢業後回日本，擔任川崎造船廠的廠長。早年事業的成功，讓松方得以進入收藏的世界。初期的收藏大多是來自巴黎的繪畫、雕塑、裝飾藝術……等。目前在國立西洋美術館的入口，羅丹的《沉思者》，以及《地獄門》，是從他收藏的原件翻製而成。他是莫內非常好的朋友，莫內曾跟他說，他可以購買在畫室裡看到的任何作品，當時莫內在巴黎已經是個大師級藝術家。那次，松方買了十四件莫內的油畫。

另一位英國藝術家布朗溫（Frank Brangwyn）幫他增加他的收藏，還幫他設計了「純屬愉悅皇宮（Palace Sheer Pleasure）」，作為將來在東京成立美術館的模型。二次大戰時，他的作品大都在倫敦以及法國，原先他計劃運回東京，但日本政府當年針對進口品，須扣列百分之二百的稅金！經過二戰，留在英法的許多作品都毀壞了。松方幸次郎擁有的梵谷、莫內的荷花、塞尚的風景……等十四件價值連城的畫作，在二次世界大戰時留在倫敦，戰後作品差點被歸回法國，經過許多努力，最後才跟其他三百七十件作品回到日本，目前成為國立西洋美術館的重要藏品。

美術館的主建築設計，由瑞士的勒·柯比意（1887-1965, Le Corbusier）負

責，這是柯比意在遠東唯一的一棟建築作品。當年法國政府堅持日本必須用法國建築師的設計以展示法國大師的藝術品，否則這批作品無法回到日本，這在今日看來⋯成了一個「美麗的要脅」。當時柯比意要求他的三位學生負責規劃細節、監工，他們分別是前川國男（Kunio Maekawa）、坂倉準三（Junzo Sakakura），以及吉阪隆正（Takamasa Yoshizaka）。

國立西洋美術館在一九六三年的《夏卡爾回顧展》，結合四百五十件作品，邀請來自十五個國家，包括八件從前蘇聯來的作品，讓美術館在策展、研究、文件收集及修復⋯等功能上，深受國際藝術圈注意。美術館每年都增加收藏，目前大約有四千五百件從十四世紀到二十世紀作品。

國立東京近代美術館

位於東京皇宮旁的國立東京近代美術館（National Museum of Modern Art, Tokyo, MOMAT）館藏豐富，成立於一九五二年，首任建築師為前川國男，被稱為日本第一個國立美術館。當時美術館屬於教育部管轄，舊址原先是日活公司18的總部，當年因為來自民間的許多「需要美術館展示當代作品」的浪聲不斷，因此那時的董事會董事石橋正二郎（Shojiro Ishibashi）19決定捐贈一棟大樓給美術

館使用，委託擔綱紐約 MOMA 建築師谷口吉生（Yoshio Taniguchi）的父親谷口吉郎（Yoshiro Taniguchi）設計。

美術館在一九六九年六月開幕。三十年之後，美術館面臨老舊問題。這時，政府部門與大眾想法一致，意圖拆掉重建，修復費用預估近十五億日幣。但是，目前還在董事會的石橋後代，堅持要保留舊建築。二年半後，美術館重新開幕。館內收藏有從明治時代的有名藝術家以降，到日本當代藝術家作品，以及西方藝術家的版畫作品。

明治時期重要的收藏，來自松方幸次郎。他收藏的明治時期浮世繪，曾在一九二五年時巡迴全日本造成極大的轟動，可以說是日本的第一人。他收藏的八百件浮世繪，目前是 MOMAT 極為重要的收藏。

我每次去美術館，都在看完展覽後，走上頂樓，點一杯咖啡，看著建築物前的皇宮運河，以及兩旁的櫻花樹，像自己的祕密花園。

京都國立博物館

京都市區古建築繁多，京都國立博物館（Kyoto National Museum）在一八九七年五月開幕，現由國立文化財機構負責運作，位於三十三間堂附近，主要展示

平安時代（794-1185）以及江戶時代（1603-1867）的京都文化藝術品。每年會有二至三個特別展覽，同時也擔負文化藝術品的研究與推廣、修復等工作。當年建築設計由建築師片山東熊負責，原先規劃爲三層樓建築。但是，動土前的一個大地震，讓設計修改爲一層樓。開館時稱爲「帝國京都博物館」，後來又改爲「恩賜京都博物館」。一九五二年納入京都市管轄，直到二〇〇七年才納入國家級的國立文化財機構負責運作。

博物館的藏品非常豐富，最早以典藏京都一帶寺廟與神社保存之歷史文物爲主，目前藏品大約有一萬兩千件。有趣的是，因爲京都廟宇年代久遠，內部沒有保溼恆溫功能，這些重要繪畫古物，很多都存放在博物館的倉庫中。

國立京都近代美術館

一九六三年三月一日，京都市府將原本當作縣府產業博覽會使用、位於平安神宮附近的一棟舊建築重新整理後，提供給東京國立近代美術館作爲第二館使用，到一九六七年正式改名 MoMAK。十七年後，舊大樓整個拆掉，新大樓也是目前的大樓，由日本第二位普利克茲建築獎得主槇文彥（Fumihiko Maki）20 負責設計。一九八六年十月重新開幕，淺灰色的外觀、簡單的水平或垂直線條、水泥

與玻璃材料，構建理想的展示空間。在四樓的休息區，可以看到平安神社前方巨大的橘紅色大鳥居，佇立在窗戶外面。

美術館（National Museum of Modern Art, Kyoto, MoMAK）作為國立機構，致力於收藏保存與二十世紀日本藝術有關聯、及同時期的其他國際藝術作品。特別是京都藝術團體或關西藝術界重要藝術事件，例如京都學派的日本繪畫。美術館藏品豐富，舉凡日本藝術家創作的東洋水墨畫作（Nihonga）、西洋畫作（Yoga）、印刷版畫、雕刻、手工藝品（陶瓷、紡織、金屬、木製竹器、漆器與珠寶）以及攝影作品⋯等藏品，館內同時典藏出色的近代日本藝術品和近代、當代歐美藝術家作品。

我在二〇一〇年拜訪該館，當時的首席策展人河本信治（Shinji Kohmoto），是第一屆橫濱三年展的四位策展人之一，及二〇一五年（原本由長谷川祐子負責，後來換人）京都文化祭策展人。記得老先生來迎接我，同時導覽他在美術館退休前的最後一個展覽，叫作《無法分類（Unclassified）》。他將一生工作的館藏作品中「無法被歸類的品項」，特別拉出來所做的展覽，非常有趣。

這位法文流利、英文普通的資深策展人，透過這個展覽，展現他對美術館館

青森縣立美術館，奈良美智戶外作品（**Photo by Yamamoto Tadasu**）

藏作品了解的程度。

國立國際美術館

國立國際美術館（National Museum of Art, Osaka, NMAO）位於大阪市北區中之島，旁邊臨著堂島川，全年入場人數高達一百九十七萬人次，是日本國立美術館中最多的。美術館成立於一九七七年，舊館位於大阪府吹田市的萬博紀念公園，原是萬國博覽會的展館。舊館設施不敷使用，尤其美術館倉儲問題，於是在二○○四年搬到現址，由阿根廷建築師西薩・佩里（Cesar Pelli）21設計，是一棟地下三樓、地上一樓的「地中」建築物，緊鄰科學博物館，平面外型像是朝著天空和大地延伸的竹子。這個標誌是由早川良雄（Hayakawa Yoshio）設計，暗示對現代藝術發展的期待，創造人與藝術的交流空間。

許多人一開始以為以設計摩天大廈聞名的西薩出手，應該是一棟很高的建築物，結果…卻是「看不見的建築」。西薩表示，這是他設計的建築作品中，最容易被看到的，形狀像是在風中飄動的蘆葦。

館藏作品以二戰後時期日本及國際當代作品為主。戰前藝術，有所謂的近代作品如塞尚、畢卡索、馬克斯・恩斯特、國吉岡雄與旅法的日本重要畫家藤田嗣

治（Leonard Tsuguhara Foujita）作品。每年增加的館藏包括國際藝術家，以及日本當代收藏，極為豐富。

第一次拜訪國際美術館，應該是二〇一〇年上半年，日本朋友帶我過去的。當時館長是建畠哲（Akira Tatehata），在不同國際場合見過幾次面。二〇一〇光州雙年展，他擔任評審團代表。在去光州的飛機上也遇到他。聽朋友說，建畠哲寫詩，得過大獎，也是拳擊員。看完展覽後，我跟朋友直接進入他的辦公室，裡面堆在地上的書多到嚇人。他在辦公室抽菸，所以味道不好，但可以看出，他閱讀許多書籍。他在裡面接待我們。美術館下了班之後，跟他從後門離開美術館。二〇一一年，再在東京藝博會見到他時，他給我新的名片，解釋已從美術館退休，在京都市立藝術大學擔任校長。

館裡展覽組組長植松由佳（Yuka Uematsu）是位相當活躍的年輕策展人，我透過片岡眞實認識她。之後，她策劃二〇一一年威尼斯雙年展的日本館「束芋個展」，開幕當天特別前往道賀，她讓國際當代藝術圈看到了她的實力。二〇一三年她在美術館策劃的一個亞洲年輕藝術家影像展「我們看到的（What We See）」，包含史提夫・麥昆（Steve McQueen）、澤拓（Hiraki Sawa）、饒加恩與杜佩斯在內的十位藝術家聯展，是個極有膽識、成功的展覽。

植松由佳常常來台北，對於台灣當代藝術生態很瞭解。鳳甲美術館的年度錄像展覽有一年由鄭慧華主持，我介紹了植松由佳。聽說那次當評審辛苦，每天看許多作品，她不但參與全程，結束後又跟大家全島旅行，極為投入。下筆前幾個星期，她突然來電說在台北，下午回去，想見面。我帶著她去新中街吃台灣小吃，然後在誠品行旅喝咖啡，之後送她回酒店。短短見面，像老朋友。二○一三年在我策劃堂島川雙年展時，經常請教她。我們在藝術裡交往，談的說的都是藝術，彼此學習、彼此增長見識。

回到東京，有幾間重要美術館以及另類空間，需要一一介紹。

和多利當代藝術館

和多利當代藝術館（Watari Museum of Contemporary Art）的 Watari 又稱 Watarium，位於澀谷，銀座線外苑前駅出口不遠，從熱鬧的表參道走來，大約十五分鐘路程。成立於一九九○年，由瑞士建築師馬利歐·坡塔（Mario Botta）設計，三角形銀色外觀，主要展廳在二樓，四樓有一個小通道，得以鳥瞰三樓展廳。一樓整個作為美術館商店使用，名稱「On Sunday」由各地收集來藝術相關產品在一樓販售。地下室有小間的咖啡廳和與藝術設計有關的有趣書店。雖然開

幕時間不長，但展覽鎖定成名的國際藝術家及日本成名藝術家。這是個私人美術館，館址原是美術館擁有者的住家，利用原先土地興建了美術館。幾個重要個展都留下許多好評，例如楊・法布爾（Jan Fabre）、卡里（Mike Kelley）、白南準（Nam June Paik）…等。

東京都寫眞美術館

　　東京都寫眞美術館（Tokyo Metropolitan Museum of Photography）成立於一九九〇年，該館是以攝影爲主的市立美術館，原位於惠比壽ＪＲ出口，沿著 Sky Walk 約十五分鐘路程，在惠比壽花園廣場裡。一九九五年搬到現址，二〇一四年休館整修，二年後重新開幕。入口處三件大型黑白照片，卡邦（Robert Capa）的《諾曼第戰爭》、杜瓦諾（Robert Doisneau）《市政廳前之吻》，以及植田正治（Shoji Ueda）的《愛妻與沙丘風景》，宣示著寫眞館的路線。

　　在亞洲國家中，日本的攝影，從紀實影像到當代攝影，日本藝術家在該領域總是成績斐然。東京都寫眞美術館是唯一政府運作管理的攝影類美術館，一樓入口的背面，一間大約一百個座位的放映室。二樓、三樓展廳空間非常大，經常要隔成許多小間畫廊。

我每次東京旅行，都會拜會寫眞館。森村泰昌的個展，各時期作品，以及後期的錄像作品，堪稱森村泰昌最好的展覽。費歐娜・譚（Fiona Tan）個展，包括了一樓電影院播放長達一小時的兩支長片。

日本攝影界包含幾個攝影大獎，藝術家大都是男性，只有寫眞館館長福原義春（Yoshiharu Fukuhara）與策展人爲女性。美術館二〇一四年閉館的酒會，我剛好在現場，清一色男性會社的結構。美術館二〇一五年開始整修，預計二〇一六年八月正式開放，設計師爲杉本博司（Hiroshi Sugimoto），我看過幾個杉本大師的空間設計，十分期待。

東京都寫眞美術館典藏的攝影作品非常多，從國外知名攝影師到國內攝影……涵蓋範圍非常廣，我常在其他東京美術館展場作品明細中，看到來自寫眞美術館的借出者。二〇〇八年以前，美術館並沒出版過任何目錄，唯有一本名爲《三百二十八位日本出色攝影師（328 Outstanding Japanese Photographers）》宣示館藏作品的豐富性。四樓的圖書館從二〇一〇年起，可自由出入不必付費，藏書大約十萬本。

東京歌劇院畫廊

選在一九九九年九月九日開幕的東京歌劇院畫廊（Tokyo Opera City Gallery），坐落在東京都歌劇城（Opera City）的同一棟商業大樓裡，緊鄰賣場，以及東京歌劇院音樂廳與演奏廳。位於市區，在地鐵新宿線初台站附近，搭計程車的話，離東京都廳不是很遠。美術館擁有大的空間展示作品和館內的收藏，空間僅次於森美術館的私人大展場，兩層展廳。雖然成立時間不久，創辦人寺田耕太郎（Terada Kotaro），加上下一輩的收藏和有心人士的捐贈，總收藏大約有兩千五百件作品，以日本藝術家為主。

二○一四年從一位低調、重要的日本藏家石川先生收藏（Ishikawa Collection）中選出十位藝術家，以《幸福會找上我？（Will Happiness Find Me ?）》為題的展覽，展出 Dahn Vo、費斯特（Omer Fast）、甘德（Ryan Gander）、雨格（Pierre Huyghe）、島袋道浩（Shimabuku）…都是非常重要的國際當代藝術家。

位於三島，三代三間私人美術館

離開東京，有些重要的美術館，非常值得記錄下來。從東京車站出發，往伊豆方向，站名為「三島」，就在靜岡縣三島市，有一處名為「鐵線蓮之丘（Clematis no Oka）」的園區。打造這個園區的家庭來自東京，銀行世家，三代都迷戀藝術。祖父輩在一九七三年興建了巴納‧畢費美術館（Bernard Buffet Museum）以及井上靖文學美術館（Literature Museum for Yasushi Inoue）。

二〇〇二年四月，第二代則在對面走路約五分鐘的新區塊，開發大小有如九個洞的小高爾夫球場，同時一棟建築內有可供婚慶使用的教室、展覽空間、也作日本當代藝術展覽。花園裡還有三間精彩的餐廳和幾家商店，其中一家正式義大利餐廳，我認為是目前在日本吃過最好吃的西式餐廳。

戶外有 Bruno Maroni 不同材料雕塑裝置，陳列在鐵線蓮花園（Clematis Garden）。展示空間主建築物命名為王吉美術館（Vangi Museum），加上戶外區的 Vangi Park Museum，展示以王吉（Giuliano Vangi, b. 1931）為主的雕刻作品，統稱「王吉雕塑庭園美術館（Vangi Sculpture Garden Museum）」。

二〇〇九年十月第三代邀請杉本博司規劃以攝影為主的伊豆寫真美術館

（Izu Photo Museum）正式對外開放。第二代夫人鍾情於花藝，整個園區，四百多種花草，尤其是鐵線蓮花，不同顏色的花朵四時開放。二樓的義大利餐廳我有回夏天去拜訪，第三代的 Koko 在餐廳作東。打開的落地窗，融合在大自然中，我喝著義大利酒，差點醉在餐廳裡。寫眞美術館在二〇〇九年開幕的首展爲杉本博司的《自然之光（Nature of Light）》，有次展出《荒木經惟寫眞集展》，收集整理超過兩百本的攝影集。

青森縣立美術館／親民藝術公園

喜好當代藝術的人，對美術館建築物會比照欣賞藝術品一樣的心情，而在面對建築師時也如同面對藝術家一般，抱著期待、惶恐，以及焦慮。欣賞日本的建築，除了京阪神區的商用建築物與著名美術館建物外，以青森一個小鎮，卻能有三位頂尖的建築師在這裡確實爲其賣力飛過來。

北國的雪鄉，能建構出最讓人矚目的美術館，讓觀者大開眼界。青森市位於本州島最北端縣廳所在地，我在二〇一一年四月，跟隨森美術館創辦人森佳子和館長南條史生，與 Best Friends 委員，來到這個人口只有三萬人，但卻有許多美術館的小鎮。我以前只認識青蘋果出產地的青森。

由青木淳（Jun Aoki）設計建構的青森縣立美術館（Aomori Museum Of Art），以及由安藤忠雄（Tadao Ando）所設計的青森國際藝術中心（Aomori Contemporary Art Centre），經常在媒體上曝光。青森另一家新美術館十和田市現代美術館（Towada Art Center）則由SANAA團隊的西澤立衛設計。

青木淳在台北有一個不錯的建案在林森北路，打破台灣人對於「馬賽克瓷磚」的刻板印象，以為那是便宜、廉價的，是當建案超支過度使用的最後省錢技倆。這棟建築完工後讓台灣人見識到他的功力。青木淳的太座是當代藝術策展人，影響他對於當代藝術的投入。青木淳建案中私人住宅不多，其中他幫小山登美夫設計建構的私人住宅，上過許多日本媒體。他常常跟美術館或畫廊負責人表示，願意為一個展覽重新設計內部。

一九九一年青森縣立美術館地點的選定，是因為緊臨一個日本重要歷史古蹟「三內丸山遺跡」（Sannai Maruyama Historical Site），同時也確定建築縣立美術館的目的為提供一個市民可以欣賞音樂、藝術、表演，一個全方位的藝術公園。一九九九年選定青木淳建築師後，兩年時間，建築體設計概念才確立。但過程因為預算因素，原先預定的行政中心和藝術家駐村地點的建築物，都被擱置。而預算問題，成為美術館未來美術館也遲至二○○五年完工，二○○六年開幕。

營運的夢魘。

三內丸山遺蹟現已成為「繩文時遊館」，裡面的古建築，幾間「豎穴住宅」成為青木淳靈感來源。建築物主體為四層樓，兩層設計在地下也參考豎穴住宅的概念，地面兩層樓。超過十九．五公尺高度以上的大廳，極適合展演。

我拜訪的當下，正在展示三件美術館典藏的作品，夏卡爾（Marc Chagall）一九四二年為紐約芭雷舞劇《Aleko》所設計的舞台布景畫作，每件高八．八公尺、長十四．七公尺的巨作，擺在大廳高大的空間裡，變得小巧迷人。美術館的牆面有白磚牆和咖啡色土牆兩種，跟現地的大自然景觀，以及古遺蹟相呼應。白色、高挑、方正的牆面很適合展覽使用，建築師細心精緻的設計，為每個展覽加分加品質。

縣立美術館開館才四年多，過去舉辦的幾個重要展覽，圍繞在西洋文物、古典畫作或當地藝文人士為主。以前的展覽紀錄裡，小說家太宰治（Dazai Osamu）的紀錄與手稿曾經在館內展過。

我到訪的時間，巧遇當地出生的幾位重要藝術家作為展覽的重頭戲。其中，將地下劇場觀念納入多媒體、音樂、設計劇場的前輩藝術家寺山修司（Terayama Shuji），在展廳有趣的將幾件重要裝置，移位到館裡面。特意搭建的室內鷹

221　閱讀日本當代藝術

架，像進行中的工程，更像當代劇場地下風貌，裡面陳列部分手稿與一些創意想法。

展廳的另一邊，展出日本版畫界的泰斗棟方志功（Munakata Shiko）的作品，不同圖案、造型的傳統日式版畫，傳述日本傳統藝術的精緻與深度。而以設計鹹蛋超人聞名的成田亨（Tohl Narita），展出早期的創作手稿，一些造型特異的怪獸，後來都出現在他的連環圖畫裡。

展覽的重頭戲，來自於同樣出生在青森的工藤哲巳（Tetsumi Kudo），畢業於東京藝術大學創作組。六〇年代前，獲得許多注目和獎項，以很年輕的年紀，兩度進入東京國立近代美術館（The National Museum of Modern Art, Tokyo, MOMAT），這在講求傳承的日本是很困難的事。之後，他轉進巴黎，開始結合不同媒材、雕塑、裝置、以及繪畫創作，引起極大迴響。一九六八年在巴黎創作的《青世代的禮讚（Homage to the Young Generation-The Cocoon Opens）》格外受到注意。

工藤在巴黎待了二十五年，然後回到日本。他使用人類身體，臉、手、腦、生殖器、皮膚⋯放置在日常物品，如⋯鳥籠、魚缸、木箱、娃娃車⋯等材料中，然後稱這些作品為「你的自畫像」。

工藤期待將自己對人性的關懷，透過裝置作品來傳達，他經歷過六〇年代以阿曼（Arman）為首的法國新寫實主義、Fluxus 的後達達到普普藝術，卻走出自己的創作道路，作品超越文化、跨國界。目前的作品大多被歐洲藏家典藏。龐畢度中心曾展覽過，雖然在一九九四年古根漢美術館舉行的《一九四五年後的日本當代》群展中出現過，但個展遲至二〇〇八年，已經是他過世後快二十年的事。

美國明尼蘇達州的沃克藝術中心（Walker Art Center）舉辦工藤的首次美國展覽，這已是在黃永砯個展之後的事。第一次看到他作品的感動，讓這次的參觀，變得特別有意義。他結合工業主義的創作，一連串地裝置作品看起來像殭屍怪獸。戰後的悲觀，對戰爭的失望情緒都出現在他的創作裡。

出生在青森縣的，時下最著名的當代藝術家，就屬奈良美智（Yoshitomo Nara），她既能滿足普羅大眾、同時滿足藝術愛好者的胃口。奈良美智為該館所設計了《青森之犬（Aomori-ken）》，高八‧五公尺的白色忠狗，守候在美術館外，成為該館的鎮館之寶，也是每個參觀者必定拍照留念的地方。室內展覽廳陳列奈良另一件大作《新首爾屋（New Seoul House）》，這件大作分成幾間小屋裝置在屋內展廳。從新首爾屋的陽台往外看，剛好是青森之犬在外面守候。奈良美智攻占這個美術館，一件公共藝術發揮了最大的藝術功能。

自然之家／青森國際藝術中心

比縣立美術館悠久的國際藝術中心（Aomori Contemporary Art Centre）位於青森市區，周圍環抱著美麗的自然風光、山林起伏。二〇〇一年中心開幕，當年成立目的是為了市民能更接近藝文活動。比較不一樣的地方，藝術中心有一個常設的國際藝術家駐村規劃，每年分兩季、每次三個月的駐村申請。藝術中心建在青森公立大學旁，共三棟建築物；展示棟是圓形建築，展館外圍繞著半圓形水池，外部中庭水池前，有個開放式、可容納三百人的劇場。其他分成兩塊畫廊展覽區、一間錄像間以及圖書室。另外兩棟是工作間，以寫真、錄像、印刷、剪輯、講演為主的創作空間以及以浴室、餐飲、住宿為主的宿泊空間。

安藤忠雄設計建造過許多的美術館，建築元素都以清水模為主，冰冷的水泥建築讓人走進屋內，心情會沉靜下來，也因此他建造的教堂總被人稱道。但作為一個展覽場地，我則有其他不同看法，尤其是圓形的展覽場，大件作品遇上背後圓形牆壁、吊畫都是問題。安藤的設計考慮大自然地形的變化，施工設計配合地形起伏，所設計的建築主體，完全綠建築概念，在這裡駐村是真正的享受。

藝術中心的另一個使命，就是該館的戶外雕刻公共藝術，散落在森林的各

處。從入館開始的拱形通道兩端，延伸到每個角落，沿著展示棟周圍，延續到與創作棟與宿泊棟周圍的森林，圍牆或建築物的下方，總共有十八件作品。其中包括村岡三郎（Muraoka Saburo）、土屋公雄（Kimio Tsuchiya）、青山野枝…等來自日本各地的當代藝術家。利用不同媒材所創作的戶外公共藝術，讓人在參觀美術館建築的同時，也能走進森林，觀看這些置身在大自然的藝術品，和諧地成為戶外景觀的一部分。

到館當天，較大的畫廊展廳正舉辦日本攝影藝術家山本糾（Yamamoto Tadasu）的攝影展，空空的展廳只有藝術家在裡面。館長帶我們參觀另兩棟駐村藝術家的建築物，走在裡面沒看到藝術家。戶外的露天劇院，台階上的幾塊木頭脫落。想必這個美術館，也面臨青森縣立美術館相同的預算問題。

預算問題，考驗著滿懷藝術理想、堅持展覽風格的館長。究竟美術館該舉辦市民都能接受、適合全家的通俗展覽，以增加入館人數，還是要辦有質量深度、完美藝術論述的展覽？日本這兩家美術館面對預算問題時，還是回歸到本土當代藝術家身上，試圖從藝術家的展覽裡找到解決的方法。面對相同問題的台灣美術館單位也許可以在他們身上，學到一些經驗。

十和田市現代美術館／藝術遊樂園

十和田市現代美術館的第一次開幕，分成兩階段，我因行程衝突，錯失機會，遲至兩年後的四月，第二屆藝術節展覽開幕，才得以一睹六萬多人的小城魅力。那是一座滿城櫻花、成年黑松行道樹的城市。

青森縣是本州最北部的縣，隔海與北海道相望，以出產青森蘋果知名的農業城鎮。因核電廠的關係，日本政府提供許多資源給縣政府，所以周邊有許多重要的美術館。另外，許多當紅的藝術家，例如奈良美智⋯⋯等也來自這裡，青森提供了無盡的軟體資源，造就美術館與藝術家軟體與硬體的結合。

十和田美術館的建築師團隊是ＳＡＮＡＡ，妹島和世與西澤立衛之前設計的21世紀金澤美術館獲得許多獎項，另外設計紐約的新當代藝術博物館（New Museum），更讓他們成為受國際矚目的建築師。二○一○年，建築界最高榮譽的普立茲克建築獎（The Pritzker Architecture Prize）頒發給妹島和世。

十和田美術館則是西澤立衛個人的設計個案，他的概念是將個別展廳分別獨立，分散在不同角落，不論人在室內與室外都可以彼此呼應，每個展廳都面對著官廳街，從街上就可以看見裡面的藝術品及活動。展廳結合了美麗的大自然風

景，成為其一部分。

十和田美術館設計之初，就邀請國內外知名的當代藝術家合作。第一屆的常設型當代藝術，共邀請二十一位藝術家製作了二十二件藝術品，每件作品都擁有自己的空間。這種為特殊地點（site-specific）委任製作（commission-based）藝術品的任務，挑戰每一位藝術家，全憑藝術家提出好的創意與構想。

由於藝術品分散坐落於不同位置，而且作品都很巨大，在參觀的過程像遊樂於藝術樂園裡，充分地把難懂的當代藝術，融入生活裡面，讓全家老少都可能各取所需。

第一屆的常設藝術作品，分別占領不同的空間，每件作品像是建築物的一部分。台灣知名藝術家林明弘占領重要的禮品店咖啡廳公共區，手繪的日本圖騰（pattern）製作成整面地板，作品與入口的蘇格蘭藝術家藍畢（Jim Lambie）相互較勁。經常有人問我兩者的不同。

林明弘作品把傳統日常使用的廉價桌布或床單…等圖騰，轉換成高格調的藝術品，裡面包含歷史與記憶及後殖民思考22；而藍畢則是透過手貼的多色膠帶，凸顯空間裡的設計與建築風格。兩者雖然都是彩繪地板，但是論述迥異。

澳洲藝術家穆克（Ron Mueck）因為沙奇（Saatchi）收藏《Sensation》而一

夕成名，當年製作小尺寸的超寫實人體雕塑《垂死的父親》轟動一時，他原先在好萊塢工作，成名後成為全職藝術家。他為十和田特別創作的《站立的女人（Standing Woman）》超過四米高，人物表情栩栩如生，走入展廳跟藝術品面對面，會被嚇到。

阿根廷藝術家薩拉瑟諾（Tomas Saraceno）曾在威尼斯雙年展大放異彩，卡爾德（Alexander Calder）獎得主的作品《在雲端（On Clouds）》，瘦小的觀眾可以爬進透明的氣球堆裡，想像在天上的感覺。

西班牙女藝術家 Ana Laura Alaez 透過空間，探討人在空間裡的自我定位，《光之橋（Bridge of Light）》結合室內、室外空間，在白天、夜裡創造了不同時間光影的時光隧道。

青森因地理位置離南韓不遠，第一屆常設展邀請了三位韓籍當代藝術家。徐道獲（Do Ho Suh）二〇〇一年代表韓國參加威尼斯雙年展，雕塑裝置結合上千個紅色到白色不同層次的玻璃人，創造出美觀又巨大的裝置。他把玩著「積沙成塔」的想像，卻又希望凸顯小沙子特有的個人特質（不同顏色的玻璃人卻帶著同質性很高的外觀）。

在一九九八年台北雙年展來台的韓國藝術家崔重華（Jeong Hwa Choi）的戶

外裝置裝滿花朵的馬，與美術館的自然景觀相呼應。

另一位韓國錄像裝置藝術家金昌謙（Chang Kyum Kim）以《鏡裡的記憶（Memory in the Mirror）》，結合光影、雕塑、以及精準的錄像，投影不同的裝置物體，營造出舊時回憶的片段影像。

利物浦出生的英格蘭藝術家莫里森（Paul Morrison），以單色壓克力原料繪製植物園般的地景壁畫，作品中的熟悉風景卻因爲用色緣故，帶有異國情調。

美國女藝術家史坦坎普（Jennifer Steinkamp）的作品《Rapunzel》使用錄像與新媒體，藍紫色小花垂吊在漆黑的空間，試圖在黑色建築空間裡，透過花型物件的運動以及感官認知間，尋找新關係與想法。

德裔英籍女藝術家紐德可（Mariele Neudecker）被譽爲「地景雕刻家」，《叫黑暗的東西（The Thing Called Darkness）》利用雕塑、光源、繪畫混合而成，墊高的地景可以看到樹根、樹木眞實幻覺交錯的影像。

挪威裝置藝術家 Borre Sæthre《無題，死亡雪世界系統（Untitled/Dead Snow World Systems）》，純白空間地上躺著雪白的山羊，空間中散落一地的水銀燈光。作品結合建築、室內裝置、以及場景，透過這三者的結合營造對於佛洛伊德所謂「熟悉卻異常」的心理現象。

波多黎哥藝術家赫雷洛（Federico Herrero）在二〇〇一年獲得威尼斯雙年展的「年輕藝術家特別獎」。他的彩繪從樓梯間，一路延伸到屋頂，趣味中透露出他堅實地繪畫基礎。

比利時的貝克（Hans Op de Beeck）利用一個長十公尺的空間，裝置成一間夜晚的小餐飲店。三排座位，入座後看到路旁的路燈，安靜無人的街道，超寫實又魔幻，作品名稱《場景五（Location 5）》。我另在巴塞爾藝博會看到他的《場景六》，主題與雪地有關。

日本藝術家部分，小野洋子（Yoko Ono），約翰藍儂的第二任妻子。她為當地市民祈福設計了許願樹（Wish Tree For Towada），據說去年結了一顆青森黃蘋果。椿昇（Noboru Tsubaki）作品《紅螞蟻（aTTA）》，在以農業為主的十和田市格外對味，透過有機螞蟻與機械工業的媒材，兩者巧妙地在戶外與自然一起存在。

山本修路（Shuji Yamamoto）作品《第三十二號松樹（Pine No.32）》，陳列在兩棟箱型建築物之間，與大街上的黑松呼應。高橋匡太（Kyota Takahashi）的光雕作品，須在晚間才可以看到，他將美術館的主建築物打上不同的燈光，夜裡發出彩虹般的色彩。想像在這雪國的夜，增加了夜的溫度。

森北伸（Shin Morikita）的《飛行人與獵人（Flying man and Hunter）》在狹窄的建築天空線中，以鐵件材料、2.5D的方式，很趣味地雕刻出飛行者的姿態，當太陽穿透後，變成如2D又像3D立體的影子。

山極滿博（Mitsuhiro Yamagiwa）的裝置作品《缺席傳說（There, here, and Over there／Tales of the Absence）》充滿童趣。而另一位極受歡迎的藝術家栗林隆（Takashi Kuribayashi）作品《Sumpf Land》探討環境問題以及視覺因環境改變所造成的影響——一間純白的房間、一隻頭插進天花板的白海豹、白桌白椅，當你將頭伸進有洞口的天花板，會看到另一個美麗的、滿是植物、水風倒影的小世界。美得如創世紀、無污染的小世界。

藝術家作品妝點小城鎮

二○一○年四月二十三日，十和田美術館的第二屆藝術盛會開幕，這是第二階段的藝術活動。這次的開幕，主要是新的藝術廣場區（Art Square）揭幕。這個戶外區塊在現有美術館主建物的前方，一共邀請十位藝術家創作。開幕當天，滿城節慶，很難想像這裡只有六萬多市民。主場館裡的展覽廳展出草間彌生（Yayoi Kusama）個展，早期的手繪稿已經可以看到她鍾情於「點點」構圖。

現場戶外銀白色的圓球滾滿一地，風吹，圓球在草地上滾動。玻璃走道上貼滿圓點。美術館同時間，為她安排的另一個展場，圓球在商店街的另一頭。前往的路上，大約九成的商店門口都貼滿了紅點。早春料峭，十和田市變得有朝氣充滿春天將來的氣息。在這個小展場裡可以看到年輕的草間彌生在紐約時期的活動，她以奇特的穿著穿梭在時尚男女之間，這些照片，現在成了當年最好的紀錄。

藝術廣場上，展出草間的《永恆的愛：十和田在唱歌（Love Forever Singing in Towada）》難得出門的草間彌生參加了開幕，在現場因為很 high 還唱了三首歌，她的大型公共藝術南瓜與十和田之花成了拍照重點項目。

奧地利藝術家沃姆（Erwin Wurm）創作了《胖屋（Fat House）》以及《胖車（Fat Car）》兩件相同概念的裝置。胖屋裡同時有動畫胖屋說話的討喜錄像。

特別為高雄世運館水池前設計了《動感球（Let's Go）》的德國藝術家伊第（Inges Idee）製作超過三米高的《鬼（Ghost）》，吸引小朋友在裙擺下方穿梭進出。法國的 R & Sie 團隊以 FRP 製做成銀色的《催眠室（Hypnotic Chamber）》。奇形怪狀的巨大外表，觀眾可以走進去裡面，但當你走到一半很可能就會被卡住。小朋友穿梭其間、自由進出。觀看裡面錄像內容，教導你如何入定。R & Sie 提出當代藝術電腦化、方法論與人工製作間的特殊關係。

以雕塑及建築聞名，西班牙的普連薩（Jaume Plensa）在 Galerie Lelong 創作

幾件巨大白色打光的人頭雕塑引發注目，作品《Even Shetia》是從當地找來的一塊大石頭，挖空後從裡面發出很強的光束。夜晚觀賞時，就像射入外太空的光束，在雪國的夜晚格外詭異。

建築師西澤立衛設計名為《廁所》的作品，其實就是真的廁所。從男廁往外望，會看到一隻銀色的淘氣鬼看著你。西澤在設計新的廁所時，為自己留下一個創作藝術品的機會，這個作品可以看出建築師淘氣與年輕的創意。

藝術廣場裡，一條被稱為傢俱街（Street of Furniture）的展覽區有四件作品，都跟家俱有關連。以無頭旗袍女體雕塑平躺在中國青花瓷裡的創作而成名的劉建華，製作了一件硬材質的軟沙發放在大街上，作品名稱《外太空的記號（Mark in Space）》，這是延續他太空船系列的作品。

阿拉伯聯合大公國藝術家 Layla Juma 所作的《蟲 A（Worms-A）》，利用積木創造不同形狀的蟲型圖案。日本建築師事務所 Mount Fuji Architects Studio 以不鏽鋼材質所創作的《花語（in flakes）》，反光的不鏽鋼面反射美麗花瓣。

西班牙藝術家洛佩茲（Maider López）使用貼面瓷磚創造出名為《十二階長椅（Twelve Level Bench）》，被陳列在傢俱街上。當走累了，還可以坐下或躺

在這幾件藝術品上。

雪國十和田，晚春的櫻花即將盛開，冬季積雪高過屋脊的冰冷聖潔，夏季的翠綠乾涼，早秋時分大自然則染上鮮紅色彩。不論任何時節到訪十和田，對於住在台灣的人，都是不同的心情體驗。除了大自然美景，別忘記參觀美術館，體驗在城市美術館裡看不到的藝術裝置。

金澤21世紀美術館

位於日本本州石川縣金澤市中心的現代美術館（21st Century Museum of Contemporary Art, Kanazawa），旁邊緊鄰以松樹聞名的日本三大名園之一的兼六園，開館於二〇〇四年十月九日，由SANAA事務所裡的日本妹島和世負責設計。開幕前一個月，妹島和世也在威尼斯建築雙年展獲得金獅獎的榮譽。金澤21世紀美術館的建築設計上，以兩大主軸為設計方向。一是館內空間須有依展覽而變化的彈性，同時要是一個綜合空間，不同空間彼此之間要有強烈的關聯性。二是美術館注重「人與環境」的價值，不論是訪客、學者、館員，其活動範圍（包括館外空間）都必須被詳細考量。

妹島和世提出的是一個海島型的概念，利用圓形將不同的展區集中在內部，

最外圍並非實牆。透明的玻璃落地窗，讓美術館猶如透明漂浮的大扁圓島，美術館外的人可以清楚看到館內的活動。正圓形的平面配置圖，基地面積直徑有一百一十二·五公尺，沒有前方和後方的差別，也沒有主要入口的設計，這是建築師希望大家能從四面八方看到美術館，能毫不遲疑地走進美術館而特別規劃。

美術館不高，有地下一層和地上兩層，在圓形基地的空間中，除了展區之外，還有圖書館、教室和兒童空間。特別的是展區並沒有集中在中心或外部，而是錯落地分散在基地裡，並有上下的差別。高處的展室有玻璃天窗的自然採光，低處的展室則有外圍玻璃牆的光線。白天時，整個博物館的日照都非常均勻。

二十世紀的美術館經營，以３Ｍ作為主張，就是「人類至上，金錢至上，與唯物主義（Man, Money, Materialism）」。21世紀金澤提出所謂的３Ｃ主張，就是「知覺，團體智慧，與共存（Consciousness, Collective Intelligence, and Co-existence）」作為經營新方向，所以美術館免費入場，開館一年就突破一百萬人次。

長谷川祐子對於美術館初期的建築，以及後期的典藏扮演重要角色，館內幾件永久珍藏陳列的作品，包括李安卓·厄利胥（Leandro Erlich）的《泳池（The Swimming Pool）》、詹姆士·特瑞爾的《藍行星天空（Blue Planet Sky）》、

林明弘（Michael Lin）的《人民的畫廊（People's Gallery）》、曾根裕（Yutaka Sone）的作品《溜滑梯（Amusement Romana）》，以及 Jan Fabre 在屋頂上的雕塑《丈量雲朵的男人（The Man Who Measured The Cloud）》。金澤以「手工藝」聞名，日本當代藝術家的典藏，比較偏向這個方向。

跟紐約當代藝術的對話

因為工作的緣故，每年需進出美國三、四次，但是，都在西岸。對於紐約，是在工作退休之後才興起「長駐」紐約的念頭。第一次是二〇〇九年秋天，住約三個月。二〇一〇年，住了兩個月。二〇一一年，又是兩個月。二〇一二年，又回去住了一個月。每次去紐約，都在下雪前離開，紐約的秋天，美麗得讓人懷念。每次長駐，花許多時間在美術館與畫廊，開幕與聚會。當代藝術在紐約，已經不再侷限傳統媒材，裝置、聲音、表演、舞蹈……都以不同面貌展現出來。

紐約人才濟濟，有次拜訪布魯克林美術館，得知策展團隊，大約有二十名，而進入的門檻，需要是藝術史博士學位，這應該只可能發生在紐約。在亞洲，一個好的當代中心，館長可能還沒拿到博士學位。就已經上戰場策劃過許多展覽。東下城許多商業空間，小小不起眼的畫廊裡，工作人員可能畢業於ＮＹＵ或哥倫比亞大學，或是藝

紐約是藝術之都，想要找什麼背景的人才，隨處可以找到。東下城許多商業空

術史博士，這些人才資源，其他城市根本無法複製。

每次長駐紐約，我都選在下城，只有最近一次選在二十三街，算是最北的一次。我喜歡下城，有點亂，卻充滿創意與深度。上城的貧富差異太大，在七十幾街附近，貴族到讓人喘不過氣，但是過了一百二十街，又像進入另一個世界。當然，我選擇下城，最大的原因是靠近雀而喜的畫廊區，開幕後結束晚餐，可以走路到達。而需要外食，下城的餐廳，尤其是東村附近，太多好吃又便宜的餐廳，提供許多選擇。

紐約大都會美術館

號稱是世界最大的藝術博物館之一，位於上城七十二街，中央公園旁的大都會美術館（The Metropolitan Museum of Art），擁有從希臘羅馬古文明時期，到中國青銅器時期，高古佛像，古字畫文物，延伸到古埃及、印度、中亞、非洲、亞洲、大洋州⋯堪稱全球重要的美術館之一，藏品總共兩百多萬件。雖然是以古文物聞名，卻經常舉辦重要當代展覽。這幾年來，例如與常玉是忘年之交的美國當代攝影大師羅伯特・弗蘭克（Robert Frank）回顧展《在美國（In America）》，以及柬埔寨重要當代藝術家皮奇（Sopheap Pich）的個展，還有

二〇一五年秋天，居住紐約的台灣藝術家李明維的表演裝置《聲之綻（Sonic Blossom）》⋯等。

大都會美術館幾年前在頂樓露天畫廊，展出傑夫・昆斯（Jeff Koon）的個展，其中，氣球狗作品引來許多參觀人潮。之後，羅克士・潘尼（Roxy Paine）的《漩渦（Maelstrom）》也造成極大轟動。

在中國部分，展出《明朝藝術（Arts of the Ming Dynasty）》。同年還有法蘭西斯・培根（Francis Bacon）的回顧展。全世界沒有幾家美術館有如此實力，可以包容東西方，即便是泰特美術館，也必須分成 Tate Modern 及 Tate Britain 兩個館，才有辦法像 Met 一般運作。The Met 的中國展覽《元朝革命：藝術與改朝換代（The Yuan Revolution: Art and Dynastic Change）》，是連故宮可能都不會有膽識規劃的展覽。

由於它是市立美術館，門票其實是「自願」負擔。但是，票口的地方，書寫著大大的二十五美元，下排則寫著「建議價格」，希望觀眾可以付滿建議價格的小字。一般觀眾看到二十五美元，就支付了。其實，只要給拿個美金銅板，都可以拿到入場券。

MOMA、惠特尼美術館與古根漢美術館

　　紐約的 MOMA、惠特尼美術館，以及古根漢美術館（Guggenheim Museum）是去紐約必看的三個私人美術館，這三個私人美術館，其實當年的建立，來自三個女人間「互別苗頭」的美好結果。MOMA 目前被喻為美國紐約最重要的私人美術館，藏品數量雖落後紐約大都會美術館，但是質量非常好，堪稱全球最重要美術館之一，集中在近、當代大師的作品收藏。

MOMA

　　全名現代藝術博物館（Museum Of Modern Art, MOMA），為洛克菲勒家族的資產之一，位於五十三街，第五大道與第六大道之間。成立之初（1929-1939），因為沒有固定展覽空間，曾經多次搬家，一九三九年才正式搬到現址。

　　一九四〇年與芝加哥藝術中心（The Art Institute of Chicago）協同舉辦的「畢卡索回顧展」，提供後來研究畢卡索作品的歷史學者與評論家更直接的資料，這是當年館長阿弗烈德・巴爾（Alfred H. Barr）的策略，他同時也是畢卡索的愛好者。展覽後，畢卡索被定位成那個時代最重要的藝術家。

一九四〇年，對 MOMA 是個重要的一年，除了畢卡索的展覽成功外，小約翰·洛克菲勒（John Davison Rockefeller, Jr.）的兩位小孩 Nelson 跟他的弟弟 David 正式加入董事會。Nelson 專門負責「典藏」部分，當年三十歲，卻很快速地累積美術館的收藏，一直到一九五八年，他當選紐約州州長後，弟弟才接手他的位置。

一九五八年，二樓裝修冷氣引發大火，一人死亡，多人重度嗆傷，莫內五·四公尺的荷花被燒毀。目前的莫內荷花，是之後買進來的作品。許多館藏因與芝加哥藝術中心合作外借而躲過災難，而倖存下來的作品，當年只得先借放在惠特尼美術館。

一九六九年，一張反戰海報《And babies》的展出，引發極大的爭議。到了一九八三年，美術館增加了一倍的展覽空間。同時，兩個餐廳、書店，以及百分之三十空間的策展團隊。新的美術館，連接著一棟五十七層的高樓。由於館藏作品越來越多需要擴建，增加展覽空間，於是從二〇〇二年後歷時兩年半，到了二〇〇四年十一月，由日本建築師谷口吉生（Yoshio Taniguchi）設計的新館正式開幕，門票從十二美元，提高到二十美元，堪稱當時門票最貴的美國美術館，引發許多爭議。後來，位於五十三街第五大道的 UNIQLO 決定贊助。於是，每週五

下午四點後，入場免費。

二〇〇八年本來預計興建與帝國大廈一樣高的建築在美術館旁的空地，但是，紐約市政府有意見，直至目前該地還沒動土。二〇一一年，MOMA以美金三千一百萬，買下「美國民俗美術館（American Folk Art Museum）」，預計整個拆掉重建，引發許多爭議與反抗，直到MOMA把一樓變成公共空間，也讓新的美術館空間比原先民俗美術館增加近五成空間的展廳，才得以平息市民的反對聲浪。該案將於二〇一八至二〇一九年間完成。

現在，美術館每年吸引約兩百五十萬名訪客到訪，館藏以現代藝術、繪畫、雕塑著名。另外，電影影片館部門有豐富的舊三十五厘米底片的收藏。照片部分，也占有舉足輕重的分量，坊間的重要攝影書籍，都與MOMA有關。原件傢俱或設計模型的收藏，在館藏裡也有一定分量。目前館長葛蘭・羅瑞（Glenn Lowry）常常當選藝術圈最重要的影響人物的前三名。

惠特尼美術館

惠特尼美術館（Whitney Museum of American Art）是惠特尼家族創建的美術館，創辦人葛楚・范德伯爾特・惠特尼（Gertrude Vanderbilt Whitney），是美國

雕塑藝術家，她出生在富有的荷蘭家族 Vanderbilt，該家族早年家產遍布第五大道以及羅德島。

葛楚不只是一位藝術家，同時喜好藝術，結交很多藝術家朋友，她在一九一八年創立「惠特尼工作室俱樂部（Whitney Studio Club）」，以推廣前衛藝術，以及不為人知的好藝術家。葛楚透過助理的幫助，典藏超過七百件作品。一九二九年，她想把這些收藏，全部捐給大都會美術館，卻遭到拒絕。她受到 MOMA 當年 Abby 的刺激，於是興起自己開美術館的念頭。

一九三一年，她邀請建築師諾爾·米勒（Noel Miller）將位於西村下城八街的幾排房子，改造成美術館的家以及「駐村」的地點。同時，第一任館長茱莉安娜·佛斯（Juliana Force）上任，這個館長也是當年協助她收藏、建議七百件藝術品的助理。

一九五四年，美術館搬離原址，在五十四街與五十三街的 MOMA 背靠背。一九六一年始，美術館開始物色新地點。一九六六年搬到麥迪遜大道與七十五街口的東上城，也就是目前美術館的位置。但是，美術館一直以來還是為了空間傷透腦筋，一九七三至一九八三年，曾經有一個分部在下城的 Water Street。也曾經使用菲利普·莫里斯（Philip Morris）菸草公司的大廳，以及 IBM 大樓。八

十年後期，許多改建計劃，以及移館⋯等都不停地被討論，但都因為沒預算，或是設計費太高而作罷。

　　直到一九八五年，之前在 MOMA 作館長的阿姆斯壯（Thomas N. Armstrong III），提議以美金三千七百五十萬，拆掉舊館，原址重建十樓高建築。又討論多年後，在一九八九年整個案子被推翻。新的惠特尼美術館總算在二〇一〇年動工，位於肉品包裝區（Meatpacking District），也是 Highline 最南部的起點，由倫佐・皮亞諾（Renzo Piano）建構，土地由市政府提供，新建九層大樓中將有美國最大的無樑空間畫廊，總面積達五萬三千坪，二〇一五年五月一日開幕。內部除了畫廊、教育中心、戲院、閱讀室、圖書館，以及修復實驗室，兩層樓將只提供館藏品展覽。總工程費，加上未來營運需要美金七億六千萬美元。

　　二〇一一年，大都會美術館與惠特尼簽約，在未來的八年，將承租舊館使用，暫時讓惠特尼美術館鬆一口氣。惠特尼美術館的雙年展，以美國當代藝術家為主，有多年成績，目前館藏作品兩萬一千件，比起 MOMA 少很多。但是，惠特尼的收藏，著重於一九六〇後美國普普藝術、一九七五後錄像、一九八一年後的裝置藝術作品。

　　惠特尼美術館的創建由媳婦 Gertrude 創辦，之後，交給女兒芙羅拉・惠特

尼・米勒（Flora Whitney Miller）。一九六一年之前，大都是家族經營。芙羅拉・佩恩・米勒接了董事會直到一九八六年。之後，她的女兒芙羅拉・米勒・畢朵（Flora Miller Biddle）接手。芙羅拉現今已經是個老太太，我常在畫廊看到她，帶著一隻好老的乳白色北京狗，自己開一輛舊車。在一九九九年，她出版了《惠特尼女人們，以及她們建造的美術館（The Whitney Women and the Museum They Made）》。

從一九六一年開始，有些外部董事加入，包含最近捐了美金一億三千萬美元的化妝品大亨里奧納德・勞德（Leonard Lauder）。惠特尼只傳女兒，目前芙羅拉已經傳給 Lisa，而 Lisa 沒有女兒，她後來領養了一位中國女兒，所以這位中國女兒很可能會在將來進入董事會。

所羅門 R. 古根漢美術館

通稱古根漢美術館（Solomon R. Guggenheim Museum），位於東上城八十九街與第五大道。所羅門・古根漢，是瑞士猶太人後裔。父親以開採煤礦致富，膝下共七位小孩，所羅門排行老四，在瑞士念書，學成後回美國，在阿拉斯加開採金礦。雖然一八九一年就開始收藏藝術品，但是真正對藝術產生興趣，是在一次

245　跟紐約當代藝術的對話

世界大戰後，他從事業上退休了才正式進入大量藝術品收藏。他結識了一位女藝術家希拉・馮・瑞貝（Hilla von Rebay），因為她的推薦，所羅門轉向收藏近代、當代的藝術作品，從一九三〇年代開始，到一九三九年美術館開幕。

我在本篇文章開始的前面，提到紐約三家重要私人美術館，是從三個女人彼此間「較勁」開始的。古根漢美術館，當年完全由希拉操盤，與 MOMA 跟惠特尼美術館從收藏與展覽一路較勁，之後連美術館的興建，都在比財力跟影響力。

所羅門排行第六的弟弟班傑明，在搭乘鐵達尼號時因船難喪生。他的女兒佩姬・古根漢（Peggy Guggenheim）是位藝術家同時參與社會運動，典型波西米亞人性格，在巴黎很活躍，結交許多作家與藝術家。她的父親逝世早，並沒得到太多的家產，但她後期還是定居威尼斯，開設了佩姬・古根漢美術館。

希拉是德國出生，所以鍾情於德國繪畫藝術家。藍騎士畫派（The Blue Rider）的代表，俄國藝術家瓦西里・康丁斯基（Wassily Kandinsky）的作品，目前最大的藏家是古根漢美術館。美術館開放，其實是因為所羅門想展示這些收藏，於是在紐約的住所 Plaza Hotel 公寓裡開放給人參觀。之後，他開始收藏夏卡爾（Marc Chagall）、費爾南・萊格（Fernand Léger）…等抽象畫家作品，甚至為美術館取名為抽象畫美術館（Museum of Non-Objective Painting）。

一九四〇年代，所羅門的收藏越來越大，大到必須考慮興建美術館以擺放這些作品。一九四三年，他跟希拉決定邀請美國最重要的建築師之一的法蘭克·洛伊·萊特（Frank Lloyd Wright）幫忙設計美術館。一九四八年，他又從藝術中間商手中，取得一家房地產公司的七百三十件非常重要的收藏，包括保羅·克利（Paul Klee）、米羅（Joan Miro）在內的印象派、以及超寫實派的重要作品。

所羅門死於一九四九年，來不及看到美術館完成，建築師也在美術館開幕前六個月過世。一九五九年十月二十一日，正式開幕。開幕時引起極大的討論，甚至有二十一位藝術家聯名拒絕進入展覽。

在八十九街與第五大道牌樓間，出現一棟外觀像白色緞帶，而且頭重腳輕的怪異建築，內部畫廊循著圓形走道蜿蜒向上，每個小空間都傾斜。而且，牆壁都是圓弧形，平面畫作品很難工整地懸掛在白牆上。雕塑作品，更是痛苦，只得放在走道上。

萊特的設計靈感來源，是古代美索不達米亞的「金字形神塔（Ziggurat）」。美術館建築之初，曾經有想要建在 Bronx 依臨河邊，但是所羅門覺得在中央公園很重要，這也是萊特「有機建築」概念的結合。不過，當年紐約市政府要求他的設計，只能垂直發展，不得水平延伸以及影響太多周邊建築。螺旋設計概念來自

「鸚鵡螺」，讓空間很自由地從一個空間，進入另一個空間。

萊特曾說，「這些幾何圖形設計提供人類某些想法靈感、情境與感覺，例如，圓形是無限的延伸，三角形是結構的統合為一，螺旋形是有機體的過程，而方形則是正義與忠誠。」23館內的牆壁在原先的設計中為紅色，被推翻了，改為目前的白色。萊特的建築，後來登上美國重要古蹟建築的名單。他曾經表示，他的美術館使得附近的大都會美術館，看起來像個「新教徒的穀倉（Protestant barn）」。

希拉在索羅門過世後，慢慢離開權力中心。一九五三年，由詹姆斯·強生·史溫尼（James Johnson Sweeney）接手，收藏擴大到塞尚（Paul Cézanne）。他從一個房地產經紀商基金會獲得二十八件重要作品，這也是希拉的關係。這二十八件作品包括杜象（Marcel Duchamp）、亞歷山大·卡爾德（Alexander Calder），以及皮特·蒙德里安（Piet Mondrian）。他同時購進賈各梅第（Alberto Giacometti）的雕塑，傑克遜·波洛克（Jackson Pollock），以及威廉·德·庫寧（Willem de Kooning）的重要畫作。

一年，湯瑪斯·梅塞爾（Thomas M. Messer）接任，在任二十七年，可能是美國史溫尼館長與萊特關係很差，尤其是館內光線部分，兩人經常爭吵。一九六

重要美術館在位最久的館長。起初幾年，美術館展覽總是許多爭議，繪畫作品如果要掛在展覽空間，畫架後方經常必須再處理，以配合微彎的牆面。作品旁常需要有張小字條，寫著「如置於藝術家的畫架（as on the artist's easel）」。梅塞爾在一九六二年，邀請華盛頓國家美術館的重要典藏（主要是雕塑），舉行盛大的展覽，不平的牆面、上升的樓板簡直是布展最大的惡夢。但是，後來證明，空間是可以陳列雕刻作品的。

一九八八年，湯瑪斯・克倫士（Thomas Krens）接手館長，擴大了「極簡主義」、「概念主義」時期大師的作品，例如卡爾・安德烈（Carl Andre）、丹・弗萊文（Dan Flavin）、唐納德・賈德（Donald Judd）以及理查・塞拉（Richard Serra）、勞倫斯・韋納（Lawrence Weiner）、詹姆斯・特瑞爾（James Turrell）…等。二〇〇五年開始，館長與董事會董事彼得・劉易斯（Peter Lewis）經常有爭執。之後，由麗莎・丹尼森（Lisa Dennison）接手，兩年後離開。現在，由理查・阿姆斯特朗（Richard Armstrong）擔任館長。

富特尼皇宮美術館

二〇一一年的威尼斯雙年展期間，富特尼皇宮美術館是威尼斯雙年展期間最

好的展覽之一。展覽名稱「TRA」有許多不同的解釋，最直接的說法是將 ART

三個字母顛倒。展覽名稱「TRA——演變的邊緣（TRA Edge of Becoming）」想

法來自於阿塞爾·維伍德（Axel Vervoordt），他是位有名的古董商，今日有一

個以他的名字命名的基金會，他與兩位女策展人 Daniela Ferretti 以及馬汀妮茲

（Rosa Martinez）共同策劃這個展覽。Daniela 於一九七九年出生，愛爾蘭人，

居住在都柏林，而馬汀妮茲則是二〇〇五年的威尼斯雙年展策展人，同時也是著

名獨立策展人。西班牙人，曾擔任聖保羅雙年展以及伊斯坦堡雙年展的策展人馬

汀妮茲，對於畢爾包的古根漢美術館收藏品遴選以及展覽有許多建樹，我相信她

應該是這個展覽成功的主要幕後功臣。

微光中／古佛揭開序曲

　　其實我去了「TRA」這個展覽兩次，一次是開放給媒體參觀，人數較少。另

外一天，大排長龍。我跟一位義大利名策展人以及參展的義大利藝術家，從後門

進入。室內因參觀人數控制得宜，欣賞的過程中並不覺得擁擠。但是，每位入場

的人應該都排很久的隊伍才能進入，所以當我們從後門進入時，我感覺到許多敵

意的眼光。一走進一樓展館，村上三郎（Saburo Murakami）的油畫作品《Work

III-70》放在顯眼的地方，這位具體派（Group Gutai）的成員，在歐洲受到矚目多過於亞洲，甚至多過日本。

其實富特尼皇宮美術館保留威尼斯古建築的風味，卻可以很和諧地加入其他作品。一樓是泰國七至八世紀時期，吳哥窟風格的古石雕佛像站立在微光中，像裝置的藝術品，卻又帶著一些蕭靜的味道。義大利藝術家安瑟莫（Giovanni Anselmo）違反大自然定律的雕塑巨作《灰色靈光迎向 Oltremare（Greys Lighting Towards Oltremare）》（1986），是十四塊巨大的石頭，以鐵條綁在牆上，吊起這些巨石。

Oltremare 是威尼斯商人航行的目的地之一。安瑟莫在一次覺悟裡，頓悟到自己在浩瀚宇宙是多麼的渺小。之後，作品圍繞在有限、無限、反地心引力⋯等議題上，這十四塊大石頭就是最有代表性的作品之一。

這幾年，他活躍在英國泰特美術館（Tate）、紐約 MOMA⋯等大美術館之間，已經是雕塑界大師，與同為出生義大利的當代大師 Maurizio Cattelan 平起平坐。他的另一件作品《Infinite View towards 'Oltremare', 1988》一樣放在一樓出口，所以入口、出口都供他使用，可見其地位的重要。

一樓往中庭的地方，威尼斯雙年展金獅獎得主，同時也是威尼斯電影獎的銀

獅獎得主 Shirin Neshat 作品《過客（Passage）》（2007），在一間小房間裡播放著。

Shirin 出生在伊朗，畢業於柏克萊大學獲碩士學位，之後定居紐約。她的錄像以及照片作品散發著伊斯蘭教氣息，主題經常圍繞在民主、男女、政治、社會議題。錄像作品《過客》，有著神祕中東色彩、迷人的宗教儀式。她在一九九九年獲獎，這算是她獲獎後的作品，精彩的剪輯技術與動人的故事，一部沒有對話的電影，卻充滿神奇的力量。

羅斯科的音樂與詩

一走進二樓，主展館的部分，羅丹（Auguste Rodin）的青銅雕塑作品《L'Homme qui marche（男體立姿）》，一九六四年新翻製的作品擺放在桌上。幽暗的牆邊，掛著羅斯科（Mark Rothko）的畫作《無題（Untitled）》（1968），一件黃色與橘紅色紙上作品，不大，卻張力十足。這位出生在沙皇時期的猶太藝術家，移民美國後畢業於耶魯大學，一九五〇年後的作品強調「以簡單方法來表達複雜的想法（the simple expression of the complex thought）」。所以，靜下來，細看他色塊作品，注意色塊接壤處，澎湃的氣勢。

我記得這是好友楊岸建築師對於羅斯科作品的評語，「他的作品表現出音樂與詩意」。他的名言「我決定作畫家，因為我可以將繪畫提升到音樂與詩的深奧國度（I become a painter because I want to raise painting to the level of poignancy of music and poetry）。」

羅斯科畫作的前方長櫃上方，是賈克梅第（Alberto Giacometti）的銅雕作品《家（Home）》（1929），這件小雕塑安靜地站立在畫的下方。

另一件是目前居住在紐約長島的前蘇聯藝術家 Ilya Kobakov 的作品擺放在旁邊。這位逃亡美國的插畫家，同時也做裝置與繪畫，曾經在龐畢度藝術中心展出《逃亡幻想曲》。他在威尼斯雙年展所製作的想像作品，描述前蘇聯時期老百姓居住在「廁所」裡面的作品，一度讓西方世界相信這個故事。而這次他的裝置作品，古典學派的繪畫，卻在畫作旁設置了一扇門，我一度以為門是舊建築的一部分。

另一個角落，像起居室的一角，位於主展館的中間建築的南邊，也就是中庭花園旁，擺滿小件的藝術作品。玻璃櫃子裡有三件義大利藝術家 Giano 的小件雕塑，牆上五、六件繪畫，來自馬涅里（Alberto Magnelli, 1888-1971）、李奇尼（Osvaldo Licini, 1894-1958）、馬汀尼（Alberto Martini, 1876-1954），這幾位義

253　跟紐約當代藝術的對話

大利藝術家跨越近代與當代，代表那個年代的義大利藝術世界。如果不注意，會以為作品是主人居家裝置的一部分。

主展館的主要客廳沙發區，Mariano Fortuny y Madrazo 和亞當・弗斯（Adam Fuss）怪異的照片掛在一起，因為畫框與燈光的一致性，讓十九世紀油畫，與二十一世紀影像輸出作品變得如此調和。

Mariano 的父親來自西班牙，母親在父親去世後搬到巴黎。他從小展現繪畫天分，同時結交許多重要人物如音樂家華格納（Wilhelm Richard Wagner）。婚後搬到威尼斯，然後購買了富特尼皇宮建築，之後的法國文豪普魯斯特（Marcel Proust）深受他的影響。

Mariano 不只是個畫家，他同時也是著名的服裝造型設計師。二樓的牆上，除了有古典時期繪畫作品，另一間小房間，玻璃櫃裡陳列了四件不同時期設計的服裝。

往二樓朝西的方向，另一個小空間，有另一排玻璃櫃，櫃子上方的圓形雕塑，來自義大利藝術家法柏羅（Luciano Fabro, 1936-2007），他使用石頭、玻璃、鐵塊以及青銅材料創作，是義大利貧窮藝術（Arte Povera）運動的重要一員。

義大利藝術家梅羅蒂（Fausto Melotti）小件作品《II carro degli illusi》（1984）。他在義大利的 Modern Sculpture 中，創造了新的觀念與使用新媒材，歷史上具相當代表性。

走向東側的小房間，迎面而來四件大型服裝，由 Mariano 設計。牆的另一邊矮櫃上擺著西班牙雕塑大師 Jeronimo Suñol y Pujol 在一八七四年為 Mariano 所做的頭像作品。上方為十五到十六世紀畫家 Joos van Cleve 的作品。耶穌受難後，屍體被三名女子保護著的神態，後方是小村莊風景顯見當年的樣貌。右邊是瑞士藝術家克利（Paul Klee）一九三三年的作品《Deserto di pietra》。

另一邊則是義大利／阿根廷的藝術家封塔納（Lucio Fontana）。這位極簡主義的代表，最有名的莫過於「割畫布」的作品，將二度空間的繪畫，變成三度空間的裝置雕刻作品。這件三角型的小雕塑畫作，一九五九年完成，搶走兩旁作品的風采。他的另一件「割畫布黑色」系列，四條簡單的線露出黑色的底邊，配合張掛在紅色的大牆上。

二樓東側南方廂房最上方的牆，有比利時的攝影師 Alex van Gelder 的作品《武裝的力量（Armed Forces）（le mani di Louise Bourgeois）》（2010），這是大蜘蛛雕塑藝術家布爾喬亞最後一年的作品，九十多歲的女藝術家，以手的姿

態，與攝影師共同製作十八張手的姿勢照片。Alex 雖然在比利時出生，但遊走歐洲與非洲，他後期因為非洲藝術品的買賣而認識布爾喬亞。之後的幾年，他在紐約參加布爾喬亞舉辦的藝術沙龍，同時變成她的御用攝影師，這件作品雖然是照片，但是讓我想到錄像大師維歐拉（Bill Viola）的「手」作品。不同的是，維歐拉的四頻作品，分別代表老、中、青，以及剛出生的小嬰兒的手。而這十八張手的照片，蒼老、沒有光澤，是宛如日暮西山的晚景照片。

東側廂房總共有三間，第一間房間被樓梯間分成前後兩間，走完前段，後段房間牆邊斗櫃裡，擺放幾件看來很有歷史，但卻是新食器物件，分別是日本的瓷碗和小盤。另一邊擺放一件原住民的古物件，配合著 Mariano Fortuny 的作品，針織絲布作為物件的背景，家族起居室的味道十足。

瑞典當代編曲家、策展人、同時也是視覺藝術家豪斯沃爾夫（Carl Michael von Hausswolff）其裝置作品《ORIENTALIZER-OCCIDENTALIZER》（1997-2001）裝置在門的上方，紅綠色不同的霓虹燈管，輪流亮著不同的顏色，當走過時，感應器感應後，會出現不同的字體。

走道下方，則是巴西籍女藝術家佩普（Lygia Pape）的互動作品，紅藍燈出現，不同時間走過，出現不同的字條。走道的中間牆上，則有義大利文藝復興時

期畫家 Francesco di Cristofano 的橢圓形小畫作。走過通道，房間踢腳板上方，有義大利女藝術家法瓦瑞托（Lara Favaretto）的裝置。法瓦瑞托被稱作是「製作好玩機器」的藝術家。

第二間廂房，以三件畫作為主，小件的作品《彩虹（Rainbow）》（1970）來自李希特（Gerhard Richter）。房間非常暗，看來像是他照相寫實系列的作品。而另外兩件作品是來自比利時已過世的畫家耶夫‧菲爾海恩（Jef Verheyen）的彩虹系列雙連作。兩個畫家的不同彩虹，彼此呼應著。

往前的廂房裡面，陳列杉本博司的五件新作品《放電場（Lightning Field）》，這系列作品，杉本放棄使用相機，他像艾迪生發明電一樣，在工作室裡面，使用特殊發電機，在大張的底片上面創造看不見的電流，再透過底片沖印洗出畫面。房間內還有一件白髮一雄的黑白色系油畫作品，跟發電廠互相呼應。

走出東廂房往中間的廳間走，陳箴的玻璃製品《水晶體內風景（Crystal Landscape of Inner Body）》（2000）陳列在桌子上方，很顯眼的位置。他是第一代在法國居住的中國當代藝術家，過世後作品依然經常被邀請展出。

牆的另一邊，法國藝術家雷捷（Fernand Léger）的作品《Composiziane can

faglia》（1931），他創造獨特的個人立體派風格。旁邊另一位年輕的古巴藝術家，也是立體派的 Kcho，《給歷史的眼睛（To the Eyes of History）》（1992-1995）紙上作品，內容像梯子又像大型水晶吊燈的解構圖案。

中廳再往前走的左側牆面，首先看到十六世紀荷蘭畫家克拉斯（Pieter Claeissins）的家族畫像，旁邊大玻璃櫃上方是美國藝術家隆戈（Robert Longo）的作品。玻璃櫃裡擺放較小型的雕塑作品，清一色都是義大利籍，從西元六世紀到二十一世紀都有。再往北邊走，還是在中廳，幾件澳洲原住民的雕塑品陳列在廳間的兩側。

Domi Mora 的四件照片作品《面具之路》（The Path of the Mask）在牆的上方。韓國女藝術家金守子（Kimsooja）的《行李包（Bottari: The Island）》（2011）則擺放在地上。這系列作品以美麗的絲質床單，當成包裹行李家當的包袱。

我最敬愛的策展人史澤曼（Harald Szeemann）為她寫了一段話：「透過不同時地的轉換，她挑戰我們最基本的行為，對於現況的認知、感受、改變、移動、安置、冒險、折磨，以及離開熟悉的現況。」鮮艷的床單絲緞，安靜的像個大包子，美麗的像雕塑品陳列在地板上。

再回到東廂房區最北的一間，全黑的房間，播放蓋瑞‧希爾（Gary Hill）的錄像作品。而安東尼‧葛姆雷（Antony Gormley）鐵絲系列的人形雕塑，藏在小房間裡，像被塞得滿滿的。回到中間的大廳北邊，卡普爾的作品《空間裡光的剪影（Portrait of Light Picture of Space）》（1993）鏤空的相框，像放大的雕塑，站立在白色的架子上。

《蛻變 TRA，2010》劃下終曲

往三樓走，大廳的中間，六尺長的裝置作品《Schwebend schweben》，由椅子、纖維製品、釘子、繩子，以及石頭所組成，由德國雕刻裝置藝術家于克（Gunther Uecker）創作。三樓大廳南方的角落，幾團 Kimsooja 的大包袱躺在地上。牆上的抽象水墨作品，來自日本藝術家堀尾貞治（Sadaharu Horio）。義大利大師阿里杰羅‧波提（Alighiero Boetti）的針織作品掛在牆上。往前走，日本瓷器藝術家辻村史郎（Shiro Tsujimura）的作品陳列在比利時藝術家彼得‧布根豪特（Peter Buggenhout）的旁邊。布根豪特的作品以裝置雕塑為主，經常看似高樓大廈倒塌後外露的水泥與鋼條合體。

三樓圍著「日本茶室（Labirinto Wari）」的北邊大牆，澳洲原住民雕塑藝術

家 Esther Giles Nampitjinpa 的作品《Senza Titolo》陳列在重要的位置。居住在巴黎的藝術家 Ida Barbarigo 作品《Immobile o Promenade Immobile》（1962）也展示在同面牆上。茶室外面往東走，德國已過世的畫家 Raimund Girke 以幽靜綿密構圖的極簡風格油畫《Senza Titolo》（1970）吸引許多目光。而塔尤（Pascale Marthine Tayou）用再生能源材料所製作的雕塑裝置《Purples Pascale》（2011）站立在牆角。

邊廊的南方牆面，二〇〇九年在 MOMA 舉辦回顧展的女性行為藝術家瑪莉娜·阿布拉莫維奇（Marina Abramović）以錄像作品《Stromboli》（2003）參加展覽。結構主義畫家尼格羅（Mario Nigro）則展出一九八六年的作品。哥倫比亞裔，目前旅居紐約的當代雕刻藝術家塞爾薩多（Doris Salcedo）之前在泰特美術館展覽過，這次的作品《Atrabilarios》帶著幾分詭異，矽膠材質的外衣，包裹著若隱若現的三雙鞋子。

參加過德國文件大展，目前旅居巴黎的西班牙藝術家巴賽羅（Miquel Barcelo）詭異的雕塑《乾井（Dry Wall）》（2009）。骷顱頭形狀的雕塑，讓人記憶猶新。

走進日本茶室（Labirinto Wabi），德國畫家蓋哈德·葛伯納（Gotthard

Graubner）的作品，也是展覽作品名稱的來源《蛻變 TRA》（2010）在最重要的入口。另一件作品《Fliesblatt》比鄰在旁。然後來自不同國度的舊物件，例如剛果、泰國、日本、中亞…等地區的古文物，帶著美術館的氣質，妝點在藝術品上。日本藝術家 Sadaharu Horio 的紙上作品，以及 Fujiko Shiraga 優雅的出現在茶室的角落，像茶道要開始的感覺。

「TRA──演變的邊緣」展覽宣誓著當代一家商業畫廊可以扮演的角色。發起人之一的 Axel Vervoordt 就是同名畫廊的老闆，超過五成的作品來自這家畫廊，可見其影響力。他優游在當代、古典、以及古藝術文物之間，範圍極廣，歐、亞、美洲都有涉及，是個偉大的藏家。

Vitra Museum 建築聚落裡面的 Frank Gehry 建築

柏林／很特別的一年

二○一二年是很特別的一年，我決定在柏林長駐。東西柏林的合併，商業的南移，導致柏林作為政治中心，卻無法在都市發展與商業經濟間取得跟其他德國都市相同的水平。柏林失業人口居高不下，房價一直處在低迷狀態，相較於其他周邊都市如巴黎與倫敦，物價水平低，居住容易。作為歐盟包括英國在內、人口僅次於巴黎與倫敦的第三大城市，人口數超過三百萬人，許多不同的人才聚集在一起，世界級美術館與商業畫廊林立，文化藝術、體育盛事，柏林都不會缺席，鼓勵自由創作。

柏林，從合併那一刻開始，慢慢聚集來自世界各地的當代藝術家，目前超過一萬人次，連亞洲的藝術家也群聚在那。紐約曼哈頓昂貴的物價與生活水平，流失掉許多藝術家人才；相反地，柏林正像大吸鐵一樣，強吸各地的藝術精英。二○一二我剛好遇上了五年一次的德國文件大展。

回想二〇〇七年時有幸得以一個人前往，在安靜的德國日耳曼鄉村，度過很美好的夏天，那年「柏林雙年展」、「歐洲雙年展（Manifesta 9, Limburg, Belgium）」、「威尼斯雙年展」、「德國文件大展（Documenta〔13〕）」，以及每十年一次的「蒙斯特雕刻大展（Sculpture Projects Munster）」24，都在同一年。這種盛況，必須等到二〇一七年才會再發生。

柏林也讓作為藏家的我十分好奇，一流畫廊林立的都市，卻聽聞藏家很少，他們要如何經營這些商業空間？這些商業畫廊與其他城市不同，是因為藝術家的聚集而開立。不過，二〇一二年柏林的長駐，不如說是以柏林為中心，然後在歐洲各個城市間的遊蕩。從德國文件大展的卡賽爾出發，到漢諾威、瑞士巴塞爾、布魯賽爾、倫敦，之後才長駐在柏林。這樣的旅行，其實考驗體力之外，旅費也是一大挑戰。這三年來，每年開銷太大，希望能將預算壓到最低，所以沿路借住藝術家朋友的家，可能是最省錢的方法。

KW當代藝術中心

Kunst 就是「藝術」的意思，Werke 則是指「藝術作品本身（Works of Art）」，全名直譯「當代藝術作品學術中心」（Kunst-Werke Institute for

Contemporary Art）。現在，大家都簡稱這個機構為「KW當代藝術中心」。

KW位於舊東柏林偏中的位置，地點條件非常好，這個機構並沒有收藏藝術品，所以可以全心全意關心藝術創新及提供有創意的展覽項目。KW創立於一九九〇年，由一群藝術家與學生在一間舊的奶油工廠創立。一九九九年重新裝修過的藝術中心正式對外開幕，建築物有五層，個大庭院可作為公共項目使用。

美國概念藝術家葛蘭漢（Dan Graham）為中心設計了一間咖啡廳，取名「喝彩咖啡（Café Bravo）」。KW經常與其他機構合作，例如MOMA的PS1、威尼斯雙年展，以及文件大展，中心的策展團隊，同時也扮演PS1展覽項目的顧問。

KW成立時間不長，但是在當代藝術地圖上，扮演非常重要的角色。當代藝術家都以能夠來這裡展出作為一種成就，展過的藝術家有沃夫岡·布爾（Wolfgang Breuer），英籍巴基斯坦裔女性影像藝術家賽爾·弗洛耶（Ceal Floyer）、二〇〇八年Richard Serra第一次以錄像媒材為主的個展《第一次想到你的腳（Thinking on your feet for the first time）》。

德國的政治、經濟、社會充滿不同的聲音，當代藝術擁抱了這些不同的聲音，而作為世界當代的中心，社會必須提供資源，同時，聆聽不同的反對聲音。

二〇〇五年，KW的三位策展人 Ellen Blumenstein、Felix Ensslin、Klaus Biesenbach 以「紅軍派（Red Army Faction，簡稱 RAF）」這個左翼恐怖分子為主題辦了一個展覽。沒料到，這個左翼團體之前發動的恐怖活動的死傷者家屬，聯合寫信給當時的總理，造成極大的社會政治事件。展覽除了延後開幕之外，該展覽的預算全數被州政府砍除。

受到紐約 MOMA PS1 的影響，一九九八年 KW 也成立「駐村計畫（Artist Residency Programme）」，六間工作室完成後，在這裡駐村過的藝術家、作家包括：獲得二〇一〇年英國特納獎的聲音裝置藝術家 Susan Philipsz，法國聖羅蘭設計總監海迪・斯里曼（Hedi Slimane）的影像寫作書籍，楊德昌好友以及攝影寶典《論攝影（On Photography）》的作者蘇珊・桑塔格（Susan Sontag），在二〇一二年，死後作品代表德國館的德國編劇、舞台劇演員、電影導演獲得威尼斯金獅獎的 Christoph Schlingensief。

介於二〇〇八到二〇〇九期間，藝術中心保留了一間套房，取名叫做「馬倫巴酒店（Hotel Marienbad）」，這個展覽空間就像酒店的套房，保留了一間有床的房間，以及另一間有著一面從地上到天花板的鏡子。輪流入住的藝術家，感受空間的特殊性，創作作品在裡面展出。第一位入住的藝術家，是獲英國特納獎的

當代藝術家道格拉斯・戈登（Douglas Gordon），他替這間房間取名「馬倫巴酒店」，同時設計了霓虹燈館字體，陳列在外牆天窗的位置。

新國家美術館

新國家美術館（Neue Nationalgalerie, New National Gallery）成立於一九六八年，由德國建築師路德維・密斯・凡・德羅（Ludwig Mies der Rohe）設計。密斯是現代主義建築師，「白色聚落」的推動者。墨黑色的玻璃，外型低矮的盒子空間，垂直水平的簡單線條，很難想像這間美術館已經有那麼久的歷史，現在看起來還是很當代。新國家美術館占地很大，但是當時設計時並沒有貪心地想要建造一個巨大的展廳，所以展覽反而非常精彩。

這個美術館擁有極好的名聲，建築設計更讓美術館成為建築界的焦點。展覽以二十世紀前期的近代美術為主。國家美術館隸屬於柏林州立美術館的一分子，藏品非常豐富，從「立體派」、「表現主義」到「未來主義」，也因為建築師的關係，與「包浩斯（Bauhaus）」有關的物件，也是典藏的重點。如果以藝術家來談，收藏了從畢卡索、米羅、康丁斯基、巴尼特・紐曼（Barnett Newman）⋯⋯等大師的作品。

美術館建築，以八根十字形鋼條、兩兩相同長度對稱立起，接近正方形的基地上，每邊只有兩根柱子，這是跟其他建築不同的地方。沒有使用角鋼以避免屋內空間產生角落。這八根柱子得以架起一塊一‧八公尺厚的屋簷，這塊屋簷是一塊預先壓縮的鋼片，同時漆成黑色，所以，可以想像在一塊四方形的基地上空，架另一塊四方形的屋板，只利用八根柱子，中間完全沒有支撐。

從街上走，只有三階臺階，就到美術館一樓大廳，兩大塊四方形體間的玻璃內縮，看起來，上方的屋簷更顯得巨大；樓板挑高八‧四公尺，從裡面往上看，上方的天花板，由三‧六公尺的四方體一格格展開，材質是鋁板漆成深色，上方有冷暖氣管，以及美術館用照明。

展廳主要位於地下室，由於當時考量作品的儲藏保存，所以地下室不只是展示空間，也有儲藏的功能；而挑高屋樑，陽光得以從「內縮」的玻璃中進入地下樓層。上方的鋼條，讓畫廊得以為了展覽空間動線或大小架起隔板，從上方固定，但是，地上並沒有可以固定的地方，在這裡作展覽，比較頭痛的是，沒有隔間。密斯特別在裡面設計一根長達十八公尺，可移動的懸臂，可以分隔展覽空間，為每個不同特色性質的展覽，給予需要的大小與個性。

這間美術館年久失修，同時考量到安全消防系統老舊，二〇一二年，經過

二十四個事務所的兩階段比價，最後由英國建築師 David Chipperfield 得標，將從二〇一五年休館，總工程費一億多歐元的工程，許多零件都會被拆下來重新整理，預計三年工期，期待二〇一八年的新開張。

柏林藝術學院

　　成立於一六九六年，柏林藝術學院（Akademie der Kunste, Academy of Arts, Berlin）堪稱歐洲最老的文化學府之一，學生來自全世界，大約容納四百位學員，分為視覺藝術、建築、音樂、文學、表演藝術與電影媒體六個科系。藝術學院裡有展示空間，提供作為展覽、文化社會議題討論空間，同時，學院裡有一個典藏中心，收藏超過一千兩百二十世紀藝術家捐贈「遺物」，提供學生許多對話的機會，因為位於「布蘭登堡」雕像旁邊，我常常騎腳踏車拜訪。

　　柏林藝術學院的前身是普魯士藝術學院（Prussian Academy of Arts），是十七世紀斐得烈王子（Frederick Prussia）建立，當年，這個學院對於藝術文化的發展，在當時德語區有舉足輕重的地位。一九四五年拿掉普魯士的名稱；一九五四年東西柏林分裂，被分割成兩個學院，一九九三年統一才又合併在一起。這是與羅馬的 Accademia dei Lincei 以及巴黎的 Academies Royales 齊名，歐洲最古老的

藝術學院之一。

世界文化屋

世界文化之屋（Haus der Kulturen der Welt, House of the Culture of the World），外型從一邊看起來，像是從地表露出來的半顆行星，外面還有氣流圍繞的行星；另一邊，則像一顆半開的牡蠣，柏林人幫它取了一個好笑的名字「懷孕的牡蠣」。這是五〇年代東西柏林分割後，美國政府送給德國人的禮物，現在，作為國際當代藝術中心，空間為當代藝術、劇院、舞蹈表演、影像藝術的展覽活動。

作為跨國藝術的平台，預算來自州政府，也被稱為「文化燈塔（Lighthouses of Culture）」，這是柏林的國際藝術中心，許多有關國際當代藝術的研討會、討論會都在這裡舉行。

它位於德國柏林的東北部，在大蒂爾加藤公園（Tiergarten）25裡面，一九五七年開放使用，甘迺迪總統在一九六三年拜訪西柏林時，在這裡發表演說。美國建築師史塔賓斯（Hugh Stubbins）設計，一九五七年，該建築也用於德國舉辦的國際建築博覽會（International Building Exhibition），一九八〇年屋頂坍塌，造

成多人傷亡，一九八八年又重新開幕，當時，剛好是柏林建都七百五十年慶。

入口處大型的亨利・摩爾（Henry Moore）雕塑作品，重達九公噸，當年發生許多故事，亨利・摩爾一九八六年在西柏林做了三件公共藝術雕刻，一件位於柏林藝術學院前面，名為《弓箭手：三手勢之二（Three Way Piece No.2: The Archer）》（1964-1965），另一件位於新國家美術館，《重複旋轉的人物（Recycling Figure）》（1956）。

這件是第三件，名為《大分割橢圓：蝴蝶（Large Decided Oval：Butterfly）》（1985-1986）。這件作品原先只是出借，一九八六年，市政府希望摩爾可以捐贈給市民，但是作品送達後，摩爾過世，完全沒有回應，八年，基金會以當時德國馬克四百五十萬買下。之後，該作品放在戶外，卻讓空污造成損壞，二○一○年才修復完成。

馬丁葛羅皮亞斯展覽館

馬丁葛羅皮亞斯展覽館（Martin-Gropius-Bau）由建築師馬丁葛羅皮亞斯設計，大約在一九七七至一九八一年間完成，新文藝復興形式的外觀，七十公尺正方形的樓板設計，樓高二十六公尺，三層樓建築，展廳環繞在一個四方形的中

庭，以馬賽克裝飾，原先設計爲保存美術館裡面其他延伸出的物件，之後成爲史前藝術以及東亞藝術的典藏地點。二戰時嚴重損毀，直到一九七九年才開始修復。一九九八至一九九九年對外開放，曾被稱爲德國最美的歷史建築展廳，兩德分裂時隸屬西柏林區，中心地點，加上美麗的外觀，很快成爲文化展覽重鎮，遊客參觀絡繹不絕。對街就是國會大樓。

漢堡車站當代美術館

　　位於柏林中央車站旁，柏林市的中心，由三棟建築物組成漢堡車站美術館（Hamburger Kunsthalle），著重在十四世紀漢堡的繪畫家、十六至十七世紀荷蘭以及荷語系地區的藝術家、十八至十九世紀的德國法國繪畫，以及近代、當代的國際藝術家作品。

　　第一棟建築在一八六三至一八六九年興建，由 Georg Theodor Schirrmacher 及 Hermann von der Hude 負責；第二棟建築在一九一九年，由弗里茨・舒馬（Fritz Schumacher）設計；第三棟建築，連接在兩棟舊建築後方，則在一九七六至一九九七年間設計與興建，由溫格斯（O.M. Ungers）負責，就是 Galerie der Gegenwart 新館。這兩部分合成的新館，連結前面兩棟建築，提供當代藝術，尤

其是視覺多媒體許多的可能。

館內的收藏豐富，但由於政府預算年年減少，捐贈成為重要的藏品來源；支持漢堡藝術收藏基金會的永久出借，美國與德國藝術則來自 Scharpff 基金會，概念藝術來自 Sohst 收藏品，極簡藝術是 Lafrenz 的家族、Bockmann 家族，以及榮格家族的收藏品捐贈，讓美術館的藏品在歐洲占有一席重要的位子。

新館

新館（Schinkel Pavilion, aka The New Pavilion）是個非營利學術機構，位於柏林的市中心，由波爾（Nina Pohl）和 Eva Wilson 負責經營，提供當代藝術雕塑、裝置藝術、視覺媒體一個展覽的平台，特殊的室內空間格局，讓當代藝術增加更多創意展出的機會。一九六九年由 Richard Paulick 負責設計，特殊的展廳，得以鳥瞰柏林歷史建築所在的美術館島區，企圖尋回舊日柏林作為歐洲前衛藝術的第一[26]。這日新館展示的當代藝術，不只引發公眾討論與注意，作品與空間也產生許多不同的對話。

二〇一二年，在結束德國文件大展後，離瑞士巴塞爾藝術博覽會還有幾天，我決定去漢諾威（Hannover），找一位失散十多年的德國好友 Christian Knisest，

他在二十年前，曾到台北工作半年，當時還是窮學生的他，透過當年台北希爾頓飯店的業務主管，當了我半年內湖公寓的室友。他回德國後，拜訪過他一次，那次兩星期的德國旅行，他開著小車，我們沿著萊茵河，從法蘭克福北上柏林，該旅行讓我更接近德國。人、生活、文化以及部分歷史。Christian 家族來自波蘭，高大安靜，家族都很長壽，他的父母感念我與他的友誼，我到訪的每一天盡全力安排住宿、食物，祖父母也來探望；之後他換工作，兩人完全失去聯繫。

我在二〇一一年認識了德國商務辦事處、歌德文化中心台北的負責人 Markus。有次聚會，我提到與 Christian 如何交往以及失去聯繫，結果，他真的幫我找到 Christian，他結婚，目前跟太太、兩個小孩住在漢諾威。另一個讓我想去該城市的原因，在於「Made In Germany 2」的大型展覽，正在該城市的三個美術館舉行。於是，我從卡賽爾搭了二至三小時的快鐵，出車站時，看到高帥、許久不見的 Christian 站在車站等我，多年失聯的的好友見面，還是一見如故。

史賓格爾美術館

位於漢諾威市區，馬斯湖畔的史賓格爾美術館（Sprengel Museum），在德國的美術館中，號稱收藏德國近代藝術品中，尤其是繪畫，最好的美術館之一。

美術館由科隆建築師團隊 Peter and Ursula Trint 以及海德堡的建築師 Dieter Quast 負責規劃。一九七九年對外開放，一九九二年建物再擴建成目前的形態。

到達美術館入口，右邊是湖，往上爬升五十公尺，才看到美術館真正的入口，建築物初看有些隱密，但真正進入後，空間很寬廣開放，感覺像是在地下室，由於展廳大，所以在展廳中央看不到自然光，這樣的設計，想是在保護昂貴的畫作。

伯納‧史賓格爾（Bernhard Sprengel, 1899-1985）這位巧克力大亨，在一九六九年，同時是他七十歲生日時，將所有收藏的作品，包括當年二百五十萬馬克經費建造美術館的錢，捐給漢諾威市政府，藏品包括畢卡索、夏卡爾、保羅‧克利、馬克斯‧貝克曼（Max Beckmann）、雷捷（Fernand Leger）…等不勝枚舉，藏品中有一部分是當年納粹搜刮後，透過藝術經紀人手中買到的藝術品。之後，市政府協同下薩松尼州政府，同意共同管理美術館運作，之後，也加入兩個政府間重要的收藏作品，尤其是二十世紀的藝術品，所以史賓格爾美術館，成為全德國最重要的現代藝術（Modern Art）的美術館。

我在參觀美術館時，有人遠遠地叫我名字，原來是惠特尼美術館館長Adam，他說他來的目的，是向美術館借作品。二〇一〇年原先決議美術館將擴

建，但是，計劃延到二〇一二年決定。新館將以展示漢諾威當地藝術家，以及妮基‧桑法勒（Niki de Saint Phalle）作品。從一九九四年開始，收藏加入攝影與錄像，美術館每年大約展出二十五個短期性的展覽，舉辦許多的論壇與論文發表。

從一九九三年開始，漢諾威重要藝術家 Kurt Schwitters（1887-1948）所有的藝術文庫都由該美術館管理，一位經歷達達、立體派、結構主義，及詩人、設計師、裝置藝術以及拼貼藝術家 Otto Dix 的傑出弟子。該文庫提供許多當年藝術的重要文獻。

埃爾‧利西茨基（El Lissitsky）27為前蘇聯前衛藝術家、設計師、攝影師、辯論家和建築師，他的觀念影響後期的建築，大作品分散在 MOMA、泰特現代美術館、古根漢美術館⋯等重要藝術機構，他的原件《抽象百寶箱（Cabinet of Abstract）》是一九二〇年代，一直到二戰前最重要的抽象主義寶典，包括攝影、設計，分工合作完成一件作品，復刻作品目前陳列在美術館，當做永久陳列。

美術館裡另一個類別的收藏，足以讓這家年代不久的美術館，成為全世界關注的重要美術館，就是二十世紀前半段的「近代藝術」收藏，尤其是繪畫與雕塑作品。重要的藝術家，例如立體派與超寫實的藝術家 Die Brücke 以及 Der

Blaue，個人主義色彩的 Otto Dix 與 Boccioniare；當代部分，美術館裡有四件永久陳列的詹姆士・特瑞爾（James Turrell）讓人驚豔，一個無邊的舞台，走進裡面，充滿驚奇與迷惑；另一間全黑的房間，進入的過程充滿刺激與恐懼，走到最底處，需要讓眼球停留在黑暗中至少三分鐘，之後，黑暗裡的圖像慢慢地清晰。

詹姆士的四件裝置，提升美術館在當代藝術的地位。美術館展覽品質也常被媒體贊揚，這主要來自專為藝術家特別設計的展廳，例如畢卡索（Pablo Picasso），費爾南・萊熱（Ferdinand Léger）、馬克斯・恩斯特（Max Ernst）、埃米爾・諾爾德（Emil Nolde）、保羅・克利（Paul Klee）及馬克斯・貝克曼（Max Beckmann）。

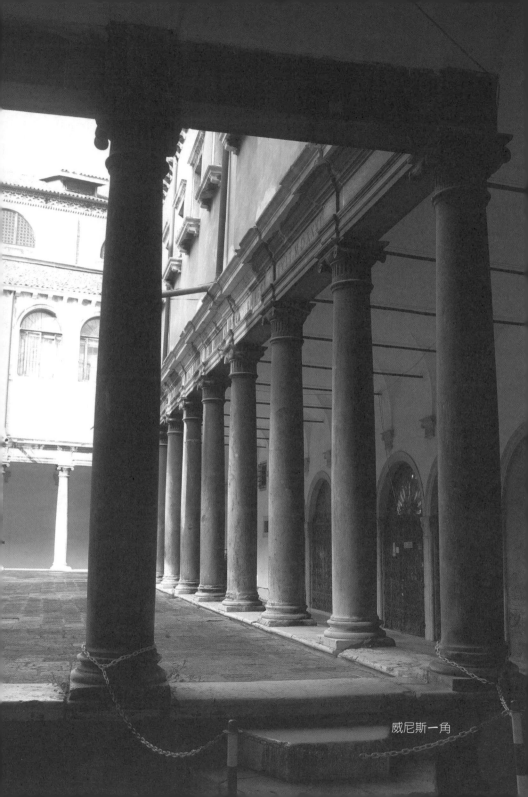

威尼斯一角

加入泰特美術館／典藏倫敦

二〇一三年暑假前，我去了一趟歐洲。這次的旅行，先到倫敦，在泰特現代美術館開會（我在二〇一一年加入了泰特美術館）。作為亞太地區典藏委員會的董事，所以，每年有為期五天在亞洲特定的地區旅行，觀察拜訪藝術家工作室、畫廊、美術館與藝術中心，這樣的旅行大都發生在秋天天氣好的季節。然後，第二年的暑假，在泰德美術館開會，討論決定新年度收藏的作品品項。因此，對於倫敦市區的藝術活動，其實是熟悉的。當然，除了倫敦，去過的英國城市也不多，在這裡，詳細解釋幾個倫敦市區重要美術館與藝術中心。

大英博物館

大英博物館（British Museum）成立於一七五三年，宗旨在於建立人類的歷史與文化，又稱「不列顛博物館」，是全球最大、最著名的博物館。博物館擁有

八百多萬件藏品。美術館成立的緣由來自於一位收藏家，漢斯‧斯隆爵士（Sir Hans Sloane, 1660-1753）一七五三年去世後個人藏品達七萬一千件，還有大批植物標本及書籍、手稿。根據他的遺囑，所有藏品都捐贈給國家。這些藏品最後被交給了英國國會，在通過公眾募款籌建博物館的資金後，大英博物館最終於一七五九年一月十五日在倫敦市區附近的蒙塔古大樓（Montague Building）成立並對公眾開放。大英博物館是人類歷史中，不屬於國王或教會，第一個對公眾開放的美術館。

博物館在開放後透過英國人在各地、各種活動擄取了大批珍貴藏品，早期的大英博物館傾向於收集自然歷史標本，但也有大量文物、書籍，因此吸引了大批參觀者。到了十九世紀初，從埃及獲得的古物石雕，尤其是舊希臘羅馬時期神廟雕塑，一八二五年，透過一批從希臘獲取的古文物，增加了「近東」巴比倫時期文物，這些重要物件都由爵士捐贈，或是透過中間商完成交易，雖不是強奪，但古文物原出處國，例如埃及、土耳其等經常要求英國需歸還這些物件。

一八二三年英國國王喬治三世將「國王的圖書館」裡大量手繪地圖、手冊、圖表、繪畫近六萬五千件捐給博物館，館藏蒙塔古大樓已經顯得不敷使用。一八二四年博物館在大樓北面建新館，一八四〇年代完工，舊大樓不久後拆除。新館

建成後不久又在院子裡建了對公眾開放的圓形閱覽室。

一八四〇年代，英國冒險家進入埃及地區，對於美索不達米亞地區的文明，得到許多原始物件。新美術館的完工，數以百萬的書籍，直到人稱「大英博物館第二創始人」潘尼茲（Anthony Panizzi）的加入，將所有書籍分類、有系統的管理，同時一八五七年將圖書館對外開放，當年圖書館成為全球第二大的圖書館，僅次於巴黎圖書館。到了十九世紀中期，由於策展人對於不同地區的需求，美術館開始收藏歐洲中古世紀文物，「考古學」的探討，也將收藏延伸到亞洲。十九世紀末期，「埃及探險基金」的支持，賽普魯斯成為收藏重點。後期，阿姆荷寶藏（Oxus Treasure），波斯古文物因為一位藏家 A. W. Franks 過世後捐給博物館。

大中庭（Great Court）位於大英博物館中心，二〇〇〇年十二月開放，是歐洲最大的有頂廣場，廣場頂部是用兩千四百三十六塊三角形玻璃片組成的。中央為閱覽室，對公眾開放。大英博物館一直都是免費開放。二〇〇二年博物館面臨財務危機，由於館員抗議裁員，博物館甚至被迫關閉了幾天。

大英博物館目前分為十個分館：古近東館、硬幣和紀念幣館、埃及館、民族館、希臘和羅馬館、日本館、東方館、史前及歐洲館、版畫和素描館以及西亞

館。二〇一三年有六百七十萬訪客，堪稱排名第二的美術館，該美術館的網站，目前已有兩百萬個品項圖片出現在網站上，六百五十萬張圖說，二〇一三年有接近兩千萬個訪客瀏覽記錄。

泰特不列顛美術館

泰特不列顛美術館（Tate Britain）位於英國倫敦米爾班克（Millbank），主要收藏公元一五〇〇年至今的美術品。原名國立英國美術館（National Gallery of British Art），於一八九七年由亨利·泰特爵士（Sir Henry Tate, 1819-1899）建立，當年稱為泰特畫廊（Tate Gallery）。

泰特出生一般家庭，白手起家，成為百萬富翁，在製糖界擁有盛名，對待員工照顧無微不至。一八八九年，泰特捐贈了六十五件當代繪畫給政府，但前提條件，政府必須將這些作品公開展覽給社會大眾欣賞，同時，他也捐了八萬英鎊作為興館用途。

在一八九七年七月二十一日，美術館對外開放，當時叫做英國國家畫廊（National Gallery of British Art），二〇〇〇年改名泰特不列顛美術館。泰特美術館系統現在分為四個美術館：泰特不列顛美術館（Tate Britain）、泰特現代藝

術館（Tate Modern）、泰特利物浦美術館（Tate Liverpool）和泰特聖艾夫斯美術館（Tate St Ives）。

泰特不列顛美術館建物前半部由西德尼・R. J. 史密斯（Sidney R.J. Smith）設計，古典的露臺，以及圓頂在後方，建物中央的雕塑畫廊，由約翰・羅素・波普（John Russell Pope）操刀。一九八七年，加入克洛爾畫廊（Clore Gallery），由詹姆斯・史特林（James Stirling）負責設計規劃，此畫廊被視爲是「後現代建築（Postmodern Architecture）」的最佳典範。

緊鄰的泰晤士河水淹美術館、二戰的德軍轟炸造成危機，但因爲收藏品都不存在館內，避過幾次劫難。畫廊主要展出英國畫家約瑟夫・瑪羅德・威廉・特納（Joseph Mallord William Turner, 1775-1851）的作品，他是英國浪漫主義風景畫家、水彩畫家和版畫家，作品對後期印象派繪畫發展有相當大的影響。十四歲時進入皇家藝術研究院，第二年就被研究院接受，雖然以油畫成名，但他是英國最著名的水彩畫家，被稱爲「光之畫家」。晚年油畫技巧透明，用淺層顏色表現純淨的光線效果，緊張色調和瞬息光影，使特納不僅躋身於英國畫家的前列，並對後來法國的印象派畫家有很大的影響，尤其是莫內，曾經相當仔細地研究過他的技法。

特納留下一筆遺產，希望能資助「破產的畫家」，其中一部分遺產轉入皇家藝術研究院，偶爾以特納獎的形式獎勵研究院的學生。他遺留下的部分作品遺贈國家，他希望能建立一個單獨的博物館，但沒有實現。目前遺贈的作品大部分在泰特博物館。

館內展館主要展示英國近代或當代藝術家個展，之前展過的有翠西・艾敏（Tracey Emin）、約翰・萊瑟姆（John Latham）、道格拉斯・高登（Douglas Gordon）、山姆・泰勒・伍德（Sam Taylor-Wood）、蓋瑞茲（Marcus Gheeraerts）。其他空間則以典藏作品輪流展示。每三年美術館有泰特三年展，以邀請客座策展人對館藏作品，以及英國當代提出不同想法的三年展，例如二○○三年展《像這般的日子（Days Like These）》邀請二十三位藝術家，對於當下的英國藝術家，透過繪畫、雕塑、錄像與裝置聲音，提出他們對英國時下生活的看法。

一年一次，國際知名但也備受爭議的泰特獎由泰特博物館館負責，參加者除了必須是英國人外，年齡不得超過五十歲，提名委員會主席由泰特不列顛美術館館長擔任，每年五月宣布四位提名人；十月展覽，十二月宣布得獎人，每個階段都有媒體曝光。對於年輕觀眾，每個月第一周的週五晚上的「夜貓族逛泰特（Late

at Tate Britain）」票價半價，當晚有表演藝術、樂團演奏，試圖利用年輕媒體吸引年輕族群入場。

泰特現代藝術館

英國國家級美術館，泰特現代藝術館（Tate Modern）的建築物前身是座落於泰晤士河河畔的發電站。舊建築是史考特（Giles Gilbert Scott）設計，分別在一九四七與一九六三年分兩次建造。一九八一年發電站停止運作，後來由瑞士建築團隊赫爾佐格與德梅隆負責規劃，改變了它的用途。目前每年大約吸引四百七十萬個訪客，是世界上最受歡迎、最常拜訪的美術館之一。

一九九二年由於泰特美術館過多的藏品，決定一次公開競標，一九九五年宣布建築團隊，因為簡單的設計而得到這個大案子，同時，不拆掉原建築，而是利用原建築，重新創造新空間。二十世紀的工業外觀，延伸到屋內的紅磚牆壁、鋼材外露，同時水泥地板，特別設計的輕工業紅磚總共四百二十萬塊，構建挑高的中庭，配合垂直的窗戶與舊工業廠房創造許多對話。

赫爾佐格與德梅隆建築公司在二〇〇八年的記錄《煙囪大樓與泰特現代美術館（Alchemy of Building & Tate Modern）》中有詳細記載。泰特現代美術館的收

藏，從一九○○年到現在，大樓共七層，一到四樓作為畫廊使用，分成左右兩邊，當美術館二○○○年開幕時，畫廊收藏成列分為四大類，分別是：

歷史，記憶，社會

裸露，行為，身體

地景，事件，環境

靜物，物件，實物

這樣的分類，其實是參考紐約的 MOMA 目前的典藏作品分類，但後來館方發覺，他們在二十世紀中段有個極大的收藏缺口，於是在二○○六年五月，他們陳列作品的分類，改成：

• 向物質致敬，集中於抽象、表現主義，以及抽象表現主義，藝術家如莫內、Anish Kapoor、馬諦斯、馬克羅斯柯、伯納特紐曼及迪恩（Tacita Dean）。

• 詩與夢，以超寫實主義為主，或受其影響的藝術家。

• 能源與過程，這部分強調「貧窮藝術（Arte povera）」，來自於義大利的阿里杰羅‧波提（Alighiero Boetti）、希臘藝術家庫奈里斯（Jannis Kounellis）、前蘇聯的馬列維奇（Kazimir Malevich）、八○年代跳樓身亡的安娜‧曼迪耶塔（Ana Mendieta）、Mario Merz，以及珍妮‧霍爾澤（Jenny

Holzer）。

- 流量的狀態，強調立體派、未來主義、螺旋主義與波普藝術，包括藝術家畢卡索、羅伊·利希藤斯坦、安迪·沃荷，以及法國記錄寫實攝影師大師Eugène Atget。

渦輪畫廊（Turbine Hall），顧名思義是昔日擺放渦輪器材的大房間，五層樓高的巨大空間，通常只會找一位藝術家，特別委任製作一件作品或一個計劃項目，從 Louise Bourgeois、Anish Kapoor、Olafur Eliasson、布魯斯紐曼、懷瑞德（Rachel Whiteread），到卡斯登·赫勒（Carsten Höller）做了一個大型溜滑梯。艾未未則推出堆滿了滿屋近六億顆葵瓜了像是排山撲海而來的中國人專案。Tino Sehgal，第一位在這個空間利用真人表演的藝術家，七十位表演者以「說故事」方式與參觀者互動表演。

二〇一五年後，韓國現代汽車將在未來十年贊助五百萬英鎊，這是最大的贊助金額，第一位藝術家則是墨西哥重要藝術家亞伯拉罕·克魯茨維勒加斯（Abraham Cruzvillegas）。

大樓內兩側的主建築，以展示當代藝術為主要項目，這部分入館需要收費，

展覽有時三至四個月展期，兩邊有時為了需要，會成為一個展廳。地下室，原先作為「儲油箱」，三個大空間，目前改做陳列錄像作品、表演藝術，以及「影片」放映用途。開幕時，韓國藝術家梁慧圭（Haegue Yang）曾結合聲音表演，以及大型百葉窗裝置。

維多利亞和艾伯特博物館

維多利亞和艾伯特博物館（Victoria and Albert Museum, V&A）成立於一八五二年，位於英國倫敦市中心的工藝美術、裝置及應用藝術的博物館。一八九九年，維多利亞女王為博物館的側廳舉行奠基禮時，將博物館正式更名為「維多利亞和艾伯特」，以紀念她的丈夫艾伯特王夫。

美術館位於科學博物館與自然歷史美術館之間，館藏以歐洲展品居多，但也有中國、日本、印度和伊斯蘭藝術和設計的收藏，堪稱全世界工藝品收藏最大的美術館，博物館的歷史可追溯到一八三七年，當時的英國政府在倫敦成立了一個設計學院，學校有一批數量不多的教學收藏品。

萬國工業博覽會一八五一年在水晶宮舉辦後，設計學院的教學收藏品更名為工藝品博物館（Museum of Manufactures），而博覽會組織者之一的科爾（Henry

Cole），則成爲博物館於一八五二年創立時的首任館長，他上任後開始擴大收藏。

博物館並利用萬國工業博覽會的利潤購買海德公園以南的大片土地，於一八五七年遷入並更名爲南肯辛頓博物館（South Kensington Museum）。博物館爲世界上首家提供煤氣照明的博物館，並且率先開設了餐廳。博物館現址在一八五七年建立後，到了一八九〇年代，博物館已經包括了辦公室、展示長廊和圖書館三部分。但要等到一九〇九年克倫威爾路（Cromwell Road）立面完工之後，博物館才展現今日面貌。

去倫敦，我常常住在 Le Meridien Hotel，位於市中心皮卡迪利圓環（Picadilly Circus）邊，從酒店走路過去，大約三分鐘，在爲迪士尼工作時期，曾經在這裡舉行電影首映。二〇一三年拜訪時，正舉行奈吉利亞藝術家安納祖（El Anatsui），這位經常以日用品作成雕塑，最有名的作品，以碳酸飲料的拉環，壓扁聯結成爲特別顏色的織物。二〇一三年十一月，徐冰裝置作品《桃花源理想》在美術館中庭 John Madejski Garden 展出。

皇家藝術學術院

皇家藝術學術院（Royal Academy of Arts，簡稱 R. A.）成立於一七六八年十二月十日，位於英國倫敦皮卡迪利街伯林頓府的一座藝術學府，為無政府暫住的私人藝術機構。經常有人將 Royal Academy of Arts 與 Royal College of Arts（R. C. A.）混淆，兩者都是學術機構，R. A.是以純藝術為主的研究機構，每年提供三十個可以三年學習的名額，除了免學費外，每學期還有近一萬英鎊的獎助學金給每個學生；而 R. C. A.則是以設計學院為主的文創科系；R. A.基本組織架構在所謂學術會員（RA, Royal Academicians）身上，R. A.像是一個頭銜，可以印在名片上，代表無上的光榮。

R. A.全部的人數是八十個人，分成十二位建築師、十四位雕塑家、八位印刷家（照片、版畫等以紙張為材質的藝術家），以及三十六位繪畫為主的藝術家，成為 R. A.必須要現有 R. A.總數的八人提名，之後在年會上投票通過，除非 R. A.超過七十五歲，或是死亡，否則不會有新的 R. A.產生。被提名的藝術家可以不必是英國籍，但須生活工作在英國一段時間，當選 R. A.後，必須捐贈一件作品給研究院，這也是為什麼典藏作品驚人的原因。每年暑假，R. A.必須展出

六件作品，這個暑假群展已經成為一個重要的事件。

皇家藝術研究院並不是一所學校，而是一個藝術研究院，有點像中央研究院的組織，但是，他們所有的經費來源，都來自贊助。建立初期為英王喬治三世的個人行為，目的是通過教育及展覽等措施，促進英國的藝術設計發展，培訓優良藝術家和建築師。目前在R.A.名單裡的建築師有蘭‧亞烈德（Ron Arad）、札哈‧哈蒂‧David Chipperfield；畫家部分有，Tracy Emin、Tacita Dean、蓋瑞‧休姆（Gary Hume）、肖恩‧斯庫利（Sean Scully）、提爾曼斯（Wolfgang Tillman）⋯等人。

Hayward Gallery

Hayward Gallery 位於泰晤士河南岸中央，緊鄰伊麗沙白女王表演廳、皇家國家劇院，以及英國電影協會大樓，在二〇〇七年，英國政府重新包裝藝術南岸（South Bank）之後，Hayward Gallery 變成南岸可以與泰特近代美術館相提並論。美術館本身為非營利的當代藝術美術館，成立於一九六八年，由 Higgs and Hill 設計，當時稱為「粗野建築（Brutalist Architecture）」的現代主義建築。

喬安娜‧德魯（Joanna Drew）為開館館長，二〇〇六年後，館長由美國籍拉爾

夫‧羅奧夫（Ralph Rugoff）擔任。

二〇一四年台北雙年展期間，他來台灣短暫停留，收集台灣當代藝術家訊息，作為下屆里昂雙年展使用，台灣早期五月畫派之一的李元佳，曾在一九八九年在該美術館參加一個三人聯展。美術館的德裔首席策展人羅森泰爾（Stephanie Rosenthal）將是下屆雪梨雙年展的藝術總監，看來美術館兩位重要人物，在學術上受到景仰。羅森泰爾在二〇一四至二〇一五年間很頻繁往來亞洲各個城市，第一次來訪台北待了一星期，幾乎所有當代藝術家都見過，相隔沒多久，在新加坡又遇見她，挺著五個多月的肚子，還跑上跑下，一點都不像要當媽媽了。

蛇形畫廊

位於海德公園內，肯新頓花園裡面的蛇形畫廊（Serpentine Galleries），原來是一九三四年興建的茶室，英國國家藝術諮詢會在一九七〇年五月一日開放給大眾，初期以展示未成名的英國藝術家作品為主。二〇一三年九月，由札哈‧哈蒂設計的新館 Serpentine Sackler Gallery，離原先畫廊大約三分鐘的腳程，一間已經超過兩百多年未對外開放的軍火庫。

蛇形畫廊每年暑假，在建築物後方草地上的蛇形畫廊建築展館（Serpentine

Gallery Pavilion）企劃案，堪稱全世界建築展覽設計項目中，最被矚目的專案。

每年七十五萬人次的觀眾，在展館裡行走對話，甚至坐下來喝咖啡，這個暑假建築展館從二〇〇〇年開始，已經有十四位建築師在這塊草地上築木架屋，建造新的年度展館，我曾在二〇一二年看到赫爾佐格與德梅隆（Herzog & de Meuron）和艾未未第二次合作，兩個團隊第一次合作在北京的鳥巢，蛇形畫廊建築展館讓他們有機會再次合作，和當年倫敦奧運對話。二〇一三年暑假，則是藤本壯介（Sou Fujimoto）的設計，他是這個項目目前最年輕的建築師。二〇一五年，則是來自西班牙的 Selgas Cano 雙人組。

當代藝術研究院

當代藝術研究院（The Institute of Contemporary Arts），簡稱 ICA，創立於一九四六年，非營利機構，為藝術與文化的中心，羅蘭特・潘羅斯（Roland Penrose）、維克托・威廉（Victor William）、赫伯特・里德（Herbert Read）、彼得・葛萊格雷（Peter Gregory）…等一群詩人、藏家、藝評、歷史學家與出版人有鑑於皇家藝術學院非常高的門檻，為當代藝術家、作家、科學家能多一個辯論空間而創立，開館展《四十年近代繪畫》，由 Penrose 策畫，接著是《四萬年

的近代繪畫》。

成立初期，以位於牛津街一六五號的學院電影大樓的地下室作為研究院的場地，裡面有一個展示空間、餐廳，以及宴會廳。一九五〇年研究院購買了位於皮卡迪利 Dover 街十七號的建築物，開館館長菲力普（Ewan Phillips）在一九五一年離開，暫代館長的莫蘭（Dorothy Morland）卻待了十八年，直到搬到較大空間的 Nash House。早期幾個重要的繪畫展覽，奠定 ICA 在英國，以及國際上的地位。

辦過畢卡索、傑克遜・波洛克，一九五四年甚至有喬治・布拉克的個展，除了現代繪畫之外，ICA也展出普普藝術，英國當時前衛的「粗野主義」藝術與建築，「獨立群組（Independence Group，簡稱 IG）」28甚至在ICA聚會，之後還規劃幾個展覽，包括評價高的《這是明天（This is Tomorrow）》。一九六八年，英國藝術咨詢委員會正式金源ICA，他們得以搬到現在的 Nash House，之後每屆的館長，都出現一堆問題，甚至前任館長還出現「操守問題」而被換下來，由莫爾（Gregor Muir）接任，他原先在 Hause & Wirth Gallery 擔任倫敦的畫廊總監。

巴塞爾文化／作為展示藝術的空間

巴塞爾藝術中心

　Kunsthalle 與 Kunsthaus 在德文的意思是「一個作爲藝術展覽功能的空間」，巴塞爾藝術中心（Kunsthalle Basel）爲巴塞爾文化中心很重要的一個組織，離車站不遠，介於市立劇院以及演奏廳的之間，藝術中心結合當代本地以及國際藝術家，年輕以及成名的，建構創作的平台，除展覽功能，演講、表演、影片試映，以及公共藝術、美術館建築。

　因爲一八六四年的巴塞爾藝術會社（Society of Basel Artist）與一八三九年成立的 Baseler Kunstverein 的結合，一八七二年新館長爲其將來的展覽當代性定調，藝術中心提供藝術品一個存放空間與展示功能，在 Kunst Museum 還沒成立前，巴塞爾藝術中心扮演公共藝術和典藏品陳列的重要處所。

一九五〇年代的財務危機，藝術中心曾轉租給州政府，一九六九年整修後，歸 Kunsteverin 管理，之前的館長斯馬茨克（Adam Szymczyk）現已經將擔任第十四屆二〇一七德國文件大展的藝術總監。新館長，由美國出生，曾擔任比利時威斯爾藝術中心（Weils Art Center）首席策展人的艾蓮娜・菲力波維克（Elena Filipovic）接任。

巴塞爾藝術中心地點雖然容易讓人接近，但是展示空間並不大，卻經常端出很學術性的展覽引發許多當代藝術界的關注，入口的藝術書店，是我最喜歡的藝術書店，我的 Harald Szeemann 大冊子就在那邊買的，雖然重卻是策展人必備的百寶書。

巴塞爾當代館

這間當代館堪稱歐洲第一家，以當代作品作爲展覽、藝術家生產、創作的巴塞爾當代館（Museum of Contemporary Art, Basel），一九六〇成立，一九八〇年代正式對外開放，館藏作品，除了繪畫與雕刻傳統媒材作品外，錄像、裝置媒材也在典藏之列，Jospeh Beuys、Rosemarie Trockel，以及重要當代北美藝術家Bruce Nauman、Jeff Wall、羅伯特・戈貝爾（Robert Gober）、伊麗莎白・佩頓

（Elizabeth Peyton），以及馬修·巴尼（Matthew Barney）等。

原先館藏作品中一部分來自艾曼紐·霍夫曼基金會所擁有，這部分藏品將不再在此展出，會移到蕭拉格藝術中心（Schaulager）。當代館面對萊茵河，夏天，許多當地人跳進湍急的河水中「放流」，旁邊一包塑膠袋也跟著漂浮在河面上，飄過市區後才上岸，拿出塑膠袋裡乾淨衣物，穿上後走入人群中。我經常看完展覽，在河邊找渡船夫，點一杯白酒，慢慢以瑞士的古法「拉牽」過河，上岸後，走幾步路，就到了另一個很年輕的李斯特藝術博覽會。

拜伊勒基金會

拜伊勒基金會（Beyeler Foundation）位於巴塞爾的邊緣，市區火車可以直接到達美術館，一個美麗的小村，美術館由倫佐·皮亞諾設計建造，在一九九七年才完成。一九八二年時，拜伊勒基金會由藝術經紀人拜伊勒（Ernst Beyeler）與Hilda Kuns 創建，他們的收藏品，在沒有美術館前，曾在西班牙國家皇后美術館，德國的新美術館，以及雪梨的新南威爾斯當代美術館展出。

新的美術館對外開放，每年吸引來自世界各地大約三十四萬的藝術愛好者，開放後的美術館，金源來自市政府，以及萊茵河區的社群工會。Hilda 在二

○○八年過世，拜伊勒也在二○一○年離開人間。巴塞爾藝博會的最後一天，基金會邀請參與的畫廊參加晚宴，門票不容易取得，館長目前為凱勒（Samuel Keller），擔任過藝博會主席多年與畫廊及藏家關係密切，晚宴當天，大約有五百人擠在草地上用餐，這也成為巴塞爾的傳統。

維特拉設計博物館

　　維特拉（Vitra Design Museum）是一個以建築、傢俱、設計為主的設計美術館，這個全球聞名的美術館占地非常大，在德國境內，藝博會期間，可以在會場攤位詢問交通車時刻表，搭乘接駁車很方便，因為排得滿滿地行程，放棄有一天特別為巴塞爾藝博會貴賓開放的日子，自己搭車過去，過程很麻煩，因為公車會經過德國，瑞士法朗加上德國歐元，支付車資有點複雜，不過，約四十分鐘的公車之行，算不錯的旅行。

　　維特拉其實事業體龐大，卻是家族公司，總裁也是創辦人羅夫・費爾包（Rolf Fehlbaum）在一九八九年成立基金會，美術館的收藏，以傢俱、室內設計為收藏重點，特別集中在美國傢俱設計師查爾斯及蕾・伊姆斯（Charles & Ray Eames）。我本身對傢俱興趣不高，拜訪維特拉的原因，是園區裡面的建築群，

美術館的主建築物，由美國後現代主義以及解構主義大師法蘭克‧蓋瑞設計，這是他在歐洲的第一棟建築，他同時在園區裡面，有另一棟建築比較強調功能性，打破結構設計。容許曲線出現在建築物上一直是法蘭克的招牌，白色折紙般的建築物，室內空間非常適合傢俱陳列。

園區內安藤忠雄的三層建築物，往下挖了兩層，所以站在路邊遠觀，很極簡的清水模圍牆與建築物，看似直島美術館的「地中美術館」的縮小版。安藤在全世界建構許多美術館，台中也有一家亞洲現代美術館，我對於他的清水模設計，抱持不同看法。

維特拉設計美術館是目前全世界最大的傢俱美術館，園區內還有其它如巴克敏斯特‧富勒（Richard Buckminster Fuller）、葛林修（Nicholas Grimshaw）、札哈‧哈蒂、妹島和世與西澤立衛的事務所SANAA、阿爾瓦羅‧西塞（Alvaro Siza Vieira）、簡‧普魯威、展示間是由赫爾佐格與德梅隆參考巴塞爾郊區古農舍形狀放大的設計源頭。

美國建築評論家、建築師、第一屆普利茲克建築獎得主的菲力普‧強生（Philip Johnson）說到，從一九二七年之後，除了在斯圖加的「白院聚落（Weissenhofsiedlung）」29之外，西方世界，沒有任何重要群聚的建案。維特

拉園區裡面主建物商店，安藤忠雄以及法蘭克‧蓋瑞的建築都是對外開放的，其它建築則是私密的公司營運場所，一般人無法進入。

丁格利美術館

丁格利美術館（Tinguely Museum）由瑞士義大利語區的建築師 Mario Botta 設計，位於萊茵河畔，從巴賽爾車站坐往會議中心的電車，過萊茵河後下車，沿著河往上游走，蜿蜒的樹林過後，就在「孤獨公園（Solitude Park）」旁。美術館典藏瑞士「動態雕塑（Kinetic Art）」是藝術家尚‧丁格利（Jean Tinguely）的多數作品。

這位活躍於歐洲五〇年代的藝術家來自巴塞爾，他是當年巴黎前衛藝術家，第二位妻子就是有名的妮基‧桑‧法勒（Niki de Saint Phalle）。妮基認識丁格利後，從一個患有精神感官失調的美麗女子，成為當代藝術家；在西班牙時期，感受到高第對於建築的熱情，之後，「射擊藝術」讓她在歐美竄起，美術館裡也典藏妮基的繪畫與雕刻；另外，還有伊夫克萊恩（Yves Klein）等新實現主義的會員作品，因為丁格利當年在巴黎，簽署了該主義的宣言。

丁格利於一九六〇年在 MOMA 的雕塑花園展出的《向紐約致敬（Homage to

New York）》，設計了一架「自毀式」的機器，現場運轉二十七分鐘後故障，沒

有自我毀壞卻是故障，之後由現場觀眾把殘骸帶回家當紀念品。

美術館占地不大，但是常設展中幾件巨型動態雕塑作品，定時會啟動，美術

館前的草地上的水池，作品《噴泉（Fountain）》裝置在水池正中間。

蕭拉格藝術中心

蕭拉格（Schaulager）位於巴塞爾火車站的另一邊，離火車站不遠。通常要

進藝博會會場，是搭面對火車站左邊的電聯車，如果相反方向，是面對火車站的

右邊電聯車，上車後，經過巴賽爾的另一個新車站後不遠，就可看到美術館。

這是赫爾佐格和德梅隆建築事務所所設計，二〇〇三年開幕，受 Laurenz

Foundation 委託，背後老闆 Emanuel Hoffmann，超過七十年的收藏時間，藏

品從保羅·克利、Max Ernst 到比利時表現主義，還有一九六〇至一九七〇年

代 Joseph Beuys、Bruce Nauman 到 Jeff Wall 以及英國藝術家 Katharina Fritsch、

Fiona Tan⋯等超過二百五十位藝術家作品。

蕭拉格的網頁寫著：「這不是一間美術館，也不是一間庫房雖然他看起來像

是一個巨大的農舍，這是個可以參觀、思考藝術的地方。」

其實藝術中心並不是以辦展為目的，它一年只有一個展覽，提供藝術研究為目的，以及藝術品保藏的功能。我在二〇〇七年時來過一次，當時的展覽為 Robert Gober 的個展，作品從一九七六到二〇〇七年的回顧展。我再拜訪蕭拉格時已是二〇一〇年的馬修・巴尼個展，以及隔年的 Francis Alys 個展，二〇一二年休館，二〇一五是 Hoffmann 的典藏展。

諾華大藥廠

　　諾華藥廠（Notartis）位於萊茵河畔，St. Johann，一九九六年起，這裡就成了諾華藥廠的總部。執行長 Daniel Vasella 從二〇〇一年開始，建造這個園區，整個廠的工作人員，大約有一萬人，占了巴賽爾總人口的百分之七。

　　藥廠因為研發藥品，成為保安非常嚴密的公司，靠著《Parkett》雜誌創辦人 Dieter Van Graffenried 的關係，得以進入這個藥廠，雜誌常常幫他們策劃展覽，所以可以取得許可。跟我同行的，還有中國藝術家劉小東以及一位韓國女藏家。

　　諾華藥廠的主頁，提到他們會不定期舉導覽，需要門票並事先預約，常常爆滿。讀者如果有機會，一定要把握機會。不過，整個現場，完全禁止拍照。

　　從二〇〇一年開始，截至目前，已興建了十四棟建築，而且還在進行中，預

計到二〇三〇年，會全部完成。舊的廠址，可以追溯到一八八六年。當時，巨大的煙囪，大型機器設備占滿 St. Johann。現在，新型建築、研究中心、一流設備，連便利商店都非常的未來感。我不禁想到頂新三重新燕廠的未來，主政者一念之間，可改寫未來歷史。

園區主街道建築（Master Plan），包圍著公園、其他尚未興建的建築物、商店、餐廳、公共區域、與街道，這是園區主幹。一草一木的規劃排列，設計與建造，都由義大利知名建築師 Vittorio Magnago Lampugnani 負責。設計的宗旨，在提供員工一個全新的工作環境，一個試圖探現代、創新、同時變動中的工作環境而設計。一個人跟人互動、交流、工作的小社會。

建築師 Vittorio 參考巴塞爾城市設計藍圖，將新的開創空間，深植在巴塞爾舊城市的發展中。

接待區由長條型玻璃走廊連接在一起，幾乎看不見室內空間，並與周圍的樹木與停車場融合在一起，很未來世界的感覺，由瑞士建築師 Marco Serra 設計。遠看，建築物上方微斜向上的設計，像等待起飛的翅膀。地下室也是同一個設計師操刀，是我目前看過最當代的停車場，給訪客一種開放、準備迎接新連結的態度。接待區是整塊大玻璃。Serra 使用一種很輕的材質作為屋頂，再以現代媒

材強化站立的玻璃，在建築上，是一大突破。

走出接待區，迎面而來的大型裝置作品《破水（BreakWater）》是德國藝術家 Urlich Ruckriem 創作。冰裂的概念，放大到巨大的花崗石上面，物派極簡的氛圍，像在告訴員工，生技醫學的潛力在人類與大自然間的微妙複雜，人力可以勝天的訊息。往前走進園區，第一棟是六號大樓，由瑞士設計師 Peter Markli 在二〇〇六年完工，這棟大樓的設計概念，以歐洲傳統現代主義（Modernism）中的極簡為方向。其中包含兩百六十間工作室、訪客等待區，以及可以容納一百六十二人的講演廳。外部玻璃圍牆，內部是木質現代主義風格的內裝。一樓接待區裡幾張中國紅色鴉片床墊，與極簡的大樓外觀形成強烈對比。

四號大樓，遠看，像是沙漠裡的「海市蜃樓」。白色材質，加上大片反光玻璃。這棟大樓在二〇〇六年完成，由妹島和世與西澤立衛操刀。六層樓極簡設計，整棟樓看似由玻璃及白色盒子組合而成，建築物結構及邊緣幾乎不見了，被喻為「浪漫理性主義（Romantic Rationalism）」的代表。四號大樓重新界定人與大自然的關係。一樓開放地連結走廊，像是園區與市區的連結，又像是一顆綠色的心臟。

往前走到十號大樓，「漂浮的盒子」。一棟白色的玻璃窗帷建築，像雕塑物

件坐落在十號地址。一樓是超市和公司產品的展示間，供給沒時間購物的員工，也是提供客戶欣賞的「樣品屋」。樓上有一百三十個實驗單位。明亮的建築於二〇一〇年完成、同時啓用，是設計紐約 MOMA 新館、日本知名建築師谷口吉生（Yoshio Taniguchi）設計規劃。

十號大樓爲什麼被稱爲「漂浮的盒子」呢？建築物一樓以蓋橋的概念，由四根黑色大水泥柱支撐，二樓以上是明亮的白空間，尤其在夜晚燈亮後，更像浮在半空中一般。由四根柱子支撐整棟大樓的設計，在建築上堪稱一個新技術。大樓需要明亮的燈光，讓整棟建築看起來輕盈剔透。但是，樓上的實驗室，卻不需太多燈光。爲解決這個大矛盾，建築師特別設計了圓形的陶瓷材料，點狀貼在大樓的外牆玻璃，解決了這個問題。

奇妙地旅行還在繼續。進入十二號大樓，園區裡最小的一棟建築，由園區主街道的建築師設計，一棟四層樓的建築，說明了園區裡建築的線條、高度，是個縮小的樣品。外牆由白色大理石鋪蓋，指出未來的建物，須與大自然對話。內裝核桃木回歸古典學派，工整卻富變化的大理石排列，避免鋪陳時的單調。

走進「物理花園」，草地上一件聲音裝置，是知名國際表演藝術家羅利·安德森（Laurie Anderson）的作品。微小的聲音，從樹林間傳來，竟是高跟鞋走在

地板上的聲音。想像在森林裡，聽到高跟鞋的聲音是何等獨特。

往前，第十四號建築物在二〇〇九年完工，西班牙建築師同時是一九九六年普利茲克建築獎得主莫內歐（Jose Rafael Moneo）建築規劃。一樓是餐廳，樓上有六十間辦公室及一百二十個實驗單位。外表漆黑的鋼構大樓，從室內往外看，鋼條被擋在玻璃後方的視線，剛看時讓人不舒服，建築師企圖讓員工，了解自己在建築內，而不是建築被藏起來的感覺。厚重的建築。入口處，被德國藝術家卡塔琳娜·葛羅斯（Katharina Grosse）色彩繽紛的抽象壓克力顏料畫作吸引，同系列作品延續到餐廳裡面。

走進十五號樓，目光則被一棟剛被炸開的深灰色建築吸引，長在草地上，卻像一朵雷電雲般跟天空對望，很不安分地、只是遵從園區街道主建築設計的陳列在一群建築物間，造型挑戰人類建築的極限。這是法蘭克·蓋瑞，建築界裡後現代主義以及解構主義的大師、普利茲克獎得主的創作。創意與智慧的結合體。大樓作為人事部門，其實也在期許，人事工作可以多些創意。

十五號樓上有一百四十九個工作空間，地下室作為網路IT部門訓練用途，同時，有一間六百三十個座位的講演廳。五樓則是餐廳。法蘭克大樓從初稿到完成歷時五年，看似很輕易自然地從土地裡長出來，卻是耗費五年、上百個建築

師、工程師、結構師日以繼夜，才完成的最困難的大樓。不過我聽說，大樓唯一的缺點，是沒考慮到冬季下雪季節，屋頂厚雪下滑後，進出大樓入口會被下滑的雪打到。所以，冬季一到，必須作臨時支架，春天一到就會拆移。

在「物理花園（Physics Garden）」裡的第一棟建築，由建築師蘇托·德·莫拉（Souto de Moura）設計。五樓高的水泥建築，建築物前方則覆蓋黑色與綠色可移動的玻璃以遮擋太陽，可以依太陽角度變化外觀。進入建築物，是由建築師指定的公共藝術作品，葡萄牙藝術家瑞斯（Pedro Cabrita Reis）三支傳統手工砌造的六公尺高細紅磚柱。完成後以電鑽破壞造成斑剝的外觀，與當代建築形成大對比。

「藥用植物花園（Medicinal Plant Garden）」區裡，包含「現代中古世紀修道院（Modern Medieval Monastery）」，由瑞士地景建築師安德松（Thorbjorn Andersson）設計。建築師結合中古世紀傳統，及當代科學藥草顏色、芳味、材料、形式，點出藥廠在醫學草創期裡，神祕卻美麗的一面。

回到主街，十六號建築，奧地利建築師阿道夫·克里施尼茨（Adolf Krischanitz）在二〇〇八年完工的第一棟實驗室。大樓外觀依照主建築圖譜，工整簡單的現代材質，內部的明亮光線，打破傳統研究室必須隔間像牢房的觀念。

同時，留下光亮的公共空間作為建築的核心。

十六號入口的當代作品帶領你進入歷史，德國藝術家希格瑪‧波爾克（Sigmar Polke）以三百六十張碟片，重現從三億五千萬年前到現在的歷史。作品《轉換牆（Wall Transformation）》陳列在牆角，提醒我們歷史的更迭和人類有限的宇宙知識。

十八號樓用作諾華藥廠巴賽爾分公司，由包德維格（Juan Navarro Baldeweg）負責設計。白色透明玻璃、極簡造型的五樓建築，共一百八十七個工作空間，二○一二年完成。

二十二號樓由英國建築師齊普菲爾德（David Chipperfield）設計，完成於二○一○年。生技醫學實驗室的五層建築，外觀看似一般柯比意式極簡設計，但細看玻璃窗框卻不同。齊普菲爾德改變每層樓的橫線及每層樓窗框角度，造成視覺上的差異。內部實驗室空間，他特別去掉樑柱，讓工作團隊可以彈性地隨不同計劃而改變隔間。頂樓露臺，沒有支架。藝術家塞爾吉‧斯皮澤（Serge Spitzer）所創作的日式花園，用五十噸小玻璃珠陳列在戶外花園樹林間，在科學與自然間對話。

園區最北邊，是二十八號的七層建築。建築物前 Richard Serra 的作品《Dirt

Pot》幾片巨型大鋼片陳列在建築物外面。這棟二〇一〇年完工的建築，由安藤忠雄設計，一個三角形的玻璃帷幕大樓，三角形尖端，角度只有二十度，作為研究室用途。內部，一成不變的清水模材料。

回到街道右方，花園過後，一棟純白四層建築物，由日本建築師槇文彥（Fumihiko Maki）設計，是一九九三年普利茲克建築獎得主的作品。他建造了一棟與周圍環境截然不同，卻相對純白、安靜、舒服的空間。連接二樓與三樓的螺旋狀樓梯，堪稱經典。室內明亮，冬天裡陽光透過許多窗戶提供溫暖。

回到戶外往北走，多功能實驗室建築大樓，Virchow 16 坐落於公園與萊茵河畔，由建築師梅若塔（Rahul Mehrotra）設計，目前正在興建中。設計概念來自於「期待未來世界，人類與大自然間更多的融合」。大樓的功能，將作生技化學研究使用。一樓將是開放式的，樓上的研究室，將開放參觀；內部將以綠建築概念興建。大廳公共空間，會連接到物理公園。大樓將會是「電力自足」的生態建築。

在萊茵河前方，名為 Virchow 6 的建築物，二〇一一年完工，是由葡萄牙國際建築師阿爾瓦羅·西塞（Alvaro Siza）設計的實驗大樓。外表覆蓋來自葡萄牙的白色大理石，潔白簡單的外觀。大樓功能作實驗室用，內縮的屋頂上方，使用

以前工業用材料元素，延伸出醫藥科學的歷史。

最靠近萊茵河區，與巴塞爾城市連接的建築，名為 Asklepios 8，由北京鳥巢的設計團隊赫爾佐格與德梅隆事務所負責，二○一二年開始興建，總共十八層樓的辦公大樓，可提供五百五十位員工使用。大樓由兩個立方體組成疊在一起，下面的立方體共六樓，上面的立方體為七樓，中間的連結處，當作公共空間使用。

入夜後光線從大樓中間放射出來，像海邊的燈塔照亮市區。

比利時重要當代藝術中心

威爾斯藝術中心

威爾斯藝術中心（Wiels Contemporary Art Centre）位於比利時重要的市中心，原先是一家啤酒廠所改裝的當代中心。此啤酒廠由蘭勃·威利門先生（Lambert Wielemans）於一九三〇年所創建，由建築師 Adrien Bloome 所規劃建造，當年有八根巨大的啤酒釀造器，曾是歐洲最大的啤酒工廠，二次大戰後，景氣變差，後代經營不善，幾經易手，到了一九七八年，新公司 Artoris 釀酒公司獲得股權，但是，一九八八年後，威爾斯啤酒正式邁入歷史，結束了一百年的歷史。

就在一九八八年九月，當 Artoris 把公司清算後，賣給製造啤酒舊器具經銷商兩個月後，他們就拆掉了兩根巨型釀造器，在一個保護歷史古跡的非營利機構

La Fonderie 開始辯護其的歷史價值時，又被拆了兩根，最後，由區域發展公司（Regional Development Company）花了兩百萬法朗，才保住四根釀酒器，一九八九年後，該建築列名皇家紀念建築，二〇〇五年正式對外開放。

威爾斯藝術中心目前的館長斯諾瓦爾（Dirk Snauwaert）經驗豐富，從二〇〇四年起作爲創館館長，他曾擔任法國中部羅納阿爾卑斯大區維勒班Villeubanne 藝術中心的副館長，在一九九六至二〇〇一年間擔任慕尼黑藝術中心館長，更早則是布魯賽爾藝術中心的展覽規劃。

近年館長原由威爾斯藝術中心的資深策展人阿蓮娜‧菲力波維克（Elena Fillpovic）擔任，二〇一四年十一月，她轉任巴賽爾藝術中心（Basel Kunsthalle）。阿蓮娜曾擔任第五屆柏林雙年展的藝術總監。

二〇一二年到訪的那晚，海蒂開車帶我過去，剛好遇上當地藝術家群展開幕，許多年輕來賓將外面以及入口擠的水洩不通，同館英國藝術家 Jeremy Deller 的回顧展《愉悅的人群（Joy In People）》從倫敦南岸 Hayward Gallery 移到比利時展出。

Jeremy 原先是藝術評論家，三十多歲還跟父母同住，有次暑假父母出國期間，他利用家中空間舉辦了他的第一個個展，父母回來後才發現媒體上竟出現自

己家裡的照片！Jeremy 以「重現」過去歷史事件聞名，一個七〇至八〇年代的大型示威活動，他邀請當事人帶著小孩重回現場，與警察⋯等不同參與人物先舉辦嘉年華，然後重新拍攝當年的瘋狂示威活動。他在二〇一三年威尼斯雙年展代表英國館，當年的英國館獲許多好評。

我的藝術行旅，除了參訪美術館與藝術中心⋯等硬體建築物外，同時也會遇見藝術家，策展人，館長，藝評家，藏家，或者說「藝術先鋒（Art Patron）」，這些人透過有形與無形的影響力，牽動整個藝術生態。這裡，我選擇一些我認識，同時在該城市潛移默化地影響著當代藝術環境的一些人，試著紀錄與他們的邂逅，交往，一些記憶中有趣，值得書寫的故事。

章・肆／我和那些藝術家們

南條史生

　台灣藝術圈對南條（Fumio Nanjo）先生應該不陌生，他經常往來於台北與台灣其他城市，灰白頭髮，總是滿臉笑容，目前擔任六本木之丘東京森美術館的館長。他在二〇〇六年從大衛‧艾利略手中接下森美術館館長的工作，在此之前，他是專業策展人，慶應大學畢業，英法文非常流利，娶法國女子，育有一子，與妻離異多年。

　南條先生擔任過第一屆台北雙年展的策展人，那是一九九八年，「慾望場域」，建立台北雙年展的國際聲譽，因此開始與台灣藝術圈接觸。當年北美館館長林曼麗女士，將北美館之友中幾位在商場與藝術圈極為活躍的人物，引介到森美術館的 Best Friend 委員會中，增進台日雙方的藝術交流。

　南條先生之後在一九九九年，接下第一屆的橫濱三年展，成為四位策展人之一。第一屆橫濱三年展的預算驚人，作品都很巨大，名為「Big Wave」。南條也

擔任過在澳洲布里斯本舉行的亞太三年展策展人。他自擔任過第一屆台北雙年展策展人後，對於台灣當代藝術家有極深的研究與了解，對推展台灣當代藝術家到國際舞台，有極大的助力。

南條先生在一九八八年威尼斯雙年展時作為雙年展總招（Commissioner），同時策展 APERTO 88 的展覽。這個展覽提出許多日本當代藝術的路線，後來又在一九九五年威尼斯雙年展的 Transculture 擔任策展人。在這之前，一九八至一九八六年是「日本基金會（Japan Foundation）」的主席，這個基金會主導許多重要藝術策略與執行方向，包括威尼斯雙年展的日本館。南條先生是九〇年代，活躍在國際藝術舞台的亞洲人。

認識南條先生，是透過目前新加坡國家美術館館長陳維德的介紹。我們在六本木之丘的私人俱樂部晚餐，他很客氣地邀請我加入森美術館的 Best Friend 委員會，從那時起，每年都會見到他幾次。

二〇一五年十一月，我第一次參加 CIMAM 的全球美術館館長年會，為期三天的會議裡，南條擔任東道主。第一天會議中場休息，他走向我，問道：「記得去年在北海道，你說過喜歡日本的 Whiskey，是吧？」

我一臉疑惑，仍回答說：「是啊，因為日本連續劇的發酵，現在買不到好的

日本 Whiskey⋯」

他笑笑說：「我給你帶了一瓶每年只產三百瓶的 Whiskey，希望你別介意行李過重。」

結果那天，CIMAM 去了許多地方參觀，我一路扛著 Whiskey，卻滿心溫暖，這就是南條先生。

二○一五年十月，我在北京，參加梁慧圭（Haegue Yang）在尤倫斯基金會的開幕，當天晚上，南條以 what's app 問我在哪，之後，回說他在上海參加一個開幕，然後傳來許多鄰座美女的照片，很高興地告訴我，他被一群美女包圍。我給 Haegue 看了之後，她一直笑，要我回應他：「這很特別嗎？」

這是大家對南條先生的印象，身邊都有美女，身上永遠都帶著相機拍照。之後，他解釋說，「我只是想詢問，你認識這些上海美女嗎？」

北川 Fram

在日本，大家都會開玩笑，說著，「南有南條，北有北川」，其實是剛好名字有南跟北，跟地域沒有任何關聯。北川（Fram Kitagawa）先生與南條先生大約相同年紀，六十五歲上下。北川就讀東京藝術大學，主修藝術與音樂，他在一九七八至一九七九年間，策劃一個高第展覽（Antoni Gaudi Exhibition），該展覽在日本巡迴了十三個城市，造成極大的轟動。之後，一九八八至一九九○年策劃的「沒有分離的狀況（Apartheid Non）」，與聯合國教科文組織一起合作的展覽，結果該展覽創下在日本一百九十四個地區展覽的新紀錄。

北川先生也是二○○○年，越後妻友大地藝術祭（Achigo-Tsumari Land Festival）的創辦人。結合當地政府提供的資源，將新潟縣長達八個月覆蓋在冰天雪地裡的北國，人口外移嚴重的現實狀況，透過藝術活動活化當地產業、最成功的藝術模式。

我記得當地有家餐廳，提供極為美味的午晚餐，需要提前預訂。位於一間瓷器美術館裡，每天客人絡繹不絕。村民合作一起經營這間餐廳很多年了，所得提供給該村作為福利之用，每個村民對於能夠在那間餐廳工作當成是無比的光榮。餐廳食材全部來自當地的農田，因為當代藝術的入住、活化該村，也改變以務農為生的農民，帶入藝術能夠改變生活的信念。

在二○一○年，北川先生擔任瀨戶內海大地藝術祭的總策劃人，成功將幾個凋零的海島，重新讓國際當代藝術圈注意。來自世界各地的藝術愛好者，得以重新拜訪這些安裝著當代藝術的荒蕪小島。

瀨戶內海大地藝術祭主要以直島美術館為中心，是武福基金會旗下創辦的藝術祭。武福基金會現在交由兒子經營，武福先生協同妻子，目前居住在紐西蘭。

該基金會擁有許多重要近代與當代的藝術收藏，在直島美術館可以看到這些重要典藏品。我在二○一五年九月與施俊兆先生造訪越後妻有大地藝術祭，在從新幹線換到當地火車時，遇到建築師青木淳，他說北川剛好在同班火車上，於是有個最好的介紹人幫我引薦北川先生，才正式認識北川先生。

長谷川祐子

長谷川祐子（Yuko Hasegawa）是二〇一四年 ArtReview Power 100 前百大具有影響力的人物，她在國際當代藝術圈裡可以呼風喚雨。台灣當代藝術家陳界仁、林明弘、蔡佳葳都跟她合作過。她是雙年展熱門邀約對象，曾策過二〇〇一年的伊斯坦堡雙年展、二〇〇六年首爾城市多媒體雙年展、二〇一〇年聖保羅三年展、二〇一三年沙迦雙年展，也是多摩藝術大學以及東京藝術大學的教授。

一九九九年獲聘為21世紀金澤美術館的首席策展人，在任內，讓館藏提升到國際水平。SANAA建築師團隊的妹島和世也在21世紀金澤美術館竣工前一個月，獲得威尼斯建築雙年展的金獅獎，隨後又獲得國際建築普立茲克大獎。館內有幾件重要的永久館藏作品，詹姆斯·特瑞爾（James Turrell）的《藍色行星天空（Blue Planet Sky）》、林安卓·厄立虛（Leandro Erlich）的《泳池（The Swimming Pool）》。還有林明弘的《人民畫廊（People's Gallery）》，整面花

牆上方有幾張與西澤立衛一起設計的椅子，讓美術館成為國際矚目的地標。

長谷川祐子加入ＭＯＴ後，讓原先存放在上野公園舊館的典藏，都集中到新的美術館，典藏預算也增加許多。我在二〇一四年秋天到訪，館內正在展出典藏展上集；下筆時，下集正在展出，大部來自她的功勞。

認識長谷川祐子是透過新加坡國家美術館（National Art Gallery）館長陳維德的介紹，在東京、香港、威尼斯吃過幾次飯，印象中有次在威尼斯的三人午餐，陳館長跟她討論展覽名稱，我在吃披薩，長谷川突然用她帶著日本口音的英文說：「我對展覽名稱有想法，就叫 Fuck Now…」，吞了半口的披薩被我噴出來，她開懷大笑。陳館長則微笑說，不行。後來名稱好像叫「Everyday Life」。她當時解釋，這個群展裡面，有藝術團體 Chim／Pom 的作品，名稱叫做《Fuck on the Beach》。

長谷川祐子的「威名」與「兇悍」中外聞名，曾聽跟她參加聖保羅三年展的藝術家說起，她帶著男助理30在當地開會，助理常常蹲跪在她旁邊做記錄。

東京都現代美術館的典藏展《酷東京》巡迴到台北市立美術館，她來布展一星期，其中有一天，她要求跟我見面。送她回去時，幾位市立美術館人員，居然在中山北路上迎接她，這是我第一次看到美術館官員對一位策展人如此敬畏。二

○一四年京都藝術祭任命她擔任策展人，一個月後更換人選。我沒問她，但應該跟她個性有關。

長谷川對於好朋友，有時候爲傳達熟稔，會有意想不到的行爲。二○一一年春天，我跟陳館長都在東京，她邀約在銀座晚餐，卻找了一間很吵、適合年輕人去的居酒屋，我們都必須拉著嗓門講話。結束後買單時，她幾乎跳到我跟陳館長的身上搶帳單，並說「世界上我最愛的兩個男人，我當然要付錢」，長谷川的直白認眞，很容易看出。

《酷東京》時，我介紹台灣藝術家饒加恩，他們兩人直接約見面，就在她的美術館演講前。我提前一小時去看看，結果看到加恩一個人坐在咖啡廳，問他，才說她一直被其他人圍著，過去拉她，責備她快沒時間了，因爲她即將有場演講，她不好意思地回到座位，聽完簡報，然後感激地說，眞是位好藝術家。

在《酷東京》布展期間，剛好是夏天，她說想透透氣。我提議到九份，然後去海邊，她馬上同意，並說「我可以去海邊游泳嗎？」，我說不行，因爲…不知道哪裡可以沖澡！

二○一四年的春天，我到美術館找她，沒有預約，只想試試，未料，看到事

先有約的胡坊和香港藝術家白雙全，已經等了半小時。結果她的助理跑來找我，說長谷川隨時會來。五分鐘後她來了，帶著我們導覽。跟著她進入電梯，她看看我說：「亞洲男人都好可愛…」，講完用手指頭搓我的酒窩。記得結束離開後，他們兩人都問我：你們那麼熟嗎？

長谷川的先生，沒有很多人見過，他是一位學術界有名的科學家，那種留著愛因斯坦長髮的人，完全不知道當代藝術是怎麼回事，兩人沒有小孩，住在京都市區。每週六長谷川會從東京搭新幹線回京都，清潔打掃、做飯洗衣，很難想像週一晚上回到東京，她轉換角色，變為呼風喚雨的女強人。

沒有人知道長谷川真正的年齡，跟她認識很久，也不好詢問，只是在二〇一三年，她跟我說想退休了，我才認真開始看她的臉上皺紋。她跟我說台中市政府找她到台中工作，她認真地詢問過我兩次，但又不願意細談到底哪個機構。我只回說，如果是政府機關，需要注意每四年的市長選舉。其實，如果她真的到台中，不管是哪家美術館相信都會有新氣象。

森佳子

位於東京六本木之丘，森大樓五十三樓裡的森美術館（Mori Art Museum）由森建設公司的創辦人森稔（Minoru Mori）以及妻子森佳子（Yoshiko Mori）共同創建，在二〇〇三年十月開幕。二〇一二年三月，森稔因心肌梗塞過世，目前由森佳子負責。六本木之丘當年構想，建造一個都市計劃裡未來城市發展的模型。

美術館的創立，秉持呈現最好的當代藝術品，以及優良建築的理想空間，囊括藝術、建築與設計（Art, Architect, and Design），是一個可以分享、彼此刺激、討論的空間。對於文化社會議題的公開討論，及透過展覽加上眾多的公共企劃（Public Programs），連結社區與國內各個不同年齡的觀眾，並為當地藝術家提供最佳的展覽平台。

森佳子女士對台灣並不陌生。記得二〇一二年的九月，我策劃的《中產階級

拘謹的魅力》，以及另一位重要藏家，也是該館國際委員會委員的施俊兆先生在歷史博物館《清苑雅集》典藏展區的油畫展，她特別飛過來一天，只為支持我們兩位委員。當年，先生過世，在由吳東亮董事長與彭雪芬夫人的小型晚宴上，她感動地流淚致詞，感謝大家對她的關心。

南條史生在一九九八年策劃了台北雙年展，同年在威尼斯雙年展裡策的《Aperto 88》堪稱最重要的展覽。另外還有二〇〇一年首屆橫檳三年展、第一屆新加坡雙年展。二〇〇一至二〇〇六年南條擔任森美術館的副館長，二〇〇六年接任森美術館館長至今。去年開始，跟我提過「退休」的念頭，算算他已經六十七歲，但看起來身體很好，唯近期家中事務多，九十九歲罹癌的父親目前搬回跟他同住，需要二十四小時輪班照顧。

從大樓興建初始，森佳子女士總是扮演推廣當代藝術的重大使命，她經常出現在許多公立、私立、美術館、雙年展，甚至偏鄉遙遠卻有藝術活動的地方，本身也在收藏藝術品。美術館剛開幕時，社長森稔總是對於經營一個私立美術館，每年虧損龐大的金額提出不同的想法。這期間，森女士扮演重要的角色，繼續鼓勵先生，連員工都不得不佩服她對美術館的極大貢獻。

森女士育有兩女，二女也在美術館工作，行動有些不便的二女，負責許多美

術館聯絡事項，森女士從沒對她特別對待，一視同仁，甚至國外旅行，她也出行，還需要關照聯絡所有大小事宜，活像導遊——用她那稍微行動不便的腳。我相信一位母親看著女兒獨立自主，一定有說不出的快樂，讓我對她極為佩服。森女士儼然是森美術館的精神支柱，每次大型開幕，她優雅地英文致詞，緩慢而精準。

美術館展覽經常跨越許多限制，兩年前因為每年虧損金額過高，決定減少每年展覽的次數，同時增加亞洲當代部分，所以這幾年是會田誠、李昢、李明維個展，然後越南的黎光頂（Dinh Q. Le），以及村上隆的展覽。

片岡真實

談到東京ＭＯＴ美術館，許多人會先想到首席策展人片岡真實（Mami Kataoka），這位四十多歲，年輕、開朗，總是笑臉迎人的策展人。愛知大學畢業，她先進入非營利機構工作館，會先想到長谷川祐子，沒人記得館長。而提到森美

作。在一九九二到二○○二年，擔任 Tokyo Opera City Gallery 的首席策展人，其實，她也是創館員工。該美術館是當年在東京市區私人空間展覽廳最大的美術館，位於市區的歌劇院大廈裡面，企圖心強烈。開幕展《釋放知覺（Releasing Senses）》、《宮島達男：巨大死亡（Tatsuo Miyajima: Mega Death）》、泰國藝術家提拉凡尼加（Rirkrit Tiravanija）個展，當年在東京造成極大的轟動。

片岡眞實二○○三年受到當年館長大衛的邀請，加入森美術館成為首席策展人。在二○○七至二○○九年間，她離開森美術館，成為倫敦 Hayward Gallery 的國際策展人。後來抵不過森女士再三地請求，她又重回森美術館。

她策展過艾未未的《根據什麼？（According to What？）》個展，該展覽從二○一二年在美國許多城市巡迴，最近才結束。而《李明維與他的關係》互動展，還有六本木交叉點雙年展、二○一二年的韓國光州雙年展《圓桌（Round Table）》，她也是策展人之一。

跟片岡認識，源於跟森美術館的關係。我在二○○八年加入森美術館 Best Friend 委員會，成為森美術館的國際會員。美術館成立後不久，台灣幾位企業界人士如吳東亮董事長、洪敏雄董事長、陳國和董事長都是該組織的委員，透過這個機制，認識了森女士和片岡眞實，我們都叫片岡眞實「Mami」。她與該委員

會互動不多，只在委員會拜訪美術館，她親自導覽時會遇見。但是在東京旅行次

數多了，任何重要藝術場合，她都在，不熟其實都不可能。

我跟片岡經常會交換意見，有關彼此間遇見、看見、讀到的新藝術家。在我
開始策展時，她給我許多支持和鼓勵，有時遇到瓶頸，也會請教她。透過她，我
在東京藝術圈如魚得水，日本社會認識新朋友需要所謂的「介紹人」，她是我在
日本最好的介紹人，我找她，除了她的社會地位外，即使遇到她不喜歡的人，很
少看到她動氣，人際關係非常好。

應該是二〇一〇年吧，片岡發信，說明要去台中找一位藝術家篠田太郎，同
一天回台北住我家。我評估後決定開車陪她去台中，看完亞洲雙年展，然後開車
回台北，在家裡宴請一些藝術圈朋友。當天，會田誠也在台北，但當晚還有工
作，無法前來。第二天，我們在家裡沒出門，安靜地閱讀與生活。

片岡非常愛台灣食物，自己也下廚。她常跟我說，如果台北市舉辦魯肉飯比
賽，她希望可以有機會來當評審，也笑說，如果哪天不再當策展人後，她會在六
本木之丘開一家小店，專賣魯肉飯。那次在家裡，她跟我分享約兩年後的大計
劃，一個在舊金山亞洲美術館的大展覽《亞洲魅影（Phantoms of Asia）》，結合
古文物與亞洲當代藝術作品，大約一百五十件。她很瞭解台灣當代藝術圈，邀請

了蔡佳葳及林銓居。在光州雙年展也邀請涂維政。二〇一二年該展覽開幕，非常成功。這也是一些古文物類的美術館，透過不同當代展覽，而吸引更多人走進美術館。

在我剛開始策展的過程中，有幾個人對我影響及幫忙很大，片岡是其中的一個。她只說好話，如有任何建議都在很早期的階段，每次邀請她幫忙，都是馬上答應。我策的第一個展覽《生活的藝術》，她還幫忙寫一篇重要的文章。很少邀功、樂意分享，對於藝術家，尤其尊重，充分表現作為策展人的角色。

我在某些場合會遇到她先生，一位不面設計師，對藝術充滿好奇卻很專業。

片岡有次為了策劃美術館的雙年展，邀請關西策展人共同策劃，他對於東京以外地區的日本當代藝術生態非常了解。我提議去京都，為我在大阪策劃的雙年展做研究，她則建議了三天兩夜的旅行。在兩天的時間內，我們大約拜會了五十個藝術家，還參加一個重要的藝術家聚會。聚會前，我約了金氏徹平見面，討論展出內容以及作品陳列。跟金氏很熟，都是透過代理畫廊裡有人幫忙翻譯，一直以來他少用英文交談。片岡決定站的遠遠的。我們談了約半小時，有了結論，離開時她用日文跟金氏交談，出來時，她說，「你看，他其實可以講的，讓他自己表達，訓練語言可以增加他將來在國際上曝光的機會。」

二〇一四年一月，藝術登陸新加坡博覽會邀請七位策展人，針對自己居住的區域策劃平台區，片岡代表日本，我代表台灣。有幾天時間一起工作、晚餐、參加記者會，是個很難忘的經驗。

策展後，除了一次導覽，我們就沒有其他事了，這在商業型博覽會其實是很好的嘗試，試圖在商業的機制下，提供學術的可能。作品可以買賣，策展人當然不必管作品是否賣出，但是我們每天都像小孩子，比賽日本館還是台灣館賣的多。我還在日本館買了一件作品，她自己也買了一件，我笑說她「作弊」自己買作品。當年媒體與藝術界都評論，台灣館跟日本館擁有高水平。

片岡初識李明維，應該是看過他的作品。為了艾未未在美國的展覽，她去過美國很多次。有次她路過紐約，我透過電子郵件介紹兩人，之後她到紐約就住在明維位於華爾街附近的公寓裡，進而變成好友，種下了片岡策劃明維個展的因。

剛開始時，森美術館內部有些雜音，覺得明維的「關係美學」、「互動藝術」，對東京人來說太過前衛與抽象。片岡從決定要策劃這個展覽，到展覽被同意，花費了一年多的時間。這段時間，我與施俊兆先生透過不同方式，傳達我們對這個展覽的支持。有天早上，她很高興地傳電郵告訴我，森美術館確定要推這個個展。她說，這個決定讓她一整天都很高興、快樂。

後來展覽結束，觀眾的回應比他們預估得好。二〇一五年五月，該會巡迴到台北市立美術館。二〇一六年九月會到紐西蘭奧克蘭國家畫廊。這是繼艾未未展後，另一個讓她忙碌一段時間的國際巡迴展覽。

周龍章

　　Alan Chow（周龍章）是個謎樣地人物，在紐約華人當代藝術史裡，一定需被記錄。他的父親，是「明星花露水」公司的老闆。媽媽年輕時，覺得小孩有同志傾向，如果不送出去，在當年台灣，一定會被欺負。他在香港學習武術，年輕時俊秀，也在香港電影圈活動，喜歡唱戲。

　　七〇年代後，Alan 移民到紐約市，決定定居。他開了一家以亞洲同志為主的同志酒吧「盤絲洞（The Web）」，造成極大的轟動。當年，紐約消防局局長在他的同志酒吧認識目前的亞裔男友，傳為美談。

　　456畫廊因位於百老匯街的四百五十六號而得名，Alan 創立這個「替代空

間（Alternative Space）」，靠近 Grand Street，蘇活區中央，華美藝術中心也同時坐落在三樓。這個空間，曾經展過許多重要的當代藝術家作品。

我在哥倫比亞大學的劇院看過幾次「崑曲」與「京劇」，都是 Alan 邀請到紐約的表演團體。456畫廊很少在賣作品，如果真的要賣，藝術家似乎需自己處理，我參加過幾次開幕，很有趣，因為在紐約的中文媒體都會出席，一個很「紐約中文在地」文化的圈子。早期到紐約發展的藝術家，包括徐冰、李安也常在這裡活動。

我有時在蘇活區逛逛，下午累了，就到三樓找 Alan。他的辦公室養著鸚鵡，舊的紅磚公寓，瀰漫著鳥味，細長高挑的空間，大卻老舊。畫廊的每年預算，來自洛克菲勒基金會（Rockefeller Foundation）旗下以中美文化交流為目的的基金會，不夠的部分，由他的同志酒吧收入填補。近幾年，酒吧關了，由幾位重要藝術家如陳丹青…等義務贊助。

他生活單純，上班下班，在哪裡吃早餐，哪裡吃晚餐都是固定的。我的到訪，他通常很高興（後來發現 Alan 對每個人都是如此），然後呦喝一位很老的香港同事，去買甜食、蛋糕、奶茶，很上海式的生活。

他生活簡單，對朋友也大方。每每走在路上，會挽著我的手像姊妹淘（他對

很多朋友都是這樣）。他鍾情於中國戲曲，自己也會粉墨登場飆戲過癮，表演結束，常會請一堆朋友。這在紐約是不常見的，紐約人直接，見面吃飯，除非有先約定，否則，自己買單。我喜歡這種方式，只是小費部分，常常對十七％的計算頭痛。少付，服務員會追出來要。

跟 Alan 吃過幾次晚餐，都在中國館子，他對「洋食」興趣不大，這些中國館子也以川菜為主，食物很油也不好吃，幾次之後，也被我拉著吃日式餐廳，位於東村附近的日本城。

有次表演，他需要很正式地用英文致詞。他的演講，完全無缺點。我後來發現，他只是把這樣的官場英文，當成表演的一部分，他不停地改止，然後整段背誦著，一百分的表演。

有一回，Alan 邀我去紐澤西州走走，我去中城找他。他住很高的樓層，一房公寓，陽台可以看到河。家裡擺飾，很傳統的戲劇道具，陳列擺放在紐約的空間裡。他把上海地毯撲滿整個客廳，居處優雅潔淨，讓我想起《胭脂扣》裡的梅姑，從民初走進現代的煙花女子畫面。

他還有輛朋馳大車停在地下室停車場。他說，這公寓現在價格很高，當年，紐約市鼓勵藝術家進駐，他以很便宜地價格買來的，已經很久的事，所以價格也

忘了，好像十幾萬美金。當天，我們開車去紐澤西州，過個隧道沒多久就到了，他買了兩箱酒才過河，他說酒吧生意越來越差，寫稿的現下，知道已經關了一段時間了。

珍・蘭巴

認識珍（Jane Lombard）是因為她有一家當年位於二十六街，三樓的畫廊 Lombard Freid Project，現已搬到十八街一樓，在大衛・茲維納（David Zwirner Gallery）第一線畫廊的對面，改名 Lombard Freid Gallery。這是她跟 Lia Freid 合夥開的商業畫廊。之前，代理李明維、李傑、曹斐，還有塔拉・瑪達尼（Tala Madani）等當代藝術家。

她染了一撮鮮紅色的頭髮，很瘦、高挑，我認識她很久了卻不好問她年齡，不過，從跟她交談的內容，我相信珍已經接近八十歲。她來自 Ohio 州的望族，當地還有一個城鎮，是以她家族姓氏命名。

珍很早就搬到紐約，丈夫過世早，膝下有小孩，但我都沒見過，只聽說，兒子之前住阿布達比，她如果要看孫子，必須去中東找他們。她在俄羅斯的聖彼得堡也有些房子，冬天，她喜歡整座變成白色的城市，她提議過幾次，邀請我前往，我打哆嗦地回答怕冷，她總是笑笑地鼓勵我說，不會冷，室內都是暖氣。

珍因為我的長駐計畫，決定把她認識的紐約所有重要美術館館長以及首席策展人（Chief Curator）介紹給我認識，所以，在家裡舉辦「以歡迎 Rudy 拜訪（In Honor of Rudy's Visiting）」的晚餐。我第一次見識紐約上流社會的生活。

珍住在 Sutton Place，大約一百五十坪的紐約高級公寓裡。到訪時，一樓著綠色制服的門房會通報，然後，帶你進電梯，引導到門口。我走進公寓，豪華古典的 Art Deco 裝潢，再進到珍的客廳，窗外看到河水。窗與窗間的牆面，先看到馬克·洛斯科（Mark Rothko）的巨大油畫，旁邊，伊力·科巴可夫（Ilya Kabakov）兩公尺巨作，接著德國攝影大師湯瑪斯·史徹斯（Thomas Struth）作品⋯這簡直是個重要美術館！我第一次在私人家中，看到這樣等級的作品，珍絕對是紐約重要的藏家。

晚宴前，她幫忙介紹每個邀請的客人，從 MOMA 攝影部門的資深策展人羅珊娜·馬可齊（Roxana Marcoci）、古根漢美術館的資深策展人亞莉珊卓·門羅

（Alexandra Munroe）、惠特尼美術館館長亞當·溫伯格（Adam Weinberg），到布魯克林美術館的資深策展人 Eugenie Tsai，以及目前任紐約文化部部長，當年皇后美術館館長的湯姆·芬柯博爾（Tom Finkelpearl）。十多位難得聚在一起的重要藝術圈人物，一次私密的晚餐，近距離認識每個人，這是我紐約連結的開始，也因爲如此，連續好多年，秋天，都必須回來。

珍的生活很規律。她出錢，卻不做畫廊決策，只簡單地負責一些像是開幕邀請函書寫（因爲她寫了一手的好字，許多人收到邀請函都保留下來）。她每天攜帶至少三個大包包纏在身上，有固定的計程車司機，每天接送上下班，熱情、依然活力十足。

有次，我在看完一個惠特尼美術館舉辦的喬治亞·歐姬芙（Georgia O'Keeffe）的「抽象時期」展覽後，跟她分享我重新認識的歐姬芙，她笑笑地說，她原先有張很大件的抽象油畫，計畫送給兒子，卻被他拒絕。我問爲什麼？她說，繼承這件作品，需繳一筆很大的「贈與稅」，然後掛在家裡的保險費驚人。同時，這是藝術家送的禮物，她要求兒子不能賣掉。所以，就被拒收了。她後來把畫捐給惠特尼，也出現在這個展覽裡。這就是珍，跟藝術家的友誼，讓她成爲重要的藏家。

二〇一五年五月，Lombard Freid Gallery 正式結束，新的 Jane Lombard Gallery 在同樣的空間開幕，Jane 在三月初告訴我這消息，她決定自己經營這個畫廊。

陳張莉

住過紐約的台灣藝術圈人士，都知道 Jenny Chen（陳張莉），她總是溫暖地照顧每個台灣來的藝術家。認識她，其實是二〇〇三年蔡國強策劃的「金門碉堡展」。我們坐同班飛機，她跟好友 Faustina Tsai 同行，就聊開來了，當時我只知道她先生是陳飛鵬（南僑可口食品董事長陳飛龍的弟弟）。

她在紐約的時間，超過住在台灣的時間。嬌小的個子，卻是精力十足，只要有台灣藝術家在紐約的聚會，都會看到她。她住在蘇活區 Donald Judd Foundation 的隔壁，對面 Mercer Hotel 一樓，是我常跟朋友約見面的咖啡廳。

Jenny 的家很大，估計近百坪，裝潢簡約實用，主臥很大，有間客房外，就

是極大的客廳跟餐廳。Jenny 另外在蘇活區有間工作室，這間工作室是她創作的地方。嬌小的個子，卻有著一顆大藝術家的心。該建物的老舊電梯沒有門，在我看來極為危險，如不小心，可能會掉下去，很佩服她每天進出。

她創作作品需要空間展開，使用不同油料、壓克力媒材在畫布、塑膠布、或紙上創作，近期也使用樹脂，繪畫及裝置為主，內容以抽象律動為主軸，顏色變化極大。

Jenny 很勤奮創作，卻又可以兼顧往來應酬，不論是駐村藝術家、紐文（駐紐約台北文中心）工作人員，或是臨時到訪的藝術圈朋友，她都會「盡地主之誼」。她樓上住著白南準（Nam June Paik）的遺孀。Jenny 生活極為規律，十足藝術家性格，有次，因為我吹噓會做韭菜盒子跟牛肉麵，她約了十位好友要我下廚，第一次有機會打開她的冰箱，天啊！一包包青菜，整齊地排列著。我問她，她笑著說，她買一星期的量，一次清洗，然後用洗衣機脫水，再分成小包裝。把生活細節，也優雅地當成創作，條理分明。

我常常一個人，選擇蘇活區或是東村的好餐廳晚餐，是那種紐約餐廳為「早鳥（Early Bird）」客人準備的平價套餐，六點前進場，八點前須離開的 prix fixe 套餐。結束後在蘇活區走走，甚至買個蛋糕點心回家，經常有意無意地經過

喔，藝術，和藝術家們　340

Jenny 家，如果她的客廳燈亮著，估計她應該一個人在用餐，打過電話後，電梯都會打開。她多數時候晚餐已經結束，我們喝著紅酒，像老朋友般在餐桌聊天。

我猜想 Jenny 應該六十歲多了，但在藝術創作上卻從沒停過，有顆很年輕的心，總是不停的閱讀、聆聽，充實自己。

記得有個週日，我突然想吃「早午餐」，打電話給她，她已經在往藝術電影院的路上。一部阿莫多瓦（Pedro Almodóvar）的新電影，她邀我一起看。電影劇情是一位外科醫師，因為女兒被男友強暴後自殺，便綁架女兒男友，囚禁他，將其變性成美艷女子，然後跟他發生關係⋯電影開始沒多久，戲院開始有人走出去。我看到一半，轉頭看 Jenny，她笑說，不知道電影那麼怪異。

二〇一二年，Jenny 在關渡的倉庫被一把火燒了，她一生的創作，就此打住。她難過了很久，現總算慢慢有加快創作的速度，我相信她的朋友們都會很高興。

杜柏貞

跟杜柏貞（Jane DeBevoise）第一次見面，同時也是跟謝德慶的第一次見面，在東村一家安靜的義大利餐廳，當時大約八個人，我坐在桌子的另一邊，她跟謝德慶坐在一起。席間，被她流利地中文嚇到，慢慢地發掘，發現她跟台灣有很長地淵源。

那晚，我跟杜柏貞以及謝德慶沒有太多交集。之後，我們成為很好的朋友，是那種不常見面，偶遇就會「說個不停」的摯友。她跟我說起當年到台北學習中文的經驗。當年，哈佛學了六個月的中文後，以為可以講簡單的中文，她隻身飛行超過二十四小時，到了台北松山機場，半夜兩點，入住一對老夫婦家，傳統日式房子，好像在金門街附近，完全無法使用廚房。餓了幾餐後，決定到巷口麵店試試，於是在門口跟老闆說「老闆，我肚子餓，要吃飯」，接著莫名奇妙被請出去。後來，她才學會「我要吃麵」的中文。

杜柏貞後來在柏克萊獲得碩士學位，在 Bankers Trust Company 擔任董事總經理（Managing Director）長達十四年，經常往來香港、紐約、東京之間。

在一九九六年，杜柏貞加入古根漢美術館擔任副館長（Deputy Director）直到二〇〇二年跟先生保羅‧卡萊羅（Paul Calello）一起移居香港，在香港期間擔任亞洲藝術文獻庫（Asia Art Archive，簡稱 AAA）31 董事，經常為當代藝術的推廣與紀錄，到處旅行。投入的許多時間精力，讓人尊敬。

她在一九九六年剛加入古根漢美術館，負責專案，策劃了一個名為《中國五千年：藝術創新與轉型（China: 5000 Years, Innovation and Transformation in the Arts）》的深度展覽，橫跨紐約與畢爾包（Bilbao）兩個古根漢美術館。這個展覽，涵蓋中國各朝代，企圖心非常大，也被公認是非常重要的展覽。

我在紐約期間，經常被她邀請到位於布魯克林高地的家中聚會，聚會裡都是中國地區重要的當代藝術圈人士，當然，吃的也都是中國菜，有時還會包水餃。

杜柏貞英文說得很快、是個腦筋動得快，精力無窮的人。她的中文也講得很快，每次跟她對話，都是極大地享受。後來幾次在她家裡，遇見她先生 Paul，Paul 位居高職，是瑞士信貸全球投資部的執行長，在他家一個很大的派對裡跟他聊過天，客氣、有智慧的中年人。後來第二次也是在他家中又見了一面。當時，

他剛剛辭掉執行長的位置，專心做化療，人明顯地瘦了一圈，話變得非常少。那年我回台灣後不久，就聽說他過世的消息。Paul 發病之後，杜很堅強，所以，我也沒當面安慰過她。先生過世後，她還是為藝術忙碌，不曾停下來。

有一年李明維在「在美華人美術館（Museum of Chinese in America，簡稱MOCA）」舉辦個展，她無法參加開幕，於是明維提前邀請她來看展覽。在作品《四重奏（The Quartet Project）》前，她待太久了，我於是進去昏暗地房內，接近她，發現她情緒激動，像剛剛哭過。看見我走過來，她說，德佛扎克（Antonín Leopold Dvořák）的作品，讓她想到過去。

杜柏貞香港的客廳，擺著張曉剛的家族肖像，另一邊是吳天章的照片。應該是二〇一〇年吧，David Zwirner 畫廊在香港藝術博覽會期間舉辦了十二桌的晚宴，她剛好坐我隔壁桌，兩個人�說個不停。跟她用英文交談，我常常越說越快。接著，一位坐同桌的中年人跟我們搭訕，問道：「華人地區最好的藝術家是誰？」她也不想就說是「陳界仁」。

我一聽，開始幫腔解釋為什麼。接著，香港藝博會主席 Magnus Renfrew 上台介紹當晚的主人 David Zwirner，才發現，天啊～那不就是剛剛被我們轟炸的先生！杜開玩笑地對我說：「怎麼沒先跟我說啊？」我回答，自己也不認識他，

這個畫廊，我都跟他的合夥人 Angela Choon 連絡。不過，當天 David 很有風度，致詞完回座位後，要我將陳界仁的英文名字拼給他帶走。

謝德慶

每每提到謝德慶，就讓我不知如何下筆，如果不認識他本人，從藝術的角度談他，反而會覺得容易些。謝德慶，這個名字，很早就被編進當代藝術史中，只要談到「表演藝術」，不可能不提到他，86新潮後的中國表演藝術，許多藝術家都是以他爲參考對象。

第一次看到他本人，在微暗的餐廳，他在餐桌另一邊，我走過去跟他遞名片。他看來和藹，只是在許多人的印象中，是他理光頭、穿軍服打卡的經典影像，或是露出結實身材的平頭、年輕小伙子畫面。本人站在面前，不高、六十多歲、灰白頭髮。大部分人對他的印象還停留在一九八〇年代，忘記現在已經二十一世紀。

他來自屏東，高中被退學後，跟席德進學過繪畫，開過幾次繪畫展，離開台灣前開始做行為表演藝術。作品《跳》，傷了腳。之後，跳船成為美國非法移民，從一九七八年到一九八六年間，創作了五個《一年計畫》，每個計畫執行的時間都是一年。

在此，我借用在二○一四年四月十八日由潘戈刊登在紐約時報的一篇訪談，他提到一年的意義時，說道：「因為這是地球繞太陽一周的時間，是人類計算生命的基本時間單位，是生命裡面周而復始的一個循環。」

一年關在「籠子（cage）」裡不出來，「打卡」一年，每天在整時打卡，一天平均分配的二十四次打卡，幾乎在不能連續睡覺超過一小時地挑戰人體極限，歷時三百六十五天。

謝德慶對於籠子作品，說道：「在紐約的前四年，我下班後總是在工作室來回踱步思考『藝術應該如何去做』，卻什麼也做不出，內心充滿挫折感，直到有一天突然意識到，這個思考和度過時間而什麼都沒有做的過程，本身就是一件作品。我的作品就是在講這個，每個人都在用自己的方式度過時間。你是你自己國度的王，選擇以什麼方式度過時間？國王與乞丐都一樣，做很多事，或是什麼都不做，對我而言沒有太大的區分，都是度過時間，度過生命。」

一九八一年九月二十六日起的一年，「戶外（A Year Without Shelter）」開始執行，他在連續一年的時間，不得進入屋內。紐約的冬天，可以凍死人，他必須忍受四季不同天氣變化。他提到：「我一整年不能進入室內，那是空間和心理層面的放逐，是用另一種方式度過時間，但同樣是消耗生命。我的作品以不同角度呈現對於生命的思考，這些角度都是基於相同的前提：生命是終身徒刑，生命是度過時間，生命是自由思考。」

訪談裡，談到藝術家希望透過這些作品，探討人類生存中最本質地「生命存在」、「時間流逝」的議題。至於藝評人和公眾，則在這些作品裡，看到了對於人的自我封閉、界線、生活底線的探討，以及藝術家極端的克制，還有強烈地慢性自我毀滅氣質。

第一次拜訪謝德慶是個週末，我沒有料到，紐約的地鐵週末經常大變動，哪裡停、哪裡不停，都有自己的時刻表。我後來學會出門前，先上網查看，再決定在週末出城（離開曼哈頓區）應該搭的地鐵。我該在布魯克林的拉法耶大道（Lafayette Street）上，搭乘 G Line，出捷運站直接到達謝德慶的公寓。

但當天，我在 G Line 上找不到正確出口站。最後，搭回曼哈頓，直接坐計程車前往，紐約人有時開玩笑，說 G Line 是 Ghost Line，捉摸不定。下車時看到

他在公寓門口等我。公寓一樓的雜貨店，是他租出去的地產，二樓跟三樓，是他目前使用的空間，二樓出租給年輕藝術家，三樓的空間是他與四川妻子青青的生活起居與工作室。整棟樓，是他自己花費許多時間精神建造起來的。

我們從兩點開始聊天，到了六點，他留我到附近餐廳晚餐，我感覺打擾超過四小時，已經過久，所以告辭離去。他跟青青送到門口，看著我走過馬路進入捷運站才進門。

第二次看到德慶跟青青，二○○九年，MOMA PS1 的《一百年（100 Years, Version #2）》展覽開幕現場。他心情愉快地看展出作品，下午的開幕式，沒有很多人，我有機會跟他話家常。之後，在我結束紐約長駐前，請他跟青青出門吃飯，問了朋友，建議我在「大四川」，他跟青青來了，只記得菜很不好吃，卻是挺貴的，覺得有些過意不去。之後，我們好像郵件往來多過見面。他一次回台北，參加北美館舉行的中文版新書發表會，一場演講，三百人的座位，在十分鐘內被訂光。那場座談會後，在北美館的辦公室，舉辦簡單的午餐，好像是在吃便當，我進去跟他打招呼。

二○一一年秋天，我跟王虹凱一起拜訪他們夫婦，青青下廚，非常愉快的夜晚，只是忙壞青青有點不好意思。席間，謝德慶也會起身幫忙料理，看得出伉儷

情深，讓人羨慕。二〇一五年有傳言他將在上海一個私人美術館展覽，我有此驚

訝，了解他，知道機會很小。我傳郵件給他，果然答案如我所料。他說，住處一

樓已經開了餐廳，一間複合式、賣著川味與台灣味小吃的餐廳。我上網查看，許

多好的評價出現在網上，下回去紐約，一定要試試這家餐廳。

謝素梅

第一次看到謝素梅作品，在二〇〇五年的金門碉堡展，她展出兩件作品，錄

像《黃山（The Yellow Mountain）》以及裝置作品《Some Airing》，這件作品讓

她獲得了「摩洛哥王子基金會大獎」。

素梅的父親，是廣東籍的小提琴家，母親是英國的鋼琴家，兩人結婚後定居

盧森堡。父親說廣東話及英文，母親雖為英國人，卻會說、會讀寫中文。素梅出

生音樂世家，從小習大提琴，大學時曾獲得大提琴比賽的首獎。念研究所時，轉

而攻讀當代藝術。

二〇〇三年素梅在威尼斯雙年展代表盧森堡館，整個館的主題叫做「冷氣房」，一舉拿下最高榮譽的金獅獎首獎。當年，她還不到三十歲。我知道她，除了報章媒體外，就是金門碉堡展。在金門期間沒有見到她，卻對她作品，留下很深的印象。

第一次見到素梅，是在台北。她在台北當代藝術館與李明維舉辦《複音》的雙聯展。她長的完全像外國人，卻有著很道地的中文名字，能說英、德、法、盧四種語言，卻不會說中文，有時在她作品裡可以看得到與「文化認同（Cultural Identity）」有關的概念。例如作品《東西南北》，很簡單的方位，東方與西方人在說這四個方位時，先後次序就不一樣，西方人會說 North，East，South，and West（北、東、南、西）。

素梅個子瘦小，個性像貓靈敏，說話輕聲細語，跟她的作品氛圍相近。二〇〇九年秋天，素梅在二十八街的彼得・布魯姆（Peter Blum）畫廊個展，彼得・布魯姆是極為重要的商業畫廊，他是瑞士雙語雙月刊雜誌《Parkett》的創始人之一。我長駐紐約期間，彼得在 Soho 還有個空間，二樓是他的辦公室，裡面有間套房，素梅來紐約如果與該畫廊展覽有關，都會住在那。展覽開幕後，彼得在中國城宴請藏家。之後，跟素梅和當時的男友 Jean-Lou 吃過一次早餐，紐約

的下城，留下許多美麗回憶。

隔年，素梅跟 Jean-Lou 來亞洲一次，是應水戶美術館邀請的個展，在日本造成很大轟動，藝術雜誌媒體作了許多報導。素梅纖細敏銳的創作，非常符合日本人的民族氣質。當時忙碌沒有過去，但是，她跟 Jean-Lou 繞道台灣，來家裡住了一星期，同時，幫我把作品《東西南北》裝上牆面。

這件作品只有三個版本，她很高興在我家大廳入口陳列這件作品。另兩個版本，都在美術館館藏。

其實我家家客房並不大，兩個人住有些擁擠。來拜訪時天氣很好，他們大部分時間都在花園，像貓一般地閱讀，非常安靜。每每午餐時間一到，需要到處找他們，感覺不太到他們的房子。

之後，只要他們來亞洲，都會順道台北小住，我們開始更多藝術上的交流，也更多友誼。我也在盧森堡鄉下房子以及柏林住過。後來他們在誠品畫廊的個展又來過一次，這都在他們的小孩出生前。

對誠品而言，新的畫廊空間比較「現代感」，古典思維卻不是當代感。素梅跟 Jean-Lou 打破原來隔間的迷思，更換動線、讓整個空間有神祕感與個性，對藝術家來說，這應該是他們最大型的‧個展展覽，舊作與新作同時呈現，對台灣當

代藝術界，一個非常正面的交流。展覽開幕後，兩人在我家住了三天，同時，我的一件《鳥籠》作品，他們也幫我修復完成。誠品畫廊也因為這個展覽，脫胎換骨。

再次見到素梅，她生了小孩，小孩的名字取作 Lumi，一個跟「光」有關的字。在產房裡時，她就不停地用簡訊詢問我該使用哪個中文名字，當我看到「鈞雅」兩個字，就把張君雅的廣告給她看，看完後她大笑說，決定就是鈞雅了。鈞雅與素梅，都非常的「菜市場名」，不同的是，Lumi 將被使用在許多地方，而鈞雅，只是讓小孩知道，她有中國人的血統。

二〇一二年暑假，我受邀擔任第三屆日本大阪堂島川雙年展的策展人，開幕時間是七月二十日。我在四月左右，發出我的策展論述給每個被邀請的藝術家。

我特別寫了很長的郵件給素梅，告訴她我的想法以及截止日期，同時要她不必擔心，如果不參加不不會影響我們的友誼，因為我知道她很忙碌。

截止當天，她給了我企劃案，展覽的題目「Little Water」。她的作品《三聖賢（The Three Sages）》陳列三株長著白色長毛的仙人掌，她將白色長毛整理成像愛因斯坦的亂髮，擬人的物件，因為仙人掌只需要一點點水，配搭我的主題，工作團隊於是開始在全日本找這種仙人掌。同時，必須一樣高度。我們卻找到四

株不同高度的植物。她在郵件中說，會使用不同高度的花盆，讓他們看來相同。

她隻身來大阪，第一次離開孩子。我在飯店等她，結果她下錯站，卻堅持帶著大行李搭公共交通工具。見面後她打開行李，裡面居然有個我之前送她的茶葉罐，打開罐子，裡面有兩株飄洋過海的仙人掌，我嚇地叫出聲。問她，海關沒打開行李嗎？她說，有，嚇死她了！不過，他們沒要求打開茶葉罐。這就是素梅，為藝術，鋌而走險。

二○一四年，她獲得法國文化協會贊助，在羅馬的市中心，西班牙階梯上方的 Villa Medeci 做一年的駐村。我在威尼斯雙年展開幕後，去住了四晚。她與 Jean-Lou 及 Lumi 現在居住在盧森堡郊區。

李明維

知道李明維的名字，應該早在他回台灣，在敦南誠品畫廊地下室的展覽。朋友跟我說有一位台灣出生的藝術家，耶魯大學藝術碩士畢業，在惠特尼美術館個

展，並在美術館關門後煮晚飯給觀眾吃。當時我還停留在迷戀現代繪畫，如陳德旺、李德的年代，對於這類結合行為、表演、與觀眾連動的當代藝術很好奇，但眞的還不知道所謂「關係美學」，其實儼然已經在歐美出現一段時間了。眞正第一次看到他，是在金門的碉堡展，高帥有禮、白色襯衫、領口開的很低，誠品畫廊的負責人趙俐，介紹他時像小粉絲對大明星，之後都會抓捏他說：「我好喜歡有胸毛的男人」。

明維出生在台灣，之後在美國念大學與研究所，醫生世家，父親在台北是有名小兒科醫師。他試著念醫學系，一年後告訴父親，他眞的試過但行不通。大學修過紡織以及建築科系。遇到馬克·湯普森（Mark Thompson）32才眞正啓蒙他進入當代的觀念藝術世界，而在耶魯雕塑系研究所就讀時，羅尼·霍恩（Roni Horn）是他的教授。同班六位同學裡，除了他，韓裔藝術家徐道獲（Do Ho Suh）也是活躍國際藝術家。

他剛到耶魯，感覺自己處在陌生的環境裡，不易進入當地社群，有天在咖啡廳想找一位老女人聊天，對方居然說「走開，我很忙」。他覺得一個陌生的社會，如果不先「給」就很難「取」，於是在學校張貼海報，寫著願意每晚提供三菜的晚餐，徵求跟他預約共度晚餐的人，不限制聊天話題，也不記錄過程。

《晚餐計畫（The Dining Project）》，在校園一推出就造成轟動。在更早的舊金山時期，有一年明維的祖母過世，他無法回國，於是以《水仙的一百天》記錄人生的「無常」。他抱著水仙，從花苞、冒芽、開花、枯萎，透過每日生活儀式（everyday rituals），以表達對祖母的哀思。

《晚餐計畫》後威尼斯雙年展的台北館，他的《睡寢計畫（The Sleeping Project）》邀請觀眾在美術館關門後跟他在裡面過夜，並留下床頭的物品。明維告訴我，有天，對方留下一個小錢包，裡面有幾塊錢美金、一把瑞士刀，以及保險套。對方白天在畫廊上班，晚上是高級妓女。《晚餐計畫》、《睡寢計畫》在建構創作者與觀賞者之間微妙的關係，所謂的關係美學，但同時也無意地挑戰閉館後美術館的行政體系。美術館因為安全因素，不得生火、或是徹夜逗留在裡面的常規，被這兩個計畫打破。

明維的《魚雁計畫（The Letter Writing Project）》與《晚餐計畫》，同時在惠特尼美術館展出。《魚雁計畫》被收藏，該計畫在梳理複雜的人際關係，於過往的生活記憶裡，曾經相愛或依存的關係，一旦變成陌生人，想說卻沒說的心裡話，可以透過這個計畫實現。三間由木頭、玻璃、透光紙搭設的日式建築，美麗的寫字房也是冥想空間，可以讓心沉靜下來，觀眾可以進入書寫以前想說卻沒

說出口的話，最後選擇公開或不公開地陳列在優雅的小房子裡。也許，對方會看到，也許，永遠都不會。

二○○三年，MOMA 邀請他，為美術館創作一件作品《旅驛計畫（The Tourist）》，對於新的城市旅行，透過「在地人」的引導，進入私密的空間，該作品後來也旅行到許多大城市。

在波士頓嘉德納美術館（Isabella Stewart Gardner Museum），一個非常重要的非營利機構，明維的駐村計畫《客廳計畫（The Living Room）》邀請自願者，帶著自己的收藏物件，來布置客廳。該美術館的東西方收藏驚人，曾因為林布蘭特（Rembrandt）的畫被偷而聲名大噪。此計畫被美術館收藏之後，美術館邀請國際建築師倫佐・皮亞諾設計新館，倫佐閱讀館裡的收藏後，以該作品為創意來源，永久陳列在美術館新館的一樓大廳。

第一年紐約長駐，短暫地跟明維有接觸。他很忙，雖然住在紐約，進進出出。二○○九年，這是繼一九九七年之後，在 Lombard Freid Project 舉辦的第二次個展，《補裳計畫（The Mending Project）》推出，我一直想收藏他的大計畫，卻沒膽量進行。我是「個人（Individual）」藏家，空間不大，收藏無法像藝術空間或美術館，我又常常告誡自己，收藏不必多。而且，收藏是百年後拿出

來，大家依然驚艷——一百年前竟可以具有這麼「前瞻性」的眼光。

畫廊開幕前，明維告訴我，他將每天在畫廊上班，幫忙縫補衣物。我聽完他的想法，聯絡畫廊經理，把該計畫買下來，這是在開展前作出的決定。明維的媽媽，還問明維這樣好嗎？萬一我不喜歡怎麼辦？我在買下這件作品後，跟「補裳」連結在一起，展覽期間，常常去看他在作什麼。他把畫廊後方的空間也騰空出來，每天播放李斯特（Franz Liszt）的音樂，工作、生活，儀式一般地進行這件計畫。

最後一天，許多自願者回來拿他們的衣物，那是感人的時刻，惠特尼美術館的第二代老太太 Flora，拉著我的手，恭喜我擁有這麼棒的收藏。Flora 把明維當家人，感恩節都會請他共宴。她家裡有件跟牆壁一樣大，安迪・沃荷（Andy Warhol）的油畫。另外，當年皇后美術館館長、現紐約市文化部部長的 Tom，帶來六〇年代美術館制服，來拿回去時，他表示，會放在新完成的美術館入口，很得意自己為美術館收藏了一件重要作品。

明維作為活躍的當代藝術家，在利物浦雙年展以及之後的雪梨雙年展，推出《補裳計畫》，邀請自願者攜帶需要補修的紡織品，他在現場幫忙補理。牆上不同顏色的線圈，從左到右，像蜘蛛織網，每天慢慢地增加。他表示在《睡寢計

畫》與《晚餐計畫》後，透過補嘗，重新修補人與人之間的關係。

里昂雙年展時，他的《移動的花園（The Moving Garden）》開放給參觀完、要離開展場的觀眾拾取花朵，並在回家路上送給一位陌生人。該計畫後來在我策的第三屆大阪堂島川雙年展，以及首爾國家美術館的開幕中，都被當地媒體討論。

二〇一二年，我在路易·維登台北藝術空間（Espace Louis Vuitton Taipei）跟他合作《石與水仙》個展。開幕當天，全球執行長伯納·阿諾（Bernard Arnault）因為一〇一的旗艦店開幕來台灣。下午，中山北路整棟大樓清空，我跟明維是唯二非員工待在裡面的人，小空間我們只展出《石頭誌（Stone Journey）》與《水仙的一百天》。

《石頭誌》是明維在一次紐西蘭冰河旅行裡，撿起十一個用手可以握住的大小，似中國林園山石形狀的石頭，他把每一個翻銅，製作一個木頭平台擺放兩個相似物件，原件下方書寫「西元前六億年」，新物件則是「西元二〇〇九年」。作為藏家，你需決定把其中的一件，歸還大自然，才算擁有這件作品。所以，石與水仙，都在討論擁有與失去。伯納執行長，當天非常好奇這個展覽，跟我們聊了十五分鐘。

二〇一四年是明維忙碌的一年，東京森美術館的個展「李明維與他的關係（Lee Mingwei and His Relations）」推出。二〇一五年五月該展開始巡迴，首站是臺北市立美術館，隔年秋天進紐西蘭奧克蘭國家美術館。二〇一五年三月，《聲之綻（Sonic Blossom）》在波士頓美術館展出。繼首爾國立現代美術館、北京尤倫斯藝術中心、東京森美術館後，挺進紐約大都會博物館，堪稱台灣最活躍的國際當代藝術家。

明維常開玩笑說，他是「食衣住行」的藝術家，工作是陪人家吃飯、睡覺、縫衣服。

皇后美術館與林瓔

每次來紐約，都會跟 Tom Finkelpearl 見面，他是作家、教授學者，也是皇后美術館的館長。二〇一〇年，我停了一年沒去紐約，Tom 接受文化部邀請，來台灣一個星期，他抽空來到我位於新店華城的家裡吃晚餐。

後來去紐約，他約我參觀改建中的皇后美術館（Queens Museum）。約好時間，一早他來電，要我在路口等他，然後坐上了他的車。

第一次拜訪他以及美術館，是台灣駐紐約的攝影藝術家廖健行（Jeff Liao）33開車我過去的。上車後，Tom 說，我們還要去接另一位朋友林瓔（Maya Lin），我聽了一愣，問他，是設計越戰陣亡將士紀念碑的 Maya（林瓔）？他說對。哇！沒想到，我可以親自見到林瓔。她在蘇活區有個建築事務所，Tom 找她提供一些建築上的意見，同時也是想介紹給我認識。

林瓔不會說中文，非常客氣，想到她當年以二十一歲年紀，在一千四百多位設計競賽中脫穎而出的故事讓人敬畏，當時得獎後，遭到許多刻意的杯葛與嘲諷，甚至還被迫把第二名的作品擺在她旁邊。她後來進入哈佛研究所，一年時間就休學了，主要也是這事件的後遺症。

她的祖父林長民，民初時擔任司法總長，擅長書法。姑媽是中國建築師林徽音，姑丈梁思成（梁啓超的兒子），父親林桓也是藝術家，以陶瓷材料為主。她之後又回耶魯大學拿到雕塑碩士。隔年，耶魯贈給她榮譽博士的頭銜。

皇后美術館位於皇后區，是紐約市皇后區的主要博物館，一九七二年成立，當年主要為一九六四年紐約萬國博覽會（New York World's Fair）的展品商藏所

成立的。當年博覽會的地點，在法拉盛草原公園（Flushing Meadows Park），正是美術館前的大片草皮。

美術館有許多紐約「縮小比例」的模型，以及許多珠寶設計師蒂芬尼的燈飾，來自 Neustadt Collection of Tiffany Art。改建的皇后美術館，移走了美術館前的大樹，讓美術館與皇后動物園隔著 Grand Central 可以相望。開車從 Grand Central 大道也可以看得到美術館建築，展間部分，比原先大了一倍，可做更多當代展覽。Tom 在二〇一四年，被新當選的紐約市長，延攬為文化事務部部長（Commissioner of New York City Department Culture Affairs，簡稱 DCA）。

伍夫岡・萊博

一九五〇年出生在德國中部的麥琴根（Metzingen）小鎮，父親是醫生。原本立志行醫的伍夫岡・萊博（Wolfgang Laib）在拿到醫師執照後，卻選擇當藝術家。醫學與自然科學的背景，表現在藝術家的創作，他所使用的材料，都是來自

大自然。例如花粉、牛奶、米、蜂蜜、蠟⋯⋯等有機材料，他在「極簡藝術」裡深具影響力。

二〇一二年他在 MOMA 舉辦過個展。八〇年代，在威尼斯雙年展，曾代表德國在德國館展出，歐洲重要美術館都爭相邀請他。我在一個晚宴裡，坐在他旁邊，那是尚・凱利畫廊（Sean Kelly Gallery）老闆在蘇活區家裡舉辦的晚餐，大約二十多人，大多數是表演藝術家。尚風趣的致詞，提到烏斯特劇團（Wooster Group）創辦人伊麗莎白・萊康特（Elizabeth LeCompte）也在現場。這位讓威廉・達佛（William Dafoe）在劇場界出頭，後來躍上大螢幕的人物，是紐約表演藝術小劇場的教母。這天，重要人物太多。但是，我整晚黏著伍夫岡以及他老婆 Caroline。

幾天後拜訪他們住的地方，在 Gramercy Park 的二十八街，從我公寓大約五分鐘腳程。公寓門禁森嚴，是這區裡最好的公寓之一，房內完全沒有傢俱，我因為敬重對方，穿著西裝、結上領帶前往，之後發現根本是多餘。伍夫岡強調自然，穿著簡單輕便，言行舉止看似僧侶，我帶著幾塊沒有包裝的蜂巢，伍夫岡只看一眼禮物，就猜到禮物應該是聯合廣場裡面的養蜂人生產的，接著說了一堆對方是第幾代養蜂人、蜜蜂的種類⋯把我給嚇呆了。

接著，我們席地而坐，喝茶、吃點心。他們兩位都茹素，一個女兒也是念醫學系，住在德國南部。我一直想找機會，看他如何採不同植物的花粉，他提議在夏天六月時節，接連的兩個月，他會像蜜蜂般辛勤地工作，地點在德國南部，接近薩爾茲堡。他們在南印度還有一間房子，耶誕天冷時會待在那裡。

伍夫岡提到，他在高中畢業那年，寫過一篇名爲〈康司坦丁·布朗庫西（Constantin Brancusi）的雕塑，與老子道德經〉的文章。當時，被老師誤會是父親或家人幫他完成的文章，他氣得站在位置上，以德文背誦道德經。

他的作品夾雜老莊道教思維，簡單的有機材料，例如稻米，卻意涵著文化、生命輪迴與生生相息，不確定的形態，更是「無常」的最好說明。

拜訪完他們夫婦過不久，見到明維，跟他談起我的經驗，他直說，伍夫岡的作品，影響他很大。我於是安排了他們跟明維的見面。一個午饗約會，他們帶著幾顆芒果（紐約秋冬芒果不易找），明維下廚，準備了需要自己動手的「潤餅」，全部素食。結束後，他拿出從埔里家裡帶來的乾荷花，放在玻璃茶壺裡，沖進熱水後，蓮花優雅地打開，看得兩人目瞪口呆。

我在二〇一三年邀請伍夫岡參加大阪的堂島川雙年展，他從德國飛過來。我們展出《奶石（Milk Stone）》以及《過道（Passage Way - Inside, Downside）》

的大型裝置，需要大量白米以及四十條簡單的黃金船，他一天就完成了裝置，然後每天慢慢地觀看其他作品。

我忙著裝置，提供他幾間素食餐廳地址。開幕很成功，他極高興，但總是很安靜。開幕第二天有場座談，我為他準備了幾個問題。他笑笑說不必，作品就是有機，不願意「做作」地準備這些題目的答案。於是當天，我提問，他即興回答。

梁彗圭

認識梁彗圭（Haegue Yang），應該說是先認識她的作品。二○○九年威尼斯雙年展的韓國館，由她擔綱，幾件百葉窗裝置。我以記者身分出席，得到厚重地展覽圖錄，驚訝於她作品想要表現的意圖，透過味道、風扇、移動的光影，百葉窗作為「邊界」，阻絕、同時開通的雙層意念，家用物件居然可以提供不同的功能。因為那次的機遇，知道了這位藝術家。但是，資訊很有限，只知道她居住

柏林，亞洲展出的機會不多。

真正有機會遇到她，是在 Doryun Chong 的引薦下認識。當年，Doryun 還在紐約的 MOMA 擔任策展人，我會認識 Doryun 也是在二〇〇九年的威尼斯雙年展，看展的大熱天，在展間裡遇見幾次，當時知道他在沃克藝術中心（Walker Art Center）策劃了黃永砅的世界巡迴展，對於一位韓裔策展人，能夠寫出精彩的論述，讓我十分佩服，那篇策展論述，是我目前閱讀過有關黃永砅的文章中，最好的一篇。

之後他在 MOMA 的繪畫與雕刻部門當策展人。我在紐約時，跟他約在 MOMA 旁的餐廳吃過幾次飯，之後就成為很好的朋友。當年他想來台北看雙年展，礙於 MOMA 的預算，我提議他住我家，同時幫忙安排參觀袁廣鳴、涂維政…等藝術家工作室，他提到可能有位藝術家會一起旅行，那就是梁彗圭。所以，第一次梁彗圭來台北，其實住在我家，只待了兩晚，我在北美館見到她，提著行李箱，之後來了我家。晚餐，她吃的很高興，只是到最後，我說：「要吃甜點嗎？」她毅然決然地，帶著一點生氣的口氣說：「我不吃甜點！」，接著卻說：「可以再來一碗白飯嗎？」我差點大笑。從那之後，知道她偏愛米食、麵類餐點，不愛甜食，也極少喝酒，除非是在家裡。我們成為很好的朋友。

梁彗圭在第十三屆德國文件大展裡，百葉窗進化到由 Composition 多彩不同造型，到單色極簡，呼應 Sol Lewitt 極點單純的造型。二〇一四年，她在首爾三星美術館的個展，該是她藝術生涯裡重要的里程碑。她在台灣的被認識應該是在二〇一四年，由 Nicolas Bourriaud 策劃的雙年展，一樓第一個展間由不同的架子，懸掛著不同的日常物件。

二〇一四年，在台北雙年展遇見，她說著，最近太累了，二〇一五年在三星美術館個展後，一整年她要休息……結果，里昂雙年展、北京的尤倫斯基金會、亞太三年展、香港的 M＋，中間還夾雜兩個在歐洲的商業畫廊的展覽……真是創意與體力的高峰。在北京時，MOMA 的策展人與洛杉磯當代館策展人都在開幕時出現，我問她，她不願說太多。但是，我相信，將來應該有個展會出現在這兩間美術館裡。

林明弘

第一次遇見 Michael Lin（林明弘），大約在一九九三至一九九五年一個不是藝術圈子的場合。他在隔壁桌，帥氣地白襯衫、短髮。我的朋友中，有人跟他父母親熟悉同時又住同棟大樓，寒暑假 Michael 回台灣時，就會遇見，可說是「青梅竹馬」。他沒說許多話，過來打招呼，臉上永遠掛著微笑，卻有些安靜、害羞。

第二次見到他，在伊通公園34當酒保。再來，陸陸續續在一些畫廊開幕場合，主要在伊通公園，遇到他的機會非常高，經常都是半夜，手中一瓶啤酒、一根煙，瀟灑的來、又瀟灑的走。那時，有時跟他的法國妻子 Emma 一起出現。之後，聽說他們分居。Emma 中文說的很好，氣質絕佳，少見的金髮女孩能說中文又擁有貴族的氣息。

我也弄不清楚，到底伊通的酒吧開多久，只記得有一年，應該是二〇〇〇年

左右，晚上九點飯後，帶朋友過去，結果已經沒有酒吧了，那晚梁彗嶠35還是給了我跟朋友各一瓶免費啤酒。

Michael 的曾祖父是「台灣文化協會」的創辦人林獻堂，作為霧峰林家的後代，父親當年在東京念書，母親陪著去，Michael 在東京出生。我之後看到Emma 的機會，比看到 Michael 多，她生了一個男孩，還跟 Michael 的父母住在位於台北的一品大廈，兩人當年已經沒有互動。這中間，看過 Michael 帶不同的女性朋友，出現在伊通的開幕，我們只是打招呼的普通朋友，也沒問太多。

Michael 早期作品，出現在伊通公園的聯展。我有次去楊岸家做客，看過其中的《長壽香煙》油畫。他之後在帝門基金會的個展，展出一塊大地板，以及五張不大的阿嬤花布油畫，目前這些作品，有一件成為 M＋36 的館藏作品。

他的好友邱士貞有一件作品。我印象中，當年有位叫做 Mark 的老外，在徐政夫的古董店上班，他手中也有一件。但是，目前已經不知他的去向。這幾件作品要再聚在一起，看來困難度很高。

Michael 在竹圍工作室的作品，我沒看到，只看過之後的報導。一間空曠的廠房、紅磚，Michael 把整面牆塗上阿嬤的花布，這些花布圖案非常的「台灣本土」，卻是我們小時候每天生活的圖案，桌巾、床套、棉被、枕頭的日常用品，

圖案的原始設計者，已經無可考，有一說是一九四五至一九五〇年台灣工作者設計的。也有一說，是荷蘭人設計後以貿易手法賣到台灣，之後被複製。

Michael 在一次訪談中提到：「創作是要無中生有的，我從花布裡挑選圖案出來，我的角色是挑選者、一個生存在社會中的工作者，我的作品是一種跟社會的對話，它一點也不高高在上。」不高高在上，其實是 Michael 作品的質性，他把日常生活再普通不過的元素，變成美術館或藏家家裡收藏的藝術品。

他同時也處理空間，把花布畫在空間，一種舊空間的歷史審視，或是新空間裡對於未來不同的期待。他在威尼斯雙年展再度展現花布的魅力。一九九九年，伊通公園的第一次個展，花布圖案成為地板，邀請參觀者，席坐地上，透過這塊空間連結人與人的關係。另一件《無題（抽煙時間）Untitled: Cigarette Break》，兩張沙發、五件油畫，外加一個站立的煙灰缸，這件作品，小漢斯在巴黎當代美術館任策展人時，曾邀請到巴黎展出。

Michael 在日本，因為結識長谷川祐子37，在21世紀新澤美術館有件常設裝置。後來長谷川轉任東京當代美術館時期，也有一個重要計畫被我收藏了，一間狹長的畫廊，走入，只見白牆上鉛筆勾畫的花布大花，走到尾端，一張藍色大油畫跟鉛筆素描相聯接。我一直想在家裡「重現」，但是工程浩大而作罷。

青森市西澤立衛設計的美術館（Towada Art Center）咖啡廳，也繼MOMA PS1 的無邊界咖啡廳公共計劃後再現。之後，是北京尤倫斯當代藝術中心咖啡廳，以及首爾三星美術館的中庭。

Michael 曾在巴黎東京宮展出無數次。二十四公尺的《小鹿班比》，展出後，在二○○七年，他把舊作品再利用，作成十二件七巧板。法國里昂雙年展，他把舊倉庫外牆空間以木板遮蓋自己的花布。加拿大冬季奧運期間，溫哥華的當代美術館入口，被他幾片巨型阿嬤花布圖案的木板遮住，相當顯眼。

Michael 目前居住在上海、台北，及布魯賽爾三地。

後記

我的藝術行旅一直在持續在進行著，落筆的時候，剛從越南胡志明市回來，這個遭受戰爭徹底摧毀過的國家，之前，被法國殖民，許多被遺忘的歷史，社會，政治事件成為現今當代藝術家創作的靈感來源與材料，但是，當地文化審查嚴格，如何在許多的限制下創作，也是藝術家學習的重要課題。我拜會了最好的非營利機構 San Art，負責人 Zoe Butt，母親是英國人，而父親是香港人。移居澳洲後 Zoe 擁有澳洲護照。她有無窮的精力，總覺得，她的使命，就是不停的把好的越南藝術家，介紹到國際舞台上。二○一五年的威尼斯雙年展，中央館裡兩位來自越南的藝術家 Tiffany Chong 以及 Propeller Group，今年剛剛在森美術館舉行個展的黎光頂（Dihn Q Le）更是利用自己在國際藝術界的力量，引介當代藝術家。Zoe 的行程滿檔，為了我們的到來，她推掉了一個在香港 Asia Society 演講的邀請。我們到訪前，泰特美術館亞太地區典藏（Tate APAC Committee）委員

會的成員剛剛到訪。我們走後，日本的福伍基金會的負責人，以及基金會顧問會來到訪。她儼然是了解胡志明市當代藝術最好的代言人。在我到訪的那兩天，她連辦公室都沒進去，連續兩天陪著我跟施俊兆、施太太，以及蔡佳葳。

新加坡國家美術館剛開幕，未開幕前的 Pre Opening，一群台灣朋友，聚會在新開的法國餐廳，祝福著館長陳維德以及台灣妻子邱士真，未來展覽順利。晚餐時，回顧我退休後，沉浸在當代藝術領域，圍繞著這麼多好友，享受認識新藝術家的榮耀。比照之前，上班每天幽怨的處理自己不願意處理的事務。五十歲後的生活，與藝術緊密的牽連綑綁在一起。

兩天前，參加友人的婚禮，遇到一位好友，他問我，還在旅行嗎？我笑說，接下來，有些二國外朋友來，我必須待在台北接待他們。但，談到明年的旅行：喔，一月新加坡的 Art Stage 藝術舞台藝博會。三月，香港巴賽爾藝博會，然後雪梨雙年展，接亞太三年展（四月結束，因為沒能參加開幕，只得趕在閉幕前參觀）。五月的東京藝博會，然後六月瑞士的巴塞爾藝術博覽會，Kunstmuseum Basel 新館的開幕，…我完全忘記我還要製作一部電影，…好像旅行，其實都跟著藝術事件，希望這樣的生活，可以繼續下去，到沒辦法行動為止。我想到自己欽佩的鄭勝天老師，他依然活力十足，期望自己也能持續下去，像鄭老師一般活

虎生龍，蹦蹦跳跳。

提到我要製作的電影，其實也是藝術的因緣，我因為早期認識香港藝博會的會長 Magnus，由於他的努力不懈，將香港藝術博覽會成功的帶上國際舞台，而最後被巴塞爾藝博會收購，在此之前，我擔任該藝博會的董事。在成為巴塞爾藝術博覽會之後，他們沒有所謂的董事會，於是，他們創立了一個新的部門，叫做「全球藝術先鋒諮詢委員會（Global Art Patron Counsel）」，邀請全世界大約七十名藏家擔任這個職務，也因此，經常與負責巴塞爾台灣的經理 Jenny Lee 一起旅行，然後，知道她有位弟弟 Gary Lee 在好萊塢工作，於是連上線，開始試水溫。

我們會一起合作一部商業電影，英文發音，在中國為合拍片，資金來自中國以及美國。這部預算三千萬美金的科幻片，由 Gary 執導，Alena 以及 David Womark 跟我共同製作。David Womark 在好萊塢，是王牌的製作人，之前李安導演的《少年派的奇幻漂流》就是他的傑作。電影，也是當代藝術的一環，我過去的工作裡，有超過二十年的時間在電影圈裡，以為，退休後不會再碰到電影圈的人或事物，現在看來，這部電影，會把我再拉回電影圈。只是，當時以發行宣傳為主。而現在，是電影製作。

這本書涵蓋的城市區塊，在地圖上還只能算是一小塊。許多去過的城市，例如印尼的雅加達、萬隆、日惹、菲律賓的馬尼拉、新加坡、韓國首爾與光州，甚至中國幾個重要藝術城市如北京、上海、杭州、南京、廣州以及香港，限於章節限制，未能在這本書裡出現，實在可惜，希望將來還能有機會，將這些城市納入。至於藝術家的部分，真的無法一一列入。過去幾年時間，有幸遇見許多優秀的當代藝術家，有些因為跟自己的收藏有連結而收藏作品，有些因為自己策展的主題攸關而合作，有些真正欣賞還無緣一起工作。在此一一道謝大家對我的包容、支持、與諒解。

從藏家身分，進入策展的故事其實很多。但是，能夠以專業的態度面對的，其實很少。我開始策展，來自於一個機緣。二〇〇九年，台北藝博會開幕那晚，我與好友張增偉在餐廳晚餐，卻遇見幾位日本來的藝術圈的朋友，之前參加過不同的藝博會，覺得為什麼台北藝博會期間，沒有其他活動讓這些國外朋友參加？張先生於是鼓勵我策展，他提供易雅居的展場空間，於是，就這樣打鴨子上架，當了第一次的策展人。當然也感謝許多朋友，日本的畫廊提供建議與友誼，我之後連續三年在易雅居策展，那些經驗讓我慢慢走向國際舞台。我在大阪策劃了堂島川雙年展，以及香港藝術中心的年度大展。今年，在彭薇的邀請下，首度

在歷史博物館策劃當代水墨，得到邀請到把展覽呈現過程裡，處在拚命閱讀、找資料，訪談、研究、最後整理頭緒，然後下筆像在寫博士論文的論述。學習的過程，讓五十歲後的我，更多聰明睿智，希望這樣的學習經驗，可以繼續下去。

「因為當代藝術，而豐富了我的生命」職業生涯結束後的初期，從徬徨、發呆、無聊、無所事事的惶恐，到現在每天閱讀、書寫、旅行圍繞在當代藝術的國度裡的充實完全無法相比較。我在藝術範疇裡面，尋找到新的生活方式。日日與當代藝術為伍，生活裡，滿心歡喜，滿心喜樂，願與大家分享。

曾文泉

二〇一五年十一月二十八日

珍‧蘭巴在畫廊後院的照片

註釋

1　紐約人稱 Studio 為臥房、客廳、餐廳都在一個房間裡的「工作室式」住宅。如果說 One Bedroom 指得是兩個房間，臥房跟浴室一房，客廳餐廳一房。

2　藝術家在特定的場域空間裡，創作作品，藝術家在計劃與創作作品時，將「地點因素」特別考慮進去，也有人稱為「在地製作」。戶外的場域特定作品，通常包括景觀改造與長久設置的雕塑元素。室內的場域特定藝術則與該建築有所關聯。場域特定藝術也包括特定地點創作的表演藝術與行為藝術。

3　The Kitchen 是有名的非營利機構，現址位於十八街，初期以年輕錄像藝術家為主，後來延伸到表演，音樂專業領域。

4　休士頓藝術狂熱者，大收藏家多明尼克・德・曼尼（Dominique de Menil）的女兒，同時也是世界最大石油開採公司 Schlumberger 公司的女繼承人。

5　美國最大書店連鎖 Barnes & Noble 最大股東，一九七一年他接手後，從第五街的一家書店，搖身一變，成為全美超過六百家的連鎖書店。

6　倫敦畫廊是日本畫廊，以經營高古文物為主，據說，台北故宮也經常有人拜訪畫廊，目前有兩間畫廊，分別在「白金」以及「六本木之丘」，畫廊由杉本博司設計。

7　二〇一四年，原「亞洲會社（Asia Society）」的紐約館長瑪麗莎・邱（Melissa Chiu）接任赫胥宏美術館（The Hirshhorn）館長。

8　前二屆分別由南條史生，以及新加坡國家美術館館長陳維德（Eugene Tan）負責。

9　Agnes Lim 為奧沙畫廊（Osage Gallery）的創辦人，全盛時期，畫廊分佈香港（觀塘超大空間與好萊塢道的小畫廊）、上海、新加坡等城市，Agnes 在紡織業頗有名氣，與紐約一流時尚業百貨有極友好的關係。

10　佛萊明語是比利時荷蘭語的舊名稱，比利時與荷蘭南部相聯接，歷史上荷蘭與比利時曾是一個國家，所以佛萊明語實際上即是南部荷蘭語。

11　Stedelijk Museum voor Actuele Kunst 的簡稱 S. M. A. K.，根特市立美術館，美術館在一九九九年才對外開放，許多重要典藏，Karel Appel、培根、安迪沃荷等。當代展覽極富學術與前衛，典藏作品來自一九五七年創建的當代藝術館協會（Contemporary Art Museum Association），以及一九七五年成立的 Museum voor Hedendaagse Kunst，這是第一家比利時美術館以收藏當代作品為主。

12　MARta 是 Mobel（德文傢俱的意思）和 Art（藝術）和 Ambiente（氣氛）的簡稱，位於德國北萊茵河的中部城市黑爾福德（Herford）。二〇〇〇年創立，主要目的在於支持德國中部傢俱以及家用品的生產所建立的美術館。

13　蘋果藝術中心位於阿姆斯特丹中央車站旁的一棟歷史建築，一九七五年 Wiles Smals 創建，藝術中心的公共項目包含展覽、論文發表、討論會各種形式探討前衛當代藝術，是荷蘭最重要的當代藝術中心。

14　德國人，MIT 建築系視覺藝術教授，第十一屆德國文件協助當年藝術總監奧奎·恩維佐（Okwui Enwezor），新加坡南洋科技大學當代藝術中心（Center for Contemporary Art，簡稱 CCA）創辦人，目前擔任新加坡 CCA 負責人。

15　Lars Nittve，一九五三年出生，曾擔任瑞典國家美術館館長，英國泰特現代美術館館

16 長（Tate Modern），西九龍文化園區裡面計畫興建的 M＋美術館館長，他與香港政府的五年合約，二○一六年一月到期，因為年紀問題，決定不再續任，目前由首席策展人 Doryun Chong 擔任代理館長（Acting Director），香港文化局將刊登廣告，希望一年時間內可以找到接任人員。李立偉先生依然擔任董事會董事。

17 蘇珊・桑塔格著，陳耀成譯，《旁觀他人的痛苦》，麥田出版社，二○○四年，第二十四頁。

18 路德維希・維根斯坦（Ludwig Wittgenstein）的《哲學研究》：「不要以為，但是看看！」，這意味著「不要論斷人，而是感知！」

19 日本五大製片公司，一九七二年後，成人電影的最大生產工廠。

20 日本塑膠大亨，「石橋輪胎（BridgeStone）」創辦人。

21 第一位日本建築師獲普利克茲建築獎為丹下健二，也是槇文彥的老師。

22 有「摩天大廈之父」稱謂，設計過紐約金融中心、吉隆坡雙子星大樓、香港國際金融中心二期。

23 無從追蹤的原始設計者，極可能來自十八、十九世紀歐洲強權國家。

24 Rudenstine, Angelica Zander. The Guggenheim Museum Collection: Paintings, 1880-1945, New York: Solomon R. Guggenheim Museum, 1976, p. 204
一九七七年創立的明斯特雕塑大展，每十年舉辦一次，成立原因是美國藝術家 George Rickey 在明斯特公共空間擺放了一件《動態雕刻作品（Kinetic Art）》，當地居民反彈，當時的美術館館長 Klaus Bussmann 於是發表了一系列的論文，教育當地居民何謂公共藝術。當年擔任 Museum of Ludwig 的策展人 Kasper Konig 同時參與，兩人宣佈

25　每十年舉辦一次的公共藝術計畫，參觀者騎著腳踏車，來往于明斯特城鎮各個角落，帶動該城市的觀光與曝光度。

26　「蒂爾加滕」的本意是「動物花園」，位於德國首都柏林米特區下轄蒂爾加滕區的一座城市公園。公園總面積二‧一平方公里（二百一十公頃），是德國第三大、柏林第二大市內公園。幾條大街從公園中穿過。這些大街交匯於公園中央的勝利紀念柱，交匯處的環路和勝利柱組成「大角星廣場」。

27　一九一八年 Ludwig Justi 在國家畫廊，成立第一個展示柏林前衛藝術的展覽的機構，選擇展出主要以表現主義為主的繪畫，當年社會主義份子崛起，當代藝術館被迫關掉。

28　俄羅斯前衛藝術家，為前蘇聯設計無數展覽品和宣傳品。作品影響日後包浩斯和建構主義運動，且創造出照片蒙太奇（Photomontage）和字體設計（Typography），主宰二十世紀的圖形設計。

29　由畫家、藝評、建築師、雕塑家、作家所組成的團體，他們對於當時盛行的現代繪畫提出質疑，並導入大眾文化的辯論：何者是所謂「高級藝術（High Art）」，同時介紹「現成物」作為美學練習。

30　白院聚落由密斯凡德羅在一九二七年帶領一群年輕建築師，為表示建築新精神而建構，部分以新材料建構的集合住宅，二十一週建構二十一棟建築，共個住屋。長谷川的助理，如果不在美術館內，是自己挑腰包支付對方薪津，因為她位階不是館長。

31　亞洲藝術文獻為非營利機構，以收藏亞洲藝術家的記錄文獻為宗旨，不定期 舉辦藝

術家講演、討論會，同時，在香港有開放空間提供當代藝術書籍目錄翻閱。

32 Mark Thompson 具有科學背景，進入當代藝術，一九七〇年代以蜂蜜塗身吸引蜜蜂，作身體雕塑，拍成十六厘米影片。

33 廖健行（Jeff Chien-Hsing Liao）出生在台中，旅居紐約，二〇〇五年以作品系列《地鐵七號（Habitat 7）》獲得紐約時報「掌握時間（Capture the Time）」攝影大獎。二〇一二年，獲得柯達年輕攝影師獎，他以長時間觀察研究紐約市區不同種族文化歷史發展，在曼哈頓的地鐵站裡，經常可以看到他的照片，做成燈箱，作為紐約市政府的永久收藏。

34 伊通公園，位於伊通街的伊通公園旁，三層樓的建築，商業「替代空間」，是早期孕育台灣重要女性藝術家的重要基地。

35 台灣重要當代藝術家陳慧嶠，負責所有伊通公園替代空間的所有展覽規劃，曾參加伊斯坦堡雙年展。

36 M＋為香港西九龍文化區，位於西九龍地鐵「九龍站」對面臨海的區塊，共有五棟建築，展出重點以二十以及二十一世紀藝術，建築、設計，與影像為主，建築團隊由北京鳥巢的設計團隊赫爾佐格與德梅隆事務所（Herzog & de Meuron）。將於二〇一八年完成，將是亞洲最重要的美術機構之一。

37 Yuko Hasegawa，原任 21 世紀金澤美術館主策展人，之後在東京當代美術館（Museum of Tokyo Contemporary，簡稱 MOT）擔任首席策展人，曾任伊斯坦堡雙年展策展人，沙迦雙年展策展人，聖保羅雙年展策展人，許多國際大獎評審，對國際當代藝術了解深入。

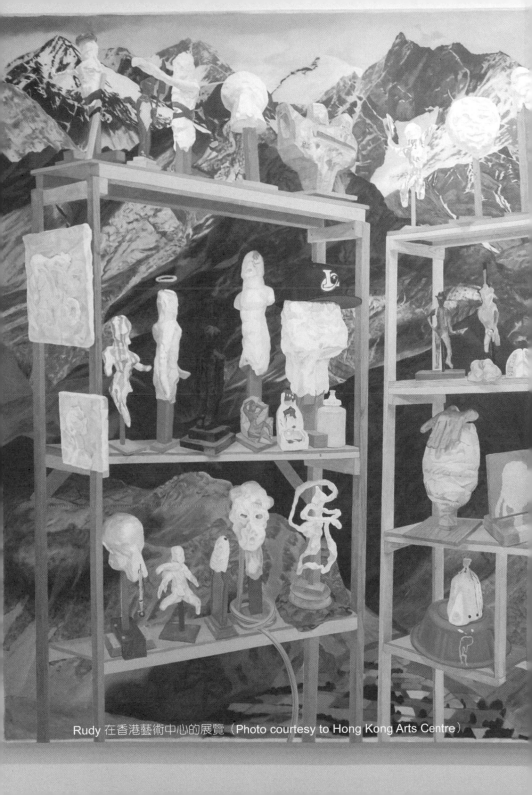

Rudy 在香港藝術中心的展覽（Photo courtesy to Hong Kong Arts Centre）

國家圖書館出版品預行編目資料

喔，藝術，和藝術家們：曾文泉的美學生命及藝術旅行 / 曾文泉著.
--初版.--臺北市：商周出版：家庭傳媒城邦分公司發行, 2016.01
面；　公分

ISBN　978-986-272-952-6（平裝）

1. 現代藝術　2. 藝術評論　3. 文集

907　　　　　　　　　　　　　　　　　　　　　　104027322

喔，藝術，和藝術家們
Awe About Art
曾文泉的美學生命及藝術旅行

撰　　　文／曾文泉
責任編輯／賴曉玲
版　　　權／吳亭儀、翁靜如
行銷業務／何學文、林秀津
副總編輯／徐藍萍
總 經 理／彭之琬
發 行 人／何飛鵬
法律顧問／台英國際商務法律事務所 羅明通律師

出　　　版／商周出版
　　　　　　台北市104民生東路二段141號9樓
　　　　　　電話：(02)25007008　傳眞：(02)25007759
　　　　　　Blog：http://bwp25007008.pixnet.net/blog
　　　　　　E-mail：bwps.service@cite.com.tw
發　　　行／英屬蓋曼群島商家庭傳媒股份有限公司城邦分公司
　　　　　　台北市民生東路二段141號2樓
　　　　　　書虫客服服務專線：02-25007718‧02-25007719
　　　　　　24小時傳眞服務：02-25001990‧02-25001991
　　　　　　服務時間：週一至週五09:30-12:00‧13:30-17:00
　　　　　　郵撥帳號：19863813　戶名：書虫股份有限公司
　　　　　　讀者服務信箱E-mail：service@readingclub.com.tw
　　　　　　歡迎光臨城邦讀書花園 網址：www.cite.com.tw
香港發行所／城邦（香港）出版集團有限公司
　　　　　　香港灣仔駱克道193號東超商業中心1樓
　　　　　　電話：(852) 25086231　傳眞：(852) 25789337
　　　　　　E-mail：hkcite@biznetvigator.com
馬新發行所／城邦（馬新）出版集團【Cite(M)Sdn. Bhd.(458372U)】
　　　　　　41, Jalan Radin Anum, Bandar Baru Sri Petaling,
　　　　　　57000 Kuala Lumpur, Malaysia
　　　　　　電話：(603) 9057-8822　傳眞：(603) 9057-6622
封面設計／張福海
內頁排版／游淑萍
印　　　刷／卡樂彩色製版印刷有限公司
總 經 銷／聯合發行股份有限公司
　　　　　　地址／新北市231新店區寶橋路235巷6弄6號2樓
　　　　　　電話：(02) 2917-8022　傳眞：(02) 2911-0053
□2016年（民105）1月7日初版　　　　　　　Printed in Taiwan.
定價／400元